아트인문학 틀 밖에서 생각하는 법

아트인문학

틀 밖에서 생각하는 법

현대미술의 거장들에게서
혁신과 창조의 노하우를 배우다

김태진 지음

카시오페아
Cassiopeia

언제부턴가 우리는 홈에 빠진 채 걸어왔다

예술은

자유가 날갯짓을 훈련하는 곳이다.

마티 루빈

점들을 이은 선들.

이는 현대미술을 다룬 이 책의 뼈대를 한마디로 요약한 것이다. 이 책은 20세기 예술가들이 벌인 놀라운 모험을 추적한다. 하지만 그 대표적 장면들의 소개로 그치지는 않을 것이다. 그저 지식만 늘어놓는 것은 설명으로서 한없이 부족한 것이니까. 그래서 공들여 찾아낸 것이 다섯 가닥의 선이다. 이 선들은 마치 거대한 한 장의 지도처럼 20세기 미술을 펼쳐놓고 그 위에서 집어낸 것들이다. 이들은 꺾은선의 모습인데, 여러 점과 점을 이으며 구불구불 이어진다. 이 선이 지나가는 점들은 **새로운 미술이 생겨난 순간, 즉 '생성점'**들이다. 우리는 이 순간으로 찾아가 현대미술의 창조자에 이름을 올린 예술가들을 만나볼 것이다. 그때마다 이들이 벗어던진 과거의 낡은 틀은 무엇이었는지, 그리고 이들에게 찾아온 사고의 도약은 무엇이었는지 기억하기로 하자. 창조는 새로운 창조를 부르는 법이다. 생성점은 자연스럽게 다른 생성점을 낳는다. 이러한 관계에 주목해 점을 이어가다 보니 선은 자연스럽게 그려졌다. 다섯 갈래로 나뉘어 **현대미술이 거쳐온 경로**를 선명히 보여줄 이 선들을 나는 **'경로선'**이라 이름 지어보았는데, 이들을 이 책의 가이드라 불러도 좋으리라. 이 선들을 따라가다 보면 미술

이 왜 지금의 모습처럼 될 수밖에 없었는지 쉽게 이해할 수 있을 테니까.

지금 걷는 곳이 시대의 함정이라면

전 세계적인 감염병 사태를 맞아 우리는 정보화 시대에 반강제적으로 내던져졌다. 원격수업과 재택근무에 이미 적응하고 있으며, 사람과 접촉하지 않는 서비스에 더 편안함을 느끼게 되었다. 기업들은 로봇과 인공지능의 도입에 박차를 가하고 있다. 이제 변화를 걱정하고 있을 때도 지났다. 마치 다른 차원이 펼쳐진 듯 세상이 달라져버렸기 때문이다. 하지만 우리의 생각과 선택은 여전히 지난 세기의 방식에 머물러 있다. 미래는 알 수 없어 두렵기에 익숙한 과거로 뒷걸음질하게 되는 것이다. 이런 상황을 어떻게 하면 쉽게 설명할 수 있을지 고심하던 중 한 가지 비유를 떠올릴 수 있었는데, 그것은 바로 여러 홈이 파인 대지의 비유다.

마치 참호처럼 여기저기 깊은 홈이 늘어선 장면을 떠올려보자. 사람 사는 세상에는 이처럼 홈이 파인다. 그리고 우리는 그 홈에 빠진 채 걸어간다. 스스로 선택한 적도 있고, 떠밀리듯 들어선 적도 있다. 문과와 이과 중 하나를 고르라던 때를 떠올려보자. 분명 뭔가 거부감이 들었던 기억이 있을 것이다. 내 절반을 버리는 듯한 묘한 기분 때문에. 하지만 우리는 그중 하나를 골랐다. 누구나 그렇게 하니까. 대입시험 준비는 또 어떤가. 할 수도 있었고 하지 않을 수도 있었지만, 우리는 너무도 당연히 수능에 임했었다. 남들이 다 하니까. 그리고 딱히 대안도 없

었으니까. 이는 직장을 고를 때도 마찬가지여서, 우리가 선망한 곳 대부분은 남들도 몰려간 데였다. 이처럼 **많은 이들이 지나간 길에는 점점 깊게 홈이 파인다.** 홈은 깊을수록, 또 길게 이어질수록 좋은 곳이다. 안전하니까. 그러면서도 마음속으로는 또 다른 홈을 꿈꾼다. 노력해서 더 안전한 홈에 들어가리라 다짐하는 것이다. 그런데 너무나 당연해 보이는 이 과정에서 우리가 포기해온 것이 있다. 그건 바로 '나다움'이다. 어느 면접이든 진실을 말하면 어떻게 될까? 바로 탈락이다. 아무리 볼품없는 홈이라도 일단 거기에 들어가려면 나 자신을 부단히 깎아내야 한다.

홈에서 걸어가기. 직업과 관련지어 예를 들어보자면 그것은, 고대에는 노예의 삶이었고, 중세에는 농노의 삶이었으며, 근대에는 노동자의 삶이었다. 고도성장을 이루던 지난 산업화 시대에는 홈에서 걸어가는 것에 별문제가 없었다. 높은 성장률만큼 괜찮은 일자리들이 많았으니까. 조금만 노력해도 그럭저럭 나쁘지 않은 홈에 들어갈 수 있었고, 노후를 어렵지 않게 설계할 수 있었으니까. 하지만 이제는 모든 것이 달라졌다. 외환위기 이후 저성장이 고착되는 과정에서 사회 전반에서 양극화가 심화되었다. 괜찮은 홈들의 상당수가 이미 사라진 가운데, 앞으로 인공지능과 로봇이 일터로 밀려오면 상황은 심각하게 나빠질 수밖에 없다. 공포심에 사로잡힌 이들은 그나마 남아 있는 '깊고 길게 이어진 홈'에 들어가기 위해 몸을 던진다. 'SKY 캐슬'이나 '노량진 컵밥'이 바로 이러한 현상을 상징적으로 보여주는 단어들이다.

아무리 봐도 위험해 보이는 홈에 뛰어드는 이들도 있다. 포화 상태인 골목상권에 노후자금을 갈아 넣는 이들이 하나의 사례일 것이다. SKY 입학, 공시 합격, 자영업 성공. 이들의 공통점은 무엇일까? 바로 성공 확률이 5퍼센트 미만이라는 점이다. **축하의 레드카펫은 늘 95퍼센트의 좌절 위에서 펼쳐진다**는 것. 이것이 우리 시대에 벌어지는 가장 가슴 아픈 비극 중 하나다. 이는 모두가 지난 산업화 시대의 패러다임에 갇혀 있다 보니 벌어지는 일들이다. 늘 그렇듯 안에서는 볼 수 없는 법. 밖으로 나가야 제대로 보인다. 전혀 다른 세상이 이미 우리 앞에 와 있다는 게.

지금 왜 현대미술인가

홈에서 나오면 어떻게 될까? 그곳에는 대지가 있다. 그리고 그 위에서 펼쳐지는 게임의 규칙은 완전히 다르다. 과연 어떻게 다른 것일까? 지난 세기에는 모두를 한 줄로 세웠고, 1등부터 가장 안전한 홈에 들어갔다. 그것이 승리였다. 하지만 홈에서 나와 대지에 선 이들은 더 이상 줄서기를 하지 않는다. 그저 자신이 원하는 곳으로 나아가며 스스로 길을 열어갈 뿐이다. 이는 쉽게 말해 좋아하는 일, 혹은 잘하는 일을 하는 것으로, **나다움에 집중하는 것**이다. 대신 두 가지를 해내야 한다. 하나는 남들이 그 가치를 인정하도록 만들어야 하고, 다른 하나는 남들과는 다른 차별화를 보여줘야 한다. 새로운 시대는 도전하는 이들에게 무수한 기회를 제공한다. 앞으로 우리는 상상도 못한 분야에서 연이어 등장하는 성공 스토리의 주

인공들과 마주하게 될 것이다. 문제는 이들의 세계에도 다시금 홈이 파인다는 것이다. 유튜버라는 분야만 봐도 어느새 남들 따라 하는 이들로 넘쳐나 북새통이 되어버리지 않았는가. 이런 판에서는 개척자라 해도 머뭇거려선 안 된다. 남들이 몰려오는 소리가 들리면 서둘러 새로운 땅으로 나아가야 한다. 이런 상황에서 모두에게 꼭 필요한 역량이 하나 있다. 그건 바로 독창적 사고력, 즉 '틀 밖에서 생각하는 힘'이다. 이를 갖출 수 있다면 우리는 나다움으로 새로운 영역을 개척하고, 차별화를 지속하기 위한 강력한 무기를 가진 셈이 될 것이다.

쉽지 않은 것을 배워야 할 때 가장 좋은 방법이 있다면 그건 아마도 멋진 성공 사례를 많이 접하는 것이리라. 그렇다면 현대미술은 가장 좋은 교재임이 분명하다. 그야말로 창조의 경연장이자, '틀 밖에서 생각하기'의 대가들이 넘쳐나는 곳이니 말이다. 그런데 예술가들의 모험을 그저 참조하는 정도로 머물러서는 안 된다. 많은 미래학자들이 21세기는 예술이 주도하는 시대가 될 것이라고 예언한다. 지난 산업화 시대에는 경제나 기술이 무엇보다 중요했지만 앞으로의 정보화 시대에는 창조적 영감이 강조되는 예술 분야가 사회 전반을 이끌어가게 된다. 홈에서 나와 대지 위를 걷는 것은 그 자체로 하나의 예술 행위다. 즉, 우리는 저마다 자기 삶의 예술가가 되어야 하는 것이다. 우리가 예술에 주목하고 예술가들의 자취를 추적하는 이유는 먼저 **예술가처럼 생각하기** 위해서이며, 이어서 **우리의 삶을 예술처럼 만들기** 위해서다.

한 가지 반가운 소식은 미술을 즐기는 인구가 최근 몇 년간

폭발적으로 늘어나고 있다는 것이다. 좋은 전시가 많아진 것도 한몫했지만 무엇보다 젊은 세대에게 미술 감상이 핫트렌드로 부상한 것이 주효했다고 하겠다. 독자 분들 중에는 현대미술을 오래 즐겨온 분들도 있겠고, 별로 접해보지 못한 분들도 있을 것이다. 그런가 하면 일종의 거부감과 함께 짐짓 멀리해온 분들도 있으리라. 괴상하고 난해한 데다 때로는 그 장난스러움에 불쾌해지기도 하니 말이다. 또한 요즘에는 무엇이든 미술이 되다 보니, '이런 것도 미술이면 도대체 미술 아닌 게 있긴 한가?'라는 의구심이 절로 들기도 한다. 하지만 이런저런 이유로 현대미술과 친하지 않았던 분들도 이 책을 읽고 나면 그 생각이 바뀌리라 믿는다. 아니, 어쩌면 현대미술에 푹 빠지게 될지도 모르겠다. 처음으로 현대미술의 맛을 제대로 느껴보았을 때 내가 그랬듯이 말이다. 예술과 친해지는 것이 먼저다. 그래야 내 안에 잠든 예술가를 깨울 수 있다.

이 책의 화두는 '틀 밖에서 생각하기'다. 앞으로 경로선들을 따라 모두 25개의 생성점을 찾아갈 텐데, 그곳에서 이 화두를 다시 떠올리게 될 것이다. 각 장이 끝날 때마다 내용을 보완하는 세 개의 꼭지들을 덧붙였다. '틀 밖에서 생각하라'에서는 하나의 경로선이 갖는 의미를 정리했고, '시대를 보는 한 컷'에서는 미술에 지대한 영향을 미친 20세기의 주요 사건을 통해 문화 전반에까지 이해의 폭을 넓혀보았으며, '현대미술 돋보기'에서는 본문에서 다루지 못한 내용을 심도 있게 조명하며 미술사의 전체 흐름을 따라갈 수 있도록 했다.

자, 모든 준비가 끝났다. 이제 제법 긴 이야기를 해야 한다.

어느 날 한 예술가가 깨닫는다.

그간 남들 뒤만 따라왔다는 것을.

그는 벽을 기어올라 홈에서 탈출한다.

드넓은 세상과 마주해 감격한 그는

영감에 휩싸여 과거에 없던 미술을 창조한다.

이로써 미술의 지평을 넓힌 그는

미술의 지도에서 빛나는 하나의 점이 되었다.

1부
미술,
홈에서
빠져나오다

현대미술 이전의 미술

사라 베르나르. 19세기 후반 파리의 전설적인 배우로 무대 위의 그녀는 진정 여신이었다고 한다. 무아지경의 상태에서 펼치는 연기는 시간마저 멈추게 만들었다고 할 정도니 말이다. 그림 속 그녀는 도도하고 우아하다. 올림포스 옥좌에 앉은 헤라가 인간 세상을 내려다본다면 아마도 저런 모습이리라. 여러 초상화가 중에서 클래랭을 가장 신뢰했던 사라. 클래랭이 그려준 초상이 제법 많았으나, 이 작품을 가장 마음에 들어 했던 이유를 알 것 같다. 치밀하게 연출된 이 작품 앞에 서면 그 누구라도 속절없이 매혹될 수밖에 없을 테니까.

이런 매혹을 실제로 구현해내기란 결코 쉽지 않다. 그래서 예술가들은 자신의 젊은 날을 고스란히 바치는 것이고, 사람들은 이들의 탁월한 기량에 찬사를 보내는 것이다. 아카데미 미술의 권위는 여기에서 만들어졌다. 그리하여 19세기까지 미

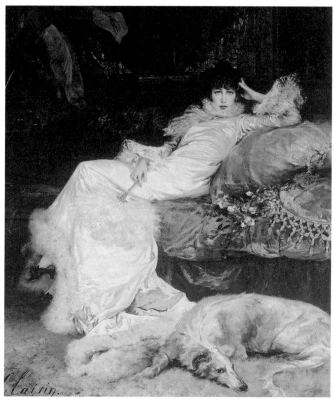

조르주 쥘 빅토르 클래랭, 〈사라 베르나르의 초상〉, 1876, 프티 팔레 미술관.

술은 이렇게 정의된다. 놀라운 묘사 능력으로 이상적 아름다움까지 구현해내는 것. 사라의 초상은 세월이 지났어도 그 매력이 줄어들지 않는다. 이런 미술만 있는 세상도 그리 나쁠 것 같지는 않은데, 오늘날 미술은 변해버렸다. 그것도 너무나 많이. 왜 그래야 했을까? 그 이유를 정확히 알게 되는 것, 그 결과에 대해 냉정히 평가해보는 것 또한 이 책의 목표 중 하나가 될 것이다.

19세기 말의 거장들

현대미술 개화에 큰 영향을 미친 예술가들

귀스타브 모로 Gustave Moreau (1826~1898)

신화나 종교를 주제로 신비롭고 기괴한 작품을 선보인
상징주의 회화의 거장. 에콜 데 보자르 교수로 재직하며
말년에 마티스, 루오 등을 가르쳤다.

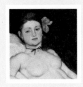

에두아르 마네 Édouard Manet (1832~1883)

관습적 회화에 반기를 들고 인상주의 그룹을 이끈 화가.
미술계를 뒤집은 요란한 스캔들로 유명해졌고 모더니티
이론에 입각해 번영하던 파리의 모습들을 그려냈다.

클로드 모네 Claude Monet (1840~1926)

인상주의의 대표자. 빛을 포착한 그림으로 인상주의를
창시했으며 수련, 루앙 성당 등 동일한 대상을 반복해서
그린 연작 시리즈가 유명하다.

오귀스트 로댕 August Rodin (1840~1917)

근대 조각의 선구자. 극사실적 기교로 인정받은 뒤, 작품
에 내적 성찰을 담은 꿈틀대는 생명력을 구현하여 당대
조각계를 지배했다.

폴 세잔 Paul Cézanne (1839~1906)

인상주의를 거쳤으나 인상주의의 한계를 깨달았으며, 기존 회화의 근간을 뒤흔드는 새로운 회화를 선보여 현대 미술의 아버지로 불린다.

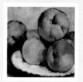

폴 고갱 Paul Gauguin (1848~1903)

후기 인상주의를 대표하는 화가. 후배들을 이끌고 브르타뉴의 삶을 그리며 종합주의를 추구했고, 나중에는 문명을 등지고 타히티에서의 삶을 그리며 여생을 보냈다.

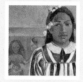

빈센트 반 고흐 Vincent van Gogh (1853~1890)

인상주의의 영향과 고갱과의 교류를 통해 자신만의 열정적인 화풍을 완성한 화가. 평생 동생의 지원으로 그림을 그렸으며 말년에는 정신질환으로 고통을 받았다.

조르주 쇠라 Geroges Seurat (1859~1891)

색채학과 광학이론을 바탕으로 인상주의를 극단적으로 변형시킨 점묘화를 창시한 화가. 장식적 아름다움으로 대단한 인기를 얻었다.

폴 시냐크 Paul Signac (1863~1935)

요절한 쇠라를 계승해 점묘화를 발전시켜 화단을 대표하는 자리에 올랐으며 야수주의, 미래주의, 오르피즘 등 새로운 미술운동에 많은 영향을 미쳤다.

20세기 미술 지도

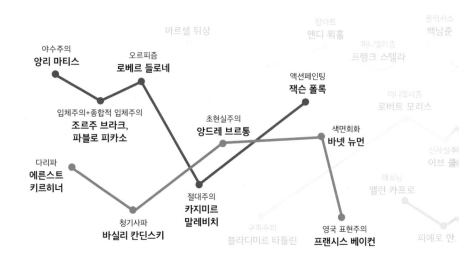

앞서 소개한 바와 같이 이 책의 골격을 이루는 것은 현대미술의 지도 위를 가로지르는 다섯 개의 선이다. 이 선들은 자연스럽게 다섯 개의 장이 될 것이다. 그런데 이들은 다시 두 그룹으로 나눌 수 있다. 그리하여 이 책은 총 2부, 5장의 구성을 취하게 되었다. 참고로, 위의 지도에서 가로축은 '시간의 흐름'을 의미하고, 세로축은 '중심과 변방'을 의미한다. 세로축의 가운데는 당대를 지배한 주류 예술을, 그 위쪽은 프랑스와 미국에서 피어난 예술을, 그 아래쪽은 그 외의 국가에서 피어난 예술을 나타낸 것이다.

1부 '미술, 홈에서 빠져나오다'에서는 미술이 과거의 굴레에서 벗어나는 과정을 살펴본다. 19세기까지의 미술은 원근법에 기반해 대상을 똑같이 그리고 만드는 것을 목표로 했다. 이러한 재현으로서의 미술이 파괴된 것이 이 시기였다. 앙리 마티스에서 잭슨 폴록에 이르는 경로선은 이전 미술을 형식적으로 파괴한 생성점들을 이은 것으로, 원근법이 해체되어 캔버스 너머의 공간이 붕괴되고 완전한 평면에 이르는 여정을 보여준다(1장). 에른스트 키르히너에서 프랜시스 베이컨에 이르는 경로선은 재현이 아니라면 무엇을 그려야

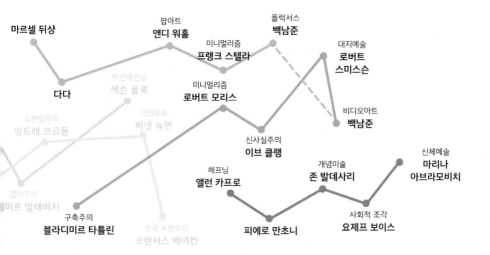

마르셀 뒤샹

다다

팝아트
앤디 워홀

미니멀리즘
프랭크 스텔라

플럭서스
백남준

대지예술
**로버트
스미스슨**

액션페인팅
잭슨 폴록

미니멀리즘
로버트 모리스

초현실주의
앙드레 브르통

색면회화
바넷 뉴먼

신사실주의
이브 클랭

비디오아트
백남준

신체예술
**마리나
아브라모비치**

절대주의
미르 말레비치

구축주의
블라디미르 타틀린

영국 표현주의
프랜시스 베이컨

해프닝
앨런 카프로

피에로 만초니

개념미술
존 발데사리

사회적 조각
요제프 보이스

하는가에 대한 모색을 보여준다. 보이는 것 너머를 추구함으로써 과거의 미술을 주제의 차원에서 파괴한 생성점들을 이은 것이다(2장).

2부 '미술, 드넓은 세상에 펼쳐지다'에서는 고전미술에서 완전히 해방된 미술이 부단히 자신의 지평을 넓혀가는 과정을 살펴본다. 마르셀 뒤샹에서 플럭서스의 백남준에 이르는 경로선은 1부에서 탄생한 여러 성과마저도 부정하고 미술을 근본적으로 재정의하는 시도를 통해 탈권위의 미술을 보여주며(3장), 블라디미르 타틀린에서 비디오아트의 백남준으로 이어진 경로선은 상상도 못했던 새로운 방식의 예술이 쏟아지며 탈형식으로 나아가는 과정들을(4장), 그리고 앨런 카프로에서 마리나 아브라모비치에 이르는 마지막 경로선은 개념 및 행위가 중시되는 예술이 대두되는 장면들을 통해 결과물로서의 작품을 뛰어넘는 탈물질의 경향을 보여주게 될 것이다(5장). 지도 위에 적힌 방대한 수의 이름에 미리 부담을 느낄 필요는 없다. 경로선을 하나씩 정복해 나가다 보면 어느새 이 많은 이름들이 손안에 잡혀 있을 테니까.

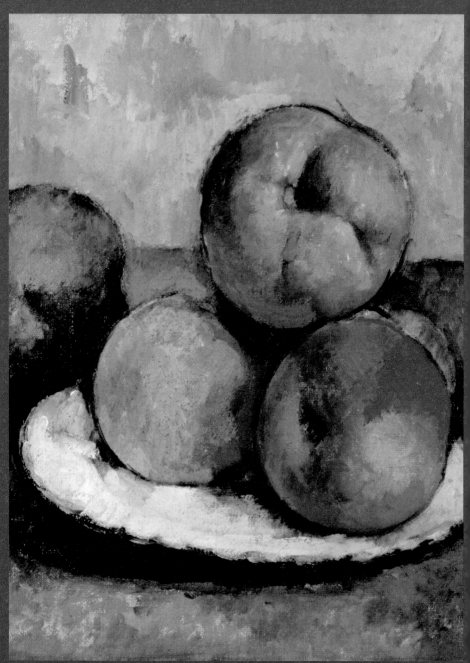

폴 세잔, 〈마르멜로, 사과, 배가 있는 정물〉, 1885~1887, 백악관 역사자료관.

미술,
홈에서
빠져나오다

20세기가 열리고 미술은 완전히 달라졌다. 그 무대는 파리였다. 인상주의 이래 위대한 선구자들이 남긴 유산은 창조의 시대를 열었고, 열정 넘치는 젊은이들을 파리로 불러들였다. 하지만 오래 지나지 않아 이 새로운 미술은 유럽 전역으로 퍼져나가 세상을 가득 뒤덮었다. 마치 본래부터 그렇게 활짝 피어 있었던 것처럼.

1부에서는 이 시기, 즉 20세기 전반부의 미술을 주로 다룬다. 이 시기는 미술이 과거에 깊게 파인 홈으로부터 빠져나오는 때다. 그 과정을 하나의 거대한 흐름으로 볼 때 그 발원지는 세잔일 것이다. 그에게서 시작된 물줄기는 입체주의의 큰 봉우리를 휘감아 결국 추상이라는 호수에 이르게 된다. 그러나 이렇게 이어질 것 같았던 흐름은 두 차례의 세계대전과 경제대공황의 격랑 속에서 크게 뒤틀린다. 비극 속에서 탄생한 다다이즘은 초현실주의로 이어졌고, 이 흐름 또한 추상과 더불어 20세기 전반기를 지배했다.

예술가들을 가두고 있던 가장 깊은 홈은 '재현Represen-tation'이라는 이름의 홈이었다. 그것은 당연했다. 미술은 본래 무언가를 닮은 모습으로 만드는 것이었으니까. 그런데 놀랍게

도 예술가들은 이 깊은 홈에서 빠져나왔다. 그러고는 드넓은 대지 위에서 미술을 다시 시작할 수 있었다. 과연 어떤 일들이 있었기에 그리 되었던 것일까? 그 과정을 보여줄 두 갈래의 선을 지금부터 따라가보자.

야수주의
앙리 마티스

입체주의 + 종합적 입체주의
조르주 브라크, 파블로 피카소

오르피즘
로베르 들로네

절대주의
카지미르 말레비치

액션페인팅
잭슨 폴록

1장
·
그림, 다시 평면이 되다
공간의 붕괴

자연을 그린다는 것은 똑같이 베끼는 게 아니라
화가가 느낀 바를 제대로 보여주는 것이다.

폴 세잔

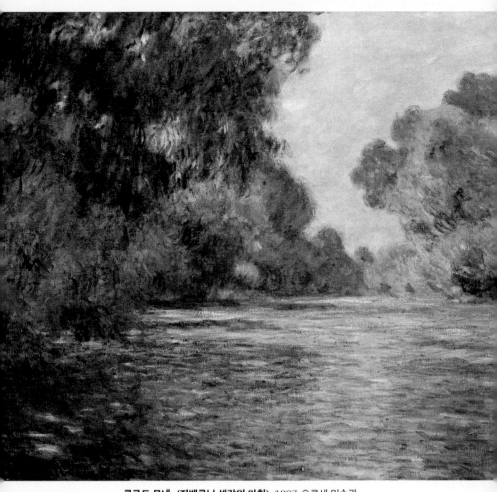

클로드 모네, 〈지베르니 센강의 아침〉, 1897, 오르세 미술관.

이른 아침. 해가 떴다. 바람에 흔들리는 나뭇잎과 너울거리는 물결 위에서 비스듬히 내린 햇살이 반짝인다. 모네는 이런 찰나의 풍경을 순식간에 그려내는 '놀라운 손을 가진' 화가였다. 그는 스케치나 밑그림도 없이 그렸지만, 그가 그린 공간은 한 치의 오차도 없이 캔버스에 완벽하게 자리 잡았다. 그저 타고 났다고 할 수밖에 없을 만큼 화가로서 그의 감각은 탁월했던 것이다. 그보다 더 놀라운 것은 그의 눈이었다. 그는 사물 위에 어른대는 빛만 분리-포착할 수 있었다. 게다가 그 빛은 정지된 것이 아니라 시시각각 변하지 않는가. 그런데 모네는 그 변화마저도 화폭 위에 고스란히 그려냈다. 그래서 사람들은 말한다. 모네의 강은 지금도 흐른다고. 액자에 담겨서도 그의 작품은 살아 있는 듯 보인다고.

20세기를 앞둔 그 시절, 모네도 어느덧 60세를 바라보고 있었다. 당대 가장 성공한 화가였고, 여전히 왕성한 활동을 하고 있었지만 그는 느끼고 있었다. 이제 새로운 미술의 시대가 밀려오고 있다는 사실을 말이다. '세잔일 것이다.' 그는 자신의 자리를 차지할 친구가 세잔이라고 확신했다. '참 이상한 그림만 그리던 친구였는데…' 우직하고 고집 센 친구. 세잔의 새로운 그림이 젊은 화가들을 열광시킨 지는 이미 오래되었다. '모두가 세잔을 따라가면 미술은 아마 지금과 전혀 다른 모습으로 변할 게야. 그리고 난 몇 년 뒤엔 구닥다리라고 불리겠지.' 흐르는 강물처럼, 자신 또한 시대의 뒤안길로 밀려나는 건 어쩔 수 없는 자연의 이치일 것이다. 하지만 그는 생각했다. 아무리 미술이 달라진다 해도 자신은 그저 빛만 그리고 있을 것이라고. 그게 모네니까.

도나텔로를 둘러싸고 있는 야수들
•
마티스와 야수주의

1903년 시작되었으니 벌써 3회째에 접어든 살롱도톤(매해 가을 프랑스 파리에서 열리는 미술 전람회)은 봄에 개최되는 앵데팡당전과 더불어 신진 화가들의 등용문이었다. 그리고 붐비는 전시장을 여유롭게 걷고 있는 한 남자가 있었으니, 그의 이름은 루이 보셀Louis Vauxcelles. 그는 당시 제법 유명했던 평론가였다. 그런데 막 7번 전시실에 들어선 보셀은 깜짝 놀라고 말았다. 그 방 안에는 온통 제멋대로 색을 칠한 작품들만 걸려 있었기 때문이다. '이런 그림이 다 있다니…' 한 작품은 아예 사람 얼굴에 초록색 물감을 덕지덕지 칠했는데, 그야말로 해괴하기 이를 데 없었다. 아무리 새로운 미술의 경향이 생겨나는 중이라지만 이건 너무 심하다 싶었다. 이윽고 문득 그의 눈에 들어온 작품이 있었다. 정말 안 어울리게도 전시실 한가운데에 르네상스 양식의 우아한 흉상이 있었던 것이다. 그는 실소와 함께 자기도 모르게 중얼거리고 말았다.

"허, 도나텔로가 야수들에 둘러싸여 있구나!"

그는 이번 전시에 대한 평을 기고하면서 이 방의 화가들에 대해서 자신이 할 수 있는 가장 신랄한 표현을 써서 조롱했다. 보셀에 의해 '야수'라고 불리게 된 이 화가들은 누구였을까? 이들은 어떻게 이런 그림들을 그리게 된 것일까?

순수한 색은 그 자체로
보는 이의 감정을 불러일으킨다.

앙리 마티스

야수로 불리는 것을 좋아하는 사람이 있을까? 아마 없을 것이다. 하지만 모두가 그렇게 부른다면 어쩌겠는가. 받아들일 수밖에 없으리라. 미술사에 '야수주의^{Fauvisme}'로 기록된 이 예술 운동의 주역은 앙리 마티스[1]였다. 마티스는 프랑스 북부 염색 공장이 밀집한 지역에서 자랐는데, 알록달록한 색으로 물든 거대한 천들이 널려 있는 골목은 어린 시절 그의 놀이터였다. 법률을 공부하던 그가 화가가 되기로 결심한 것은, 맹장 수술로 쉬던 기간에 재미 삼아 그려본 그림이 너무 좋아서였다. 아카데미에서 귀스타브 모로에게 사사하면서 고전적인 그림을 그리던 마티스는 반 고흐와 세잔, 그리고 시냐크의 작품을 접한 뒤 화풍이 완전히 달라졌다. 이런저런 모색을 하던 마티스는 단박에 유명해졌는데, 그야말로 아침에 눈을 떠보니 세상이 자기 얘기만 하고 있는 상황이었다. 물론 대부분은 신랄한 비난이었다. 얼떨결에 야수들의 두목이 되어버린 그는 자신들의 그림이 왜 그렇게 세상을 뒤집어놓은 것인지 도무지 이해가 되지 않았다. 하지만 어쩌겠는가. 세상이 비난을 퍼부을

1 Henri Matisse(1869~1954). 야수주의로 현대미술의 문을 연 화가. 당대에 최고의 자리를 두고 피카소와 경쟁했으며 가장 성공한 예술가로 손꼽힌다.

땐 그저 얻어맞을 수밖에. 1905년 살롱도톤에서 벌어진 일은 정확히 40년 전에 있었던 마네의 〈올랭피아〉 스캔들 이래 가장 큰 스캔들이라고 할 수 있었다. 전시작 중에서 〈올랭피아〉와 같은 악역을 맡은 작품은 바로 마티스의 〈모자 쓴 여인〉이었다.

보셀은 특히 이 작품을 언급하며, '콜로세움에서 사자들에게 던져진 기독교 여인을 보는 것 같다'라고 평했는데, 그를 비롯해 다른 관람객들에게 가장 거북했던 것은 바로 얼굴에 덕지덕지 칠해진 초록색 물감이었다. 물론 과감한 색채 구사는 당시 화가들에겐 일반적인 경향이었다. 하지만 이 작품은 그 정도가 너무 심했다는 것이 문제였다. 아무리 그래도 넘지 말아야 할 선이라는 게 있는데, 이 어이없는 색상에 거북함을 참을 수 없었던 사람들은 분노에 휩싸여 마티스에게 욕을 해댄 것이다.

스캔들이 벌어지면 욕먹는 당사자들이야 당연히 괴롭다. 마티스뿐만 아니라 야수주의로 내몰린 화가들도 마치 죽일 듯이 달려드는 세상의 반응에 적잖게 당황했다. 하지만 인생지사 새옹지마라고 했던가. 스캔들이 커다란 성공으로 반전되는 일은 종종 벌어지고, 이런 벼락같은 성공이 미술계에서는 특히 자주 일어나곤 한다. 야수주의 화가들은 단번에 세상의 주목을 받게 되었다. 이들 중 화상과 수집가의 관심이 집중된 이는 당연히 마티스였는데, 이처럼 세간의 갖은 비판에 휩싸인 작품이 성공할 수 있을지 모두가 자신이 없어 잠시 망설일 때 가장 먼저 손을 뻗어 이 그림을 구매한 이가 있었으니 그가 바로 거트

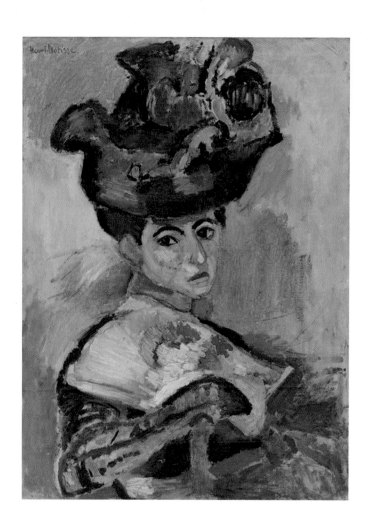

앙리 마티스, 〈모자 쓴 여인〉, 1905, 샌프란시스코 현대미술관. 자유분방하게 채색된 이 작품이 당시 파리 미술계에 던진 충격은 상상할 수 없을 만큼 컸다고 전해진다. 이는 현대미술의 시작점으로 인정받는 근거가 되었다.

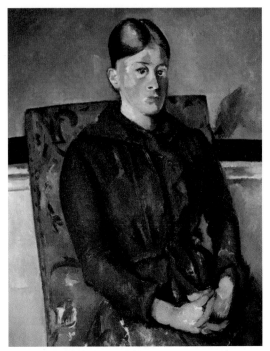

폴 세잔, 〈아내의 초상〉, 1890, 바이엘 재단. 마티스의 초상화는
세잔의 영향을 받았다. 세잔은 보이는 대로 그리는 것이 아니라
화면을 재구성하면서 색을 짜 맞춰나갔는데, 그러다 보니 얼굴빛
이 자연스럽지 않고 얼룩덜룩한 느낌이 난다. 마티스는 세잔을 참
조하면서도 통념을 뛰어넘는 수준으로 원색을 구사했다. 이는 색
채가 해방된 순간이었다.

루드 스타인[2]이다.

거트루드 스타인은 샌프란시스코에서 파리로 건너온 작가였
는데, 오빠인 리오를 비롯해 집안 식구들 모두가 미술계의 큰
손이었다. 냉정한 감식안과 예리한 필력까지 갖춘 거트루드 스

2 Gertrude Stein(1874~1946). 앙리 마티스와 파블로 피카소를 발굴하고 정상의
자리에 오르도록 하는 등 미술계에 큰 영향력을 행사한 컬렉터이자 작가 및 평론가.

타인은 자신의 집에 당대의 여러 화가들과 미술계 유력 인사들을 초청해 매주 토요일 저녁 살롱을 열었고, 이를 통해 미술계에 막강한 영향력을 행사했다. 거트루드 스타인은 수많은 화가 중에서도 가장 앞서가는 이가 누구인지 알아보는 눈이 있었다. 그러다 보니 그의 관심이 누구에게로 향하느냐가 당대 미술시장을 좌지우지할 정도였다. 그러한 인물이 마티스의 문제작을 구매했다는 것은 일종의 중요한 신호였다. 게다가 그녀가 마티스를 살롱 멤버로 초대하기까지 했다는 소식이 전해지자 미술계의 발 빠른 이들이 움직이기 시작했다. 이로써 야수주의 작품을 선점하려는 이들의 경쟁이 벌어졌고, 새롭게 야수주의에 뛰어드는 화가들도 크게 늘어났다. 가난 속에서 힘들게 버텨온 마티스와 동료들에게 마침내 성공의 순간이 찾아온 것이다.

마티스와 더불어 야수주의를 이끈 이들은 앙드레 드랭[3]과 모리스 드 블라맹크[4]였다. 20대인 이들 둘이 먼저 공동 작업을 하고 있었고 나중에 30대인 마티스가 합류하였는데, 이들은 모두 자유분방한 색채의 사용에 관심이 많았다. 사실 대단히 신중한 성향이었던 마티스가 결과적으로 '야수들' 중에서도 가장 욕을 많이 먹은 주인공이 되기까지는 혈기 넘치는 동료들의 영향이 컸다. 생각이 많아 계속 머뭇거리는 마티스를 사정없이 독려했던 이들이 바로 드랭과 드 블라맹크였던 것이다.

3 André Derain(1880~1954). 야수주의의 주역. 화상 볼라르의 후원으로 런던에서 그린 그림들이 유명하다. 훗날 야수주의를 탈피, 다양한 장르를 실험했다.

4 Maurice de Vlaminck(1876~1958). 빈센트 반 고흐와 폴 세잔의 영향으로 야수주의에 뛰어들었으며 가장 역동적인 작품들을 선보였다.

살롱도톤이 열렸던 1905년은 이 세 명의 화풍이 극적으로 변화한 해였다. 이들은 당시 점묘화풍의 그림을 그렸었다. 쇠라가 창시한 점묘화는 시냐크에게 계승되어 1903년경부터 대단한 인기를 누리는 중이었다. 말하자면 많은 화가들이 캔버스에 점을 찍고 있었던 것이다. 그런데 세잔의 첫 회고전이 열린 1904년부터 분위기가 달라지기 시작했다. 세잔을 중심으로 고갱과 반 고흐가 재조명되면서, 점묘화의 추종자들이 대거 이탈해 세잔 진영으로 옮겨가게 된 것이다. 당시 신진 화가들에게 세잔은 본래부터 고갱이나 반 고흐와 더불어 존경받는 스승이었다. 하지만 반 고흐는 너무 오래전에 세상을 떠났고, 고갱은 너무 멀리 있었으며, 세잔은 고향에 틀어박힌 은둔자였다. 즉, 당대 신진 화가들이 이들의 작품을 접할 기회는 많지 않았고, 자연히 이들의 영향력도 제한적일 수밖에 없었다.

그런데 제법 큰 규모로 이뤄진 세잔의 회고전은 이런 상황을 완전히 바꿔놓았다. 전시는 성황을 이뤘는데 최신작에 이르기까지 세잔의 회화가 진화하는 과정을 지켜본 화가들은 큰 감명을 받았다. 세잔이 개척한 새로운 미술의 가능성을 제대로 이해하게 된 것이다. 이를 계기로 젊은 화가들 대부분은 세잔의 열렬한 추종자가 되었다. 본래 은둔자로서 당대 미술계의 신비로운 존재였던 세잔은 인생 절정의 시기에 풍경을 그리다 세상을 떠남으로써 동시대 화가들에게는 거의 신적인 존재처럼 여겨졌다. 고갱과 반 고흐 역시 세잔의 뒤를 이어 화가들의 정신적 스승이 되었다.

이처럼 야수주의 화가들이 시냐크의 점묘화에서 세잔의 회

앙리 마티스, 〈사치, 고요, 쾌락〉, 1904, 오르세 미술관. 1905년 봄에 발표된 이 작품에는 시냐크로부터 받은 영향이 고스란히 드러난다. 모든 공간을 점으로 찍어 표현했던 시냐크와 달리 마티스는 꿈틀거리는 윤곽선을 과감하게 시도했는데 시냐크는 이에 대해 불만을 표하지 않았으며 흔쾌히 이 작품을 구매했다고 한다.

앙리 마티스, 〈삶의 기쁨〉, 1905, 반스 재단. 이 작품의 습작을 보면 점묘화의 영향이 남아 있다. 하지만 1906년 봄에 발표된 완성작에는 점묘화의 흔적이라고는 찾아볼 수 없는데, 마티스를 제자로 여기던 시냐크는 이에 격노했다고 전해진다. 〈모자 쓴 여인〉의 성공 이후 큰 부담을 안고 그린 이 작품에서 마티스는 고전적 누드를 소재로 가져왔는데, 구성에서는 세잔과 고갱을 적극 참조한 것으로 보인다.

화로 전향한 직후, 커다란 스캔들의 주인공이 되었다는 사실은 매우 중요한 의미를 지닌다. 이를 미술사의 흐름에서 보자면 미술의 한 단락이 끝나고 새로운 단락이 시작되었다고 설명할 수 있다. 그렇다면 사람들은 왜 야수주의 화가들의 그림에 그토록 분노한 것일까? 마티스가 시냐크를 따라 점묘화를 그렸을 땐 그 누구도 마티스에게 욕을 하지 않았다. 하지만 그가 세잔을 계승해 보다 과감한 시도를 보여주자 세상은 참지 못하고 그에게 화를 냈다. 이는 다시 말하면 당시 사람들이 생각하던 미술의 한계를 세잔의 후계자인 야수주의 화가들이 넘어섰음을 의미한다. 그 한계는 다름 아닌 '재현이라는 틀'이었다. 당시 대중들은 물론이고, 미술 전문가들조차도 이러한 고정관념에서 벗어나지 못하고 있었던 것이다.

"화가들의 개성은 얼마든지 발휘해도 되지만, 그림이라면 적어도 우리가 눈으로 본 것과 완전 딴판으로 달라지면 안 된다."

이런 기준에서 점묘화는 개성이 강할 뿐, 재현의 틀을 지킨 것으로 용인된 그림이었으나, 〈모자 쓴 여인〉은 이 틀을 지키지 않았기에 배척받은 것이다. 세잔이 야수주의 화가들에게 물려준 바는 '재현을 버리고 표현하라'는 메시지였다. 보기에 따라서는 이를 계승한 야수주의 화가들이 여기에 더한 것이 뭐 그리 대단하냐고 할 수도 있을 것이다. 하지만 99.9도에서 절대 끓지 않던 물이 0.1도가 올라가는 순간 갑자기 끓기 시작하는 것처럼 야수주의 화가들의 시도는 어떤 임계점을 넘어서게 한 작업이었다. 이 때문에 야수주의는 현대미술의 역사에

서 대단히 영예로운 지위를 갖게 되었다. 바로 현대미술의 문을 연 예술운동으로 여겨지는 것이다. 특히 이들은 색채의 사용에 있어 화가들마저도 연연하던 어떤 고정관념을 끊어냄으로써, 색채의 무한한 자유라는 선물을 현대미술에 선사했다.

이번 이야기를 정리해보자. 이 책이 고른 첫 번째 생성점은 1905년 프티 팔레에서 개최된 살롱도톤이다. 야수주의라는 이름을 만들어낸 이 생성점은 이론의 여지가 없는 현대미술의 시작점으로서 첫 번째 생성점이 될 자격을 완벽하게 갖췄다. 그런데 야수주의의 성공은 얼마나 이어졌을까? 마티스는 최고의 자리를 계속 이어갈 수 있었을까? 다음 이야기에서 살펴보기로 하자.

진정한 야수는 모리스 드 블라맹크였다?

어떤 이들은 야수주의의 실제 주역은 모리스 드 블라맹크였다고 말한다. 미술을 배워본 적도 없는 그는 동료들보다 훨씬 더 열정적이고 과감한 작품을 선보였다. 실제로 무정부주의자들과 어울리기도 할 만큼 권위 그 자체를 싫어했던 드 블라맹크는 화폭에서도 그의 성격을 고스란히 드러냈는데, 성질이 급했던 그는 물감을 팔레트에 짜서 쓰지 않고 튜브를 통째로 들고 짠 뒤 그대로 칠하곤 했다. 그야말로 야수라는 이름에 가장 어울리는 화가였던 것이다. 그는 야수주의 화가들 중에서 점묘화를 가장 먼저 버렸다. 철 지난 예술을 흉내 내는 것처럼 여겨졌기 때문이다. 그의

모리스 드 블라맹크, 〈앙드레 드랭의 초상〉, 1906, 메트로폴리탄 미술관. 절친인 동료가 자신의 얼굴을 온통 붉게 칠해버린 이 거친 작품에 대해 드랭은 어떤 반응을 보였을까? 앙드레 드랭의 반응에 대한 공식적이고 직접적인 기록은 남아 있지 않아 알 수 없지만, 이 작품을 정말 마음에 들어했음을 간접적으로는 알 수 있다. 그가 죽을 때까지 이 작품을 소중히 간직했다는 사실만으로도.

점묘화 혐오에 영향을 받아 드랭에 이어 마티스도 점묘화를 버리게 되는데, 이런 변화의 과정에서 1905년 살롱도톤의 스캔들을 낳게 되었으니, 야수주의 성공의 일등공신은 드 블라맹크라 해야할 것이다. 그에게는 '느낀 그대로'를 그리는 게 중요했다. 드 블라맹크는 모방을 혐오했으며 자신의 표현을 가장 중시했다.

"내가 미술을 해방시키려는 건, 성공한 화가를 질투하거나 미술계를 증오해서가 아니다. 다만 내 눈으로 마주한 세계, **전적으로 나만이 알 수 있는 그 세계를 창조하려는 강렬한 충동**을 느꼈을 뿐이다."

드 블라맹크가 그린 〈앙드레 드랭의 초상〉은 야수주의가 무엇인지 이해하는 데 가장 적절한 작품의 하나다. 그의 이러한 격렬한 작품을 보다가 마티스의 작품을 보면 같은 야수주의임에도 불구하고 마티스의 작품이 계산적이고 점잖다는 느낌까지 받게 될 정도다. 이러한 차이는 야수주의의 대표 주자가 누구냐는 물음에 그 답을 망설이게 한다. 공식적으로는 당연히 마티스라고 해야 할 것이다. 당대에 가장 유명하며 가장 성공한 화가가 되었기 때문에. 하지만 '야수주의적'인 작품을 가장 먼저 시도하고, 또한 동료들을 '야수처럼' 이끈 장본인은 모리스 드 블라맹크였다. 그러므로 실질적으로는 드 블라맹크를 야수주의의 대표로 세워야 할지 모른다.

난 절대 베끼지 않아, 다만 훔칠 뿐이지

•
브라크와 입체주의

마티스는 고개를 갸웃했다. 소문난 잔치에 먹을 게 없는 상황이었달까. 피카소가 놀라운 작품을 그렸다고 해서 야수주의 동료들과 구경하러 온 참이었다. 피카소의 작업실에 세워진 작품은 상당히 과감한 구성을 시도했지만 전체적으로 조화를 이루지 못한 인상이 강했다. 다만 오래도록 그의 시선을 붙잡은 것은 몇몇 여인들의 얼굴에 그려 넣은 가면이었다. 짐작건대 자신이 거트루드의 살롱에서 우연히 보여준 가면에서 아이디어를 얻은 것이 분명했다. 피카소에겐 무엇이든 무심코 보여줘서는 안 되겠다는 경계심이 들었다. 그러나 작품을 한참 동안 바라보던 마티스가 안도감과 함께 내린 결론은 이런 것이었다. '아직은 피카소를 크게 의식하지 않아도 되겠어.'

하지만 이는 완전한 오판이었다. 먼저 그는 이 작품을 계기로 거트루드의 마음이 피카소에게로 완전히 기울어버렸다는 것을 알지 못했다. 거트루드의 마음을 잃었다는 건 그의 시대도 저물어간다는 뜻이었다. 그런데 이뿐만이 아니었다. 작품을 바라보던 그 순간 곁에 있던 한 동료의 마음이 격렬히 요동치고 있는 것을 그는 알지 못했다. 야수주의에 투신해 그 누구보다 열심히 작품 활동을 하고 있던 이 화가는 피카소의 작품을 보면서 이후의 미술을 뒤바꿀 엄청난 생각을 하는 중이었다. 그는 누구였을까?

원근법은 끔찍한 실수였다.
바로 잡는 데 4세기나 걸린.

조르주 브라크

거트루드가 새롭게 관심을 가진 화가가 있었으니, 그의 이름은 파블로 피카소[5]였다. 피카소는 좋은 친구들의 도움으로 무명 화가에서 서서히 이름을 알릴 수 있었는데, 이들은 시인이자 미술평론가였던 기욤 아폴리네르[6]와 막스 자코브[7]였다. 피카소가 거트루드와 만나게 된 것도 이들의 주선 덕분이었고, 시대와 동떨어졌던 화풍을 과감하게 바꿀 수 있었던 것도 이들 덕분이었다. 본래 고전적 스타일을 고집하던 피카소가 현대미술에 본격적으로 뛰어들게 된 계기는 마티스의 〈삶의 기쁨〉을 보고 나서였다. 이 전시도 두 친구가 피카소를 거의 끌고 가다시피 해서 보여준 것이다. 이 작품을 보고 큰 충격을 받은 피카소는 마티스를 자기 인생의 라이벌로 삼게 되었다. 이후 거트루드와 몇 번의 만남을 가진 뒤 그녀의 초상화를 의뢰받게 되자, 피카소는 그야말로 목숨을 걸고 그렸다. 그녀의 마

5 Pablo Picasso(1881~1973). 스페인 출신의 20세기 가장 성공한 화가. 브라크와 함께 입체주의를 창시해 20세기 전반기 미술에 가장 큰 영향을 미쳤다.

6 Guillaume Apollinaire(1880~1918). 프랑스 현대시의 대표 주자. 미술평론으로 미술계에 큰 영향을 미쳤으나, 제1차 세계대전 참전 때 입은 부상 후유증으로 사망했다.

7 Max Jacob(1876~1944). 위트와 풍자가 넘쳤던 시인이자 미술평론가. 피카소를 헌신적으로 챙겼으나 제2차 세계대전 중 유대인 수용소에서 사망했다.

음에 들 수 있는지 여부에 앞으로의 모든 것이 걸렸기 때문이었다. 그런데 거트루드가 무려 90번이나 피카소의 빈민굴을 찾아갔음에도, 피카소는 남은 얼굴 부분을 완성하지 못했다. 남자들에 둘러싸여 있어도 좌중을 압도하는 카리스마를 뿜어내던 거트루드였기에 그 느낌을 잘 살려내는 일은 결코 쉽지 않았던 것이다.

그러던 피카소는 당시 관심이 있었던 이베리아 두상에서 중요한 영감을 얻게 된다. 즉시 그는 그간 그렸던 얼굴을 지우고 거트루드의 얼굴을 마치 조각처럼 그려버렸다. 거트루드는 완성된 작품에 대단한 만족감을 표했다. 갸름한 얼굴선은 후덕한 본모습과 전혀 달랐지만, 자신의 강인하면서도 복합적인 내면을 그 무엇보다 잘 표현했다고 느꼈기 때문이다.

이 작품의 성공으로 자신감을 얻은 피카소는 이듬해 대단히 과감한 작품에 도전한다. 바로 바르셀로나의 매춘부를 그린 〈아비뇽의 여인들〉이다. 이 작품은 마티스를 뛰어넘어야 한다는 목표 아래, 피카소가 '작심하고 그린' 작품이다. 방대한 스케치와 습작, 그리고 무수히 많았던 수정 작업이 그의 치열했던 노력을 말해준다. 그중 가장 의미심장했던 수정은 본래 이베리아 두상처럼 그렸던 주변부 세 여인의 얼굴을 아프리카 가면으로 대체한 것이었다.

그런데 이러한 수정에 결정적 계기가 된 장면이 있었으니, 그것은 바로 거트루드의 살롱에서 마티스가 가져온 아프리카 가면을 본 것이었다. 당시 야수주의 화가들 모두는 새로운 주제로서 아프리카 가면에 매료되어 있었고, 작품에 일부 반영

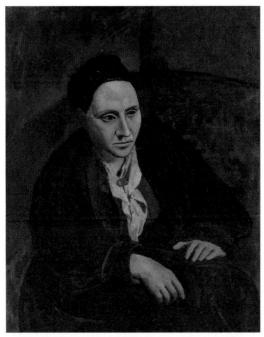

파블로 피카소, 〈거트루드 스타인의 초상〉, 1906, 메트로폴리탄 미술관. 이 초상화를 그리면서 오랜 시간 피카소와 이야기를 나눈 거트루드는 피카소의 야심과 열정, 남다른 성실함에 매료되었고, 그의 성공을 확신할 수 있었다고 한다.

하는 시도를 하고 있었다. 마티스도 살롱에 오기 전 벼룩시장에서 아프리카 가면이 눈에 띄어 사 온 참이었는데, 피카소는 그것을 예사롭지 않게 보았고, 〈아비뇽의 여인들〉을 그릴 때 이미지를 과감하게 적용했던 것이다.

피카소가 파격적인 작품을 그린다는 소문은 금방 퍼졌다. 궁금한 이들이 작품을 보러 온다고 하자 피카소는 망설였다. 워낙 실험적인 작품이다 보니 피카소 자신도 섣불리 보여주기에 부담스러웠던 것이다. 작품을 본 사람들의 반응 역시 극단

적으로 나뉘었다. 특히 늘 일치하던 스타인 남매의 의견은 완전히 갈라졌다. 오빠인 리오는 너무 튀려는 생각만 앞선 작품이라며 거부감을 드러낸 반면, 거트루드는 피카소가 드디어 해냈다고 믿었다. 이 작품이 불러일으키는 당혹감과 거부감을 그만큼 시대를 앞서간 증거라고 본 것이다. 이들의 의견 차이는 결국 좁혀지지 않았고 두 남매는 재산을 분할하기에 이른다. 공동 사업자이던 두 남매를 피카소의 이 작품이 갈라서게 만든 것이다. 이후 거트루드는 사람들에게 피카소만을 언급하고 다녔고, 마티스는 완전히 잊은 듯했다. 서운함을 쌓아가던 마티스가 언젠가 그녀에게 이런 질문을 한 적이 있었다.

"거트루드, 이젠 내 그림에 흥미를 잃었나요?"

그녀의 대답은 이러했다.

"당신은 한때 온 세상을 뒤집어놓은 도발자였지만, 이젠 아니에요. 당시 사람들의 분노를 기억하나요? 당신은 정말 대단했죠. 하지만 이제 그 자리를 차지한 건 피카소예요."

마티스와 함께 〈아비뇽의 여인들〉을 보러 온 화가 중에는 조르주 브라크[8]가 있었다. 그는 피카소의 작품을 보며 큰 충격을 받았고, 그리하여 나중에 따로 피카소를 찾아가 자신의 생각을 제안한 뒤 동료가 되었다. 그냥 동료가 아니라 이틀마다 작업실까지 함께 쓰는 사이가 된 것이다. 브라크의 이런 행보는 마티스로서는 믿었던 동료에게 배신을 당한 셈이었고, 가만히 있던 피카소로서는 호박이 넝쿨째 굴러들어온 셈이었다. 브라

8 Georges Braque(1882~1963). 피카소와 함께 입체주의를 창시해 이후 미술에 지대한 영향을 미친 화가. 피카소와 달리 입체주의를 끝까지 지켰다.

파블로 피카소, 〈아비뇽의 여인들〉, 1907, 뉴욕 현대미술관. 피카소는 늘 세잔을 존
경했는데 이 작품에서도 세잔의 영향이 보인다. 포즈 등에서는 〈수욕도〉를 참조한 부
분이 보이며, 화면구성도 세잔의 방법을 극단적으로 따라 마치 유리가 깨진 듯 파편
화해 그려냈다. 가운데 두 여인의 얼굴에서는 이베리아 두상의 영향이 보이며, 주위
의 여인들은 아프리카 가면을 참조했다.

크와 함께 만들어간 새로운 미술이 얼마 후 미술계를 완전히 평정했기 때문이다. 그때 브라크가 들고 온 구상은 대단히 새롭고 매력적인 것이었다.

어릴 적 권투선수를 했던 경력에다 간판제작 경험도 있는 브라크 역시 다른 화가들처럼 점묘화에서 야수주의로 변신하는 과정을 거쳤다. 하지만 작품 활동을 하면서도 왠지 모를 아쉬움을 느꼈다. 그러던 중 1904년 열린 세잔의 회고전은 그에게 새로운 미술에 대한 구상을 떠올리게 해주었다. 브라크가 세잔에게서 주목한 것은 **원근법에서 자유로운 시점**이었다. 원근법은 본래 화가의 위치가 고정된 것을 전제로 한다. 시점이 고정되어 있어야 완벽한 공간감이 만들어지기 때문이다. 하지만 세잔은 견고하게 대상을 그려야 한다는 대원칙 아래 시점을 자유롭게 움직이면서 자신이 본 대로 그림을 그렸다. 그러다 보니 그림 속 사물들이 각도도 안 맞고 뒤틀려져 보였다. 세잔은 이것을 '어쩔 수 없는 것'이라고 보았는데, 브라크는 이러한 생각을 극단적으로 진전시켰다. 즉, **원근법은 거짓된 것이므로 아예 폐기해야 한다**고 생각한 것이다.

원근법이 거짓된 것이라니, 그렇다면 진실된 것은 무엇일까? 브라크는 사물에 가까이 다가가 '만져질 듯' 보는 체험이 무엇보다 중요하다고 생각했다. 그러므로 시점을 움직이면서 그리는 건 너무나 당연하다고 보았다. 즉, 화가가 사물과 만나는 그 체험이 가장 진실된 것이므로 그것을 있는 그대로 그려야 한다고 믿었다. 이러한 기준에서 보자면 원근법은 잘못된 구속이었다.

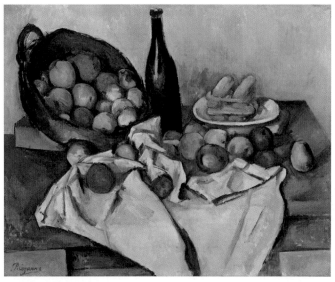

폴 세잔, 〈사과 바구니〉, 1895, 시카고 미술관. 이 작품에서는 테이블 모양을 유심히 봐야 한다. 앞쪽과 뒤쪽 모두 선을 이어보면 어긋나 있다. 또한 좌측과 우측 테이블의 경사진 각도도 다름을 알 수 있다.

일정한 비율에 맞춰 대상들을 '욱여넣다 보면' 축소와 왜곡이 불가피하다. 브라크에 따르면 이는 결국 본 대로 그릴 수 없게 만드는 원인이었다.

"원근법은 눈을 속이는 속임수에 불과하다. 손에 닿듯 그려야 할 것을 저 멀리 사라지도록 만들어버리기 때문이다. 그러면 눈앞의 공간을 체험할 길이 없어진다."

당시 새로운 미술을 추구하던 화가들의 상당수가 세잔을 참조했지만, 그 대부분은 색채나 형태 실험에 몰두하는 정도였다. 마티스가 색채에, 피카소는 형태에 주안점을 두는 식이었다. 이런 경향을 따라 자연스럽게 원근법이 모호해진 작품들

조르주 브라크, 〈에스타크 풍경〉, 1907, 미니애폴리스 미술관. 브라크가 〈아비뇽의 여인들〉을 보기 직전에 그린 작품이다. 강렬한 원색을 과감하게 구사하면서 야수주의에 몰두해 있음을 드러내나, 한편으로는 집과 교각들을 단순한 도형처럼 견고하게 그리면서 세잔의 영향 또한 드러내고 있다. 브라크는 이 무렵 혁명적인 미술을 구상하고 있었다.

도 등장하게 되었다. 하지만 이처럼 원근법 자체를 부정한 화가는 없었다. 브라크의 구상은 그야말로 미술의 근간을 뒤엎는 혁명적 발상이었던 것이다.

그런데 브라크는 왜 피카소에게 찾아가 공동 작업을 제안했을까? 그것은 브라크가 〈아비뇽의 여인들〉을 감상하면서 **피카소만이 가진 탁월한 재능을 알아차렸기 때문**이었다. 바로 '재창조하는 힘'이었다. 일생에 걸쳐 피카소는 남들의 아이디어를 거리낌 없이 가져다 쓰는 것으로 유명했다. 늘 남의 것을 베

긴다는 세간의 비난에 그는 이렇게 응수했다.

"내가 남의 것을 베낀다고? 난 절대 남의 것을 베끼지 않아. 다만 훔칠 뿐이지."

이 유명한 말은 피카소를 뻔뻔하기 그지없는 도둑놈처럼 여기게 만들어버린 말이지만, 사실 새겨볼 대목이 있다. 베끼기와 훔치기 사이에는 중요한 차이가 있다는 것이다. 피카소는 맹목적으로 따라하지 않았다. 그는 남의 관심사나 아이디어를 가져오면서도 언제나 그것을 새롭게 재창조했다. 즉, 무엇이든 자기 것으로 소화한 뒤 원본보다 더 강렬하게, 더 파격적으로 만드는 재주가 있었던 것이다. 그러니 자기 것이라 당당하게 주장할 수 있었다.

당시 브라크는 자신의 구상을 실현하는 데 어려움을 겪고 있었다. 파괴와 창조의 에너지가 넘치는 동반자가 필요함을 절감하고 있었던 것이다. 그러던 중 〈아비뇽의 여인들〉을 보게 되었고 그때 확신을 가졌다. 자신이 그토록 원하던 동반자가 나타났다는 사실을 말이다. 피카소도 귀가 번쩍 띄었다. 브라크의 제안은 상상을 뛰어넘는 구상이었고, 그야말로 그의 야심에 불을 질렀다. 의기투합한 이들은 함께 작업하며 새로운 미술을 만들어나갔다.

이들이 처음부터 찬사를 들었던 것은 아니다. 브라크의 〈에스타크의 집들〉이 앵데팡당전에 출품되었을 때의 일이다. 당시 심사위원은 공교롭게도 마티스였는데 그가 브라크의 작품을 탈락시켰다는 말을 들은 보셀이 그 까닭을 물었다. 그러자 마티스는 "뭐, 그냥 큐브였어요"라고 답했다. 자신을 배신하고 떠

조르주 브라크, 〈에스타크의 집들〉, 1908, 베른 미술관. 이 작품은 피카소와 공동 작업을 시작한 초창기의 작품으로 만져질 듯한 질감의 표현에 집중했다. 입체주의라는 용어를 낳게 한 중요한 작품이다.

난 브라크였기에 좋게 봐주기 어려웠던 데다, 이 작품이 가진 잠재력을 전혀 알아보지 못했기에 던진 일종의 비아냥거림이었다. 마티스의 유머에 웃음을 터뜨렸지만 보셀은 브라크의 작품에 대해 '상당히 색다른 입체주의^{Cubisme}가 등장했다'라며 평론을 썼다. 마티스의 큐브라는 표현에서 입체주의라는 용어를 만든 것이다. 이 정도면 보셀을 탁월한 작명가라 불러도 어색하지 않을 것 같다. 야수주의에 이어 입체주의까지 그가 제시한 이름은 미술사에 고스란히 남게 되었다.

마티스나 보셀의 예상과 달리 입체주의는 당대에 대단한 성공을 거둔다. 〈아비뇽의 여인들〉을 그릴 때만 해도 피카소는 오직 형태의 왜곡과 변형에만 관심이 있었다. 그런데 브라크와

작업을 함께하면서 피카소는 공간에 대한 이해를 넓히며 원근법의 파괴자로서도 탁월한 능력을 발휘하게 된다. 이후 두 사람의 작업은 경쟁과 협력의 시너지를 통해 브라크의 초기 구상을 훨씬 뛰어넘는 차원으로 발전해나갔다. 그 치고 나가는 속도는 경쟁자들이 따라갈 엄두조차 낼 수 없을 정도로 압도적이었다.

그러다 보니, 현대미술의 경쟁에서 누가 가장 앞서 있느냐의 논쟁은 의미가 없어졌고, 이들은 곧바로 미술시장의 정복자가 되었다. 화상과 수집가들은 너도나도 이들의 작품을 원했는데, 이 과정에서 막대한 이익을 챙긴 이가 있었다. 바로 독일인 화상 다니엘 칸바일러Daniel Kahnweiler였다. 그는 일찍이 피카소와 브라크의 가능성만을 보고 파격적인 제안으로 이들 작품의 독점권을 따냈는데, 이것이 엄청난 대박으로 이어진 것이다. 그 누가 이들의 이와 같은 성공을 예상할 수 있었을까? 아마 피카소나 브라크, 당사자들조차 몰랐을 것이다. 그러니 피카소와 협업의 가능성을 첫눈에 알아본 브라크의 직감이 탁월했다고 하지 않을 수 없는 것이다.

야수주의의 등장에 이어 미술의 역사에서 집어낸 두 번째 생성점은 1907년 〈아비뇽의 여인들〉이 그려지던 무렵이다. 이 작품을 보고 충격에 휩싸인 브라크가 며칠 뒤 피카소를 찾아간 것은 앞서 말한 바와 같다. 이 순간 입체주의가 잉태되었다. 그리고 1년이 지난 1908년, 입체주의는 야수주의를 몰아내고 미술계의 지배자로 올라서게 된다. 야수주의는 불과 3년 만에

정상의 자리에서 내려오게 된 셈인데, 그렇다면 그 자리를 차지한 입체주의는 어떻게 되었을까? 이어지는 이야기에서 살펴보기로 하자.

세잔이 깬 과일 접시, 다시 붙이지 마라
•
들로네와 오르피즘

아폴리네르는 고심에 잠겼다. '이 그림들은 도대체 뭐라고 불러야 한단 말인가?' 입체주의 전시회에 걸려 있지만 분위기가 전혀 다른 작품들. 색채만 보면 오히려 야수주의에 가까웠다. 화면을 강렬한 원색들로 채워 넣었는데 검은 윤곽선과 그림자를 사용한 다른 작품들과 달리 오직 색조로만 색면을 구분하고 있었다. 평론가로서 이 새로운 그림에 붙일 적절한 이름을 찾던 아폴리네르에게 문득 떠오른 단어는 '오르페우스'였다. 화사하게 교차하는 색조에서 왠지 조화로운 운율감과 함께 그리스 신화 최고의 음유시인이 떠올랐던 것이다. 이어 특유의 과장된 제스처와 함께 아폴리네르는 사람들에게 말했다.

"여러분, 이 작품들을 부를 이름이 떠올랐습니다. 바로 오르페우스적 입체주의Cubisme Orphique입니다."

나름의 고심 끝에 정해본 명칭이었으나 이를 전해 들은 화가들의 반응은 그리 좋지 않았다. 입체주의라는 꼬리표 때문이었다. 사실 이들은 이미 입체주의의 틀을 벗어나 새로운 미술을 추구하고 있었다. 모두가 입체주의에 열광하고 있던 시기, 이 화가들은 어떤 생각을 하고 있었을까?

자연의 빛은

색채의 움직임을 만들어낸다.

로베르 들로네

　　1912년 가을에 개최된 섹시옹 도르 살롱Salon de la Section d'or
은 최초의 입체주의 전시회였다. 입체주의가 알려진 지는 이
미 오래되었지만 이처럼 큰 규모의 전시를 통해 작품들을 만
나볼 기회가 별로 없다 보니, 사람들의 관심은 높을 수밖에
없었다. 이는 '퓌토 그룹Groupe de Puteaux'이라 불린 화가들이 주
도한 행사였는데 이들은 입체주의의 후발 주자들이었다. 그
런데 특이하게도 정작 입체주의를 창시한 피카소와 브라크
의 작품은 이 전시에서 볼 수 없었다. 이 전시뿐만 아니라 다
른 대중 전시에서도 이들의 작품은 볼 수 없었는데, 이는 화
상 칸바일러의 의도에 따른 것이었다. 이른바 신비주의 전략
을 펼친 셈인데, 1909년부터 이뤄진 이 전략은 대단히 성공
적이어서, 두 사람의 작품은 개인 수집가에게 늘 선점되었고
가격도 매우 높았다. 그러다 보니 입체주의에 대한 관심은 많
았지만 실제 작품은 볼 수 없는 기현상이 오래도록 이어졌다.
퓌토 그룹은 이런 분위기에서 결성되었다. 이들도 피카소, 브
라크와 같은 시대를 살았기 때문에 미술 경력이 대부분 비슷
했다. 즉, 짧은 기간 동안 점묘화와 야수주의를 거친 뒤 입체
주의에까지 이르게 된 것이다. 이 그룹의 대표자는 장 메챙

제[9]와 알베르 글레이즈[10]였다. 이들은 많은 작품을 발표하면 서도 입체주의의 이론을 정립한 책을 함께 집필해 동료들을 이끌었다.

그런데 이처럼 퓌토 그룹이 인기를 얻게 된 1911년 무렵부 터 이들의 롤모델이라 할 수 있는 피카소와 마티스는 다시금 대단히 파격적인 작품들을 선보였다. 이 시기 작품들은 여전 히 입체주의 작품이기는 했으나, 여러 복잡한 선들에 의해 대 상이 해체되면서 형체를 알아볼 수 없는 지경에 이른다. 그리 고 **견고한 입방체 모양도 무너지면서 화면이 점점 평면에 가까 워졌다.** 결국엔 제목을 봐도 대상을 알아볼 수 없는 지경에 이 르렀는데, 브라크는 이 대목에서 다시금 엉뚱한 생각을 했다. 화면 곳곳에 대상을 암시하는 수수께끼 같은 글자들을 써넣 기 시작한 것이다. 거기서 멈추지 않고 브라크는 이듬해에 화 면에 벽지를 잘라 붙여보는 등 새로운 시도를 선보였는데, 이 는 피카소가 창작열을 다시금 분출시키는 계기가 된다.

그런데 브라크와 피카소는 성공의 정점에 있으면서도 왜 이 처럼 파괴적 실험에 몰두한 것일까? 이유를 추정해본다면 이 렇다. 이들은 시대를 가장 앞서 있는 예술가에게 찾아오는 강 한 압박감을 느꼈을 것이다. 마티스의 경우에서 볼 수 있듯, 최고의 자리에서는 잠시에 불과하다 해도 안주하는 것이 허 용되지 않는다. 아무리 주문이 밀려들어도 돈에 취해 비슷비

9 Jean Metzinger(1883~1956). 초기부터 입체주의에 적극 투신하였고 인물화로 많은 인기를 누렸으며 입체주의를 이론적으로 구축하는 데 큰 기여를 했다.

10 Albert Gleizes(1881~1953). 메챙제와 더불어 퓌토 그룹을 대표하는 화가. 다색조 의 풍경화를 즐겨 그렸다.

장 메챙제, 〈부채를 든 여인〉, 1912, 뉴욕 구겐하임 미술관. 퓌토 그룹의 입체주의는 피카소나 브라크와는 달리 깔끔한 구성과 다양한 색채로 대중들에게 보다 쉽게 다가 갈 수 있었다.

숫한 작품을 그렸다가는 눈 깜짝할 사이에 후발 주자에게 추월당하고 만다. 말하자면 이들은 '자기 복제'를 피하기 위해 부단히 변신했다고 할 수 있다. 여기서 생각해볼 대목이 있다. 메챙제나 글레이즈를 통해 입체주의를 알게 된 대중들이 만약 이 무렵 그려진 피카소나 브라크의 작품을 보았다면 어땠을까? 그 기괴함에 충격을 받았을 것이며, 작품 가격에 더 큰 충격을 받았을 것이다. 사실 그림의 완성도 면에서는 퓌토 그룹 화가들이 압도적으로 뛰어났다. 이들의 작품은 대체로 화사하고 깔끔하게 그려져 대중들의 취향에 잘 맞았다. 반면 피카소나 브라크의 작품들은 탁한 색조에 어수선하고, 어찌 보면 그리다 만 듯한 작품이 대부분이었다. 난해할 뿐 아니라

조르주 브라크, 〈기타를 든 사람〉, 1911~ 1912, 뉴욕 현대미술관. 이 무렵 피카소와 브라크는 파괴적인 실험에 몰두하고 있었다. 이전의 입체주의 작품과 비교해보면 무엇을 그린 것인지 도무지 알 수 없을 만큼 화면을 파편화했다. 브라크는 이 무렵 글자를 화면 곳곳에 넣는 실험도 하고 있었다.

장식적인 매력도 덜해 솔직히 대중들이 좋아하기는 어려웠다. 하지만 시간이 흐른 지금, 피카소와 브라크가 옳았다는 것은 분명해 보인다. 미술사뿐만 아니라 오늘날의 대중들까지도 입체주의라고 하면 이 두 사람만을 기억하니 말이다. 이들의 브레이크 없는 질주는 연이은 '경계의 돌파'로 이어졌다. 그중에는 파피에 콜레Papier Collé나 콜라주처럼 미술을 전혀 다른 갈래로 이끈 것도 있었는데, 그 이야기는 2부에서 다루게 될 것이다.

그런데 퓌토 그룹 중에는 브라크와 피카소를 그저 추종하는 이들만이 아니라 전혀 새로운 작업을 선보인 화가들도 있었다. 아폴리네르가 '오르페우스적 입체주의'라고 불렀던 이들

이었다. 이들의 대표 주자는 로베르 들로네"였다. 들로네는 짐 묘화의 영향을 받아 광학과 색채학에 몰두했으며, 여러 색채 효과 중에서도 동시대비를 여러 작품에서 선보였다. 동시대비란 같은 색이 주위 색의 영향을 받는 효과다. 예를 들어 같은 초록색도 노란색 안에 있을 때와 보라색 안에 있을 때 다르게 보이는데, 들로네는 늘 이런 효과를 의식하고 화면을 구성했다. 입체주의에 투신하여 섹시옹 도르 살롱전에도 참여한 들로네였지만 그의 생각은 이미 입체주의를 넘어서는 새로운 미술을 구상하고 있었다. 그가 보기에 메챙제나 글레이즈의 작품들은 이미 철 지난 구식처럼 여겨졌다. 반면 피카소나 브라크의 작품들은 지나치게 형태 구성에만 몰두해 색채를 소홀히 다루는 점이 아쉬웠다. 게다가 이 두 대가의 최신작들은 마치 폭격을 맞아 파괴된 도시의 잔해들과 같았고, 그러다 보니 그림에서 생기라고는 찾아볼 수 없었다.

들로네는 이를 극복하기 위해 색채에서 답을 구하려 했는데 이 과정에서 매우 중요한 생각을 떠올린다. 바로 **색채들만으로도 회화가 만들어질 수 있다**는 것. 다시 말해 현실의 무언가를 재현하지 않더라도 조화를 이룬 색면 도형들만으로도 회화가 될 수 있겠다는 생각을 하게 된 것이다. 이는 대단히 놀라운 발상이었다. 하지만 입체주의 동료들은 들로네의 생각을 격렬히 비판했다. 윤곽선이 없는 색채 더미는 인상주의로 퇴보하는 것이라 지적했고, 그렇게 색면들만 있으면 벽지와 무엇이 다

11 Robert Delaunay(1885~1941). 오르피즘의 대표 주자. 색채학에 관심이 많아 순수추상에 근접한 작품을 선보였고, 유럽 전역의 추상화 발전에 영향을 미쳤다.

르냐고 비아냥대는 이들도 있었다. 하지만 들로네는 자신의 구상을 확신했다. 다음의 한마디는 그의 이러한 확신을 잘 보여준다.

"세잔은 과일 접시를 깼다. 입체주의는 그 조각을 다시 이어 붙이느라 골몰하지만 우리는 그렇게 하지 않을 것이다."

이는 당시 대세를 이룬 입체주의와 완전히 다른 길을 가겠다는 선언이다. 입체주의는 형태에 지나치게 집착하고 있기 때문에, 자신은 세잔의 유산에서 색채의 가능성을 집어 들고 나아가겠다는 말이었다. 처음에는 이 의도를 정확히 파악하지 못했던 아폴리네르도 차츰 들로네의 발상에 매료되었다. 그리하여 두 사람은 기나긴 여름을 함께 지내며 새로운 미술에 대해 끝없는 이야기를 나눴다. 그리고 명칭에서 입체주의를 빼고 그냥 '오르피즘Orphism'이라고 부르는 것이 적절하겠다는 결론을 내렸다. 이는 '오르페우스적인 미술'이라는 뜻이었다. 들로네의 작품은 널리 알려지기 시작했다. 1913년 독일에 초청된 그는 청기사파 전시에 참여하는 등 여러 도시를 순회하며 대단한 인기를 누렸다.

야수주의와 입체주의. 20세기 미술은 이 두 미술운동으로 힘차게 출발했다. 하지만 이미 고삐 풀린 채 달려가는 현대미술의 판에서 영원한 승자는 있을 수 없었다. 1912년 개최된 섹시옹 도르 살롱전은 입체주의의 압도적 위세를 자랑하는 자리였지만, 동시에 입체주의 역시 어떤 틀에 갇혔음을 여실히 보여주는 자리가 되었다. 그때 현대미술의 물꼬를 급격히 되돌린 이들이 바로 오르피즘으로 명명된 화가들이다. 이들로 인

로베르 들로네, 〈**동시창문**〉, 1912, 함부르크 미술관. 완전한 추상처럼 보이나 실은 창문에 비친 파리 풍경을 그린 것이다. 가운데에 에펠탑의 형상이 보인다. 평평하지 않은 유리를 통과한 빛이 마치 프리즘을 통과한 듯한 색채 효과를 보여준다. 유리 너머 풍경을 정확히 그리던 관습에서 벗어나, 색채가 어린 유리면 그 자체를 그렸다는 점에서 완전한 평면성에 도달한 작품이며, 추상의 선구적 작업으로 인정되고 있다.

로베르 들로네, 〈**동시대비: 해와 달**〉, 1913, 뉴욕 현대미술관. 들로네가 대단한 인기를 누리던 시절에 그려진 작품이다. 들로네는 입체주의와 추상미술을 잇는 가교로 평가되는데 그의 화려한 색채 사용은 독일 표현주의 화가들을 매료시켰고, 그가 구현한 평면성은 추상미술의 전개에 결정적 영향을 미쳤다.

해 미술은 추상이라는 거대한 흐름으로 나아간다. 들로네를 비롯한 색채의 화가들은 명확히 추상미술을 목표로 삼지는 않았다. 하지만 무엇을 그리느냐와 상관없이 색의 아름다운 배치만으로도 작품이 될 수 있는 가능성을 보여줌으로써 많은 이들에게 큰 영감을 주었다. 거기서 한 발만 더 내딛는다면 완벽한 추상에 이르게 되는 것이다. 이러한 의미에서 섹시옹 도르 살롱전을 하나의 생성점으로 삼아야 한다. 세잔에게서 이어진 미술의 큰 물줄기를 잡아준 변곡점이기 때문이다. 이제 미술은 경사면에 오른 것처럼 추상으로 쏟아져 내리게 될 것이다. 그 이야기를 이어가보자.

오르피즘의 또 다른 주역 쿠프카

들로네와 더불어 오르피즘을 대표하는 예술가는 프란티셰크 쿠프카(František Kupka, 1871~1957)다. 체코에서 태어난 그는 일찍부터 색채를 위주로 한 비구상적 회화를 선보였다. 그래서 그를 추상의 선구자로 여기는 이들이 많다. 초창기에 그는 이탈리아에서 생겨난 미래주의의 영향을 받아 색채를 이용해 운동감과 음악적 영감을 표현하는 데 주력했으며, 퓌토 그룹에 참여해 전시를 하면서 들로네와도 교류했다. 그는 오르피즘이라는 명칭을 극도로 싫어했다고 전해지는데, 그래도 이 명칭으로 불린 화가 중에서는 그가 오르피즘의 의미에 가장 잘 부합했다는 점이 아이러니한 부분이다.

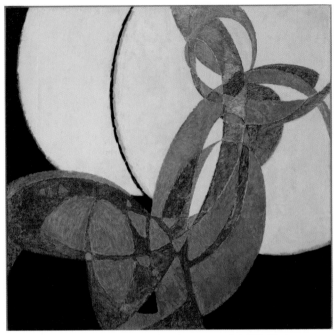

프란티셰크 쿠프카, 〈아모르파, 두 색의 푸가〉, 1912, 프라하 국립미술관.

그동안의 미술을 모두 없애고, 다시 시작하다
•
말레비치와 절대주의

페트로그라드(지금의 상트페테르부르크). 〈0, 10 마지막 미래주의 전시회〉 전시장이다. 미래주의는 본래 이탈리아에서 생겨나 입체주의의 영향을 받은 예술운동이었는데, 이곳 러시아에서는 '가장 앞선 미술' 정도의 의미로 사용되던 용어였다. 그런데 '마지막 미래주의'라면 가장 앞선 미술 중에서도 마지막 미술을 보여주겠다는 뜻 아닌가. 이 전시는 제목부터 대단한 파격을 예고하고 있었다. 앞의 숫자도 의미심장했는데, '10'은 기획부터 참여한 예술가의 규모를 가리키고, '0'은 지금까지의 미술을 되감아 처음부터 다시 시작한다는 의미였다. 그동안의 미술을 모두 없애고 다시 시작한다니, 이 얼마나 도발적인 표현인가.

하지만 사람들은 전시를 둘러보며 이들이 내세운 제목이 결코 허풍이 아니었음을 느낄 수 있었다. 그중에서도 가장 충격적인 작품은 '절대주의'라는 이름의 전시실에 있었다. 이 방을 채운 그림들은 러시아는 물론이고 전 유럽의 그 어떤 실험적 미술도 압도할 만큼 새로운 것이었다. 검정과 빨강 등 지극히 단순한 색조로 칠해진 도형들은 마치 허공에 둥둥 떠 있는 듯 걸려 있었는데, 관람객들은 이런 회화가 있을 수 있다는 사실에 놀라움을 금치 못했다. 이 작품을 그린 화가는 누구였을까? 그리고 그는 이 작품으로 무엇을 보여주려 한 것일까?

그려진 색면은 어떤 형태를 이루는데
그것은 실재하며 살아 있는 것이다.

카지미르 말레비치

　　새로운 미술의 물결은 유럽의 변방인 러시아에도 밀려들고
있었다. 부유한 수집가들이 파리로 원정을 가서, 모네에 이어
마티스와 피카소의 작품들을 싹쓸이하다시피 사들였고, 이런
소장품들을 과시하는 전시가 모스크바나 페트로그라드 등 대
도시에서 연일 열렸다. 미술의 가능성에 눈뜬 젊은이들이 화가
가 되길 꿈꾸며 미술계에 우르르 뛰어들면서 1910년 이후부터
러시아 미술은 대대적인 약진을 이뤄내게 된다. 카지미르 말레
비치[12]도 이런 젊은이들 중 하나였다. 지금의 우크라이나에서
태어난 그는 모스크바에서 미술을 배우면서 가장 앞서가는
화가가 되겠다는 야망을 갖게 된다. 〈눈보라 친 마을의 아침〉
은 그가 1912년 파리를 방문해 입체주의 작품들을 집중적으
로 연구한 뒤 그린 것이다. 이 시기 그는 기계적 입체주의로 유
명한 페르낭 레제[13]의 영향을 강하게 받았고, 이후로는 회화에
글자를 도입하고 무언가를 잘라 붙인 느낌을 가미하는 등 한
동안 브라크와 피카소의 새로운 시도를 그대로 따라 했다.

12 Kazimir Malevich(1878~1935). 가장 완전한 추상을 최초로 선보인 절대주의의
창시자. 말년에 소비에트의 탄압으로 고초를 겪었다.
13 Fernand Léger(1881~1955). 들로네와 교류했으며 색채가 풍부한 원통의 이미지
를 주로 사용해 자신만의 독특한 입체주의를 전개했다.

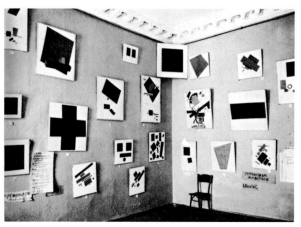

1915년 페트로그라드에서 열린 〈0, 10 마지막 미래주의 전시회〉 중 말레비치의 작품이 걸린 절대주의 전시실 모습. 다소 복잡하게 여러 도형으로 구성한 작품도 있지만 대부분은 단색의 단순한 도형이 주를 이룬다. 구석 상단에 걸린 〈검정 사각형〉이 이 전시의 대표작이었다고 한다.

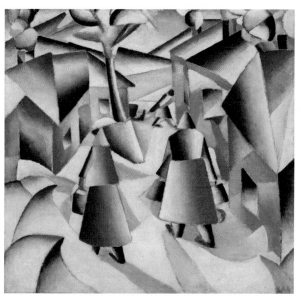

카지미르 말레비치, 〈**눈보라 친 마을의 아침**〉, 1912, 뉴욕 구겐하임 미술관. 농촌 이미지를 즐겨 그린 말레비치는 초기 레제의 영향을 강하게 받았다. 대상들을 원통과 큐브 형태로 그린 것이나 빨강과 파랑을 즐겨 사용한 것은 레제의 화풍이다.

그러던 말레비치의 작품이 극적으로 변화한 해는 1915년 이다. 이 해에 러시아 미술사에서 매우 중요한 의미를 지니는 전시회가 열리는데, 바로 〈0, 10 마지막 미래주의 전시회〉였다. '절대주의Suprematisme'라고 명명한 그의 작품들은 대상의 재현을 완전히 제거한 그야말로 완벽한 추상이었고, 이는 파리의 선진미술마저도 압도할 만한 수준의 작품이었다. 이 전시로 단박에 러시아 최고의 스타 화가로 올라선 말레비치는 절대주의의 영감을 어떻게 얻게 되었냐는 질문에 2년 전 참여했던 오페라 무대장식 작업이 결정적 계기였다고 답했다.

1913년, 당시 말레비치는 〈태양에 대한 승리〉라는 오페라의 무대와 의상 디자인을 담당했었다. 20세기 초 러시아는 이른바 첨단 공연예술의 메카였다. 모던한 감각으로 재탄생한 러시아 발레는 유럽 전역을 사로잡았고, 난해하기 이를 데 없는 실험적 오페라가 속속 선보이는 중이었다. 말레비치가 무대와 의상 디자인 작업을 담당한 〈태양에 대한 승리〉는 당대의 첨단 공연들 중에서도 가장 전위적이라는 평을 받았던 작품이었다. 당시 말레비치는 다른 부분들은 어느 정도 디자인을 구상해 두었는데, 2막 1장의 배경이 가장 막막했다. 극 중에서도 가장 난해한 대목이다 보니 나름 고심이 깊어졌다. 그때 문득 아이디어가 떠올랐다. '검은색이 있는 단순한 색면!' 오래도록 풀지 못했던 퍼즐이 비로소 맞춰진 느낌에 말레비치는 한참 동안 흥분을 가라앉히지 못했다. 오목한 공간. 저 멀리 대각선으로 잘린 흑과 백의 사각 배경. 극의 분위기에 제격이었다. 이 발상이 너무나 마음에 들었던 그는 다른 무대 콘셉트까지도 싹 다

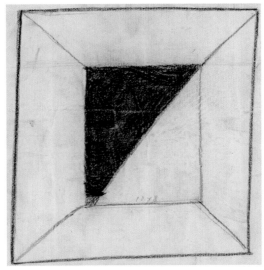

카지미르 말레비치, 〈태양에 대한 승리, 2막 1장을 위한 스케치〉, 1913, 러시아 국립연극음악박물관. 말레비치가 절대주의 추상을 발전시키는 데에 중요한 계기가 된 스케치다.

바꿨는데, 결과는 완벽한 성공이었다. 오페라를 무대와 의상이 살렸다는 평과 함께 기대 이상의 찬사를 듣게 된 것이다.

말레비치는 그 당시 완전한 추상미술의 아이디어를 얻었기 때문에 그 직후부터 절대주의 작품을 그리기 시작했다고 말했다. 즉, 1915년 〈0, 10 마지막 미래주의 전시회〉에 선보인 작품들도 실은 1913년부터 이미 그려졌다는 것이다. 하지만 이 말은 그만의 주장이다. 그리고 이 주장에 대해서는 지금까지도 논란이 이어진다. 1914년까지 그가 전시한 작품들을 보면 절대주의 작품은 없다. 모두가 입체주의 작업뿐이다. 그렇다면 그의 주장이 거짓일 수 있다는 것인데, 왜 말레비치는 작품 제작 시기를 앞당겨 말하려고 했을까? 그것은 무엇보다 추상의

창시자, 즉 완전한 추상에 가장 먼저 도달한 화가로 인정받기 위해서였을 것이다. 그리고 이는 다분히 당시 그의 경쟁자라 할 수 있었던 들로네와 쿠프카를 염두에 둔 발언으로 보인다. 이들 역시도 1915년 즈음에는 완전한 추상에 도달했기 때문이다.

추상의 선구자로 간주되는 바실리 칸딘스키[14]도 말레비치에게서 결정적 영향을 받았다. 추상이라는 개념을 누구보다 먼저 생각하고 발전시킨 그였지만, 1915년까지도 정작 칸딘스키는 '회화는 뭔가를 그리는 것'이라는 고정관념에서 벗어나지 못하고 있었다. 오래도록 표현주의 활동을 했던 그의 관심은 형태와 색채로 신비롭고 음악적인 것을 표현하는 데 있었지, 재현을 파괴하는 데 있지는 않았다. 그러다 보니 초기에 그려진 작업들은 추상적이긴 했으나 무엇을 그렸는지 명확히 알 수 있었다. 그러던 칸딘스키가 완전한 추상에 이르게 된 것은 말레비치의 작품을 접한 뒤였다. 제1차 세계대전 발발로 독일을 떠나야 했던 칸딘스키는 어쩔 수 없이 러시아로 돌아오게 되었는데, 그 덕분에 〈0, 10 마지막 미래주의 전시회〉를 직접 관람할 수 있었다. 이후 칸딘스키의 작품은 스타일 면에서도 확실히 변모한다. 이전까지는 마티스적이라 할 만큼 꿈틀대는 선과 유동적인 느낌이 특징이었다면, 이 전시를 관람한 이후에는 피카소적이라 할 만큼 직선이 강조되는 깔끔한 느낌으로 화풍이 달라졌던 것이다.

14 Wassily Kandinsky(1866~1944). 추상미술의 선구자로 인정받는 러시아 화가. 독일에서 늦깎이로 미술을 시작했고 표현주의 유파인 청기사파로 활동했다.

바실리 칸딘스키, 〈즉흥 30(대포)〉, 1913, 시카고 미술관. 추상적으로 그려졌지만 찬찬히 살펴보면 무엇을 그렸는지 알 수 있는 작품이다. 오른편에 보이는 대포가 불을 뿜자 뒤편의 건물들이 쓰러지는 모습이 보인다. 색채는 번지는 듯하고 선은 유동적으로 그려졌다.

이처럼 추상의 전개에 결정적 역할을 한 말레비치는 체계적인 이론가이기도 했다. 그는 자신의 저서 《입체주의-미래주의에서 절대주의로: 회화에서의 새로운 리얼리즘》(1915)을 통해 절대주의가 추구하는 바를 명확히 하는데, 그 첫머리는 이렇게 시작한다.

"그림에서 습관적으로 자연의 작은 모퉁이, 성모 마리아, 부끄럼을 타는 비너스를 보려는 생각이 사라져야만 순수한 작업, 살아 있는 미술을 보게 된다."

이 한 문장은 **완전한 추상에 대한 최초이자 완벽한 선언**

이다. 절대주의에 따르면 이제 화가는 '무언가를 그리는 사람'
이 아니다. 즉, 베끼는 사람이 아니라 창조자여야 한다는 것
이다. 그래서 그는 자신의 작업을 일컬어 '복제물이 아니라 창
조물이다'라고 했는데, 이는 그의 작업이 순수한 상상의 산물
이었기 때문이다. 자연을 연상시키는 그 어떤 것도 배제해나
갔기에 말레비치의 작품은 가장 단순한 형태가 될 수밖에 없
었다. 그는 이를 온도에 비유해 '형태의 0도'라고 정의했다. 그
리고 이 0도가 미술의 최종 목적지이기 때문에 세잔 이래 입
체주의를 거친 예술의 흐름은 절대주의로 귀결될 수밖에 없다
고 주장했다.

　이러한 그의 생각은 저서의 제목에 사용된 '새로운 리얼리
즘'이라는 표현에도 잘 함축되어 있다. 이때의 리얼리즘이란 우
리가 상식적으로 생각하듯 '사실적으로 그린다'는 뜻이 아니다.
말레비치에 따르면 대상을 놓는 순간부터 그 그림은 가짜다.
복제물에 불과하니까. 그렇다면 진짜는 자연과의 모든 관계를
떨쳐낸 것이어야 하고, 그러다 보니 도형 같은 기본적인 형태
가 될 수밖에 없다. 이것이 바로 창조물, 즉 '리얼한 존재'인 것
이다. 그래서 그는 자신의 작업을 새로운 리얼리즘이라고 정의
할 수 있었다.

　세잔에서 기원한 현대미술의 물줄기는 추상으로 향했다. 앞
서 들로네가 입체주의에서 추상으로 물꼬를 돌린 과정을 보았
는데, 그 물줄기를 잡아채 저 밑바닥으로 미술을 끌고간 인물
이 있었으니 그가 바로 말레비치였다. 그곳은 0도의 세계, 즉

카지미르 말레비치, 〈절대주의 구성: 흰색 위의 흰색〉, 1918, 뉴욕 현대미술관. 어느 날 말레비치는 흰 캔버스에 검은 사각형만 올려놓은 그림 역시도 어디서 본 듯한 무언가를 연상시키는 데다, 색의 차이로 인해 약간이나마 원근법적으로 보인다고 자책했다. 한동안 고심한 그가 해결책으로 그려본 것이 바로 흰 사각형을 비스듬히 그린 이 작품이다. 말레비치는 이 작품에 만족했으나, 이후 다시금 고민에 빠져들었다. 자신이 더 이상 나아갈 수 없는 절벽 끝에 서버렸음을 깨달았기 때문이다. 절대주의는 미술의 끝이었다.

아주 차가운 곳이었다. 그곳에서 말레비치는 '무언가를 그린다'는 미술의 가장 기본적인 전제를 끊어냈다. 그리하여 절대주의가 탄생한 〈0, 10 마지막 미래주의 전시회〉는 우리가 찾아낸 네번째 생성점이 된다. 그런데 이 생성점에 이르고 보니 미술이 어느새 달라져 있었다. 미약한 공간감마저 사라지고 거의 완전무결한 수준의 평면성에 도달한 것이다. 이제 미술이 더 앞으로 나아가는 것이 가능할까? 다음 이야기에서 확인해보자.

추상의 창시자는 당연히 칸딘스키 아닌가?

현대미술에 사전 지식이 있는 사람이라면 '추상의 선구자'라는 말을 들었을 때, 당연히 칸딘스키를 떠올릴 것이다. 그런데 이 주제는 여전히 치열하게 논쟁 중이다. 칸딘스키를 추상의 창시자로 만들어주는 근거는 다음의 세 가지다.

a. 1909년, 뒤집힌 그림에서 추상미술의 가능성을 떠올렸다.

b. 1910년, 습작이지만 수채화로 된 추상 작품을 그렸다.

c. 1912년, 추상미술 이론서 《예술에서의 정신적인 것에 대하여》를 출간했으며, 원고 완성 시점은 1910년이라고 주장했다.

착상, 제작은 물론 이론화까지 이 모두를 가장 먼저 이뤄냈다는 면에서 칸딘스키의 지위는 확고해 보인다. 하지만 이런 근거에 대한 반론도 만만치 않다. 반론의 논지를 들여다보면 다음과 같다. 먼저 a, b는 자기주장에 불과하다는 것. a는 칸딘스키의 회고록 외에 어떠한 근거도 없으며, b의 수채화는 여러 연구를 통해 최근에는 1913년 작품으로 추정되고 있다. 이 역시 의도적으로 작품 창작 연대를 앞당긴 것이다. c에 대한 반론도 만만치 않다. 핵심은 이 책의 내용이 완전한 추상을 전제하지 않았다는 것이다. 그저 추상적인 것에 대한 포괄적인 고찰이 많을 뿐이라는 지적인데, 본문의 다음 구절은 반론의 결정적 근거로 인용된다.

"그림에서 내적 체험을 얻는 것이 무엇보다 중요하지만, 오늘날 회화가 처한 상황 때문에 **자연에서 완전히 분리된 색채 구성과 형**

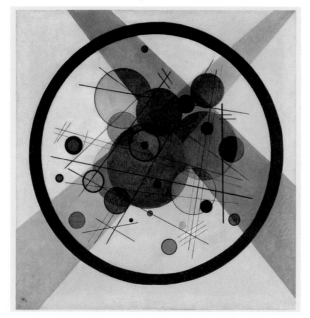

바실리 칸딘스키, 〈원 안의 원들〉, 1923, 필라델피아 미술관. 칸딘스키가 완전한 도형과 직선만으로 화면을 구성한 것은 바우하우스 교수가 된 이후인 1923년경이다.

태 구성을 하기란 불가능하다.”

즉, 칸딘스키는 1912년 《예술에서의 정신적인 것에 대하여》의 출간 당시까지도 완전한 추상이 불가능하다고 생각했다는 것이다. 이런 반론과 만나면 칸딘스키가 추상의 창시자라는 상식도 흔들릴 수밖에 없다. 그런데 이 논쟁의 바탕에는 '추상을 어떻게 정의하느냐'라는 문제가 깔려 있다. 즉, 대상이 배제된 완벽한 추상이냐 아니냐에 따라 차이가 생기는 것이다. 거대한 흐름으로서 추상 운동을 놓고 보면 칸딘스키를 그 첫 주자로 꼽는 것이 맞을 것이다. 반면 누가 완전한 추상에 가장 먼저 도달했느냐를 기준으

로 한다면 말레비치나 들로네, 쿠프카 등이 주역이 될 것이다. 이는 추상미술이 어느 한 예술가의 전유물이 아니라 동시대를 살아간 도전적 예술가들의 집단적 창작물에 가깝다는 것을 잘 보여주는 부분이다.

추상의 완성자는 말레비치가 아니다?

추상은 말레비치에서 완성된 것일까? 그렇지 않았다. 말레비치의 절대주의가 그 이론적 완결성으로 추상회화를 평정하고 있을 때, 멀리 네덜란드에서는 피터르 몬드리안(Pieter Mondriaan, 1872~1944)의 구성 연작이 등장했다. 데 스틸De Stijl 운동을 이끌었던 몬드리안의 추상은 미적 완성도를 갖추고 있었고 장식적으로도 뛰어났기에 돋보였다. 피카소를 계승한 메챙제의 작품이 그랬듯 이는 앞선 작업을 참조한 후발 주자의 이점이기도 했다. 하지만 몬드리안의 작품은 추상에 대한 치열한 탐구를 오랜 시간 차곡차곡 쌓아 만들어간 것이었기에 그만큼의 이론적 깊이를 갖고 있었다. 그래서 몬드리안은 추상의 추종자가 아닌 추상의 종결자가 될 수 있었다.

그런데 추상미술의 발전에 결정적으로 기여한 화가들이 파리보다는 러시아를 비롯한 동구권과 네덜란드에 주로 포진하고 있는 특별한 이유는 무엇일까? 어떤 이들은 그것을 성상파괴의 전통에서 설명한다. 성상파괴란 중세 시대나 종교개혁 시기에 종교화나 성인聖人들의 조각을 파괴했던 사건을 말한다. 이것이 대대적으로 벌어졌던 곳은 정교회가 널리 퍼졌던 동유럽 일대와, 가톨릭

피터르 몬드리안, 〈작품 1〉, 1921, 덴 하그 미술관. 몬드리안을 중심으로 한 네덜란드의 추상은 디자인적으로도 완성도가 높았기 때문에 그의 데 스틸 운동 동료들은 인테리어나 건축에 관심이 많았다. 하지만 몬드리안은 동료들과의 갈등에도 불구하고 철저하게 회화만을 추구했다.

에 대한 저항이 극심했던 네덜란드였다. 성상을 파괴한 곳에서는 성당이나 교회에 그 어떤 장식도 없이 오직 밋밋한 십자가만을 걸어두었다. 신이나 성인의 모습을 그리고, 조각을 만드는 것을 매우 불경한 일이라 여겼기 때문이다. 이 지역 사람들은 종교적 이미지로서 매우 단순한 기하학적 도형에 익숙했는데, 이것이 훗날 20세기가 되어 추상을 만들어내는 데 중요한 기여를 했다는 해석이다. 이는 왜 추상이 특정 지역에서 더 융성했는지를 이해하는 데 나름 일리가 있는 설명으로 보인다.

바닥에 페인트가 주르르 흘렀다
●
폴록과 액션페인팅

그는 담배를 연신 빨아댔다. 방금 페인트통을 치우다가 페인트가 바닥에 흘렀는데 그 순간 어떤 영감이 떠올랐던 것이다. 오래전 벽화 작업에 푹 빠져 있었던 그는 큰 규모의 작업을 좋아해 늘 바닥에 캔버스를 펼쳐놓고 작업했고, 물감보다는 페인트를 묽게 해서 그림을 그렸다. 그러다 보니 실수로 페인트가 바닥에 흐르는 것은 늘 있던 일이었다.

그런데 이번엔 느낌이 전혀 달랐다. 발걸음을 멈추고 잠시 생각에 잠겼던 그는 페인트통에 꽂힌 붓을 꺼내 가만히 흘려보았다. 주르르. 이어 허공을 가르는 그의 손이 바빠졌다. 그러자 페인트는 선이 되고 원이 되더니 다시 비처럼 흩뿌려졌다. 이번엔 다른 색 페인트통을 집어 들고 같은 작업을 해보았다. 선 위를 가로지르는 선들… 그리고 점 위로 쏟아지는 점들….

그 순간 그의 마음속에서 뭔가 주체할 수 없는 흥분이 밀려왔다. '이것만으로도 그림이 된다!' 그는 무엇에 홀린 듯 한참을 돌아다니며 페인트를 뿌려댔다. 그렇게 점점 공간이 채워지고 전체적인 모습도 윤곽을 드러냈다. 만족한 그는 담배 연기를 내뿜으며 미소를 지었다. 뭔가 대단한 걸 만들어냈다는 확신이 들었던 것이다. 나중에 '잭 더 드리퍼'라는 별명으로 불리게 될 사람. 이 사람은 누구였을까?

나는 내 감정을 그려 보이지 않는다.

그저 표현할 뿐이다.

잭슨 폴록

대공황과 두 번의 세계대전이 휩쓸고 지나간 뒤 세상은 흉흉했다. 승전국인 데다 자국에서의 전쟁을 비껴간 미국만이 그나마 활력을 유지하고 있었다. 미국 출신 화가들은 유럽의 최신 경향들을 적극적으로 흡수하며 본인 스스로 새로운 미술을 만들어내려는 의욕을 불태우고 있었다. 잭슨 폴록[15]도 그런 화가 중 하나였다. 서부 출신으로 미술 공부를 위해 뉴욕에 정착한 그는 당시 대세를 이루던 초현실주의 경향을 따르고 있었다. 멕시코 벽화에 매료되어 한동안 벽화를 그렸던 그는 드로잉과 같은 기본기가 약했는데 이에 대한 콤플렉스가 있었다.

그런데 그보다 더한 그의 결정적 문제는 술이었다. 술만 마시면 꼭 사고가 났다. 주사가 심해 경찰서를 자주 들락거렸고 술로 인해 사람들과의 관계도 망치곤 했다. 그런 그를 구원해준 이는 리 크래스너[16]였다. 동료였다가 아내가 된 크래스너는 폴록을 잘 다독였고, 그가 의욕을 갖고 그림을 그리도록 내조

15 Jackson Pollock(1912~1956). 추상표현주의의 대표 주자. 미국 미술이 세계를 선도하는 데 결정적 기여를 했으나 말년에 알코올중독으로 크게 고생했다.
16 Lee Krasner(1908~1984). 추상표현주의 화가. 폴록의 아내로 결혼 후 자신의 경력을 희생한 내조로 폴록을 최고의 화가로 만들었다.

했다. 페기 구겐하임[17]을 만나도록 한 것도 그녀였다. 페기는 지난 세대의 거트루드 스타인만큼이나 뉴욕 미술계에서 막강한 영향력을 행사했던 컬렉터였다. 페기는 폴록의 작품에 담긴 야수와 같은 본능에 매력을 느꼈고 개인전을 열어주는 등 그를 적극 후원했다. 이는 폴록이 다른 동료 화가들보다 일찍 이름을 알리는 기회가 되었다. 그러나 늘 술이 문제였다. 이른바 한잔하는 건수가 생겼다 하면 폭음하고 사고 치기를 반복했던 폴록은 미술에 집중하지 못했다. 결국 크래스너는 작업실을 옮기기로 결정한다. 뉴욕 도심에서 멀리 떨어진 롱아일랜드 시골로 옮겨가 폴록이 미술에만 전념하도록 한 것이다. 먼 길을 굳이 찾아온 친구들도 문전박대를 몇 번 당하고 나니 폴록을 찾지 않았다. 작업에 집중할 환경이 만들어지자 그의 열정은 창조력으로 이어졌다. 새로운 미술의 영감이 떠오른 것도 이 무렵이었다.

폴록의 작품은 처음부터 엄청난 반향을 불러일으켰다. 무엇보다 그의 기법이 너무나 독창적이었다. 물감을 흘리고 뿌린 그림. 전문가들 역시 **붓을 대지 않고 그린 그림**이 탄생한 것에 열광했다. 그중에서도 미국 미술계가 특히 환호했는데, 유럽 미술의 종속에서 벗어나 미국만의 미술이 크게 성공한 첫 사례였기 때문이다. 이들은 유럽의 추상이나 초현실주의와도 확연히 구분되는 폴록의 작품을 추상표현주의라고 부르기 시작했다. 그러면서 폴록의 작품이 갖는 독창성을 다음의 두 가지

17 Peggy Guggenheim(1898~1979). 자유분방한 삶을 살았던 미술 컬렉터. 전쟁 중 많은 작품을 사들였고, 폴록을 비롯해 많은 예술가들을 후원했다.

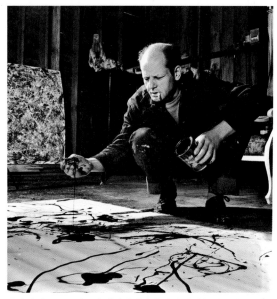

롱아일랜드 스프링스의 작업장에서 흘리기 기법을 시연하는 폴록.
대중잡지 《라이프》에 소개된 사진들과 한스 나무스가 제작한 영상
은 폴록에게 전 세계적인 명성을 안겨주었다. 그는 유럽의 거장들을
제치고 전설의 주인공이 된 것이다.

로 설명했다. 하나는 '전면화'라고 번역할 수 있는 올오버^{All Over}
회화다. 폴록의 작업을 보면 그는 바닥에 캔버스를 펼치고 네
귀퉁이 어디에서나 작업을 한다. 이는 곧 위아래가 없다는 뜻
이다. 게다가 어디를 보더라도 비슷한 형태의 선들이 이어진다.
즉, 폴록의 작품은 어디가 시작인지 알 수 없으며 중간도 끝도
존재하지 않는다. 그저 화면을 덮고 있는 무엇일 뿐이다. 그래
서 '올오버'라는 이름이 자연스럽게 생겨났다. 이 올오버 회화
에는 유럽의 추상에서 당연히 볼 수 있는 직선과 사각형 등의
형태 자체가 없었다. 그리고 캔버스 배경 위에 뭔가가 둥둥 떠

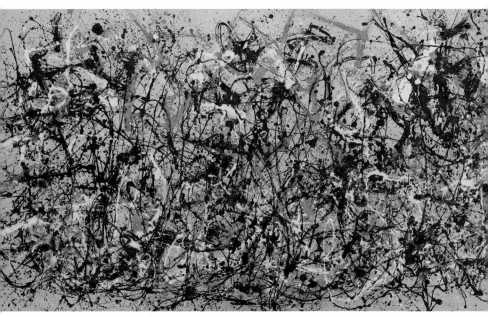

잭슨 폴록, 〈가을의 리듬: No.30〉, 1950, 메트로폴리탄 미술관. 엄밀히 말하면 흘리고 뿌리기 기법은 폴록의 독창적인 창안이 아니다. 앞서 초현실주의 화가들이 다분히 장난스럽게 이런 기법을 실험한 바 있으며, 멕시코 벽화에서도 이와 유사한 기법이 즐겨 구사되었기 때문이다. 실제로 폴록은 멕시코 벽화를 배울 때 이런 기법을 직접 목격하기도 했고 몇몇 작품에서 부분적으로 시도한 적이 있었다. 그럼에도 이 작품이 새롭게 느껴진 것은 특정 부분이 아니라 처음부터 끝까지 이 기법만으로 그려졌기 때문이다. 대규모의 정식 작품에서 이렇게 그린 것은 폴록이 최초다.

있는 듯한 느낌도 없었다. 이러한 특징을 언급하면서 평론가들은 폴록의 작품이 과거 추상미술을 뛰어넘는 성취라고 추켜세웠다.

　폴록의 독창성으로 두 번째로 언급된 점은 결과로서의 작품 못지않게 작업 과정 또한 중요시된다는 것이다. 폴록의 작업은 우연적이다. 손은 허공을 가르며 움직이는데 거기에 중력이 개입한다. 순간적인 의도는 있지만 결과가 어떻게 될지는 화가

도 정확히 알 수 없다. 이는 과거의 그 어떤 그림과도 다르다. 붓을 대고 그리는 회화에서는 손놀림과 결과물이 거의 완전히 일치한다. 하지만 폴록의 그림에서는 이 둘이 일치하지 않는다. 이 지점에서 그려진 것과 분리된 **화가의 동작에 특별한 의미가 부여된다.** 그 자체가 예술로 여겨질 가능성이 생겨난 것이다. 그래서 평론가들은 그의 회화를 '액션페인팅'이라고 부르기 시작했다. 이 명칭은 그를 취재한 사진과 그의 작업 과정을 담은 다큐멘터리 영상이 선풍적인 인기를 끌면서 널리 인정되었다. 한 평론가는 작업에 몰두한 그를 다음과 같이 영웅처럼 묘사하기도 했다.

"캔버스라는 격투기장 안에서 재료와 싸우는 고독한 검투사!"

폴록의 성공은 눈부셨지만 불과 몇 년도 지나지 않아서 그에게 슬럼프가 찾아왔다. 그는 늘 고심하며 새로운 시도를 선보였지만 사람들은 그의 작품들이 비슷하다고 했다. 비평가들의 찬사도 시들해지고 말았다. 이런 압박감에 스트레스가 쌓이며 그는 다시 술을 찾기 시작했고 인생이 다시 구렁텅이로 빠져들었다. 크래스너도 그런 그의 모습에 점점 지쳐갔다.

결국 폴록은 비극적 죽음을 맞았다. 크래스너의 내조에도 자제력을 상실한 폴록. 절망한 그에게 루스 클리그만이라는 아름다운 여인이 나타났다. 이는 의도된 접근이었다. 화가 지망생이던 루스는 폴록의 인기를 이용해 출세하려는 생각뿐이었다. 새로운 애인에게 푹 빠진 폴록은 그야말로 정신을 차리지 못했다. 크래스너도 더 이상은 참을 수 없었다. 마지막 희망은 결

별 선언이었다. 크래스너는 자신과 떨어져 있어야만 결국엔 폴
록이 정신을 차릴 것이라고 생각했다. 결심을 굳힌 크래스너는
베네치아로 갔다. 페기 구겐하임과 만나 상의를 해보고 싶었던
것이다. 크래스너가 떠나고 폴록이 상심하자 루스는 자기 친구
마저 끌어들였다. 폴록은 두 여인과 어울리며 다시 술독에 빠
져 살았다. 그러던 어느 날 평소보다 더 취해 몸도 가누지 못
하는 폴록이 운전을 하겠다고 고집했다. 당시 그의 차는 지붕
이 없는 멋진 세단이었는데, 루스는 타지 않겠다는 친구를 괜
찮다며 억지로 차에 태웠다. 차는 출발부터 굉음을 내며 달리
기 시작했다. 공포에 질린 여인들이 비명을 지를 때 인도의 턱
을 들이받은 차는 하늘로 날았다. 이 참혹한 사고 현장에서 기
적처럼 살아남은 이가 한 명 있었다. 루스 클리그만. 가장 먼저
튕겨 나갔던 그녀만이 놀랍게도 멀쩡했다.

　잭슨 폴록. 그는 불꽃처럼 살다 간 화가였다. 그는 올오버 혹
은 액션페인팅으로 불리는 회화의 선구자이며, 이후 그의 뒤
를 이은 색면화가들과 더불어 추상표현주의라는 미술운동을
만들어냈다. 미국 현대미술의 본격적인 시작을 알린 추상표현
주의는 유럽 미술의 성취를 흡수하면서도 미술의 새로운 지평
을 열었다. 앞서 설명한 것처럼 유럽의 추상은 과거 원근법적
인 구상미술에서 벗어나려는 노력의 결과물이었다. 즉, 추상은
구상의 극복으로 정의할 수 있다. 그런데 폴록이나 추상표현주
의의 그림은 추상이면서도 이 지점에서 유럽의 추상과 다르다.
이들은 **시작부터 구상을 의식하지 않았다.** 즉, 구상을 극복하
려는 의도 자체가 없었다. 그러다 보니 형태나 색채, 심지어 구

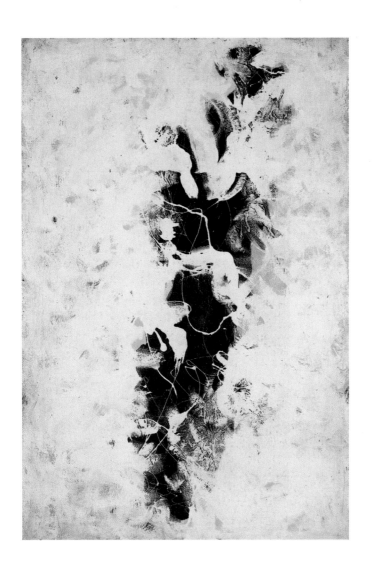

잭슨 폴록, 〈심연〉, 1953, 조르주 퐁피두 센터. 폴록은 대단한 명성을 얻었지만 작품이 늘 비슷하다는 비판에 괴로워했다. 1950년대 접어들어 그는 이 작품처럼 붓질로 그린 추상을 시도하면서 동시에 젊은 날 그렸던 초현실주의 스타일의 구상회화도 시도했다. 중증 알코올중독 상태에서 그린 이 작품에는 절망과 공포의 심경이 검은색 심연에 잘 드러나 있다.

성요소까지도 이들에겐 그리 중요하지 않았다. 그래서 이들의 작품은 추상이라기보다는 비구상이라고 부르는 편이 더 정확할 수 있다.

이번 이야기의 생성점은 1947년 폴록이 올오버의 착상을 떠올린 그 순간이다. 그가 붓으로 페인트를 흘려보던 순간은 20세기 초부터 도도히 이어져 온 추상으로의 흐름을 계승하면서도 또한 사뭇 다른 양상으로 전개시킨 순간이 된다. 이 생성점이 갖는 또 하나의 중요한 의미는 액션페인팅이라는 용어에 담겨 있다. 폴록의 작업은 화가의 행위 자체도 예술이 될 수 있다는 것을 보여주었다. 이러한 그의 유산이 이후 미술에 어떤 영향을 미쳤는지에 대해서는 2부에서 좀 더 자세히 살펴볼 것이다.

탈원근법
: 해머와 다리미

<div style="text-align: right">

너무 감각이 좋으면
창조성에 방해가 된다.
파블로 피카소

</div>

이번 장에서 우리는 고전미술의 파괴자들과 만나보았다.

- 1905년 야수주의의 등장을 알렸던 살롱도톤

 앙리 마티스, "눈으로 본 것과 전혀 다르게 칠해도 상관없다."

- 1907년 〈아비뇽의 여인들〉 관람 후 피카소를 찾아간 순간

 조르주 브라크, "원근법은 눈을 속이는 속임수에 불과하다."

- 1912년 오르피즘을 탄생시킨 섹시옹 도르 살롱전

 로베르 들로네, "색채들만으로도 회화가 만들어질 수 있다."

- 1915년 절대주의를 낳은 〈0, 10 마지막 미래주의 전시회〉

 카지미르 말레비치, "자연을 연상시키는 그 어떤 것도 배제하라."

・ 1947년 롱아일랜드 작업실에서 드리핑 기법을 발견한 순간

잭슨 폴록, "회화는 캔버스에 흐르고 뿌려진 물감이다."

　　이러한 파괴자들이 맞이했던 생성점들을 둘러보고 나니, 우리가 이번 장의 첫머리에서 만나본 모네의 풍경이 얼마나 편안한 것인지 새삼 느끼게 된다. 이 편안함은 그의 탁월했던 감각에 기인하는 것이나, 한편으로는 현대미술이 될 수 없는 이유이기도 하다. 모네 이후의 미술은 완전히 달라졌다. 아름다움은 사라지고, 무엇을 그렸는지 도무지 알 수 없는 작품들이 경쟁적으로 등장했다. 그 기원에 자리한 세잔. 그가 모네에 비해 한참 뒤떨어진 감각의 소유자였다는 사실은 매우 의미심장하다.

　　원근법에 기반한 고전미술이 완전한 평면의 추상으로 나아간 이번 경로선을 그리면서 나는 '해머'와 '다리미'를 떠올렸다. 집을 새로 지으려면 먼저 허물어야 하듯, 새로운 미술이 탄생할 때에도 파괴가 선행되어야 한다. 현대미술의 문을 열었던 야수주의와 입체주의는 이른바 해머였다. 이 두 사조는 색채와 형태를 해방시키면서 원근법이 만들어낸 가상의 공간을 붕괴시켜버렸다. 이들에 이어 등장한 오르피즘과 절대주의는 이른바 다리미였다. 들로네가 색의 배열만으로 이뤄진 납작한 면을 만들어내자, 말레비치는 다림질을 해놓은 듯한 평면도형을 선보이며 궁극의 추상에 도달했다. 그런데 그것이 끝이 아니었다. 폴록은 해머나 다리미조차 필요 없는, 즉 무언가를 납작하게 만들었다는 개념마저 사라진 순수한 평면을 창조했다. 이러한

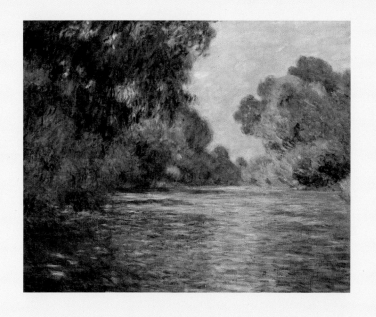

여정에 대해 평론가 클레멘트 그린버그^{Clement Greenberg}는 《더 새로운 라오콘을 향하여》(1940)에서 다음과 같이 정의한다.

"공간감이 사라지고 점점 얇아져 마침내 캔버스 표면 그 자체로 압착되었다."

이것으로 우리는 20세기 전반의 미술을 이해하는 가장 중요한 틀을 갖게 되었다. 그런데 핵심만 말하면 늘 놓치게 되는 지점이 있다. 그린버그의 이러한 정의를 우리는 '형식주의'라고 한다. '무엇을 그렸느냐'보다는 '어떻게 그려졌느냐'에 치우친 해석이기 때문이다. 형식주의라고 타박하면 그린버그는 이렇게 답할 것 같다.

"추상은 그린 대상이 없는데 주제를 어떻게 논한단 말인가."

하지만 그린버그는 틀렸다. 우리가 지금껏 살펴본 이야기들

루초 폰타나, 〈공간개념〉, 1960, 테이트 모던. 20세기 초
반 예술가들의 치열한 모색은 회화를 완전히 다른 것으로
만들었다. 창문처럼 세상을 그대로 보여주던 그림은 캔버스
뒤의 공간을 모두 잃어버리고 완전한 평면이 되어버린 것
이다. 하지만 모든 이야기가 거기서 끝나버린 것일까? 캔버
스를 칼로 그어버린 한 예술가가 묻는다. 이제 앞으로의 미
술은 무엇인가라고.

의 이면에는 무엇을 그리느냐에 대한 치열한 고민 또한 숨겨
져 있었다. 형식의 차원을 넘어선 주제의 차원이 있었다는 말
이다. 그린버그가 놓쳤던 혹은 부차적으로 여겼던 그 이야기는
다음 장에서 자세히 살펴볼 것이다.

모던한 세상, 번영에 대한 자부심

20세기에 들어서면서 미술은 왜 그렇게 놀라운 변화를 겪어야 했을까? 이에 대해서는 너무나 명확한 답이 있으니 그것은 바로 사진기다. 사진기술의 눈부신 발전은 화가들을 벼랑 끝으로 내몰았다. 변화할 수밖에 없었던 당시 화가들을 구원한 이가 등장하니 그가 바로 세잔이다. 마티스, 피카소가 모두 아버지라고 불렀던 사람. 현대미술은 세잔에게서 흘러나왔고 이는 앞서 살펴본 바와 같다.

사진기술의 발전. 이를 미술에 국한하면 현대미술의 탄생에 대한 명쾌하고 알기 쉬운 설명이 된다. 하지만 시야를 넓혀 다른 분야도 함께 들여다보면 그리 단순하지 않다는 것을 알게 된다. 이때 필요한 용어가 '모더니즘Modernism'이다. 모더니즘이란 1900년 전후로 문화예술 전반에 나타난 경향을 말한다. 모더니즘의 핵심은 전통을 거부하는 것이다. 그러다 보니 파격적

이고 실험적일 수밖에 없다. 당시 아널드 쇤베르크의 무조음악이나, 제임스 조이스의 의식의 흐름 기법으로 쓰인 소설, 발레 뤼스의 모던 발레 등 다양한 문화예술 분야에서 새로운 시도들이 약속이라도 한 듯 동시에 쏟아져 나왔다는 것은 무엇을 뜻할까? 문화 전반 걸쳐 전통이 맥을 못 추고 허물어지고 있었다는 의미다. 그렇다면 현대미술의 탄생도 이런 거대한 흐름 속에서 이해해야 하는 것이 아닐까?

그렇다면 모더니즘은 어떻게 시작된 것인지 궁금하지 않을 수 없다. 모더니즘 이전 시기를 우리는 '근대'라고 부른다. 근대는 오랫동안 고전주의의 영향 아래에 있었다. 서구 사람들에게 위대한 과거는 바로 그리스-로마 문명이며, 이를 전통으로 섬기는 것이 바로 고전주의다. 그런데 19세기 말이 되면 이런 고전주의적 가치와 규칙들이 힘을 잃게 된다. 여기에는 다윈의 진화론, 마르크스의 자본주의 비판, 니체의 생철학 등이 그 사상적 배경이 되었지만, 이들과 별개로 보다 실질적 계기가 된 사건이 있었으니 바로 두 번째 찾아온 산업혁명이다. 기계, 철강, 석유와 함께 찾아온 2차 산업혁명은 인류의 삶을 획기적으로 변화시켰다. 컨베이어 벨트에서 생산된 제품들은 놀랍도록 싼 가격으로 시장에 밀어닥쳤고, 선진국들은 과거에 겪어보지 못했던 물질적 풍요로움을 경험하게 되었다. 가사노동을 줄일 수 있었던 여성들의 사회활동도 늘어나던 이 시기에, 삶의 양상을 획기적으로 변화시킨 상품은 자동차였다. 엄청난 부자가 아니면 탈 수 없었던 자동차를 서민들도 탈 수 있도록 만들어준 이는 헨리 포드였는데, 그는 가성비를 앞세운 자동차

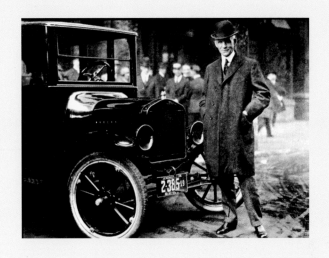

모델 T를 선보여 자동차 대중화 시대를 열었고 미국 국민들의 영웅이 되었다. 그는 번영을 상징하는 주인공답게 자신이 살고 있는 시대를 이렇게 정의했다.

"우리는 역사가 남겨준 모든 것들이 부질없이 느껴지는 그런 시대를 살아가고 있다."

그가 던진 이 한마디는 고전주의의 종언과도 같다. 포드는 20세기에 접어들어 자신들이 이룩하고 있는 문명이 그 위대한 고전보다 훨씬 뛰어나다고 확신한 것이다. **역사가 남겨준 모든 것들이 부질없이 느껴질 때, 모던이라는 시대감각은 사람들의 마음을 파고든다.** 음악이, 소설이, 무용이, 그리고 미술이 그토록 과감하게 전통과 단절하고 새로움을 추구할 수 있었던 것은 바로 이런 시대감각 때문이었다. 위의 사진은 헨리 포드의 모습이다. 그의 미소와 당당한 포즈가 백 마디 말보다 더 많은 이야기를 전해주는 것 같다.

화상과 수집가의 시대

현대미술이 야수주의에서 시작되었다는 것은 공인된 사실이다. 1905년 살롱도톤에서 탄생한 야수주의는 색채의 해방으로 전통미술을 허물었는데, 1908년 브라크와 피카소가 입체주의를 전개하면서 야수주의는 급속하게 시들어버렸다. 입체주의는 그간의 상식을 뛰어넘는 놀라운 성공을 거두었는데, 이러한 성공은 미술시장의 비약적 성장이 있었기에 가능한 것이었고 그 배경에는 화상과 수집가들이 있었다. 물론 수집가들은 오래전부터 존재했다. 피렌체의 메디치 가문이나, 로마의 보르게세 가문 등은 당대 최고의 작품들을 거대한 저택 곳곳에 걸어둔 대표적 수집가였다. 이들이 많은 작품을 '소장한' 주된 이유는 이른바 과시욕이었다. 자신들의 부와 문화적 교양이 다른 가문을 압도한다는 것을 보여주려는 목적이 강했다. 하지만 19세기 후반에 화상들과 함께 등장한 신흥 수집가들은 그 목

적이 달랐다. 이들이 노린 것은 바로 투자가치였다. 즉, 이들이 작품을 산 이유는 비싼 값에 되팔기 위해서였던 것이다.

　20세기 벽두는 미술시장의 규모가 그야말로 폭발적으로 증가하는 시기였는데, 많은 이들로 하여금 경쟁적으로 미술시장에 뛰어들게 만든 계기는 바로 모네의 성공 신화였다. 인상주의가 여전히 세상의 멸시를 받고 있을 때, 모네의 작품들을 선점했던 화상과 투자자들은 적게는 수십 배에서 많게는 수백 배의 이익을 얻었다고 한다. 그러니 이를 지켜본 이들이 돈을 싸들고 미술시장에 뛰어든 것은 너무나 당연한 일이었다. 이들의 목적은 제2, 제3의 모네를 찾는 것이었기에 이미 성공한 화가의 그림은 그다지 큰 매력이 없었다. 기왕에 명성이 자자한 화가들의 그림값은 이미 높아서 투자가치가 떨어졌기 때문이었다. 1905년 전후로 세잔, 고갱, 반 고흐 등의 작품은 가격이 많이 올랐기에 화상과 수집가들에게는 이들을 이을 다음 주자가 누구인지가 매우 중요한 상황이었다. 마티스와 피카소가 연이어 성공을 거둔 것은 이런 상황 가운데에서였다. 당시 가장 유명했던 화상으로는 앙브루아즈 볼라르Ambroise Vollard나 다니엘 칸바일러를 꼽을 수 있는데, 이들은 모두 피카소와 독점 계약해 큰 성공을 거둔 이들이다.

　이처럼 화상과 수집가들이 대두하면서 미술의 양상도 크게 바뀌게 되었다. 19세기까지는 화가가 성공하려면 무조건 살롱전을 통과해야 했다. 그러므로 화가들의 노력은 당연히 심사위원들의 눈높이에 맞춰졌다. 하지만 20세기에 들어서 화가들의 지향점이나 성공 기준이 완전히 달라졌다. 화상과 수집가의

눈에 들어야 했으며, 이들에게 **투자가치를 보여줘야** 성공할 수 있었다. 특히나 마티스와 피카소 이후의 화가들은 **자신이 그들을 이을 차세대 주자임을 증명해야** 하는 압박을 느끼게 되었다. 그러다 보니 모더니즘 시대의 미술은 자연스레 누가 더 앞서가느냐의 경쟁으로 치달을 수밖에 없었다. 화가들이 점점 더 파괴적이고 실험적인 시도에 몰두할수록 그저 잘 그린 그림은 설 자리를 완전히 잃어버리게 되었다. 자, 이러한 배경을 알고 보니 20세기 미술이 왜 그토록 놀라운 속도로 달려갔는지 이해가 되지 않는가?

ART HUMANITIES

다리파
에른스트 키르히너

청기사파
바실리 칸딘스키

초현실주의
앙드레 브르통

색면회화
바넷 뉴먼

영국 표현주의
프랜시스 베이컨

2장

·

보이는 것만이 다가 아니다

지각의 해체

나를 사로잡는 것은 오직 하나다.

미지의 뭔가를 향해

끝없이 불타오르는 끌림!

귀스타브 모로

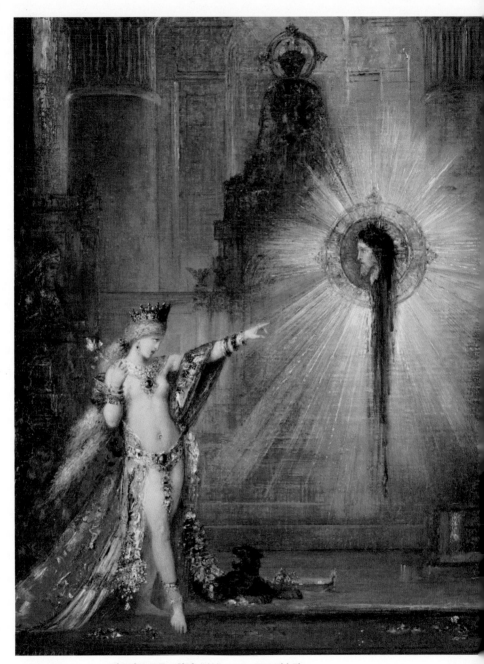

귀스타브 모로, 〈환영〉(부분), 1877, 포그 미술관.

광기에 휩싸인 여인, 살로메는 유대의 공주였다. 헤롯왕은 형수였던 헤로디아와 결혼했는데 이는 율법에 어긋나는 일이었다. 당시 수감 중이던 세례자 요한이 이를 줄기차게 비난하자, 왕비 헤로디아는 그런 요한을 증오했다. 화려한 연회장. 살로메에게 은밀한 욕망을 품은 헤롯은 그녀에게 춤을 청한다. 그녀의 거절에 왕은 나라의 절반도 떼어주겠다며 무슨 소원이든 들어주겠다고한다. 그러자 살로메는 일곱 겹의 베일을 걸치고 나와 한 겹씩 벗으며 모두의넋을 빼놓는 춤을 춘다. 욕망에 들뜬 헤롯이 소원을 말하라고 하자, 살로메는요한의 목을 달라고 한다. 이는 헤로디아의 사주에 의한 것이었으나, 혹자는요한에 대한 짝사랑 때문이었다고도 한다. 요한을 예언자로 여기며 두려워하던 헤롯도 그녀의 끈질긴 요구에 처형을 명한다. 이윽고 요한의 목이 쟁반에담겨 살로메에게 도착하는데…. 오스카 와일드는 소설 《살로메》에서 특유의퇴폐적 상상력으로 이 순간을 묘사한다. 먹이를 포획한 맹수처럼 조심스레요한의 머리를 감싸 안은 살로메가 오래도록 열정 넘치는 키스를 퍼부었다고.이 그림은 상징주의를 대표하는 거장 귀스타브 모로의 작품이다. 참수된 요한의 머리가 공중으로 떠오르자 살로메가 손을 뻗어 요한을 가리킨다. 심장약한 사람은 쳐다볼 수조차 없을 만큼 섬뜩한 장면이 아닐 수 없다. 상징주의는 신화와 역사에서 이런 순간만을 찾아낸다. 관능과 죽음이 결합된 기괴하고 잔인하며 공포심을 안겨주는 순간들. 그런데 놀라운 것은 이러한 상징주의가 유럽 전역에서 대단한 인기를 누렸다는 것이다. 아마도 인간 본성 자체에 이런 세계에 강력히 끌리는 면이 존재하기 때문일 것이다. 상징주의는 그림에서 보이는 것만이 다가 아니라는 사실을 보여주었다. 이는 현대미술이 전개되는 데 대단히 중요한 영향을 미치게 되는데, 이제 그 이야기를 시작해보려 한다.

어린 소녀들과 지낸 화가들
•
키르히너와 표현주의

경찰이 들이닥쳤다. 화가들의 작업실은 정육점 건물을 개조한 것이었는데, 내부는 그야말로 난장판이었다. 벽면에는 그리던 그림들이 잔뜩 쌓여 있었고, 실내에는 드로잉과 화구들, 책들이 마구 널브러져 있었다. 또 그곳엔 사춘기 소녀들이 있었는데, 이들은 가출을 했거나 혹은 돈을 벌기 위해 이곳에 와서 지내며 모델을 하고 있었다. 문제는 이곳에서 이 소녀들의 누드가 그려진다는 것이었다. 이들이 그린 작품이 전시됐을 때부터 사람들 사이에 소문이 돌기 시작했는데 어린 소녀들이 유인되어 성적 학대를 당하고 있다는 것이었다. 결국 신고가 들어와 경찰이 급습한 것인데, 조사를 하고 보니 폭행이나 강압은 없었고 소녀들은 오히려 이곳에서의 생활을 원하고 있었다. 그래도 처벌이 내려졌다. 소녀들은 집이나 보호시설로 보내졌고, 화가들에게는 풍기문란이라는 죄목으로 벌금형이 내려졌다. 어린 소녀들과 비밀리에 함께 지내며 이들의 누드를 그린 행위는 사회적으로 용납되지 않았다. 어쩔 수 없이 이 화가들은 모델을 바꿔야 했다. 이들은 본래 전문 모델은 피했다. 대신 일반인 중에서 사회 통념상 용인되는 범위의 어린 여인들을 섭외했고, 자연 속에서 이 여인들의 모습을 그렸다. 이 화가들은 대체 무엇을 그리려 했던 것일까?

화가는 겉모습을 정확히 그리면 안 된다.
사물의 모습을 새롭게 창조해야 한다.

에른스트 키르히너

인상주의의 물결이 쓰나미처럼 밀려온 유럽 전역에서는 아카데미 미술에 저항하는 이른바 분리파 운동이 일어났다. 새로운 미술을 추구하는 예술가들의 경쟁이 치열하게 시작되었고, 중부 유럽에서 그 중심지는 베를린, 드레스덴, 뮌헨, 그리고 비엔나였다. 1897년 베를린에서 개최된 분리파 전시는 이러한 경쟁의 예고편과 같았다. 거기서 에드바르 뭉크[1]의 작품이 불러온 소동은 대단했다. 성모 마리아를 매춘부의 모습으로 그린 작품에 분노한 시민들이 전시장을 둘러싸고 항의를 하는 바람에 전시를 그만둘 수밖에 없었던 것이다. 이 전시를 둘러본 수집가 파울 카시러Paul Cassirer는 뭉크의 작품이 대단히 독특하다며, 이를 인상Impression(마음속으로 밀려들어오는 느낌)과 반대 방향인 표현Expression(마음속의 뭔가가 밖으로 분출된 느낌)이 존재한다 해서 '표현주의적'이라 칭했는데 훗날 이것이 이 지역의 실험적 미술을 통칭하는 말이 되었다.

이 지역에서 현대미술의 시작점이라 일컬어지는 예술운동이 생겨난 곳은 드레스덴이었다. 연도로 따지면 1905년이니 공교

1 Edvard Munch(1863~1944). 노르웨이를 대표하는 현대 화가. 표현주의의 선구자이며 삶의 트라우마로 겪게 된 정신적 고통을 작품으로 그려냈다.

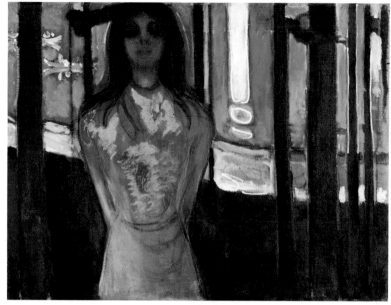

에드바르 뭉크, 〈그 목소리 혹은 여름밤〉, 1896, 뭉크 미술관. 뭉크의 작품에는 죽음의 공포를 다룬 것이 많지만 그에 못지않게 실연의 트라우마를 다룬 것도 많다. 이런 작품에서 아름다운 여성은 남자의 모든 것을 앗아가는 뱀파이어로 묘사된다. 연인들이 찾는 바닷가 유원지 으슥한 곳에서 마주한 이 여인은 아름다우면서도 왠지 모를 두려움을 불러일으킨다.

롭게도 프랑스 살롱도톤에서 야수주의 스캔들이 벌어졌을 때였다. 이곳의 예술운동을 이끈 이들은 건축대학을 함께 다니던 친구 사이로 그 리더는 에른스트 키르히너[2]였다. 이들은 자신들을 '다리파Die Brücke'라고 칭했는데 이 명칭은 프리드리히 니체의 말에서 따온 것이다.

"인간은 짐승과 초인을 잇는 하나의 밧줄이다. 인간은 다리이지 스스로 목표는 아니다."

2 Ernst Kirchner(1880~1938). 독일 표현주의의 선구자. 원초적 화풍으로 다리파를 이끌었으나 말년에 나치에게 퇴폐예술가로 낙인찍혔다.

다리는 떨어져 있는 것을 이어주는 존재다. 틀에 박힌 아카데미 미술을 거부했던 다리파는 알브레히트 뒤러와 같은 위대했던 예술가들의 유산을 되살려 과거와 현재를 이음으로써 새로운 미술을 창조하겠다는 목표를 지향했다. 뒤러 하면 가장 먼저 목판화를 떠올릴 수 있는데 다리파 작가들이 목판화 양식을 되살려 즐겨 사용한 것도 이런 차원이었다. 명칭을 지을 때 《차라투스트라는 이렇게 말했다》의 한 구절을 따올 정도로 다리파 구성원들은 모두 니체의 열렬한 독자였다. 니체의 가르침에 따라 이들은 문명이 인간에게 강요하는 억압에서 벗어나도록 돕는 것이 예술의 사명이라 믿었다. 루소의 '자연으로 돌아가라!'는 구호가 떠오르는 대목이다.

이들은 아카데미 미술이 추구했던 아폴론적인 세계, 즉 이상적인 아름다움은 이미 오래전에 시들어버렸기에, 디오니소스적인 세계를 탐사해 잃어버린 생명력을 되살려야 한다고 믿었다. 디오니소스적인 세계는 이성이 아닌 본능의 세계로, 꿈과 환상, 원시성, 광기, 어린이의 순수성으로 가득 차 있다.

이들은 원시의 삶을 향해 떠났던 고갱을 동경했고, 이런 원시적 느낌을 살리기 위해 반 고흐와 뭉크의 기법을 배웠다. 키르히너와 동료들은 이런 세계를 보여줄 수 있는 가장 적절한 모델이 어린 소녀라고 생각했다. 아직 코르셋을 입어본 적이 없는 여성 말이다. 이들은 **여인이 순수함을 잃어버리고 문명에 포섭되는 순간이 바로 코르셋에 갇히는 순간**이라고 본 것이다. 앞에서 설명한 대로 다리파 화가들은 경찰 조사를 받고 처벌까지 받게 되었지만 자신들의 미술을 계속 이어갔다.

키르히너가 목각으로 새긴 다리파 선언문(1905). 목판은 독일이 자랑하는 전통 매체였다. 원시 부족 글자의 느낌이 나는 간단한 선언문에는 낡은 미술을 거부하고 새로운 미술을 함께 만들어갈 이들의 동참을 호소하는 내용이 담겨 있다.

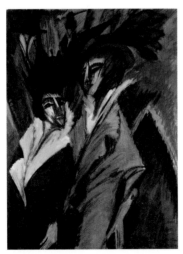

에른스트 키르히너, 〈거리의 두 여인〉, 1914, 노르트라인 베스트팔렌 미술관. 화려한 원색으로 굽이치는 곡선을 즐겨 그렸던 키르히너는 베를린에 온 뒤 이질감이 나는 색조로 거칠고 각진 형태의 인물들을 그렸다. 이 작품이 그려진 때는 이미 멤버들 간의 불화로 다리파가 해체된 상태였다.

1911년 이들은 드레스덴보다 더 크고 앞서가는 미술시장이 있던 베를린으로 갔다. 그런데 그들의 도전은 곧바로 문화적 충격과 맞닥뜨렸다. 가까운 교외로만 나가면 자연과 만나는 것이 얼마든지 가능했던 드레스덴과는 달리 대도시 베를린은 문명에 압도된, 그야말로 삭막하기 그지없는 곳이었기 때문이다. 인간소외와 타락, 긴장과 불안이 지배하는 도시의 삶을 묘사하기 위해 키르히너는 거리의 매춘부들을 즐겨 그렸다.

다리파에 이어 표현주의를 대표하는 그룹으로 부상한 이들은 청기사파다. 원초적인 세계를 추구하며 감정의 표현에 충실했던 다리파에 비해 청기사파는 보다 영적인 세계와의 교감을 시도했다. 〈동물 풍경〉을 그린 프란츠 마르크[3]는 자연 세계와의 교감을 추구했다. 세상 만물에 신이 깃들어 있다는 범신론을 믿었던 그는 자연계의 모든 존재가 서로 통한다고 믿었다. 그러므로 그에게 예술이란 자연 세계를 그리는 것이었고, 그 속에서 일정하게 박동하는 맥박과 생명들 사이의 연결 고리들을 포착하는 작업이었다. 청기사파의 리더인 칸딘스키 역시 대단히 영적인 주제를 탐구했는데 이에 대해서는 추상미술과 연계하여 다음 이야기에서 자세히 다룰 것이다.

독일 지역을 중심으로 발전한 표현주의는 다리파의 등장으로 야수주의와 어깨를 나란히 했지만 이후 전개에서는 파리 미술로부터 적지 않은 영향을 받았다. 그런데 파리 미술과는 결정적으로 달라지는 지점이 있으니 그것은 바로 상징주의의

3 Franz Marc(1880~1916). 청기사파의 중심인물로 자연 세계의 동물들을 즐겨 그린 표현주의 화가. 제1차 세계대전에 참전해 전사했다.

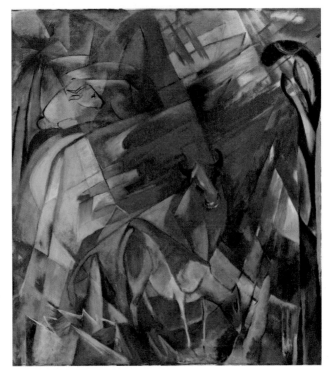

프란츠 마르크, 〈동물 풍경〉, 1914, 디트로이트 미술관. 마르크는 동물을 잘 그린 화가로 유명했다. 부드러운 곡선으로 대상을 그리던 그는 입체주의와 미래주의의 영향으로 화면 전체에 과감한 직선을 도입했다.

그림자다. 이 지역의 표현주의는 초월적 세계라는 명확한 주제가 있었다. 불길하고 두려움을 불러일으키는 것. 이곳 대중이 이런 주제에 끌린 것을 두고 어떤 이들은 북유럽 사람들 특유의 정서 때문이라고 해석한다. 그중 게르만족이 특히 이러한 기괴함을 좋아한다는 것이다. 여기엔 뒤러나 히에로니무스 보스, 마티아스 그뤼네발트와 같은 오래전 화가들이 그려낸 불안과 고통, 공포의 이미지들이나, 모로의 상징주의가 프랑스보다

는 독일에서 대유행을 했다는 사실이 그 근거로 제시된다. 각 지역마다 표현주의 화가들이 추구한 바는 조금씩 달랐지만, 이들이 활약한 시기를 지나면서 서양미술은 중요한 변화를 맞이하게 된다. 그 변화는 **아름다움이 차지하던 위상이 급격하게 줄어들었다는 것**이다.

표현주의 화가들의 작품들은 곳곳에서 대중들의 격렬한 반감과 탄압을 겪어야 했지만 이런 갈등과 혼란 속에서 사람들이 미술에 대해 갖는 생각은 서서히 변화하게 되었다. 적어도 고전적 아름다움만이 전부라는 생각은 어느덧 사라지고 있었다. 이런 이유로 표현주의의 탄생은 20세기를 이어간 또 하나의 장구한 미술 흐름에서 그 첫 번째 지점이 된다. 드레스덴의 건축학교 학생들이 다리파 선언문을 발표하고, 정육점 건물에서 소녀들을 그리던 그 순간. 이제 그 생성점에서 출발해 상징적 세계, 초월적 세계를 탐색한 다음의 이야기들을 이어가볼 것이다.

혼령을 부르는 여인을 따르다
•
칸딘스키와 추상

1911년은 독일 주요 도시에서 분리파의 향후 진로를 놓고 진통과 갈등이 벌어지던 시기였다. 분리파는 인상주의와 상징주의의 영향으로 생겨났는데, 그사이 유럽은 마티스와 피카소의 시대가 되어버렸기 때문이다. 당시 뮌헨 지역의 분리파는 신예술가동맹으로 불리고 있었다. 그런데 생겨난 지 2년 만에 신예술가동맹은 다른 지역보다도 훨씬 더 극심한 내부 갈등에 휩싸였다. 간단히 말하면 온건한 표현주의를 추구하는 화가들과 보다 급진적 시도를 하고 있던 화가들 간의 싸움이었다. 급진적인 화가들은 주류였으나 소수였고, 나머지 대부분이 주류에 반기를 든 상태였다.

가장 큰 논란은 리더 역할을 하는 화가의 그림에 대한 것이었다. 이 화가는 오래전부터 지나치게 추상적으로 그리는 경향이 있었는데 전시회 때마다 그의 작품을 향해 거부감을 드러내는 관람객들이 많았다. 게다가 그는 또 몇 달 전부터 도무지 이해할 수 없는 해괴한 주제를 그리기 시작했다. 그 수위가 같이 전시하기에 부담이 될 정도였다. 갈등이 해결될 수 없을 정도로 커지자 주류 화가들은 신예술가동맹을 탈퇴하고 새로운 모임을 만들었다. 청기사파의 등장이다. 그런데 리더 역할을 한 이 화가는 누구였을까? 그리고 그가 그리려 한 것은 무엇이었을까?

아름다움이란 오직 내면의 욕구와
영혼에서 솟아나는 것이다.

바실리 칸딘스키

이번 이야기는 신지학Theosophy에 관한 것이다. 신지학은
19세기 후반부터 20세기 초반까지 유럽 전역에서 대단히 성
행했던 신비주의 종교로 지금까지도 그 명맥을 이어오고 있다.
예술 이야기를 하다가 갑자기 생경한 종교 이야기가 등장해
의아한 분들도 있을지 모르나 당시 지식인 계층이나 문화예
술 전반에 신지학이 미친 영향을 알고 나면 누구든 놀라지 않
을 수 없을 것이다. 신예술가동맹에서 쫓겨나 청기사파를 만든
화가는 바실리 칸딘스키였다. 동료 화가들이 칸딘스키와 그토
록 격렬하게 대립하게 된 까닭은 그가 점점 이상한 주제를, 그
것도 해괴하게 그렸기 때문인데, 당시 칸딘스키는 신지학에 푹
빠져 있었다.

신지학을 창시한 인물은 헬레나 블라바츠키Helena Blavatsky다.
그녀는 러시아의 전설적인 영매로, 어려서부터 범접할 수 없는
아우라를 뿜어냈다고 한다. 영매는 우리로 치면 무당이다. 그
녀는 영혼과 소통하는 놀라운 능력으로 대중들의 마음을 사
로잡았으며 당시 사람들이 느끼던 집단적 불안감을 교묘히 파
고들었다. 19세기는 니체의 말처럼 '신이 죽은' 시대였고 사람
들이 영적인 공허감을 느끼던 때였다. 블라바츠키는 종교를 초

월한 진리가 존재한다고 주장하면서 스스로 영적인 스승을 자처했다. 많은 이들이 자신을 따르게 되자 그녀는 서양의 신비주의와 인도의 명상을 결합한 신지학을 창시했다. 신지학의 교리 중에서 많은 이들의 호응을 이끌어낸 것은 과학에 대한 비판이었다. 당시는 세상 모든 것을 과학으로 설명하려는 분위기였고, 과학자들은 영혼 같은 것은 존재하지 않는다고 단언했는데, 이는 당대 사람들에게 큰 거부감을 안겼다. 영매였던 블라바츠키는 영혼과 신비로운 힘이 존재한다는 것을 직접 보여줌으로써 과학만능주의에 맞서는 지도자로 부상했다. 블라바츠키는 무시무시한 예언으로 사람들에게 두려움을 심어주는 데에도 능했다. 그녀는 과학과 기술에 지배당한 세상은 끔찍한 대재앙으로 파멸할 수밖에 없다면서, 구약의 대홍수와 같은 사건이 다시 벌어져 현재의 문명은 사라지고 정신이 승리하는 새로운 세상이 펼쳐진다고 설파했다.

지금의 기준으로는 다소 황당하고 어이없는 이야기로 들리지만, 1900년대의 사람들에게는 그렇지 않았다. 신지학이 주장한 바들은 당시 사람들이 듣고 싶어 했고, 심정적으로 강하게 끌리는 이야기였다. 게다가 그녀의 예언은 정확히 실현되었다. 제1차 세계대전이 벌어져 온 세상이 파멸 지경에 이르고만 것이다. 역사가 증명했으니 이후 블라바츠키에 대한 믿음은 광적이라 할 만큼 한층 더 커질 수밖에 없었다. 칸딘스키도 당시 이러한 신지학의 교리에 대단히 심취해 있었다. 청기사파 시절의 작품 〈구성 6〉의 경우는 아주 직접적으로 신지학 교리를 그림으로 표현한 사례다. 하지만 칸딘스키가 신지학에 빠져

바실리 칸딘스키, 〈무르나우 그륀 거리〉, 1909, 렌바흐 하우스 미술관. 신예술가동맹을 결성하던 무렵의 칸딘스키는 지나치게 추상적이거나 신비주의적이지 않았고, 그저 표현주의 화가였다.

있었다 해도 그의 중심은 당연히 미술이었다. 그에게는 색채가 빚어내는 리듬과 멜로디로 세상 만물의 조화로움을 잘 그려내는 것이 가장 중요했다. 당시 그가 그리고자 했던 대상은 눈에 보이는 세계가 아니라 그 너머의 세계였다. 그러다 보니 제대로 구현하는 것이 그리 쉽지 않았는데, 칸딘스키에게 중요한 돌파구를 열어준 것이 신지학이었다. 말하자면 그에게 신지학은 자신의 미술을 완성하는 데 꼭 필요한 도구였던 셈이다.

칸딘스키가 신지학에 몰두하던 때와 거의 같은 시기에 미래주의 예술가들도 신지학의 영향을 강하게 받았다. 이탈리아에서 생겨난 미래주의는 통일 이후 이탈리아 사람들이 공통적

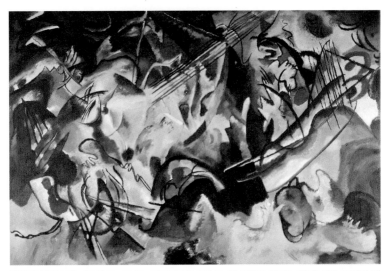

바실리 칸딘스키, 〈구성 6〉, 1913, 에르미타주 미술관. 이 작품의 부제는 '대홍수'로, 구약의 대홍수와 신약의 세례 등 물과 관련한 종교적 테마를 담고 있다. 이 작품을 그리던 무렵 칸딘스키는 신지학에 대단히 몰두해 있었으며 표현도 대단히 추상적이었다.

으로 느끼던 불안과 분노로부터 잉태되었다. 당시 파리가 세계 문화의 중심으로 급부상하면서 과거의 영광을 빼앗긴 이탈리아에는 패배의식과 좌절감이 팽배했다. 위대했던 과거의 전통에 안주하다 파리에 추월당한 뒤 그 차이가 너무 벌어져 이제는 따라갈 엄두조차 낼 수 없게 되어버렸기 때문이었다. 지식인들 사이에서는 개혁 정도로는 어림도 없으며 **모든 걸 허물고 판을 싹 갈아야 한다는 생각**이 널리 퍼져 있었다. 이런 문제의식을 선언문에 담아 세상에 던진 이가 있었으니 시인이자 소설가였던 필리포 마리네티[4]다.

4　Filippo Marinetti(1876~1944). 이탈리아 미래주의를 주창한 시인이자 소설가. 열정적인 예술가들을 규합해 미래주의 운동을 이끌었다.

파리에서 지내던 그는 신문물인 자동차로 과속을 즐기는 스피드광이었는데 어느 날 전복사고로 논두렁에 처박혔다가 기적처럼 살아난 뒤 인생관이 바뀌었다. 그는 어차피 다시 태어난 인생, 이전처럼 남들 눈치를 보며 살 게 아니라 할 말을 원 없이 하고 살기로 결심한다. 그래서 평소 생각을 거침없이 선언문에 담아 신문사에 투고를 했는데, 놀랍게도 그의 글은 프랑스 유력 일간지인 〈르 피가로〉 1면을 장식하게 된다. 워낙 대단한 필력을 가진 데다 변화를 주장하는 그의 선언에 충격적인 내용들이 다수 담겨 있었기 때문이었다. 그는 기계문명과 빨라진 삶의 속도를 찬양했고, 무정부주의의 파괴 행위를 부추기는가 하면, 전쟁과 전체주의로 낡은 삶의 방식을 싹 쓸어버려야 한다고 주장했다. 그의 이 선언은 대단한 반향을 불러일으켰고 격렬한 찬반 논쟁을 불러왔다.

이에 한껏 고무된 마리네티는 이탈리아 북부의 여러 도시를 순회하며 함께할 동지들을 모으기 시작했는데, 이를 위해 그는 길거리 공연을 시작했다. 그는 주말이면 중앙광장에서 저녁 난장Soiree을 벌였는데, 여러 특이하고 재미있는 공연으로 사람들을 불러 모은 후 마지막엔 사람들의 불만을 선동하면서 미래주의를 선전했다. 그의 난장에 구름 같은 인파가 몰린 이유 중 하나는 영매 공연이 있었기 때문이다. 죽은 이의 혼령을 불러와 이야기를 나누는 공연으로 이는 당시 사회 전반에서 대단히 유행하던 것이었다. 상류사회에서도 유명한 영매를 초빙한 교령회 모임이 열릴 때면 이 모임에 참석하기 위한 경쟁이 벌어질 정도였다.

마리네티의 저녁 난장은 그가 기대했던 대로 여러 동지들과 만나는 기회가 되었다. 특히 그의 선전에 감화된 젊은 예술가들이 다수 합류했는데, 그중 대표적 인물이 바로 움베르토 보초니[5]였다. 대단한 재능과 지성을 겸비한 보초니는 미래주의 선언을 예술로 구현하는 데 핵심적 역할을 한다. 보초니와 그의 동료들이 제대로 된 미래주의 회화와 조각을 탄생시키는 데 결정적 도움을 준 이는 피카소였다. 이들은 1911년 파리에서 전시를 열면서 피카소의 작업실을 둘러볼 기회가 있었는데, 이때 이들은 자신들의 작업이 파리의 최신 경향에서 무려 10년 가까이 뒤처져 있다는 것을 깨닫고 충격을 받는다. 그리하여 이들은 입체주의 형식에 역동성과 속도감을 중시하는 자신들의 경향을 결합해 미래주의 예술 양식을 만들었다.

이 무렵 미래주의 예술가들 역시 신지학에 깊이 빠져들었다. 기술문명을 찬양하는 미래주의가 신지학과는 결합했다는 사실이 얼핏 모순된 듯 보이기도 한다. 그런데 이 둘은 묘하게 잘 어울리는 면이 있었다. 미래주의자들은 미래 도시의 건설 이전에 완전한 파괴를 꿈꾼 자들이다. 이 부분은 세상이 곧 파멸한다고 주장했던 신지학과의 중요한 연결점이다. 다음으로는 예술적으로 역동성과 속도감을 표현하는 데 신지학이 결정적 도움을 주었다는 사실이다. 신지학의 세계관에 따르면 **세상 만물은 모두 연결되어 있다**. 이는 동양의 기철학과 유사한 개념으로, 이 세상은 에테르라는 투명한 물질로 가득 차 있으며

5 Umberto Boccioni(1882~1916). 미래주의 화가이자 조각가. 미래주의의 지향을 실제 작품으로 구현한 탁월한 예술가였으나 제1차 세계대전에서 전사했다.

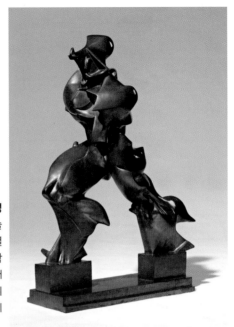

움베르토 보초니, 〈공간 속에서 연속성의 특수한 형태〉, 1913, 뉴욕 현대미술관. 보초니는 안과 밖의 구분이 없는 열린 신체를 창조했는데 이 형상도 신지학의 세계관을 그대로 보여준다. 걸음을 내딛을 때마다 공간이 열리고 닫히며 대기와 에너지가 조화롭게 순환하는 작용이 반복된다.

에너지의 장 속에서 세상 만물이 서로 통하고 교류한다고 보았다. 미래주의 예술가들은 대상의 형태를 해체하여 외부와 내부의 구분이 모호한 형상들을 만들었고, 이를 통해 자신들의 미술을 확립했다.

다음으로 말레비치의 〈검은 사각형〉을 보자. 이 작품은 2차원의 평면, 즉 완전한 추상을 구현한 최초의 작품으로 인정된다. 말레비치가 자신의 그림에는 아무것도 없다고 강조했지만, 우리는 그가 이 작품을 그릴 때 신지학에 몰두해 있었다는 점을 고려해야 한다. 그가 이 검은 색면에서 대단한 미적 감각을 느낀 근거는 무엇일까? 이 그림은 아이들이 검은 색종

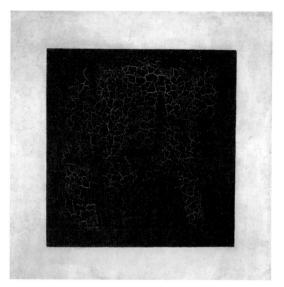

카지미르 말레비치, 〈검은 사각형〉, 1915, 트레티야코프 미술관.
말레비치는 오페라 배경 디자인에서 이 작품의 영감을 얻었다. 당시
오페라 배경 작업으로 찬사를 받았을 때, 대단히 신비롭다는 평을
들은 바 있다.

이 하나를 얹어놓은 장난과 무엇이 다른 것일까? 그것은 말레
비치 자신이 검은색 뒤에서 밀려나오는 어떤 신비로운 힘 혹
은 초월적 존재의 예감 같은 것을 느꼈다는 점이다. 그가 이를
명확히 의도했든 그렇지 않았든 분명한 사실이다. 당시 추상미
술은 단지 형식의 문제, 즉 형태와 색채만의 문제가 아니었다.
**그보다는 오히려 작품에서 무엇이 느껴지느냐의 문제가 더 중
요했다.** 이는 우리가 추상미술을 온전히 이해하는 데 매우 중
요한 부분이다.

　아마도 우리가 지금까지 만나본 예술가 중에서 가장 치열하
게 신지학을 추종한 이는 몬드리안일 것이다. 이른바 '몬드리안

스타일'을 완성하는 과정에서 그는 신지학으로부터 절대적인 도움을 받았다. 그 대표적인 장면을 살펴보자. 1914년 제1차 세계대전이 발발하자 몬드리안은 네덜란드로 돌아가 《데 스틸》 잡지 발행에 전념했다. 그는 매일 신지학 수련을 하며 자신만의 추상미술을 구상하던 중에 스쿤마커스라는 현지의 유명한 신지학 이론가를 알게 된다. 그의 책을 어렵게 구한 뒤 열심히 탐독하던 몬드리안은 중요한 깨우침을 얻는다. 흑백을 제외하고 그림에 필요한 색은 딱 세 개면 된다는 깨달음이었다. 스쿤마커스에 따르면 명상의 가장 높은 단계에 이르렀을 때, 온 세상이 가장 단순한 형태로 변모한다고 한다. 그리고 이때 존재하는 색은 오직 세 가지뿐이다. 노랑은 빛이기에 움직이면서 밝게 빛난다. 점점 커지는 색이다. 파랑은 수평으로 퍼져나가는 창공이다. 점점 멀어지는 색이다. 빨강은 반대로 수직적인 존재들이다. 노랑 혹은 파랑과 결합해 위로 솟구치는 색이다. 삼색이론을 장착한 뒤 몬드리안은 자신만의 회화로 도약한다. 결국 몬드리안이 화폭에 담은 것은 이 세상의 구조였다. 우리의 눈을 어지럽히는 **잡다하고 다양한 대상들 너머에 존재하는 근본적인 구조.** 그는 신지학의 명상을 통해 그 구조를 발견할 수 있었고, 자신의 미술을 확립할 수 있었다.

이번 이야기는 추상미술의 시대를 다뤘다. 말레비치와 몬드리안, 그리고 미래주의 예술가들도 만나보았는데, 이번 이야기의 생성점에는 아무래도 칸딘스키가 위치하는 것이 적절해 보인다. 그래서 두 번째 생성점으로 그가 뮌헨 신예술가동맹에

피터르 몬드리안, 〈**그리드 9**〉, 1919, 덴 하그 미술관. 몬드리안이 스쿤마커스의 삼색 이론을 깨우친 직후 그린 작품이다. 자신만의 전형적인 스타일로 나아가는 마지막 단계라 할 수 있다.

명상수련 중인 젊은 시절의 몬드리안. 자세로 보아 그는 지금 붉은색을 보고 있는 것으로 짐작된다.

서 탈퇴해 청기사파를 시작하던 그 순간으로 정해보았다. 현대 미술의 초반은 신지학으로 물들었다고 해도 될 만큼 신지학의 영향이 그야말로 막대했다. 여기서 우리가 주목할 부분은 화가들의 입장이다. 이 많은 화가들이 왜 신지학에서 답을 찾으려 했을까? 그것은 아마도 '보이지 않는 것'을 그려야 했기 때문일 것이다. 현대미술의 태동기, 화가들은 더 이상 사실적인 그림은 그릴 수 없게 되었다. 마티스나 피카소가 색채와 형태를 파괴해버리자 미술은 점점 추상으로 달려가게 되었고, 예술가들은 점점 대상이 없는 그림을 시도하게 되었다. 대상이 없다는 것은 눈에 보이는 게 없다는 말이다. 눈에 보이는 것이 없다면 무엇을 그려야 할까? 이 대목에서 **화가들의 시선이 향한 곳은 보이는 것 너머의 세계**였다. 너무나 자연스러운 흐름이다. 보이는 것 너머의 세계는 자연스럽게 초월적인 것들과 연결된다. 종교적 체험은 초월적인 세계를 대표하는 가장 강렬한 체험이다. 신지학은 이런 측면에서 당시 너무나 훌륭한 대안이 되어주었다. 하지만 미술은 종교의 세계에만 오래도록 빠져 있지는 않았다. 이제 화가들의 시선은 어디로 향하게 되었을까? 다음 이야기로 이어가보자.

자기 영혼을 분리시키는 데 성공한 전위 음악가

루이지 루솔로(Luigi Russolo, 1885~1947)는 이탈리아의 미래주의 화가이자 음악가다. 그는 보초니와 함께 미래주의 회화를 발전시키기도 했지만, 미술보다는 음악에 더 큰 공을 들였다. 그는 소

음예술을 창시했는데 12음계로 나눠진 기존의 음악체계를 거부하고 일상의 소음을 섞어 작곡을 했고, 또 그런 음악들로 실제 공연을 하기도 했다. 모든 소음을 만들어낼 수 있는 악기 또한 직접 만들었다. 루솔로에게 이러한 작업은 단지 새로운 음악을 만드는 차원의 일이 아니라 이른바 신비적인 종교 행위였다. 그는 영혼을 비롯해 비현실적인 존재를 현실로 불러내는 것에 광적으로 집착했는데, 소음이 그것을 가능하게 해주리라고 믿었다. 그에게 12음계는 너무나 문명화된, 죽은 소리였다. 그는 음정을 이탈한 소음 중에 살아 있는 소리가 있으며, 이들은 초월적 존재를 불러올 수 있고 또 생명을 불어넣을 수도 있다고 보았다. 공포영화에서 귀신이 나올 때면 날카로운 소음을 사용하는 것도 이와 비슷한 원리라고 할 수 있겠는데, 루솔로는 거기서 가능성을 본 것이다. 일견 정신 나간 소리라고도 생각할 수 있겠으나 루솔로에게는 매우 중요한 일이었다. 중년에 접어들어 미술과 음악 활동을 중단한 이후 그는 요가와 명상수련에만 전념하는데, 그때 그 유명한 '유령 소동'이 벌어진다. 사건의 전말은 이렇다.

그의 집에는 늘 친구들이 찾아와 자고 가곤 했는데, 밤늦게까지 이야기가 이어진 어느 날 루솔로가 친구들에게 양해를 구하고 먼저 침실로 향했다. 그 뒤 친구들 역시 이야기를 마치고 각자 방으로 돌아갔다. 모임이 파하자 거실 정리를 마치고 2층으로 올라간 루솔로의 아내는 갑자기 비명을 질렀다. 이윽고 손님들이 모두 놀라서 뛰쳐나왔는데, 바닥에 주저앉아 있던 그녀가 일어나더니 남편 방으로 달려가는 것이었다. 그때 루솔로는 아내가 자신을 깨우는 것도 모를 정도로 깊은 잠에 빠져 있었다. 한참 후에야 깨어

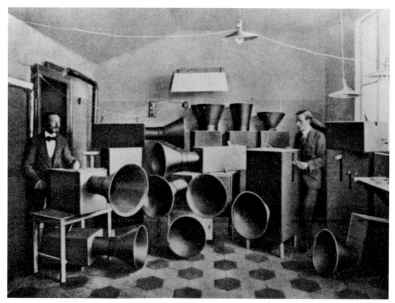

루솔로의 소음기계 시연 장면. 놀랍게도 이런 기계로 소음을 틀어대는 공연을 많은 이들이 관람했다고 한다. 1914년 런던의 유명 공연장인 콜리세움에서 열린 공연이 그중 가장 유명하다. 물론 대부분의 공연은 관객들의 야유와 난동으로 중단되곤 했다.

난 부솔로와 손님들에게 부솔로의 아내가 들려준 이야기는 놀라운 것이었다.

그녀의 말에 따르면 누군가 난간에 서 있길래 다가가 살펴보니 바로 남편이었다는 것이다. 그런데 미동도 없이 서 있는 모습이 이상해서 가까이 가보니 형체가 점점 희미해지며 결국 사라졌다는 것. 즉, 남편의 유령을 보았다는 이야기였다. 이야기를 듣던 루솔로는 갑자기 껄껄 웃으며 이 해프닝에 얽힌 사연을 말해주었다. 자신이 며칠 동안 집중해서 연마한 분신술이 마침내 성공했다는 것이다. 이윽고 어안이 벙벙해 있는 사람들에게 루솔로는 에테르 복제라는 방법에 대해 설명하기 시작했다고 한다.

물론 이 놀라운 이야기를 그대로 믿는 사람은 거의 없다. 이 사건이 세상에 알려지게 된 것은 루솔로가 죽은 뒤 전기를 준비하면서였는데, 오직 아내의 진술에만 의존하고 있을 뿐 루솔로의 유령을 함께 봤다는 이도 사실상 없기 때문이다. 다만 루솔로가 그런 수련을 열심히 했던 것만은 분명해 보인다. 이 일화는 우리에게 당시 서구 상류사회와 지식인들 사이에 널리 퍼져 있었던 신비주의의 영향이 어느 정도였는지 가늠해볼 수 있게 한다.

무수한 포탄 속에서도 죽지 않는 남자

•

브르통과 초현실주의

정말 미칠 노릇이었다. 아무리 사실대로 설명해도 믿지 않으니 말이다. 여기는 동부전선이다. 일정 시간마다 적의 곡사포 공격이 소나기처럼 내렸기에 참호로 뛰어드는 시간이 조금이라도 늦었다가는 바로 죽음을 맞이하는 긴박한 전장이었다. 그런데 자신이 맡은 한 병사가 포탄이 날아오면 참호에서 기어 나가 포탄이 떨어지는 곳을 일일이 손으로 가리키고 있으니… 정말 난감했다. 맞다. 짐작대로 미친 병사였다. 이 병사는 전장의 참상을 견디지 못하고 미쳐버린 뒤 그 방어기제로 인해 현실을 모두 부정하고 있었다. 이 모든 상황이 자기를 놀리기 위한 것이며 모두가 연기를 하는 중이라 여긴 이 병사는 자기 생각을 입증하기 위해 매번 포탄 속으로 뛰어들었다.

그런데 놀랍게도 그는 죽지 않았다! 어찌 된 영문인지 그 무수한 포탄 파편이 모두 빗나갔고, 단 한 번도 스치지 않은 것이다. 그러자 그 병사는 의기양양해져서 모두를 비웃었다. 결국 그 병사는 감금되었고, 감시도 그의 몫이 되었다. 그런데 그 병사와 함께 붙어 지내며 자연스레 관찰하던 중 이 남자는 어떤 영감을 얻었다. 이 남자는 누구였으며, 하루 종일 혼자서 중얼거리는 그 병사에게서 얻은 그 대단한 영감은 무엇이었을까?

믿어라. 끝임없이 쏟아내는

무의식의 중얼거림을.

앙드레 브르통

지금 시점에서 20세기를 돌이켜볼 때 지난 100년의 역사를 지배한 인물은 누구일까? 다소 과격한 질문이지만 아마도 정치적으로는 카를 마르크스를, 지성사에서는 프리드리히 니체를 꼽는 분들이 많을 것 같다. 그런데 이들만큼이나 20세기를 지배한 인물이 있으니 바로 지크문트 프로이트다. 프로이트는 우리에게 무의식의 세계를 알려준 인물이다. 그가 1900년《꿈의 해석》을 출간했을 때 온 세상은 마치 거대한 운석이 떨어진 듯 발칵 뒤집혔다. 무의식이 우리 마음속 주인이라니. 사람들의 거부감과 반발은 당연했다.

하지만 차차 그의 생각이 널리 인정되면서 지식인들 사이에서 정신분석 공부는 유행이자 필수 과정처럼 여겨졌다. 야심만만한 젊은 시인 앙드레 브르통[6]이 대학에서 정신병리학을 공부한 것도 이런 배경 때문이었다. 제1차 세계대전이 발발하자 브르통은 최전선에 배치되어 병사들의 정신적 고통을 치유하는 임무를 맡았다. 그러다 그는 향후 그의 미래를 결정할 중요한 깨달음을 얻게 된다. 바로 **정신착란 상태가 새로운 예술의 기**

6 André Breton(1896~1966). 초현실주의를 주창한 시인. 자동기술을 창안했으며 강력한 추진력으로 전후에 이르기까지 초현실주의를 이끌었다.

회가 될 수 있다는 깨우침이다.

그에게 이런 영감을 준 이는 전장에서 미쳐버린 병사였다. 이 병사는 의미가 연결되지 않는 말을 쉴 새 없이 내뱉었는데, 거기에는 감정의 기복에 따라 솔직한 마음이 고스란히 드러났다. 다른 사람을 의식한다면 절대로 할 수 없는 말들이었기에 미친 병사의 말을 들으며 그저 거북하기만 했던 브르통은 어느 날 문득 이런 생각을 하게 되었다.

'실은 저것이 가장 진실된 게 아닐까?'

그 순간 그는 흥분과 더불어 엄청난 영감에 휩싸였다. 의식을 걷어내야 한다. 세상을 살다 보면 살피지 않을 수 없는 눈치, 관습과 규범… 이 모든 것에서 자유로워야 한다. 브르통은 곧바로 떠오른 생각을 적어나갔다. 그러면서 전쟁이 끝나면 동지들을 모아 광인의 예술을 펼쳐 보이리라 결심했다.

1920년 파리는 다시 활기를 되찾기 시작했다. 전쟁을 피해 곳곳으로 흩어졌던 예술가들도 속속 파리로 다시 모여들었는데, 그중에는 다다이스트들도 있었다. 다다는 세계대전의 충격으로 깊은 트라우마를 갖게 된 예술가들이 벌인 이른바 '난장판 예술'이었다. 시와 음악, 연극, 미술과 조각이 뒤섞인 일종의 종합예술로 사회에 불만을 가진 대중들의 마음을 파고들면서 전 유럽에서 호응을 받았다. 하지만 전쟁이 끝나자 다다는 동력을 상실하고 만다. 사람들은 일상으로 돌아갔고 이들도 자신들의 진로를 새롭게 모색해야 했다. 이때 등장해 단박에 이들의 리더가 된 이가 바로 브르통이었다. 브르통은 동료들에게 광인의 예술 개념을 설명하고 이를 '자동기술Automatisme'이라고

앙드레 마송, 〈자동드로잉〉, 1924, 뉴욕 현대미술관. 시인들의 창작 방법이
자동기술이었다면 화가들의 창작 방법은 자동드로잉이었다. 그 어떤 거리낌
도 없이 그저 손이 움직이는 대로 그려낸 작품으로 초현실주의 예술의 초기
양식이다.

명명했다. 본인이 시인이었기에 이 자동기술은 시 창작을 염두
에 둔 것이었다. 즉, 마음을 편하게 하고 마치 꿈을 꾸듯 그 어
떤 것도 의식하지 않은 채 아무 말이나 떠오르는 대로 지껄이
는 창작기법을 자동기술이라 한 것이다. 브르통은 이 상태를
저항인 동시에 해방이라 보았다. 그러면서 여기서 더 나아가
**아무리 공들여 쓴 시도 문득 떠오른 즉흥적인 메모보다 뛰어
날 수 없다**고 주장했다. 그만큼 시인의 내면을 가장 진실하게

보여주는 것이 자동기술이라는 것이다.

브르통은 또한 이런 자동기술을 추구하는 예술을 '초현실주의Surrealisme'라고 명명하고, 1924년 첫 선언문을 발표한다. 무의식을 탐사하는 예술가들의 등장에 문화예술계에서는 많은 관심을 보였다. 화가들은 자동기술을 회화에 적용해 자동드로잉을 시도했는데, 앙드레 마송[7]이 그 선구자였다. 그런데 이들이 모여 공동 작업을 할 때면 늘 놀랍고도 재미있는 일들이 벌어졌다. 무의식을 생생히 드러내기 위해서는 예술가 본인이 접신한 무당처럼 되어야 했는데 이 과정에서 생각도 못했던 각자의 숨겨진 모습이 드러났기 때문이다.

하지만 이런 자동기술에만 치우친 창작은 곧 한계를 드러냈다. 시와 달리 회화는 이미지를 포착해야 한다. 무의식에서 길어 올린 이미지를 정확히 그리려면 곧바로 의식이 치고 들어와야 하는데 여기서부터는 자동기술이 아닌 모순이 발생했던 것이다. 늘 비슷한 형태의 자동드로잉만 할 수 없었기에 화가들은 긁기나 데칼코마니 등의 방법으로 '우연적 효과'를 탐색하고 있었다. 이런 가운데 초현실주의를 시각적으로 구현할 획기적 대안을 떠올린 이가 바로 막스 에른스트[8]였다. 그는 로트레아몽의 애독자였는데 다음과 같은 시 한 구절을 읽다가 무릎을 쳤다.

"해부대 위에서 재봉틀과 찢어진 박쥐우산이 만나듯 아

7　André Masson(1896~1987). 초현실주의 화가. 자동기술을 조형미술에 적극 도입한 선구자이며 이후 주술적이고 몽환적인 작품을 그렸다.

8　Max Ernst(1891~1976). 초현실주의를 대표하는 거장. '프로타주'라는 긁기 기법을 창안했고, 신비감을 주는 풍경화로 대중들의 사랑을 받았다.

름다운."

각각은 특이할 것이 없는 일상의 사물이지만 함께 놓으면 너무나 생경하고 기이한 느낌을 불러일으키는 관계. 에른스트는 이를 '데페이즈망Dépaysement'이라 명명하고, 이것이 초현실주의의 대안이라 주장했다. 동료들도 그의 생각에 적극 공감했다. 강렬한 느낌을 불러일으키는 데다 탐구해볼 소재가 많을 것으로 기대되었기 때문이다.

나름 치열한 모색을 벌이던 이들 앞에 한 차원 높은 데페이즈망의 모델을 보여준 화가가 등장했다. 바로 조르조 데 키리코[9]였다. 로마식 아케이드와 거대한 조각상, 마네킹, 기차 등을 소재로 즐겨 그린 데 키리코는 작품에 묘한 분위기를 불어넣는 데 탁월했다. 그의 작품은 인적이 거의 사라진 적막한 거리, 왜곡된 원근법, 길게 늘어진 그림자 등이 특징인데 이들이 합쳐지면서 눈앞의 풍경을 마치 수수께끼처럼 느껴지도록 만들었다. 초현실주의자들은 데 키리코를 전시회에 초대하였고 여러 예우를 더해 열렬히 환영했다. 그리고 그의 작품이 담고 있는 '묘한 분위기'를 화폭에서 구현하기 위해 경쟁을 벌였다. 지금도 많은 사랑을 받고 있는 살바도르 달리[10]나 르네 마그리트[11]의 작품은 이런 과정을 거쳐 탄생하게 되었다.

9 Giorgio de Chirico(1888~1978). 그리스 출신의 이탈리아 화가. 적막하고 음울한 분위기의 작품들로 초현실주의 화가들에게 큰 영향을 미쳤다.
10 Salvador Dali(1904~1989). 스페인 출신의 초현실주의 거장. 무의식에서 자유로이 솟구치는 상상을 특유의 사실적인 필치로 구현했다.
11 René Magritte(1898~1967). 벨기에를 대표하는 초현실주의 화가. 수수께끼 같은 내용을 사실적으로 구현했으며 지금까지도 많은 사람들의 사랑을 받는 화가다.

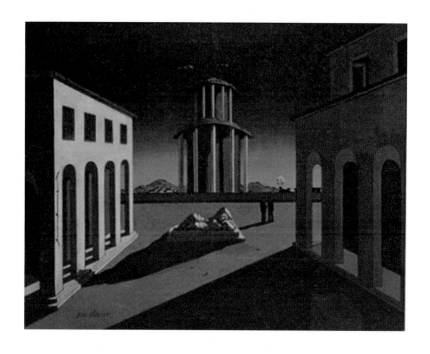

조르조 데 키리코, 〈이탈리아 광장〉, c1950, 만하임 미술관. 그리스 태생의 이탈리아 화가인 데 키리코는 그리스 신화와 니체에게서 많은 영향을 받았으며 자신의 회화를 형이상학적 회화로 정의했다. 이는 형태, 즉 눈에 보이는 것 너머의 세계를 그리는 회화라는 뜻이었다.

초현실주의 미술은 두 경향으로 나뉘었다. 앞서 예로 든 에른스트나 달리, 마그리트 등의 그림은 무의식의 세계를 다루되 대단히 사실적인 형태로 그려진 반면, 마송이나 호안 미로[12]의 그림은 추상적인 형태로 그려졌다. 미로는 동료들보다 먼저 자동기술의 한계를 깨달았다. 무의식에서 출발하지만 **그리는 과정에서 의식적 노력은 불가피하다**는 걸 인정한 것이다. 이런 자각을 통해 미로는 시에 종속되어 있던 초현실주의 회화를 독립시켰다. 미로는 무의식에서 떠오른 심상은 추상일 수밖에 없다고 주장했다. 그러면서 탁월한 색감과 조형미로 자신만의 미술을 확립했다.

자, 이제 이번 이야기를 정리할 시간이 되었다. 표현주의에서 시작된 선이 추상을 지나 이제 초현실주의에 이르렀다. 20세기 전반기를 지배한 예술로 우리는 추상과 초현실주의를 꼽지만, 1930년 이후로 시기를 좁히면 이 기간은 초현실주의가 압도한 시대였다. 초현실주의 회화에서는 평면성의 추구나 재현의 파괴 같은 형식적인 모색은 찾아볼 수 없다. 이는 이들의 관심사가 아니었다. 이들은 광기, 꿈, 비합리성의 세계를 드러내려 했고, 이를 위해 익숙한 사물을 낯선 곳으로 옮기고 일상의 장면을 뒤틀어버리는 데 몰두했다. 그런데 이들이 시각화하려고 한 무의식의 세계 역시 현실 세계 너머의 보이지 않는 세계다. 그래서 이 책에서는 표현주의와 추상미술 다음에 자리하게 된

12 Joan Miró(1893~1983). 바르셀로나 출신의 초현실주의 화가이자 조각가. 추상을 넘나들며 무의식을 탐구했고 소박하고 원시적인 주제를 친근감 있게 구현했다.

호안 미로, 〈**모성애**〉, 1924, 스코틀랜드 내셔널 갤러리. 자세히 보면 치마를 입은 여성이 보인다. 여성의 양쪽 가슴에 아이가 매달려 있는 형상을 단순화해 그린 작품이다.

것이다. 얼핏 생각하면 이러한 무의식 세계는 표현주의가 추구한 초월적 세계나 추상 화가들이 추구한 종교적 신비와 전혀 다른 것처럼 여겨진다. 하지만 실제로 이 셋은 모두 서로 통해 있는 세계다. 초월적 세계나 종교적 신비는 반드시 어떤 기묘하고 불편한 느낌을 불러일으킨다. 그런데 그 느낌은 어디에서 생겨나는 것일까? 곰곰이 생각해보면 이런 느낌은 우리의 무의식에서 기인한 것임을 알 수 있다. 물론 차이도 존재한다. 표현주의나 추상이 일종의 육감 차원에서 무의식에 접근한 것이라면, 초현실주의는 무의식을 전제하고 노골적으로 접근한 것이니까.

이번 이야기의 생성점은 브르통이 전장에서의 체험을 통해 자동기술이라는 예술방식을 떠올렸던 그 순간으로 잡아보았다. 초현실주의가 잉태된 순간이다. 그런데 이 생성점이 지금까지의 생성점과 다른 것이 하나 있다. 기왕의 생성점들이 과거의 미술로부터 분리되는 순간들이었다면, 이 생성점은 기존의 미술에 없던 '무언가'가 새롭게 던져지는 순간이었다. 바로 의학의 한 분야인 정신분석에서 생겨난 무의식의 세계다. 그런데 아이러니하게도 정작 이 모든 일들의 뿌리라 할 수 있는 프로이트는 초현실주의자들을 '이상한 사람들'로 여겼다. 예술관이 대단히 보수적이었던 프로이트는 무의식을 비평에 접목하는 것은 당연하나, 창작에 사용하는 건 불가능하다고 보았다. 일단 '무의식을 꺼낸다'는 개념 자체가 난센스라는 것이다. 꿈이나 강박증, 히스테리 등에서는 암시 정도만 얻을 수 있을 뿐, 정상적인 사람이 일상에서 무의식을 의식한다는 건 애초에 불

가능하다는 것. 그래서 프로이트는 초현실주의자들을 정신분석에 대해 제대로 모르면서 그저 흉내만 내는 이들 정도로 여겼다. 아니면 무의식이 밖으로 꺼내어지는 진짜 미친 사람들이거나. 하지만 프로이트는 틀렸다. 예술가들은 집요하다. 아무 생각 없이 무작정 달려든 초현실주의가 시행착오처럼 보였을지 몰라도 결국 시간의 문제일 뿐, 좀 더 세련된 방식으로 그 세계를 관객들과 함께 나눌 수 있는 길을 예술가들은 찾아낼 것이기에.

털로 뒤덮인 찻잔 세트

파리 생제르맹데프레에 위치한 카페 드 플로르. 피카소도 어느새 중년의 나이가 되었다. 늘 그의 사진을 찍어주는 연인 도라 마르와 함께 카페를 찾은 피카소는 메레 오펜하임(Méret Oppenheim, 1913~1985)과 합석해서 이야기를 나누고 있었다. 스위스에서 온 메레는 만 레이의 유명한 모델이자, 초현실주의 그룹의 깜짝 스타였다. 대화 중에 피카소의 시선이 메레의 팔에 잠시 머물렀다. 팔찌가 눈에 들어왔던 것이다. 시선을 의식했는지 메레가 곧바로 팔찌를 빼서 보여줬다. 둘레에 모피를 감았는데 아마도 자신이 직접 만들었으리라. 요즘 초현실주의 친구들은 하나같이 이처럼 뭔가를 만드는 데 푹 빠져 있었으니까.

"괜찮은데? 음, 이질적이고 정말 괜찮아! 이런 느낌이면 어디에 씌워도 멋지겠어. **이런 찻잔과 찻잔 받침까지도 말이야.**"

피카소는 재미있는 아이템을 만나면 이처럼 자신의 아이디어를

더해보곤 했다. 피카소의 칭찬에 도라도 메레의 팔찌를 관심 있게 살펴보았다. 화제가 바뀌고 피카소는 금방 흥미를 잃은 듯했지만 앞에 있던 메레는 그렇지 않았다. 피카소가 던진 몇 마디가 머릿속에서 계속 맴돌았던 것이다. 그녀는 작업실로 돌아와 찻잔 세트에 털을 감았다. 그녀의 일생을 대표하는 작품 〈오브제〉의 탄생 비화다.

우리는 여기서 '오브제Object'라는 용어와 만나게 된다. 오브제는 사물이나 물체 등을 의미하는 프랑스어로, 현대미술에서는 미술의 거의 모든 것이라 할 정도로 중요해진 개념이다. 오브제란 말이 미술에서 본격적으로 사용된 시기는 초현실주의가 대세를 이룬 1930년대로 데페이즈망의 개념이 그 기원이다. 데페이즈망은 앞서 살펴본 것처럼 일상의 사물을 본래의 상황과 다른 곳에 둠으로써 그 이질감으로 묘한 느낌을 불러일으키는 기법이다. 데 키리코의 그림처럼 회화로도 이런 데페이즈망을 구현할 수 있지만, 보다 직접적인 방법은 일상의 사물로 만드는 것이었다. 실제로 초현실주의자들은 별별 물건들을 가지고 이런 괴상한 놀이를 즐겼는데, 이때 사용된 물건들을 통칭하여 오브제라고 불렀다. 초현실주의자들이다 보니 성적인 욕망을 상징적으로 구현한 것들이 많았다. 나중에는 이런 오브제가 너무나 많아져, 브르통은 12개의 범주를 정하고 구분을 시도하기도 했다.

현대미술에서 오브제의 기원은 '레디메이드Ready-made'라 할 수 있다. 뒤샹이 소변기를 눕혀두고 그 위에 서명을 한 것이 전형적인 오브제다. 오브제는 조각으로 보기 어려운 것이었으므로 미술 장르에 새로운 구분이 필요했고, 그로부터 '조형물'이라는 개념

메레 오펜하임, 〈오브제〉, 1936, 뉴욕 현대미술관. 이 찻잔으로 차를 마실 수 있을까? 상상만으로도 이질감이 목구멍을 찌른다. 이처럼 강렬한 반응을 불러일으키다 보니 이 작품은 초현실주의를 대표하는 오브제가 되었다.

이 탄생하게 되었다. 오늘날에 이르러서는 조각이라는 말은 거의 사용되지 않는데, 이는 조각을 밀어내고 조형물이 대세가 되었음을 의미한다. 또한 새로운 재료로 창작을 시도한 작품들도 많아지고 있는데, 요즘은 이 역시 재료라고 하지 않고 오브제라고 부르는 것이 일반화되었다. 그만큼 오브제는 현대미술에서 매우 중요한 개념으로 자리 잡았다.

자기 작품의 의미를 8개월 동안 생각하다
•
뉴먼과 색면회화

어느새 8개월. 그가 보낸 시간이다. 그는 작품 하나를 이젤에 걸어둔 채 그저 보고 또 보았다. 작업하면서도 전에 느껴본 적 없는 기묘한 느낌이 들었던 작품이다. 그런데 날이 갈수록 그 느낌은 점점 커져갔고, 그는 결국 이 그림에 사로잡히고 말았다. 이 느낌의 정체는 뭘까? 그는 그 뒤로 그 어떤 작업도 하지 못했다. 오직 이 느낌을 이해하기 위해 생각할 뿐이었다. 화면을 가로지르는 선 하나. 마스킹 테이프를 세로로 붙이고 그 위에 밝은 카드뮴레드를 나이프로 두껍게 입혔다. 나머지는 바탕에 칠해진 인디언레드뿐. 이처럼 온통 단색으로 칠해본 것은 처음이었다. 화려한 색채를 자제하고 형태도 단순화하는 작업을 1년간 이어오면서도 적어도 무늬와 질감만큼은 공들여 그렸던 그였다. 그러다 과감히 그마저도 버려본 것인데….

수직의 선 때문일까, 아니면 단색의 배경 때문일까? 다시 그림으로 다가간 그는 이번에는 아주 가까이 앉아보기로 했다. 그런데 정말 찰나의 순간이었다. 그간 무엇을 잘못 생각하고 있었는지 깨달음이 찾아왔다. 엉킨 실타래가 풀리듯 생각의 물꼬가 열리자 그는 자신이 엄청난 일을 해냈다는 것을, 그리고 화가로서 자신이 가야 할 길이 어디인지를 명확히 알게 되었다. 그의 깨달음이란 도대체 무엇이었을까?

작품은 스스로 말한다.

나는 그저 내버려둘 뿐이다.

바넷 뉴먼

중세 시대에 지어진 거대한 성당에 들어가면 무엇부터 해야 할까? 대부분은 발걸음을 재촉하며 구경을 시작할 것이다. 화려한 제단과 스테인드글라스, 벽면에 자리한 조각과 종교화들이 연이어 눈길을 끄니까. 하지만 어떤 이들은 조용히 성당 중앙으로 가서 신도석에 앉을 것이다. 성당의 분위기를 차분히 느껴보려는 것이다. 이 둘을 동시에 할 수는 없다. 조금씩이야 병행할 수 있겠지만, 둘 다 제대로 하는 것은 불가능하다. 어딘가에 시선을 뺏기지 않아야 제대로 느낄 수 있는 법. **시각과 느낌은 이처럼 반비례 관계에 있다.**

'느낌'을 보다 확실히 느껴보려면 성당의 지하로 내려가야 한다. 상상해보자. 저 앞에 성인聖人의 무덤이 보인다. 어두컴컴한 통로에서 그곳으로 걸어가는 동안 주위가 어두우니 시선은 달리 도망칠 곳이 없다. 느낌은 이럴 때 터져 나온다. 저 무덤 안에 성인의 유해가 실제로 있는지 여부는 그리 중요하지 않다. 이런 무덤의 목적은 하나의 매개체로서 일종의 영적 체험을 불러일으키는 것이니까. 크기를 가늠할 수 없는 거대한 존재와 마주한 듯한 그런 느낌. 이것은 바로 훗날 바넷 뉴먼[13]이 '숭고함Sublime'이라고 명명하게 될 그 느낌이다.

1947년에서 1948년까지는 미국 미술이 엄청난 도약을 이룬 시기였다. 1947년 여름을 지날 무렵 폴록이 흘리기 회화를 시작했고, 1948년 1월엔 뉴먼이 기념비적인 작품 〈하나임 I〉을 그렸으며, 같은 해 마크 로스코 또한 자기다운 작품을 처음으로 완성했다.

다른 동료들 역시 이 시기를 지나며 속속 성취를 이어갔는데, 이 모든 것이 불과 2년 사이에 벌어진 일이었다. 초현실주의를 추종하며 유럽 미술의 아류에 머물던 이들이 갑자기 '자기 그림'을 시작했다. 그야말로 창조의 시기였다 하겠는데, 여기에는 아무래도 그 첫 주자로서 폴록의 기여가 컸다고 해야 할 것이다. 갑자기 충격적인 작업을 시작한 그를 보면서 오랜 동료였던 이들은 강력한 동기부여를 받지 않을 수 없었다. 이때 뉴먼이 완성한 작품이 바로 〈하나임 I〉이다.

뉴먼은 늦깎이 화가였는데, 처음엔 평론가이자 큐레이터로 더 많이 알려졌다. 그만큼 작품의 해석에 뛰어났고 동료들의 전시회 서문이나 비평을 도맡아 써줄 정도로 미술 경향에 밝았다. 1947년은 뉴먼 개인적으로도 작업에서 급격한 변화를 겪었던 시기였다. 대단히 화려하면서 몽환적인 작품을 주로 그리던 그는 이 시기에 점차 평면적인 느낌의 작품들을 그려나갔다. 〈시작〉도 그러한 과도기 작품 중 하나다. 이와 같은 단순화를 거쳐 뉴먼은 결국 〈하나임 I〉에까지 이르게 되는데, 이 작품에서 새롭게 시도한 것은 두 가지다. 하나는 '그 어떤 묘

13 Barnett Newman(1905~1970). 추상표현주의를 대표하는 화가. 숭고의 느낌을 추구했으며 캔버스를 뒤덮는 색면회화로 이후 미술에 큰 영향을 미쳤다.

바넷 뉴먼, 〈시작〉, 1946, 시카고 미술원. 여전히 초현실주의적인 색채가 강하나 이전 작품에 비해 평면성이 두드러지는 작품이다. 이 시기부터 뉴먼은 작품에 세로줄을 도입했고 이후 즐겨 사용했다.

사도 버린' 단색의 배경이고, 다른 하나는 이전보다 '더 두껍고 투박하게 칠한' 세로선이다. 뉴먼은 이 작품에서 어떤 느낌을 얻었던 것일까?

　2년 전에 그려진 〈시작〉과 비교해보자. 〈시작〉은 단순히 보면 디자인된 벽지처럼 보인다. 관람객의 시선은 당연히 뉴먼이 그려낸 몽환적 얼룩들을 뒤쫓을 것이다. 반면 〈하나임 I〉을 보면 달리 시선 갈 곳이 없다. 그저 신비한 색조로 꿈틀대는 세

바넷 뉴먼, 〈하나임 I〉, 1948, 뉴욕 현대미술관. 뉴먼의 인생을 결정지은 작품이다. 중앙을 가르는 세로선은 뉴먼의 트레이드마크라고 할 수 있는데, 훗날 ' 지프 Zip'라는 별칭으로 더 자주 불렸다. 지프는 둘을 분리시키기도 하고 결합시키기도 한다. 유대인이었던 뉴먼의 작품에는 창세기 등 성서의 테마가 종종 등장하는데 이 작품을 종교적으로 해석하는 시도도 많다.

로선, 그 주변에 머물 뿐이다. 그런데 여기서 중요한 일이 벌어진다. 시선이 멈춘 바로 그 순간, 마음속에서 왠지 낯설고 두렵기도 한 느낌이 밀려온다. 많은 걸 다 비워냈더니 오히려 새로운 뭔가가 차오르는 일이 벌어지는 것. 뉴먼은 이 느낌을 붙들고 8개월을 고심한 끝에 마침내 그 의미를 깨닫게 되었다. 이 느낌은 **예술 작품을 감상할 때의 느낌이 아니라 일종의 종교적 체험**과도 같았다. 뉴먼은 〈하나임 I〉이 단순한 그림이 아니라 어떤 영적인 체험을 불러일으키는 매개체라고 결론을 내렸다. 모든 실타래가 풀렸다. 그동안은 회화라는 고정관념에 사로잡혀 있다 보니 정작 중요한 것을 놓치고 있었던 것이었다.

뉴먼이 이 생각을 크게 진전시키게 된 계기는 1년 뒤에 찾아왔다. 오하이오주의 인디언 보호구역에서 인디언 문화체험을 하던 중 뉴먼은 한 나이 든 인디언이 자기 부족의 전통 신앙을 설명하는 걸 듣고 있었다. 그 인디언은 들고 있던 막대기로 흙바닥에 긴 선을 그었고 이어 이렇게 말했다. "이제 이곳에 신이 내려왔다!" 그러고는 그 땅을 매우 신성하게 대하기 시작했다. 특별할 것이 없던 땅에 선 하나가 그어짐으로 인해 신성한 장소가 만들어진 것이다. 그때 뉴먼은 주체할 수 없는 영감에 휩싸이게 된다.

'숭고함을 품은 장소!'

이로써 그는 앞으로 무엇을 해야 하는지 명확히 깨달았다. 이제 작품의 크기는 거대해져야 하고, 관람객은 작품의 바로 앞으로 다가와야 한다. 자신이 만든 **장소에 들어와야 비로소** 영적인 체험이 가능해지니까.

그런데 의욕적으로 작업을 시작한 뉴먼에게 큰 어려움이 생겼다. 자신의 체험과 깨우침은 온전히 개인적인 것이었는데 이를 타인에게 어떻게 이해시킬 수 있느냐는 문제였다. 그는 정말 오랜 세월에 걸쳐 세 부류의 적들과 싸우게 되었다. 첫째는 비평가들이었다. 그들은 처음부터 그의 작품을 단순한 색면 구성으로 보았다. 즉, 유럽 추상을 계승한 정도로 여긴 것이다. '색면회화Color field Painting'라는 명칭에도 이런 선입견이 담겨 있다. 둘째는 대중들이었다. 대중들은 그의 작품을 날강도 같은 그림이라고 욕을 해댔다. 롤러로 몇 번 문지른 게 작품일 수 있느냐는 것이었다. 뉴먼은 끝없는 논쟁과 기고를 통해 체험과 장소의 의미를 알리려 했지만 대중들의 눈높이는 올라오지 않았다. 그를 정말 힘들게 했던 것은 세 번째 적이었다. 바로 추상표현주의 동료들이었다. 이들은 1950년에 열린 뉴먼의 첫 전시회를 둘러본 뒤 대부분 뉴먼에게서 등을 돌렸다. 함께 해오던 작업과 너무나 달라졌다는 것이 그 이유였다.

"뉴먼, 우린 당신을 동료라고 생각했는데, 지금 보여주는 작품은 우리 모두를 노골적으로 비판하고 있어요."

동료들의 이러한 항의는 뉴먼의 통찰과 시도가 얼마나 선구적인 것이었는지를 말해준다. 추상표현주의 화가들은 대다수가 초현실주의를 거쳤기 때문에 직·간접적으로 무의식을 화폭에 담아내고 있었다. 그러다 보니 폴록 정도까지는 아니어도 어느 정도는 표현적 액션이 작품에 드러났다. 추상적 형태들이 등장하지만 화가의 감정과 힘이 중시되었던 것이다. 그런데 뉴먼의 작품에서는 이런 **표현적 요소가 거의 사라져버렸다**. 회

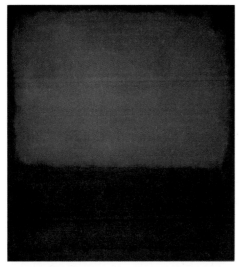

마크 로스코, 〈**No.14**〉, 1960, 샌프란시스코 현대미술관.
로스코의 색들은 중첩되며 그 경계가 모호하다. 이것이 바
로 관람자의 심리를 깊숙이 파고드는 열쇠다.

화가 보는 게 아니라니. 이 급진적인 생각은 동료들조차도 도
저히 따라갈 수 없는 경지였다. 어려운 시절 뉴먼의 도움을 받
으며 함께 성장한 이들이었지만 이들은 그 이후로 뉴먼을 퇴
물 취급하며 멀리했다. 이들 중 뉴먼의 편이 되어준 이는 마
크 로스코[14]였다. 로스코 또한 뉴먼과 유사한 체험을 통해 자
신의 작품을 매개체로 정의한 상태였다. 다만 뉴먼처럼 종교적
인 차원이라기보다는 관람자 내면에 쌓인 상처와 고통, 아픔을
끄집어내는 차원의 매개체였다. 그러다 보니 로스코의 작품은
뉴먼이 요구했던 적정 감상 거리 기준인 1미터보다 더 가까운

14 Mark Rothko(1903~1970). 뉴먼과 더불어 색면회화를 대표하는 화가. 경계가 모
호한 색면으로 내면의 감정과 고통을 불러일으키는 회화를 그렸다.

40센티미터의 거리를 요구한다. 가장 내밀한 체험이 요구되기 때문이다.

그러나 갖은 비판을 받던 고난의 시기가 지나고 뉴먼에게 결국 성공이 찾아왔다. 추상표현주의 화가들 모두에게 큰 성공이 찾아왔지만 그중 뉴먼과 로스코의 성공은 눈부셨다. 전 세계 갤러리와 현대미술관에서 이들의 작품 한 점을 구하기 위해 치열한 경쟁을 벌일 정도였다. 그런데 한편으로는 아이러니한 일이 벌어지고 있었다. 가장 성공한 작품임에도 뉴먼과 로스코의 작품을 제대로 감상하는 이들이 별로 없었다는 것이다. 이는 21세기인 지금까지도 마찬가지다. 전시장을 찾은 이들은 이들의 작품 앞에서 뒷걸음질을 친다. 작품들이 매우 커서 한눈에 들어오지 않기 때문이다. 이들의 작품을 여전히 다른 작품들처럼 여기기 때문인데, 이런 방식의 감상으로는 뉴먼이나 로스코가 의도했던 이른바 '체험'을 할 길이 없다.

방법을 알아도 체험이 어려운 것은 마찬가지다. 이들이 요구하는 대로 작품에 코를 박고 가까이에서 감상하지만 그 어떤 감흥도 느끼지 못하는 이들이 대부분이다. 그렇다면 이들의 주장은 그저 그럴듯한 말장난에 불과했을까? 하지만 그런 체험을 하는 이들이 있다는 것이 또 문제다. 특히 로스코의 작품 앞에서는 놀라운 일들이 자주 벌어진다. 갑자기 주저앉아버리는 이들도 있고, 주체할 수 없는 눈물을 쏟아버리는 이들도 있다. 무의식과 강력한 감응이 일어난 것이다. 그의 작품을 가장 많이 소장하고 있는 영국 테이트 모던에서는 그의 전시실을 지키는 경비요원들이 시간을 정해 교대 근무를 설 정도다. 혹시 발생

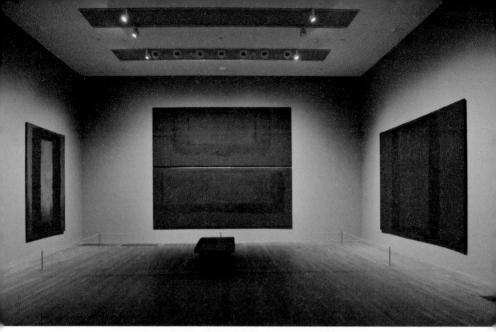

테이트 모던이 자랑하는 로스코의 방. 이 방의 작품들은 뉴욕 시그램 빌딩의 유명 레스토랑 포시즌스의 벽면에 걸릴 예정이었다. 그러나 로스코는 작품들을 완성한 뒤 식당 내 배치 등을 고려하다가 전격적으로 계약을 취소했다. 식사를 하며 자기 이야기를 하는데 정신없는 사람들에게 이 작품들은 아무 의미가 없음을 느꼈기 때문이다. 그때 그가 포기한 돈이 100만 달러였는데, 요즘 화폐가치로 환산하면 수십억의 돈이었다.

할지도 모르는 심리적 현상에 대응하기 위해서라고 한다.

이번 이야기의 주인공인 바넷 뉴먼은 평론가로서 자기 작품의 의미를 밝혀낸, 그 누구도 하기 어려운 경험을 한 예술가다. 삶의 전환점이 된 그 순간은 '폴록의 순간'만큼 유명하진 않지만 미술사에서는 우열을 가릴 수 없을 만큼 중요한 의미를 지닌다. 뉴먼의 작품을 언급할 때 종교적 체험이나 숭고함을 말하게 되는데 엄밀히 말해 이는 뉴먼이 창안한 개념은 아니다. 중세 시대의 예술은 당연히 종교적 체험을 전제했고, 회화에서

숭고함을 띤 작품은 바로크나 낭만주의 시대에서 쉽게 찾아볼 수 있다. 뉴먼의 작품이 이들과 완전히 다른 점은 **시각의 틀을 깨버린 데 있다.** 이전의 회화나 조각들은 신을 형상화하고 장엄한 풍경을 그렸다. 숭고의 체험을 의도했지만 시각에 의존했던 것이다. 하지만 시각은 오히려 숭고의 체험을 약화시키고 방해한다. 이 대목에서 우리는 중세와 종교개혁 시기에 벌어진 성상파괴 운동을 떠올리게 된다. 당시 원리주의자들은 신성한 존재들을 시각적으로 표현하는 것을 불경으로 규정하고 그야말로 모든 걸 파괴해버렸다. 그 결과 어떤 일이 벌어졌을까? 예술은 사라졌지만 그 자리에 신이 돌아왔다. 다시 어마어마하게 두려운 존재가 되어서. 뉴먼이 성상파괴자라 불리는 이유는 바로 이런 맥락에서다. 뉴먼으로 인해 **미술은 감상하는 것이라는 틀에서마저 벗어나게 된 것이다.** 이런 점에서 그가 〈하나임 I〉의 의미를 찾아낸 순간은 그야말로 미술사의 빛나는 생성점이다. 이제 화가들은 관람자의 무의식에 치고 들어가는 길을 알게 되었다. 이제 미술은 또 어디로 향하게 될까? 그리고 어떤 모색을 하게 될까?

면도칼로 난자당하고 오줌 테러를 당하다

오해와 편견에 맞서 평생을 싸웠던 뉴먼. 그런데 그 고생이 그가 죽은 뒤에도 끝나지 않는 것은 왜일까? 그의 작품들은 테러를 많이 당하기로도 유명하다. 아마도 뉴먼은 미술의 역사에서 가장 많은 테러를 당한 화가일 것이다. 특히 그의 대표작인 〈누가 빨

강 노랑 파랑을 두려워하라〉 시리즈는 네 작품 중 세 개가 테러
를 당할 정도였다. 그 외에도 면도칼로 처참하게 난도질당한 작품
도 여럿이다. 뉴먼의 작품뿐만 아니라 추상표현주의 작품들은 전
반적으로 테러의 목표가 되었다.

이런 공격은 20세기 후반부터 집중되었는데 묘하게도 이들의
작품 가격이 엄청나게 오르는 것에 비례해 증가했다. 그 원인에
대해서는 의견이 분분하지만 다음과 같이 짐작해볼 수 있을 것
이다. 먼저 형태. 이들의 작품은 그냥 보면 너무 단순하다. 사실
누구나 그릴 수 있는 모습이 아닌가. 그런데 이런 작품이 수백 억
을 한다니. 화가 나는 이들도 있을 것이다. 다음으로는 이들의 작
업이 부지불식간에 관람자의 무의식을 건드린다는 점이다. 무의식
은 억압된 욕망과 트라우마의 공간이다. 그것이 스트레스가 과도
하게 쌓인 것처럼 특수한 상태에서 스파크를 일으키면 광기가 분
출하는 계기로 작용할 수도 있다. 테러범들 상당수가 술을 마시고
작품을 훼손했다는 사실은 많은 시사점을 준다.

뉴먼의 〈누가 빨강 노랑 파랑을 두려워하라 III〉은 1986년 어
느 날 현대미술을 혐오하던 한 네덜란드 화가에 의해 난도질을
당했다. 그는 말하자면 확신범이었다. 의도적으로 작품을 훼손해
5개월의 징역을 살다 나온 그는 시간이 흘러 1997년 이 작품이
너무나 깔끔하게 복원되었다는 소식을 듣게 된다. 다시 분노가 치
민 그는 시립미술관을 찾았으나 〈누가 빨강 노랑 파랑을 두려워
하라 III〉이 하필 그때 다른 미술관에 임대된 상태였다. 그래서
그는 목표를 변경해 그 옆에 있던 〈카테드라〉를 난도질했다. 그러
고 나서 그는 차분히 벽에 기대 경찰이 오기를 기다렸다고 한다.

작품 테러 사건 중 가장 유명했던 것은 클리포드 스틸(Clyfford Still, 1904~1980)의 작품에 가해진 테러일 것이다. 한 만취한 여인이 벌인 짓이었는데 그의 작품을 한참 노려보던 그녀가 갑자기 바지를 내리고는 작품에 달려들었다고 한다. 주먹으로 캔버스를 치던 그녀는 이내 뒤로 돌아서 엉덩이를 작품에 대고 비볐고, 그러다 중심을 잃고 비틀거리며 쓰러졌는데 경비원들이 달려와 그녀를 제지하고 보니 바닥에 오줌이 흥건했다고 한다. 실제 작품이 오줌으로 오염되었는지는 확인되지 않았으나 작품에 오줌 테러를 하려 했던 것만은 분명했다. 400억 원 이상으로 평가되는 그림에 달려든 이유를 묻자 나중에 정신을 차린 그 여인은 자신도 왜 그랬는지 잘 모르겠다고 대답했다고 한다. 이런 사건들이 반복되면서 전 세계 미술관에서는 추상표현주의 작품에 대한 보안 관리 문제로 골머리를 앓고 있다.

클리포드 스틸 미술관 내부. 전면에 보이는 작품이 미술의 역사상 가장 엽기적인 테러를 당했던 작품 〈1957-J-No.2〉다.

인간의 피 냄새가 내 눈을 떠나지 않는다
•
베이컨과 영국 표현주의

 여기는 백화점 정육매장. 저녁 식탁에 오를 고기들이 진열대 가득 늘어서 있는데 그중 한 고깃덩어리에 꽂혀 얼어붙은 듯 서 있는 한 젊은 사람이 있었다. 그는 한량이면서 화가였다. 정식으로 그림을 배운 적은 없지만, 빈둥빈둥 놀면서 틈틈이 그림을 그렸다. 그렸던 작품들을 모두 없애버린 것만 해도 벌써 여러 번. 그만큼 자신의 작업에 쉬이 만족하지 못했던 그에게는 열정을 쏟을 만한 주제가 필요했다. 그런데 갑자기 핏물 밴 고깃덩어리 하나가 그의 발길을 붙든 것이다. 늘 보던 모습이라 평소라면 이상할 게 전혀 없었는데, 그날따라 엄청난 시각적 자극과 함께 마음 깊은 곳에서 통증이 밀려왔다.

 '진열된 것이 왜 내가 아니라 저 고기들인가?' 그는 고통스럽게 버텨온 자신의 인생이 난도질당하고 다져진 저 고기와 다를 게 없다는 생각이 들었다. '그래, 저 고깃덩어리를 그려보는 거야!' 그의 마음속에서 영감과 더불어 의욕이 솟구쳤다. '이 날것이 풍기는 피비린내를 모두가 느낄 수 있게!' 돌아오는 길에 그는 자신이 좋아하는, 고대 그리스 비극 시인 아이스킬로스의 한 구절을 떠올렸다. "인간의 피 냄새가 내 눈을 떠나지 않는다." 자신이 지난 오랜 세월 동안 왜 이 시구절에 그토록 꽂혔었는지 이제야 알 것 같았다. 이 시구절의 주인공은 바로 그 자신이었던 것이다.

만약 말로 다 할 수 있다면
왜 그림으로 그리겠는가?

프랜시스 베이컨

프랜시스 베이컨[15]은 젊은 날 방탕한 삶을 살았다. 인테리어 작업 등을 하며 가끔 돈도 벌긴 했지만 대부분 술과 마약, 도박을 전전하는 막장의 삶이었다. 그러던 그에게 미술에 대한 꿈을 갖게 해준 이는 피카소였다. 그가 피카소의 작품을 처음 접한 것은 스무 살 무렵이었는데, 삼촌을 따라 어느 갤러리에 들렀던 것이 그 계기였다. 인체를 변형시킨 피카소의 작품은 그에게 큰 시각적 충격과 감동을 주었고, 그때부터 베이컨은 직접 그림을 그리게 된다. 하지만 아무런 기초 없이 시작한 작업은 그리 만족스럽지 못했다.

별 성과도 없이 세월만 흘려보내던 중, 백화점 정육매장에서 그는 마치 운명처럼 일생의 주제를 발견하게 된다. 그것은 바로 핏덩이 같은 형상이었다. 사람들이 좋아할 것이라는 생각은 애초부터 하지 않았다. 다만 자신이 느꼈던 충격의 일부만이라도 살려낼 수 있으면 어찌어찌 미술이 되지 않겠냐는 아주 소박한 계획만 가졌을 뿐이었다. 이윽고 시간이 걸리긴 했지만 놀라운 일이 벌어졌다. 그의 작품들이 유명세를 얻으며 화상과

15 Francis Bacon(1909~1992). 영국 현대미술의 시조로 불리는 아일랜드 출신의 화가. 불안과 폭력성이 뒤섞인 그로테스크한 작품으로 큰 성공을 거뒀다.

수집가들의 주문이 밀려들기 시작한 것이다. 유명해지는 만큼 욕도 많이 먹어야 했다. 대중들은 그의 작품을 끔찍하게 여겼는데 괴물을 그린 듯한 그림을 어떻게 집에 걸어둘 수 있냐는 반응이었다. 반면 미술시장은 그의 작품을 독보적 개성을 가진 걸작으로 평가했다. 비슷한 작품조차 떠올릴 수 없다는 것이다.

그런데 막상 그의 작품을 해석하려 들면 난관에 부딪치게 된다. 워낙 소박한 계획으로 시작된 작업이라 그런 면도 있지만, 우선 그 끔찍함을 어떻게 이해해야 한단 말인가. 기존의 미술을 보는 방식으로는 도무지 설명할 방법이 없다. 이런 막막함을 해결해준 이는 철학자 질 들뢰즈였다. 그는 아주 색다른 방식으로 베이컨의 독창성을 설명했는데, 그중 핵심만 꼽자면 다음의 세 가지 정도가 될 것이다. 지각 대 감각, 시각 대 촉각, 그리고 동물-되기.

가장 먼저 지각과 감각에 대해 알아보자. 들뢰즈는 베이컨의 회화를 감각의 회화로 봐야 한다고 했다. 여기서 감각感覺, Sensation은 느낌이라 해도 무방하다. 들뢰즈에 따르면 이 감각은 지각知覺, Perception과 구별되어야 한다. 지각에는 기본적으로 '알아챈다'는 의미가 들어 있다. 옷을 보면서 곧바로 브랜드와 가격대가 떠오르거나 길거리에 흘러나오는 노랫소리에 가수와 장르, 관련된 이슈 등이 즉시 떠오른 것이 바로 지각이다. 지각은 늘 머릿속 지식과 결합된다. 반면 감각은 그냥 느끼는 것이다. 차를 타고 언덕을 넘었더니 온 들판에 이름 모를 들꽃이 가득 핀 장면이 눈에 들어왔다고 치자. "와~!"라는 감탄밖에

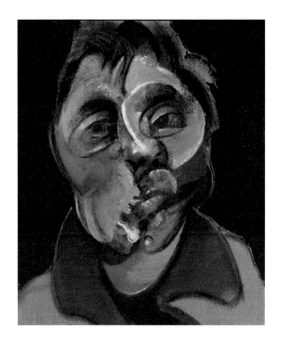

프랜시스 베이컨, 〈자화상〉, 1969[CR-69-13], 개인 소장. 베이컨은 일생에 걸쳐 십자가 처형, 기괴한 모습의 교황, 친구들의 초상을 그렸으며 말년에 접어들어서는 자화상을 주로 그렸다. 형태를 잡아 그리면서 유화가 마르기 전 손이나 붓으로 비틀어 버림으로써 해체되고 뒤틀린 모습으로 자신을 묘사했다. 그는 평소 거울 속 자신의 모습을 끔찍하다고 말하곤 했다.

위에서부터 아래로 오감이 서열대로 나열되었고, 지각과 감각의 방향이 표시되어 있다. 지각은 머릿속의 지식이 결합되는 것인 반면, 감각은 몸이 느끼는 것이다.

할 말이 없다면 그때의 느낌이 바로 감각이다. 그렇다면 그동안 우리는 미술을 감상하면서 지각했을까, 감각했을까? 당연히 지각했다. 작품 앞에 서서 기계적으로 작가와 작품명, 작가나 주제, 기법 등을 떠올리려 했던 것이다.

그런데 들뢰즈는 베이컨이 그려낸 작품은 감각의 회화라고 정의했다. 즉, 머리로 이해하는 작품이 아니라 몸이 느끼는 작품이라는 것. 그러면서 들뢰즈는 완전히 새로운 차원의 그림이 탄생했다고 정의했다. 눈을 즐겁게 하고 지적인 만족감을 주는 그림이 아니라 **무방비 상태인 우리의 몸을 그대로 타격하는 그림**이 만들어졌다는 설명이다. 아닌 게 아니라 베이컨의 작품을 처음 마주한 관람객들은 대개 질겁하며 물러선다. 이는 베이컨의 의도가 제대로 먹혔음을 방증하지만, 솔직히 말해서 이 느낌을 좋아하기는 쉽지 않다.

다음으로 시각과 촉각에 대해 살펴보자. 들뢰즈가 베이컨에

게서 찾아낸 또 다른 새로운 점은 오감의 서열을 파괴하고 이들을 뒤섞어 새로운 그림을 창조했다는 것이었다. 서양에서는 전통적으로 오감에 서열을 매겨왔다. 고상한 감각이 있는가 하면 미천한 감각이 있다고 본 것인데, 시각, 청각, 후각, 미각, 촉각의 순으로 서열을 매겼다. 시각과 청각이 대접받은 이유는 예술을 가능하게 만든다고 보았기 때문인데, 이에 더해 대상과 얼마만큼 떨어져서 작동하는지를 고려한 것이다. 서열의 아래로 내려올수록 가까운 거리에서만 기능하는 감각이라는 점에 주목하자. 특히 외부의 대상과 직접 닿아야만 하는 미각과 촉각은 가장 미천한 감각으로 여겨졌는데, 맛있는 요리를 즐길 수 있는 미각이 촉각보다 조금 더 높게 대우받았다.

그런데 들뢰즈는 베이컨의 작품에 여러 감각이 뒤섞여 있다고 보았다. 고깃덩어리처럼 그려진 그의 인물화에서 우리는 쉽게 **피 냄새를 떠올리고 축축하고 말랑말랑한 질감을 느낄 수 있다.** 시각 외에도 후각과 촉각이 끼어든 것이다. 들뢰즈는 이 중에서도 촉각이 더 중요하다고 했는데, 이는 작품 제작 과정에서 촉각이 이미 사용되기 때문이다. 베이컨은 유화로 형태를 잡은 뒤 손바닥을 대고 비틀어 변형시키는 기법을 자주 사용했다. 그래서 촉각의 회화인 것인데, 들뢰즈는 이를 '만지는 눈의 회화이자 보는 손의 회화'라고 표현했다.

마지막으로 '동물-되기'를 살펴보자. 베이컨의 작품에는 사람인지 동물인지 구분할 수 없는 형체들이 자주 등장한다. 이 역시 우리의 감각에 폭력을 가하기 위해 창조한 괴물들이다. 베이컨의 그림 속 동물은 반려동물 같은 존재가 아니라 철저

디에고 벨라스케스, 〈교황 인노첸시오 10세의 초상〉,
1650, 도리아 팜필리 미술관. 베이컨은 이 작품을 직접 보
지는 못했으나 흑백사진으로 접하고 자신의 대표작이 될
작품의 영감을 떠올렸다. 그는 사진 속 교황의 모습에서 마
음속 동요와 불안감을 읽었다고 한다.

하게 본능의 차원에서 살아가는 존재들이다. 베이컨이 사람과
동물을 뒤섞고 기괴하기 이를 데 없는 형상들을 만들어냈던
것은 우리를 본능의 차원으로 끌고 내려가기 위함이었다. 그의
가장 유명한 작품은 아마도 누구나 한 번쯤은 보았을 연작인
〈벨라스케스의 교황 인노첸시오 10세의 초상에 따른 연구〉일
것이다. 그런데 교황은 왜 비명을 지르고 있을까? 평소의 우리
는 여간해서는 비명을 지르지 않는다. 더구나 교황이 비명을

프랜시스 베이컨, 〈**벨라스케스의 교황 인노첸시오 10세의 초상에 따른 연구**〉, 1953[CR-53-02], 디모인 미술관. 베이컨에게 악명과 함께 큰 성공을 가져다준 작업이 바로 이 '비명을 지르는 교황' 연작이다. 처음엔 비명을 지르는 입만 크게 그릴 생각이었으나 벨라스케스의 작품을 접한 뒤 교황의 모습을 점차 다양하게 그리게 되었다고 한다.

지르다니. 결코 일어날 것 같지 않은 일이다. 사람들이 비명을 지를 때를 떠올려보자. 아마도 주위 사람들조차 전혀 의식되지 않을 만큼 공포에 질렸을 때 그럴 것이다. 그때 내지르는 소리는 가장 본능적인 소리다. 그 순간 더 부드러운 소리를 내기 위해 목소리 톤을 조절하는 사람은 없다. 동물에 가장 가까운 상태에서 터져 나오는 소리이기 때문이다. 비명을 지르는 교황. 좀처럼 상상이 되지 않는 낯설고 기괴한 장면이다. 폭우처럼

쏟아지는 세로선들은 교황의 모습을 사정없이 잘라내기까지 한다. 우리의 감각에 가해지는 강력한 폭력이 아닐 수 없다.

들뢰즈의 도움으로 베이컨 작품에 대한 이해의 폭을 넓혀 보았다. 이해를 위한 그림이 아닌데, 이해해야만 감상이 가능해지는 역설. 베이컨의 작품에는 이런 역설이 숨어 있다. 그런데 들뢰즈의 설명이 갖는 가치는 오직 베이컨에게만 적용되는 해설이 아니라는 데 있다. 들뢰즈의 해설은 현대미술의 전개 과정을 이해하는 데에도 중요한 시사점을 건넨다. 앞서 그림에서 보았던 감각의 서열을 다시 확인해보자. 우리는 그동안 본다는 것을 너무나 단순하게 생각해왔다. 지각과 감각에 대한 구별도 없이 말이다. 사진의 등장으로 재현으로서의 미술이 한계를 맞이했을 때, 화가들은 보이는 것 너머의 세계에서 답을 구하려 했다. 원초적 세계나 종교적 체험, 무의식의 세계 등이 이러한 일련의 노력으로 탐사해본 것들이었다. 그간 우리는 이들을 그저 '보이는 것 너머에 대한 추구'라고 정의했는데, 이제는 좀 더 정확히 정의할 수 있게 되었다. 즉, 이들의 노력은 **지각에 갇힌 미술을 해방시키는 것**이었고, **머리로 이해하는 미술을 몸으로 느끼는 미술로 바꾸는 것**이었다.

이렇게 이해하고 보니 문득 1장에서 여러 차례 언급했던 세잔이 다시 떠오른다. 그는 몸으로 느끼는 미술의 창시자이기 때문이다. 원근법에 따라 똑같이 그리는 것에는 전혀 관심이 없었던 세잔. 그의 관심은 오직 진실한 그림이었다. 그것이 정물이든 풍경이든 그는 눈앞에 마주한 자연과 끊임없이 교감했고, 어떻게 하면 대상들의 실체를 보다 진실하게 그려낼 수 있

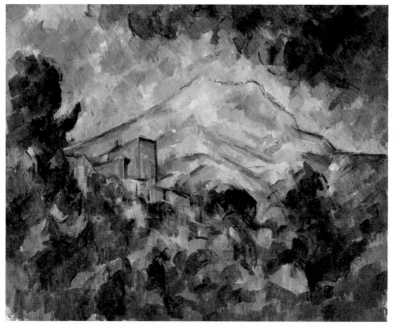

폴 세잔, 〈생트 빅투아르 산과 검은 성〉, 1905, 브리지스톤 미술관. 세잔은 원근법 구도에 맞춰 그리지 않았다. 그는 자연을 마주하고 있으면 자연이 몸 안에서 자라났다고 했는데, 그림은 그 느낌 그대로를 화폭에 옮기는 작업이었다. 그는 매우 더디게 작업했다고 한다. 아마도 그의 생각 속에서 자연이 자라는 속도에 맞추기 위해서였을 것이다.

을지를 고심했다. 이런 일련의 노력으로 탄생한 것이 바로 '손으로 만지듯 견고하게 그리는' 개념이다. 말하자면 시각에만 갇히지 않고 촉각의 회화를 시도한 것이라 할 수 있다. 세잔은 들뢰즈가 말한 정도로 구체적인 수준은 아니지만, 지각에 대비되는 감각에 대해서도 충분히 의식하고 있었다. 세잔이 남긴 다음과 같은 표현들은 이를 잘 보여준다.

"나는 자연에서의 **느낌들**을 조합한다."

"내가 그리려는 자연은 이미 **내 몸 안**에 있다."

폴 세잔. 그는 참 대단한 화가다. 우리는 1부 첫머리를 세잔의 이야기로 시작했었다. 그리고 이미 여러 장면에서 세잔이 남긴 유산에 대해 살펴보았다. 그런데 이렇게 1부의 마지막까지도 세잔을 이야기하며 마무리한다. 세잔이 현대미술에 미친 영향이 얼마나 컸는지 다시금 생각하게 된다.

이것으로 2장의 마지막 이야기가 끝났다. 마지막 이야기의 주인공 프랜시스 베이컨은 세간에 널리 알려진 바대로 성소수자였다. 그는 사춘기에 자신의 정체성을 알게 되었는데, 부친으로부터 자신의 정체성을 부정당하는 등 그 뒤로 말 못할 시련과 고통의 세월을 보냈다. 지금으로부터 거의 100여 년 전 시절이니 세상 그 어디에서도 받아들여질 수 없었던 그의 마음속엔 깊은 상처가 무수히 새겨졌으리라. 그런 상처를 품은 채 무기력하게 살아가던 그를 구원한 것은 미술이었다. 그저 좋아서 시작한 것인데, 어느 날 문득 유명한 화가가 되어버린 베이컨. 그는 성공한 뒤에도 늘 자신이 어떻게 성공할 수 있었는지 신기하다고 말하곤 했다. 그는 젊어서부터 가장 성공한 화가로 손꼽혔고, 죽은 뒤 오늘날에 이르기까지 가장 인기 있는 화가 중 한 사람이다. 불과 몇 년 전에는 미술 경매 사상 최고가를 갱신한 화가가 되기도 했다. 2013년 크리스티 경매에서 그의 작품 〈루시언 프로이트에 대한 세 개의 습작〉이 1억 달러가 넘는 돈에 팔렸던 것이다. 그 뒤로 다른 화가들의 작품들이 연이어 최고가를 갱신하면서 몇 계단 내려오긴 했지만 그의 작품은 여전히 세상에서 가장 비싼 작품 중 하나다.

베이컨의 회화는 영국 표현주의로 분류된다. 최근 대단한 인기를 구가한 영국 예술은 대부분 기괴하기 이를 데 없는데, 사람들은 이것이 전부 다 베이컨 때문이라고 말한다. 그의 초상화를 보면 알 수 있듯, 그의 작품은 구상미술이지만 형체가 해체되다 보니 추상적 요소 또한 강하게 포함한다. 언젠가 자신의 작품이 구상인지 추상인지 묻는 질문에 베이컨은 이렇게 말했다. 어느 한쪽으로 단정할 수 없으니 그냥 '형상^{Figural}'으로 불러주면 좋겠다고. 그렇게 그는 어느 진영에도 속하기를 거부하며 독자적인 길을 고집했다. 베이컨의 인생의 순간은 언제였을까? 아마도 백화점 정육매장에서 고깃덩어리를 그려보기로 한 그 순간일 것이다. 그 순간은 20세기 전반기를 굽이쳐온 거대한 흐름의 종착점이자 21세기 미술을 주도하는 영국 미술의 발화점으로서 오래도록 기억될 것이다.

탈지각
: 보이지 않는 신과 거대한 신전

예술이란
명확하고 잘 아는 곳에서 한 발 내딛어
비밀스럽고 감춰진 곳으로 향하는 것이다.
칼릴 지브란

　　화가의 일이란 본래 대상을 이상적이며 아름답게 그리는 것이었다. 20세기에는 이러한 재현을 거부한 예술가들이 전면에 나서게 되었는데, 이들은 두 갈래의 경로선으로 나아갔다. 첫 번째 경로선이 형식 측면에서 원근법의 붕괴와 평면성으로 나아갔다면, 두 번째 경로선은 주제 측면에서 재현의 대안, 즉 대상이 아니라면 과연 무엇을 그려야 하느냐에 대한 모색이었다고 할 수 있다.

- **1905년 다리파를 창설하고 어린 소녀들과 지내던 시절**

 에른스트 키르히너, "순수한 원초적 세계를 그려라."

- **1911년 신지학에 몰두해 '신예술가동맹'을 떠나던 순간**

 바실리 칸딘스키, "종교적 체험을 통해 보이는 것 너머를 그려라."

- **전쟁터에서 자동기술의 아이디어를 떠올린 순간**

 앙드레 브르통, "가장 진실한 예술은 무의식에서 분출한다."

- **1958년 8개월의 성찰로 자기 그림의 의미를 깨달은 순간**

 바넷 뉴먼, "그림은 숭고함을 체험하는 장소다."

- **정육점 진열대에서 고깃덩어리 그림의 착상을 떠올린 순간**

 프랜시스 베이컨, "그림은 강렬한 충격을 몸으로 느끼는 것이다."

이들은 모두 비합리적이며 감각을 초월한 세계를 추구했는데, 이러한 세계가 있다는 것을 알려준 이는 상징주의의 거장 귀스타브 모로였다. 인상주의의 밝은 빛에 가려져 있다 보니 상대적으로 드러나지 않았을 뿐이지, 상징주의가 20세기 미술에 드리운 영향은 결코 작지 않았다. 이러한 두 번째 경로선의 전개 과정은 보이지 않는 신과 거대한 신전의 비유로 설명해 볼 수 있다. 과거 재현 미술은 '**작품-지각-머리**'로 이어지는 단순한 구조를 갖고 있었다. 예를 들어 제우스의 모습을 만들라고 했을 때, 예술가들은 지식과 경험을 총동원해 가장 아름답고 완벽한 모습으로 신을 빚어냈고, 관람객들은 지각과 머리로 작품을 평가했다. 이렇듯 미술이 교양에 머물던 시절에는 아무리 아름답게 신을 만든다 해도 결국은 박제처럼 죽어 있는 신이었을 뿐이었다.

하지만 두 번째 경로선의 예술가들은 전혀 다른 방법으로 신을 만들었다. 점점 괴상한 모습으로 신을 만들더니 결국 뉴

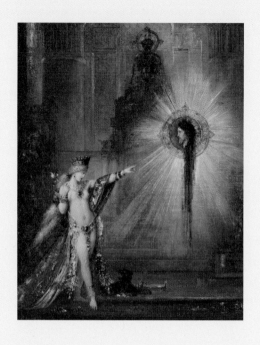

먼에 이르면 신의 모습 자체를 사라지게 만들었고, 이어 기묘한 신전을 짓더니 신전의 출입마저 금지해버렸다. 그런데 이렇게 보이지 않을 뿐 아니라 신전 밖에서 몸으로 느껴야 하는 존재가 되자, 신은 너무나 두려운 존재로 되살아났다.

새로 생겨난 미술 감상의 구조는 이렇게 나열해볼 수 있다. **'장소-감각-몸'**. 미술에서 지각이 누리던 절대적 지위가 사라지고 미술 구조가 변형된 것은 이후 구조 자체를 붕괴시켜 전혀 새로운 미술의 등장으로 이어진다. 1부 전체의 이야기는 이렇게 간단히 정리해볼 수 있으리라. 해머와 다리미로 과거 미술의 형식이 파괴되었고, 신을 감춘 기묘한 신전의 등장으로 과거 미술의 구조가 변형되었다고. 이로써 전통 미술의 모든

앤터니 곰리, 〈블라인드 라이트〉, 2007, 헤이워드 갤러리. 안개로 가득한 방. 빛이 강렬히 쏟아질수록 시야는 차단된다. 불과 10센티미터 앞도 보이지 않기에 방에 들어서는 이들은 조심스럽게 걸음을 옮겨보지만 불쑥불쑥 튀어나오는 타인과의 부딪힘은 피할 수 없다. 곰리가 이 공간을 만들어 보여주려 했던 것은 무엇이었을까? 한 가지 분명한 것은 이것이다. 그는 관람자의 시각이 완전히 차단되기를 원했다는 것. 그는 전혀 새로운 모습의 신전을 지었다.

것이었던 재현은 이후 미술의 중심에서 영원히 밀려나게 되
었다.

1937년 반동의 반격, 퇴폐미술전

 재즈와 라디오, 찰리 채플린과 월트 디즈니로 상징되는
1920년대와 1930년대는 실은 너무나 암울한 시대였다. 직전
세대의 번영에 대한 자부심은 첫 번째 세계대전으로 타격을 입
었고, 이어 자본주의가 붕괴한 대공황으로 흔적도 없이 사라
졌다. 대공황은 2차 산업혁명이 낳은 필연적 결과였다. 생산성
이 비약적으로 증가하면서 물건이 남아도는 시대가 열린 것인
데, 자본주의는 이런 상황에 제대로 대처할 수 없었다. 자본주
의의 존립을 위해서는 오직 수요의 창출이 절실한 상황이었다.

 이런 가운데 사람들에게 남은 것은 현실의 고통과 미래에
대한 두려움, 그리고 솟구치는 분노뿐이었다. 이러한 분노를 부
추기며 전면에 등장한 정치인들은 전체주의로 나아갔는데, 서
구에서는 히틀러와 무솔리니가, 소련에서는 스탈린이 자국의
이익만을 위해 폭주를 시작했다. 이들의 광기를 통제하지 못하

면서 세상은 두 번째 세계대전으로 치달을 수밖에 없었다. 아이러니한 것은 이 전쟁이 세상을 파괴했지만, 무한 수요를 창출하면서 자본주의는 되살렸다는 것이다.

전체주의는 미술에도 철퇴를 가했다. 전체주의는 체제 선전을 위한 예술만을 장려한다. 선동적인 리얼리즘만이 발을 붙일 수 있다는 말이다. 소련은 사회주의 리얼리즘을 규범으로 선포하고 제정러시아 시절 활짝 피어났던 모더니즘 예술을 죄악시했다. 나치는 게르만족의 우수성을 선전하기 위해 뮌헨에 '독일 미술의 전당'을 세우고 개관 전시로 〈위대한 독일 미술전〉을 기획했다. 그러면서 맞은편 건물에는 압수한 작품들로 〈퇴폐미술전〉을 열어 자신들의 취향에 맞지 않는 미술을 조롱했다. 〈위대한 독일 미술전〉에 전시된 작품들은 그야말로 완벽한 복고풍이었다. 마치 고대가 부활한 듯 나치를 찬양하는 조각과 회화가 전시장을 가득 메웠다.

좌와 우. 두 전체주의 권력이 벌인 광기에 현대미술이 받은 타격은 컸다. 많은 작품이 불타거나 사라졌고, 예술가들은 전향하거나 숨어들어야 했으며, 키르히너처럼 상실감에 세상을 떠난 이도 있었다. 하지만 이러한 강력한 반동도 유유히 흐르는 시대의 흐름을 되돌리지는 못했다. 전쟁 후 모더니즘은 미국으로 건너가 후기 모더니즘으로 계승되어 발전하였고, 더 새롭고 다양한 경향들이 속속 미술사에 등장하게 되었으니 말이다.

그런데 한 가지 아이러니한 지점이 있다. 히틀러는 〈위대한 독일 미술전〉을 본 뒤 〈퇴폐미술전〉을 보게 되면 누구나 올바

른 미술에 대한 기준을 가질 수 있으리라 기대했다. 그래서 뮌헨을 시작으로 제국 내 여러 도시에서 순회 전시를 한 것인데, 기록을 보면 관람객들의 관심은 오히려 〈퇴폐미술전〉에 있었다. 관람한 연인원의 차이가 무려 다섯 배에 달했던 것이다. 히틀러의 의도대로 퇴폐미술을 조롱하러 관람을 온 사람들도 많았겠지만, 그런 사람들조차 〈위대한 독일 미술전〉에는 관심을 보이지 않았다. 사실 선전예술이라는 것은 너무나 진부하지 않은가. 위의 사진은 히틀러가 나치 간부들과 함께 〈위대한 독일 미술전〉을 둘러보는 기념비적 사진이다. 그런데 그는 과연 작품 하나하나에 의미를 두며 관람했을까, 아니면 그저 자아도취에 빠져 걷고 있었을 뿐일까? 궁금하지 않을 수 없다.

그런데 왜 추상미술이었을까?

20세기 전반기에 수많은 예술운동이 생겨났지만 이 모두를 대표할 수 있는 한 가지를 꼽으라면 아마도 추상일 것이다. 추상은 참여한 예술가의 규모나 명성에서 그 비중이 매우 컸을 뿐 아니라, 세잔 이래 피카소를 거쳐 이어진 미술 흐름에서 주류의 위상을 차지하고 있기 때문이다. 추상은 구상의 반대말처럼 사용된다. 즉, 인물이나 풍경 등의 대상이 없는 작품을 추상이라 한다. 하지만 엄밀한 의미로 추상은 조금 다른 의미를 갖고 있다. 영어로 추상은 'abstraction'인데, 어떤 대상이나 현상에서 무언가를 추출한다는 뜻이다. 이는 인간이 가진 고차원적인 사고력으로 가능한 일이다. 많은 수의 물건을 처리하다 구구단을 터득하는 것도 추상이며, 움직이는 물체에서 과학적 법칙을 도출하는 것도 추상이다. 그러므로 세잔이 풍경에서 자연의 본질을 포착하려 한 것이나, 들로네가 파리의 거

리를 화려한 색면으로 그려낸 작업도 추상으로 볼 수 있다. 물론 이는 아주 넓은 의미의 추상미술이 되겠다.

그런데 왜 추상미술이었을까? 추상의 대두를 설명하는 방법은 두 가지다. 하나는 예술가들을 중심으로 설명하는 것이고, 다른 하나는 시대 변화를 통해 설명하는 것이다. 전자는 본문에서 상세히 다뤘기 때문에 여기서는 후자, 즉 시대 변화가 추상을 낳았다는 주장을 소개해보려 한다.

빌헬름 보링거Wilhelm Worringer의 《추상과 감정이입》(1907)은 추상미술이 등장하는 데 매우 중요한 영향을 미친 책이다. 이 책에서 보링거는 다음과 같은 하나의 가설을 제시한다. '추상은 **인간이 자연과 세상에 대해 두려움을 가질 때** 등장한다.' 원시시대에 그려진 동굴벽화를 떠올려보자. 보링거에 따르면 바깥세상이 두려움 자체일 때에는 모든 걸 추상적으로 그리던 원시인들이, 사냥이 발달하고 자연이 만만한 대상이 되면서 점점 사실적으로 그리게 되었다는 것이다. 인간이 자연에 대해 갖는 우월감과 자신감이 최고조에 달했을 때는 과학과 기술로 무장한 19세기였다. 보링거의 설명에 따르면 이 시기에 그려진 그림들이 놀랍도록 정교한 묘사를 보여주는 것은 당연했다.

그런데 20세기 벽두는 자연을 정복하고 세상에 모르는 것이 없다고 자부했던 인류에게 큰 혼란이 찾아온 시기였다. 프로이트가 주장했던 무의식은 물론이고, 과학 분야에서 등장한 상대성이론이나 양자물리학은 그야말로 과거의 상식으로는 도저히 이해할 수 없는 낯설고 새로운 세계였다. 보링거는 말했다. 다시금 불안감과 두려움에 휩싸이게 된 시대이다 보니

세상을 그리는 작업도 추상으로 나아갈 수밖에 없다고.

　너무 단순화한 가설이라 완전히 수긍하긴 어렵지만, 보링거의 주장에는 나름 거시적이며 깊이 있는 통찰이 담겨 있다. 그의 예언대로 미술은 추상으로 나아갔는데, 이러한 추상미술이 인류가 처음 겪은 세계대전의 와중에 완성되어갔다는 것도 음미해볼 대목이다. 제1차 세계대전과는 비할 수 없이 야만적이고 폭력적이었던 제2차 세계대전을 몸소 겪은 유럽에서는 '앵포르멜Informel'이라는 예술이 생겨났는데, 이 계열의 예술가들은 진흙이나 타르 등을 캔버스에 짓이겨 도무지 형체를 알아볼 수 없는 형상을 그려냈다. 마치 어린아이들이나 미친 사람이 그린 그림처럼 말이다. 이런 사례는 추상과 심리 작용 사이에 분명한 관계가 있음을 보여준다.

ART HUMANITIES

마르셀 뒤샹, 〈주물로 뜬 마르셀 뒤샹〉, 1967, 넬슨 앳킨스 미술관.

2부

미술,
드넓은 세상에
펼쳐지다

1부에서 우리는 현대미술이 형성되는 과정을 장식한 주요 생성점들을 만나보았다. 두 갈래의 경로선을 따라 등장한 예술가들은 과거 미술의 대전제라 할 수 있는 재현을 파괴함으로써 그들을 가두고 있던 거대한 홈에서 빠져나올 수 있었다. 2부에서는 홈에서 빠져나온 예술가들이 드넓은 대지에서 새롭게 열어간 길들을 추적할 것이다. 그중 가장 중요한 길로 꼽아본 것은 다음의 세 갈래 길이다.

- 주류 미술의 경직성을 거부하고 규칙을 파괴하는 길
- 과거에 없던 새로운 예술 형식들을 만들어내는 길
- 결과물보다 착상과 예술 행위를 더 중요하게 보는 길

이 세 갈래의 길이 2부의 경로선이 된다. 그런데 1부를 시작하면서 세잔을 언급해야 했듯, 2부를 앞두고도 언급해야 할 사람이 있다. 앞으로 펼쳐질 이 모든 모험의 시작점에 자리한 사람, 그는 바로 마르셀 뒤샹이다. 그는 레디메이드 작업으로 미술의 근간을 뒤흔들었고, 이어 일련의 시도를 통해 망막적 미술, 즉 '제작자-예술가'와 '수용자-관람

자'라는 식의 틀에 박힌 생각을 극복하고자 했다. 앞으로의 이야기에서는 그의 영향력을 확인하는 것이 중요한 포인트가 될 것이다. 1부에서 20세기 전반부의 내용을 위주로 다룬 만큼 2부에서는 20세기 후반부의 내용이 중심이 될 것이나, 1부에서 다룬 주요 예술가들의 활약은 여전히 계속될 것이다.

● 마르셀 뒤샹

● 다다

팝아트
● 앤디 워홀

미니멀리즘
● 프랭크 스텔라

플럭서스
● 백남준

3장
·

처음부터 옳았던 것은 없다
권위 너머로

인생, 짧다.
규칙 따위 다 부숴버리고,
절대 후회하지 마라.

마크 트웨인

알베르 글레이즈, 〈발코니의 남자〉, 1912, 필라델피아 미술관.

알베르 글레이즈는 메챙제와 더불어 퓌토 그룹을 이끈 화가로, 당시 브라크와 피카소의 최신 경향들을 면밀히 살피며 입체주의의 대중화를 이뤄가는 중이었다. 입체주의라 해도 확실히 그의 작품은 이해하기가 훨씬 쉽다. 뾰쪽한 에펠탑과 많은 건물이 들어선 파리 풍경이 배경으로 그려졌고, 여유 있는 자세로 선 남자의 모습도 감상하기에 전혀 불편함이 없다. 원근법은 지켜지지 않았지만 그래도 어느 정도는 뒤로 탁 트인 공간감을 느낄 수 있다. 이렇듯 현대미술을 가볍게 한 바퀴 돌아보고 오면 이런 퓌토 그룹의 회화 정도는 그렇게 난해하게 여겨지지 않는다.

그러나 글레이즈의 작품만 해도, 과거 아카데미 미술에서 정말 많이 멀어진 미술이다. 영원할 것 같았던 아카데미 미술이 그 권위도, 그 규칙도 모두 속절없이 무너진 결정적 계기는 인상주의의 성공이었다. 그 뒤로 모네, 쇠라에 이어 세잔, 마티스, 피카소, 칸딘스키로 이어지는 거대한 흐름에 자리를 내주게 되었다. 그렇다면 미술의 권위와 규칙 등은 아카데미 미술의 퇴조와 함께 모두 사라졌을까? 그렇지 않았다. 세상은 이들이 각각 주류로 올라서는 순간 다시 권위를 부여해주었고, 화가를 가두는 규칙 또한 새롭게 자리 잡았다.

굳어간다는 것. 남들의 인정과 관심에서 완전히 자유로울 수는 없기에, 이는 미술만이 아니라 세상 누구도 피할 수 없는 삶의 조건 같은 것일지 모른다. 그런데 예술에서는 이런 굳어짐을 거부하는 이들이 유독 많이 등장한다. 그리고 전통이 무너진 시대에는 이러한 도발이 근본적이고 파괴적일수록 성공 가능성 또한 높아진다. 미술의 지평이 어마어마하게 확장될 수 있었던 주된 이유이리라. 그럼 지금부터 미술사에서 가장 유명했던 규칙 파괴자들과 만나보자. 그들은 미술을 어떻게 바꿔놓았을까?

천재가 삐치면 어떤 일이 벌어질까?

•

뒤샹

1913년 앵데팡당전은 몇 달 전에 있었던 섹시옹 도르 살롱전의 기세를 이어가 입체주의의 승리를 선언할, 의미 있는 전시였다. 출품작 배치까지 모두 완료된 전시 전날, 형들이 갑자기 마르셀을 불렀다. 그러고는 뜸을 들인 뒤 조심스레 말을 꺼냈다. 전시에서 작품 한 점을 빼야 할 것 같다고. 황당한 이야기에 마르셀이 아무 말도 못하고 있자, 형들은 이런저런 이유를 대며 말을 이어갔다.

문제가 된 작품은 〈계단을 내려오는 누드 2〉였는데 간단히 말해서 이 작품을 함께 전시하는 것에 동료들의 반대가 심하다는 것이었다. 마르셀은 그 동료들이 글레이즈와 메챙제일 것이라 짐작했다. 준비 기간 내내 마르셀에게 가장 노골적으로 불만을 제기했던 이들이었기 때문이다. 마르셀이 받을 상처를 염려한 형들은 타협안도 생각해두었다. 제목만이라도 바꾸면 안 되겠냐는 제안이었다. 누드라는 단어만 다르게 바꿔도 동료들을 설득해볼 수 있을 것이라고 했다.

말없이 그저 듣고만 있던 마르셀이 차분한 목소리로 입을 열었다. "알았어요, 알았다고요." 바로 택시를 타고 전시장으로 간 마르셀은 논란이 된 작품을 떼어내 택시에 실었다. 집으로 가는 길, 마음속으로 분노를 삭이는 그의 눈빛은 완전히 달라져 있었다.

난 예술 따위는 믿지 않아.

예술가들을 믿지.

마르셀 뒤샹

마르셀 뒤샹[1]은 게으른 천재였다. 프랑스 노르망디의 부유한 가정에서 자란 그는 나이 차이가 많이 나는 두 형, 자크 비용[2]과 레이몽 뒤샹 비용[3]을 따라 퓌토 그룹의 화가가 되었다. 퓌토는 뒤샹 형제들이 살던 동네 이름으로, 이곳에서 신진 화가들이 어울리며 탄생시킨 것이 대중적 입체주의를 추구한 퓌토 그룹이다. 이들에게 나이도 한참 어리고 어디로 튈지 모르는 뒤샹은 잘 다독거려야 하는 막내였다. 반면 뒤샹도 선배 화가들에게 나름 불만이 쌓여갔다. 앞서간다고 자부하면서도 매사 권위적이었기 때문이다. 특히 글레이즈와 메챙제는 마치 자신들이 입체주의의 교주인 양, 동료들 작품에 간섭하기도 했다. 특히 1913년 앵데팡당전을 앞두고 대중과 전문가들의 평을 의식한 이들은 지나치게 예민했는데, 이들을 중심으로 몇몇 동료가 마르셀 뒤샹의 〈계단을 내려오는 누드 2〉에 대해 부정적 의견

1　Marcel Duchamp(1887~1968). 뉴욕 다다의 주역이자 뉴욕 미술의 선구자. 독창적인 미학과 연이은 파격적인 작품으로 현대미술의 방향을 결정지었다.

2　Jacques Villon(1875~1963). 입체주의 화가로 퓌토 그룹을 주도하였고 추상 작품도 많이 남겼다. 중견 화가로 이름을 알렸으나 뒤샹의 형으로 더 널리 알려졌다.

3　Raymond Duchamp Villon(1876~1918). 뒤샹의 둘째 형으로 조각에서 뛰어난 재능을 보였으나 전쟁에서 얻은 병으로 일찍 사망했다.

을 냈다.

이 작품에 대한 이들의 불만은 크게 세 가지였다. 하나는 너무 장난스럽다는 것. 뒤샹의 작품은 연속사진이나 만화를 보는 것 같았고 결코 진지해 보이지 않는다는 것이었다. 둘째는 주제의 선정성이었다. 다른 이들도 누드를 그렸지만 우아하게 포즈를 취한 누드였다. 계단을 걸어 내려오는 누드는 자연스럽게 에로영화의 한 장면을 연상시켰다. 입체주의 전체의 이미지가 이 작품 하나로 망가질 수 있다고 보았다. 셋째는 미래주의처럼 움직임이 과도하게 강조된다는 것이었다. 당시 퓌토 그룹과 미래주의 예술가들은 사이가 좋지 않았다. 미래주의 예술가들은 입체주의에서 받은 영향을 인정하면서도 입체주의는 이미 낡았고 미래주의가 앞서가는 예술이라 선전하고 있었다. 퓌토 그룹 화가들이 미래주의를 싫어했던 것은 당연했다.

이 사건으로 단단히 마음이 상한 뒤샹은 퓌토 그룹에 대한 흥미뿐만 아니라 회화 자체에 대한 의욕마저도 잃어버렸다. 그는 뮌헨으로 훌쩍 떠나 그 당시 활발하게 전개되던 표현주의 작품들을 둘러보았는데 여기서도 역시 흥미를 느끼지 못했다. 다들 과도하게 진지했고, 또 편협했다. 그의 마음속에서는 점점 미술 자체가 달라져야 한다는 생각이 확고해졌다. '왜 시각적으로만 보려 할까?' 그의 불만은 미술계에서 **예술가의 언어, 생각을 시각만큼 중요하게 다루지 않는 것**이었다. 이런 문제의식으로 그는 기존의 미술을 '망막적Retinal 미술'이라 규정했다. 말하자면 모네가 자신의 망막에 맺힌 빛을 그리고, 이어 관람자들이 다시 그들의 망막에 맺힌 그림을 감상하는 것이 미술

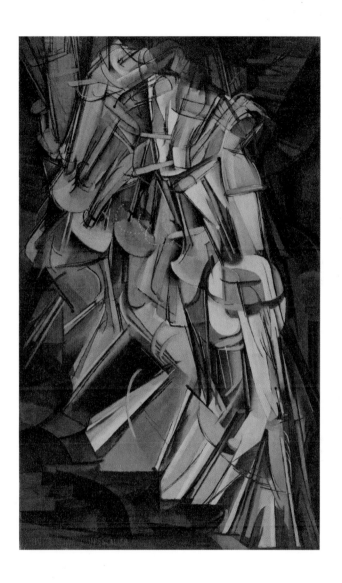

마르셀 뒤샹, 〈계단을 내려오는 누드 2〉, 1912, 필라델피아 미술관. 뒤샹은 미래주의로부터 직접 영향을 받지는 않았지만, 미래주의와 마찬가지로 기계와 역동적인 움직임에 끌렸다. 동료들에 의해 전시가 거부된 작품이었으나 이후 여러 전시회에 소개되면서 화가로서 뒤샹의 대표작이 되었다.

프랑시스 피카비아, 〈우물가에서의 춤〉, 1912, 뉴욕 현대미술관.
아머리쇼에 전시되어 인기를 얻었던 작품이다. 피카비아는 당시
오르피즘에 가까운 입체주의 작품을 그렸다.

의 전부라는 생각. 뒤샹은 이 고정관념이 미술의 무한한 가능
성을 가로막고 있다고 믿었다. 그리고 이런 식상한 **망막적 미술
의 극복**을 그의 일생의 목표로 삼았다.

이런 뒤샹으로 하여금 유럽마저 떠나도록 만든 이는 프랑시
스 피카비아[4]였다. 피카비아는 뒤샹을 능가했던 한량으로 유
럽 예술가 중에서 미국을 자주 왕래하는 거의 유일한 인물이
었다. 둘은 마음이 통하자 거의 매일 함께 지냈는데 이 시기
뒤샹은 그간 자신의 삶을 지배했던 형들의 영향에서 벗어날
수 있었다. 뒤샹이 뉴욕으로 가게 된 계기는 1913년 열린 아머

4 Francis Picabia(1879~1953). 뒤샹과 함께 뉴욕 현대미술을 선도했고, 뉴욕과 유
럽의 현대미술이 활발하게 교류하는 데 크게 기여했다.

리쇼였다. 현대미술의 불모지인 미국에 유럽 미술을 소개하는 성격의 이 전시에는 인상주의부터 최신 경향에 이르기까지 주로 프랑스 미술이 소개되었고, 전시장 말미에는 피카비아와 뒤샹의 작품도 있었다. 미국 사람들로서는 소문으로만 들었던 작품들이었기에 아머리쇼는 밀려드는 관람객들로 몸살을 앓을 정도였는데, 작품이 전시된 화가 중에서 유일하게 현장에 참석한 피카비아는 대단한 인기를 누릴 수밖에 없었다. 그는 입담도 대단히 뛰어나 단박에 최고의 스타로 떠올랐는데, 그의 현란한 말솜씨에 넘어간 사람들은 그뿐만 아니라 그가 극찬한 뒤샹이라는 인물도 피카소를 능가하는 대단한 화가라고 믿었다. 그래서 〈계단을 내려오는 누드 2〉를 비롯해 이들이 출품한 작품은 바로 팔려나갈 수 있었다. 뒤샹이 유명해지자 아머리쇼 주최 측의 한 사람이 뒤샹을 미국으로 초대했다. 낯선 땅에서 살아갈 일이 자신 없었지만, 유럽에서는 정붙일 곳이 없었던 뒤샹은 몇 달간 초청 제안을 고민하다 미국행 배에 몸을 실었다.

먹고살 수나 있을까 걱정했지만 뒤샹은 뉴욕에 바로 적응했다. 아머리쇼 이후 미국에서는 현대미술에 대한 관심이 커지면서 화랑이 우후죽순 생겨났고 유럽 미술 작품 수집가들도 늘어났는데, 뒤샹은 이들의 선생님이자 조언자로 제격이었고 그러다 보니 이들의 후원까지 받게 되었다. 뒤샹은 영어를 배우기 위해 알아보다가 오히려 반대로 멋쟁이인 그에게 프랑스어를 배우려는 이들이 늘어나 버는 돈도 쏠쏠했다. 또한 그가 뉴욕에 왔다는 사실이 알려지면서 언론들의 취재 경쟁이 벌어

져 생각보다 뒤샹은 할 일이 대단히 많았다.

　뒤샹은 무엇보다 뉴욕의 자유로움이 좋았다. 시간이 갈수록 전통에 얽매인 유럽이 얼마나 고리타분한 곳인지 절감할 수 있었다. 워낙 노는 것을 좋아한 그는 특히 체스에 푹 빠졌는데 체스에 싫증나면 미술 작업을 할 정도였다. 그는 회화도 계속 그렸지만 유럽을 떠나기 전 이미 구상했던 새로운 형식의 작품을 선보였다. 레디메이드, 즉 일상의 공산품을 예술가가 지정함으로써 예술이 되는 작업들과 금속 조각들을 유리 위에 붙여나간 〈큰 유리〉가 대표적 작품이었다. 이 모두는 망막적 미술을 극복하고자 했던 시도였는데, 이후 그의 작업 방식은 점점 대범해졌고, 그 발상은 언제나 대중의 상상을 뛰어넘었다.

　뒤샹이 뉴욕에서 만난 친구 중에서 가장 중요한 인물은 만 레이[5]다. 두 사람은 만 레이의 전시회에서 처음 만났는데, 처음엔 언어가 통하지 않아 어려움이 있었지만 오래지 않아 마치 오랜 친구처럼 친해질 수 있었다. 아머리쇼에서 뒤샹의 작품을 보고 감명을 받았던 만 레이가 둘의 관계에 보다 적극적이었는데, 이후로도 만 레이는 뒤샹의 영향을 많이 받았다. 낮은 목소리로 차분히 이야기하는 뒤샹에 비해 만 레이는 말이 대단히 빨랐다. 말이 빠른 만큼 뭐든지 빨리 해치웠던 만 레이는 재주도 많았다. 그는 본래 유럽 회화를 추종하는 화가였으나 뒤샹과 어울리면서 스텐실 분무기 그림과 같은 새로운 형식의

5 Man Ray(1890~1976). 뒤샹과 함께 뉴욕 다다를 주도한 인물. 화가에서 사진작가로 변신해 사진 예술을 발전시켰고, 다다와 초현실주의에 적극 참여했다.

〈초현실주의 첫 서류들 전시회〉 전경. 1942년 뒤샹이 기획한 초현실주의 그룹전이다. 거미줄처럼 얽힌 실들이 어두운 복도를 가로지르며 기괴한 분위기를 자아낸다. 2분마다 요란한 기차 소리와 함께 조명이 깜박이고 칸막이들이 마구 흔들거렸다고 한다. 전시 오프닝 때에는 이 혼란이 더 요란했다고 한다. 뒤샹의 지시에 따라 행사 시간 내내 여러 명의 아이들이 전시장을 뛰어다니며 놀았던 것이다.

작품을 꾸준히 선보였고, 1921년부터는 그의 마음을 사로잡은 사진에 전념한다.

뒤샹과 만 레이가 함께 활동하던 시기를 '뉴욕 다다'라고도 부른다. 피카비아는 앞서 이야기했듯이 유럽을 왕래하면서 양쪽의 미술을 적극 소개했는데, 이 과정에서 유럽 다다와 짝을 이루는 뉴욕 다다라는 말이 자연스럽게 생긴 것이다. 그런데 시기로 보면 뉴욕 다다의 출현 시기가 좀 더 빨랐고, 양 진영의 성격도 달랐다. 문명에 대한 반발로 생겨난 유럽 다다가 정치색이 강했던 반면, 뒤샹 중심의 뉴욕 다다는 모더니즘 예술

에 대한 반발로 생겨난 것이라 정치색이 없었다.

뒤샹이 미국 미술에 끼친 영향은 거의 절대적이라고 봐야 한다. 그는 1920년에 만 레이와 함께 뉴욕 최초의 현대미술관 인 '무명 예술가협회Societe anonyme'를 기획해 하나의 모델을 제시 함으로써 이후 뉴욕 현대미술관MoMA, 구겐하임 미술관 등 굴 지의 현대미술관이 들어서는 데 큰 자극을 불어넣었고, 이는 현대미술의 불모지였던 미국에 화상과 수집가, 평론가 등 미술 의 생태계가 형성되는 데 중요한 역할을 했다. 부유한 컬렉터 들은 늘 그의 조언을 구했고, 큰 전시의 성공 뒤에는 어김없이 그의 도움이 존재했다. 그의 신작은 늘 논란과 화제의 대상이 었지만, 그와 함께 그룹전을 하거나 그의 전시기획 과정을 지 켜보는 것만으로도 예술 관계자들은 많은 영감을 받았다. 뒤 샹에게만큼은 이런 표현이 과하게 느껴지지 않는다. **'한 사람 의 뛰어난 천재가 잠자던 거대한 도시를 일깨웠다.'** 전쟁 후 폴록을 필두로 뉴욕 화단이 대두된 것을 본격적인 개화라 한다면, 오래전부터 씨를 뿌리고, 물을 주고 가꾼 이는 뒤샹이 었다고 해야 할 것이다.

뒤샹이 만일 성실한 천재였다면 어땠을까? 많은 이들이 그 점을 아쉬워한다. 그랬다면 위대한 작품들을 더 많이 남겼을 것이라면서. 그런데 과연 그랬을까? 나는 그가 게을렀기 때문 에 그만큼 천재적 발상을 할 수 있었다고 생각하는 편이다. 뭔 가를 근본적으로 뒤집는 일은 단박에 이루어지는 것이지, 열 심히 한다고 해서 되는 일이 아니니까. 세잔이 사진의 등장으

로 위기에 빠진 회화를 구해냈다면, 뒤샹은 망막적 회화, 즉 '틀에 박힌 관람 회화'를 거부하고 미술에 무한한 자유를 부여했다. 이런 의미에서 1913년의 앵데팡당전은 2부 전체를 아우르며 가장 먼저 등장하는 생성점이라 할 수 있다. 그 전시에서 뒤샹은 동료들에 의해 작품 전시를 거부당한다. 그가 분노를 삭이며 작품을 철거해 가져오던 순간. 그 순간은 어쩌면 현대 미술의 방향을 결정지은 가장 중요한 순간이라고도 할 수 있을 것이다. 창조적 에너지가 넘치는 천재가 제대로 삐치면 어떻게 될까? 뭐, 별일이야 있으랴. 그가 살던 세상이 완전히 뒤집어지는 깃 외에는.

난장판을 벌이며 놀다가 생겨난 예술
•
다다

조명이 켜지자 관객들은 소리를 지르며 폭소를 터뜨렸다. 무대에는 한 사내가 서 있었는데 마분지로 만든 마법사 복장에 갇혀 꼼짝달싹도 할 수 없는 상태였다. 무대에 설 수 있었던 것도 조명이 꺼진 막간에 동료들이 그를 조심스럽게 들어 옮겨다준 것. 이윽고 시끄러운 소리들이 잦아들자 그는 아주 낮은 목소리로 근엄하게 시를 낭송하기 시작했다. "욜리판토 밤블라 오 팔리 밤블라, 그로씨가 음파 하블라 호렘…" 마치 외계인이 지껄이는 것처럼 도무지 알아들을 수 없는 소리였으나 내막을 알고 있는 대부분의 관객들은 한 구절 한 구절이 끝날 때마다 박수를 치며 환호했다.

무대에 선 이는 이 무대의 연출자이자 시인인 발이었다. 그가 읊었던 것은 이른바 '음향시Sound poem'로, 시라고는 하지만 일부러 아무런 의미가 없는 소리들을 이어붙인 것이었다. 관객의 호응 속에 시를 낭독하던 그는 너무 진지하게 진행해버린 이 공연을 어떻게 마무리해야 할지 속으로 고민하고 있었다. 그런데 잠시 후 별로 고민할 필요가 없었다는 사실을 알게 되었다. 그가 고대의 성직자 같은 포즈로 마지막 구절을 낭송하자 열광한 관객들이 몰려와 그를 둘러메고 무대에서 내려왔기 때문이다.

남들 취향에 맞추는 따위의 짓은
난 절대 하지 않는다.

막스 에른스트

유럽의 다다^{Dada}는 1916년 취리히에서 탄생했다. 중립국인 스위스는 전쟁에서 비켜나 있었기 때문에 당시 취리히에는 많은 예술가들이 몰려와 있었다. 그들 중에는 징집 대상자임에도 무작정 도망쳐 온 이들도 있었고, 몇몇은 징병검사에서 면제를 받기도 했는데 그중에는 미친 사람 시늉을 해서 면제에 성공한 이들도 있었다. 독일에서 다소 전위적인 공연을 연출하던 극작가 휴고 발[6]은 어딘가에 얽매이는 것을 싫어하는 자유분방한 성격의 인물이었는데 각국에서 온 재미있는 친구들과 어울리다 보니, 각자 재능과 장기를 살려 뭔가를 해보면 좋겠다는 생각을 하게 되었다.

그는 지인에게 작은 규모의 공간을 빌려 공연장으로 꾸민 뒤 '카바레 볼테르'라고 이름 붙였다. 처음엔 오래 할 생각도 없었고, 각자 소장한 미술 작품 전시와 시 낭송, 음악 연주 등의 소소한 공연을 해보려 한 것인데 생각보다 일이 커지게 되었다. 공연 소문을 듣고 다른 지역의 예술가들이 몰려왔고, 이런 공연을 볼 기회가 거의 없었던 현지 사람들도 공연을 계속

6 Hugo Ball(1886~1927). 독일의 시인, 극작가, 무대연출가로 전쟁을 피해 머문 취리히에서 공연장인 카바레 볼테르를 만들어 다다운동을 창시했다.

해달라고 요청했기 때문이다.

일이 커졌지만 큰 호응에 신이 난 주최 측은 좀 더 규모를 키워서 공연을 하게 되었다. 이들은 전쟁의 공포에서 조금씩 안정감을 되찾게 되면서 점점 분노를 키우고 있던 상태였다. 세상에 대한 분노였다. 이들은 전쟁을 낳은 것이 민족주의와 제국주의를 앞세운 부르주아의 탐욕이라고 규정했다. 그래서 이들이 공연에서 선보인 시나 노래, 짧은 연극 등은 하나같이 부르주아들이 장악한 세상을 조롱하고 풍자했다. 부르주아가 좋아하는 근엄하고 젠체하는 문화예술 또한 신랄한 공격의 대상이 되었다. 그리하여 카바레 볼테르에서는 전통적인 취향이나 진지한 태도는 경멸의 대상이었다.

횟수를 거듭하면서 이들의 공연은 점차 언어 파괴 혹은 말장난처럼 변해갔다. 이는 언어를 모든 문화예술의 뿌리라고 여겼기 때문이었다. 트리스탄 차라[7]는 등장한 이들이 동시에 각자 다른 시를 낭송하는 이른바 '동시시'라는 것을 선보였고, 리하르트 휠젠베크[8]는 아프리카 원주민들의 시를 채집한 자료를 가져와 계속 북을 치면서 원주민 말로 시를 낭송하기도 했다. 신문이나 잡지에서 단어들을 오려내 통에 넣은 뒤 나오는 대로 낭송하는 '우연의 시'도 있었다. 얼핏 보면 괴상한 장난 같지만 여기에는 나름의 추구하는 바가 있었다. 바로 문명의 때가 묻은 언어를 거부하는 것이다. 이들은 다소 어설프지만 이

7 Tristan Tzara(1896~1963). 루마니아의 시인. 휴고 발에 이어 취리히 다다를 이끌었고, 이후 초현실주의의 핵심 멤버로서 적극 활동했다.
8 Richard Hülsenbeck(1892~1974). 독일의 작가이자 정신분석학자로 취리히 다다를 경험한 뒤 베를린에서 베를린 다다를 창설했다.

카바레 볼테르의 모습. 카바레 볼테르
가 생겨날 때 이 동네에는 망명을 온
레닌이 살고 있었다. 이 사진 속에서 정
면의 좁은 골목으로 100미터 정도 올
라가면 그가 살았던 집이 있다. 레닌도
연일 난장판이 벌어진 카바레 볼테르
를 잘 알고 있었으리라. 현재 사진 속
장소에 옛 모습을 그대로 복원한 박물
관이 있다.

를 통해 궁극의 순수한 언어를 체험한다고 여겼다. 카바레 볼
테르 공연 중에서 전설로 남은 것은 발이 선보인 음향시 공연
이었다. 음향시는 아무런 의미가 없는 소리들을 모아 단어를
만들고 이를 나열해 시로 만드는 것으로, 약간의 운율만 느낄
수 있을 뿐 그 의미를 전혀 이해할 수 없는 장난 같은 시였다.
이는 미래주의 음악가 루솔로가 창안한 소음 음악과 유사한
면이 있었다. 그런데 이 음향시가 매우 참신하게 여겨졌는지 동
료들 상당수가 따라 하게 되었다. 휠젠베크는 음향시에 꽂혀서
나중엔 시집까지 내게 되었는데, 고향에서 아들의 시집을 받
아 본 모친은 이상한 사람들과 어울리더니 아들이 결국 미쳐
버렸다며 대성통곡을 했다고 한다.

동료가 디자인해준 마분지 옷을 입고 음향시를 낭송하는 발의 모습. 손을 들 때마다 마분지 망토가 얼굴을 때렸기 때문에 조심해야 했는데, 나중에는 날갯짓을 보여줄 정도로 능숙해졌다고 한다. 이때가 1916년 5월이니 공연을 시작한 지 3개월 정도 된 시점이었다.

이 무렵 이들은 첫 잡지를 발행하게 되는데, 이때 처음으로 '다다'라는 명칭을 사용한다. 진지함 그 자체를 경멸했던 이들은 그냥 사전을 펼친 뒤 그 위에 칼을 던져 칼이 꽂힌 자리에 적힌 단어였던 'Dada'를 잡지 이름으로 정했다. 'Dada'는 프랑스어로 아기들이 타고 노는 흔들 목마를 뜻했는데, 여러 나라에서 각기 다른 뜻으로 사용되었다. 다들 이 이름을 마음에 들어 했다. 명칭이 간결하고, 프랑스어 뜻은 너무나 천진난만하며, 나라마다 의미가 다 다르다는 것이 자신들의 모임 취지에 너무나 잘 맞는다고 생각했다.

워낙 기인들이 모이다 보니 다다 공연은 난장판으로 끝나기 일쑤였다. 이들은 초기부터 마리네티가 밀라노에서 주로 열었

던 미래주의 저녁 난장을 참고했다. 저녁 난장이 다채로운 공연으로 관객들을 호응을 유도한 뒤 마지막엔 정치적 선동으로 광적인 분위기를 이끌어낸 것처럼 다다 공연도 전쟁으로 쌓인 울분을 마음껏 토해내는 광란으로 마무리되었다. 장 아르프[9]는 그 시절을 이렇게 기억했다.

"모두가 소리를 지르고 웃고 떠들며 손짓 발짓으로 대화를 한다. 일부러 사랑의 신음과 딸꾹질을 해대는 이가 있는가 하면, 소 울음소리 연주에 맞서 누군가는 고양이 소리를 낸다. 차라는 밸리 댄스 무희처럼 엉덩이를 움직이고, 얀코는 바이올린 연주 시늉을 하다 또 부수는 시늉을 한다. 휠젠베크는 흥분하면 북을 끝없이 두들겼다. 그렇게 우리는 허무주의자들이란 별명을 얻었다."

다다의 창시자인 발은 뭔가를 꾸준히 하는 성격이 아니었다. 슬슬 공연이 지겨워진 발이 연인과 함께 여행을 떠나자, 그 뒤를 열정이 넘치는 차라가 맡았다. 차라가 공연기획을 주도하면서 다다의 성격도 크게 바뀌게 되었다. 그전까지 다다는 시인 중심의 그룹이었다. 미술을 하는 멤버들도 자신의 작품을 공연장에 전시하기는 했지만, 공연 전체로 보자면 극히 보조적 역할일 수밖에 없었다. 그런데 차라가 이끄는 시기부터 이들은 적극적으로 나서기 시작했다. 그 변화의 계기는 경험이었다. 공연을 도와주다 보면 무대에 올라가야 할 때가 많았다. 낭송이나 연주, 춤 등을 보여주기 위해 **무대에 자주 올라가면**

9 Jean Arp(1886~1966). 독일계 프랑스 조각가로 '한스 아르프'라고도 부른다. 쾰른 다다를 시작했으며 추상과 초현실주의를 넘나드는 활발한 작품 활동을 했다.

라울 하우스만, 〈비평가〉, 1919, 테이트 모던. 다다는 평론가들과도 앙숙이었다. 다다 입장에서 평론가는 제대로 보지도 못하고 입은 망가졌으면서 펜을 칼처럼 놀리는 위험한 인간이었다. 비평가의 목덜미에 꽂힌 돈이 그를 움직이는 힘이다. 베를린 다다의 핵심 멤버였던 하우스만에게 콜라주는 이처럼 신랄한 풍자를 하기에 딱 맞는 양식이었다.

서 이들은 행위가 있는 종합예술의 매력을 알게 되었다.

색종이 떨어뜨리기가 그 대표적인 작업이었다. 아르프는 큰 종이를 바닥에 깔고 그 위에서 색종이를 차례차례 떨어뜨린 뒤 그 형태 그대로 붙이는 작업을 선보였다. 또한 공연 성격에 맞는 미술 작품도 탄생했다. 다다를 시작하고 몇 달 동안 화가와 조각가들은 새로운 작품을 선보이지 못했다. 진지함을 경멸하는 데 익숙해지다 보니 뭔가를 공들여 만드는 것이 서로 간

에 어색해져버렸던 것이다. 그러던 중 이들은 획기적인 대안을 찾아냈다. 바로 피카소가 개척한 콜라주였다. 콜라주는 크게 공들이지 않아도 아이디어만 있으면 가볍게 만들 수 있었고, 무엇보다 풍자와 조롱을 담아내는 데 대단히 편리했다. 그리하여 다다가 유럽 여러 지역으로 퍼질 때 이들의 대표적 양식으로 자리 잡게 된 것이 이런 콜라주였다.

다다의 확산기에 베를린의 다다는 휠젠베크가, 쾰른의 다다는 그곳에 있던 에른스트와 함께 아르프가 주도했다. 전쟁의 소용돌이 속에서도 안전했던 취리히와는 달리 독일 지역의 도시들은 전쟁 후유증과 극심한 사회 갈등으로 몸살을 앓고 있었고, 자연스레 예술에 대한 검열도 강력하게 이뤄지고 있었다. 이런 분위기에서 무정부주의적 주장과 함께 권력 비판을 일삼는 다다는 탄압해야 할 1순위 대상으로 떠오를 수밖에 없었다. 이것이 이들로 하여금 정치투쟁에 몰두하도록 만든 배경이었다.

쾰른 다다를 이끈 에른스트의 별명은 '다다 막스'였다. 그만큼 그는 다다를 위해 태어난 사람 같았다. 그가 유명해진 계기는 극장 난동 사건이었다. 그는 동료 몇 명과 함께 당시 성행하던 민족주의 연극을 보러 갔다. 이윽고 맨 앞줄에서 연극을 관람하던 이들은 중요한 대목이 되자 계획대로 일어나 난동을 부렸다. 고함을 지르고 사람들을 위협하면서 연극 소품들을 부수는 등 행패를 부린 것이다. 결국 경찰에 끌려갔는데, 왜 그런 짓을 했냐고 물으니 이렇게 대답했다고 한다.

"군주제를 찬양하고 애국주의를 부추기는 건 절대 용납할

1920년 베를린에서 열린 다다 전시회. 패전국의 혼란스러운 상황 속에서 다다는 불만을 쌓아가던 많은 이들에게 감정 분출의 창구가 되었기에 큰 호응을 얻었으며, 예술에 대한 기존의 고정관념을 깨는 데에도 큰 역할을 했다.

수 없다!"

　에른스트는 장난기도 많은 데다 기획력도 좋았다. 쾰른 다다가 개최한 전시는 관객들이 작품을 파괴하는 경우가 많아 자연스레 소문이 났고 덩달아 유명해졌는데 여기에는 내막이 있다. 에른스트가 관객들이 화를 낼 만한 작품 옆에 일부러 망치를 두었던 것이다. 말하자면 파괴 행위를 부추긴 셈인데, 작품이 박살나면 언론에 이를 알려 더 많은 사람들이 전시에 오도록 했고, 그 뒤로는 아무 일 없었던 듯이 복제품을 다시 가져다두었다고 한다. 물론 망치와 함께.

　다다는 미술에만 국한된 운동이 아니었다. 처음 시작할 때 다다는 여러 예술이 한자리에 모인 공연예술이었고, 미술은 오

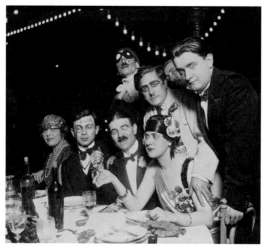

카바레 볼테르에서 주요 멤버들이 공연 중 촬영한 사진이다. 이들은 온 세상을 조롱하며 그 어디에도 구속되지 않는 자유를 누렸다. 이마에 'Dada'라고 쓴 이가 트리스탄 차라다(왼쪽에서 두 번째 인물).

히려 들러리 정도에 불과했었다. 도발적인 시와 음악을 공연으로 보여주는 가운데 미술은 콜라주를 발견하게 되는데 이때부터 다다에서 미술의 비중은 점점 커지게 되었다. 다다가 유럽으로 확산되는 과정에서 정치적으로 극단적인 형태를 보였지만, 이러한 다다의 과격한 도발이 대중들로부터 큰 호응을 얻었다는 점은 생각해보아야 할 매우 중요한 포인트다. 전쟁과 이어지는 혼란 속에서 다다와 함께 분노하고 저항한 대중들은 사실 **전통적인 미술만 알던 사람들**이었다. 이들이 다다의 노골적 풍자와 조롱을 예술로 즐겼다는 것은 미술의 역사에서 매우 중요한 전환점이다.

이후 점차 사회가 안정을 되찾으면서 다다도 그 동력이 시

들해질 수밖에 없었다. 전 유럽에서 활동했던 주요 멤버들은 1920년경 파리에 모여 새로운 길을 모색했고, 그 결과 초현실주의가 탄생하게 되는데, 그 이야기는 2장에서 이미 다룬 바 있다. 다다는 끝났지만 다다의 유산은 남았다. 요즘 세계인들이 한국 음식에 열광하는데, 매콤한 고추장 맛을 한 번 알아버리면 다시 찾을 수밖에 없다고 한다. 다다에도 매콤한 맛 같은 부분이 있었다. 다다와 함께 대중들은 권위를 허무는 맛을 알아버렸다. 이는 다음 장에 등장하는 파괴자들에게 큰 자산이 되었다. 그 맛을 좋아하는 사람들이 적극적 지지를 보여줄 것이기 때문이다.

이번 이야기의 생성점은 어디였을까? 당연히 발과 차라, 휠젠베크 등이 카바레 볼테르의 문을 열고 공연을 시작하던 그 시점일 것이다. 그 절정은 발이 음향시를 낭송하던 순간이다. 그때부터 미술은 다른 예술들과의 경계가 모호해지면서 과거의 미술로부터 완전히 다른 길로 나아가기 시작했다. 사진 속 다다이스트들은 모두 즐거운 모습이다. 다다는 어느새 사진 속 추억이 되었지만 이야기는 다시 이어진다. 그렇다면 이들 다음에는 어떤 파괴자가 등장할까?

작품을 공장에서 찍어낸다면
●
워홀과 팝아트

1962년 여름 LA 페러스 갤러리. 아침부터 전시장 앞에 사람들이 몰려와 가판대를 설치하더니 그 위에 깡통을 수십 개 쌓아두고 장사를 시작했다. "캠벨 수프 캔, 1달러에 다섯 개 드립니다! 동나기 전에 가져가세요!" 마트에서 사는 것보다 훨씬 싼 가격이다 보니 사람들이 몰려들었다. 알고 보니 이들은 페러스 갤러리와 경쟁 관계에 있던 인근 갤러리 직원들이었고, 이곳에서 열리는 전시를 조롱하고 방해할 목적으로 이런 쇼를 벌인 것이었다. 그날부터 페러스 갤러리에서 전시될 작품은 한 작가가 오직 캠벨 수프 캔만 그린 작품 32점이었다.

이 전시는 오래전부터 논쟁거리였고, 마트에서 늘 접하는 상품을 사실적으로 그린 것에 불과한 그림이 과연 예술이 될 수 있냐며 반감을 가진 이들이 많았다. 방해 공작을 펼친 인근 갤러리 사람들도 그런 마음이었다. 욱하는 마음에 일을 벌여 언론들의 인터뷰 공세에 응할 때만 해도 신나고 좋았는데, 이들은 곧 큰 실수를 저질렀다는 사실을 알게 되었다. 자신들의 도발이 여러 언론에 대서특필되면서 오히려 전시를 크게 홍보한 셈이 되었기 때문이다. 그 뒤로 끝없이 몰려드는 관람객들을 보며 이들은 망연자실할 수밖에 없었는데….

나는 대단한 뭔가가 있는 것처럼

그리지 않는다.

앤디 워홀

1950년대는 추상표현주의의 전성기였고, 뉴욕이 세계 미술
의 중심으로 급부상한 시기였다. 1956년 여름 폴록이 세상을
떠난 뒤, 뉴욕 화단의 1세대를 형성한 뉴먼, 로스코 등은 이미
거장의 반열에 오르고 있었다. 이들의 작품은 형식적으로는 지
극히 단순했지만 미학적으로는 대단한 깊이를 갖고 있었다. 하
지만 이는 전문가 수준에서만 통용되는 것이었기에, 대중들은
이들의 작품을 제대로 이해해지 못했다. 이에 대해 불만을 가
진 이들은 이 거장들을 가리켜 '말만 번지르르하고 거만한' 화
가들이라고 불렀다. 이처럼 가장 성공한 미술과 대중 사이의
간격이 크게 벌어지고 있을 때, 새로운 미술이 그 틈을 비집고
들어왔다. 그 미술은 철저하게 대중들의 눈높이에 맞춘 것이었
고, 순수미술이 아닌 상업미술을 바탕으로 생겨난 것이었다.

피츠버그에서 자란 앤디 워홀[10]은 일러스트와 디자인 분야
에서 제법 잘나가는 젊은이였다. 그는 당시 디자이너들에 비해
미술의 기본기가 좋았고, 고객이나 대중들이 원하는 것이 무엇
인지 포착하는 감각이 뛰어났다. 그는 신뢰를 쌓으며 승승장구

10 Andy Warhol(1928~1987). 팝아트의 대표 주자. 대중에게 익숙한 제품과 인기 스
타의 모습을 상업미술 기법으로 구현해 성공하였고 늘 이슈의 중심에 있었다.

앤디 워홀, 〈캠벨 수프 캔〉, 1962, 뉴욕 현대미술관. 워홀이 화가로서 데뷔할 수 있도록 해준 작품이다. 이는 레디메이드 개념을 응용한 것이지만 뒤샹과는 지향점이 달랐다. 뒤샹은 기존의 예술을 전복하고 미술의 새로운 가능성을 모색하는 것이 목표였다면, 워홀은 상업적 이미지에서 새로운 차원의 미를 만들어내려 했다.

하던 중이었으나 정작 그의 꿈은 다른 곳에 있었다. 바로 화가가 되는 것이었다. 워홀은 갤러리를 둘러보며 최신 경향을 점검하면서 그간 그렸던 삽화와 일러스트 등을 전시하는 등 나름 기회를 모색했지만 화가로 데뷔하는 일은 생각보다 쉽지 않았다. 두 가지가 발목을 잡았는데 하나는 상업미술가라는 굴레였다. 아무리 그가 회화적인 작품을 보여줘도 갤러리에서는 손사래를 쳤다. 모두가 디자이너는 취급하지 않는다는 말만 되풀이할 뿐이었다. 두 번째는 그의 무지였다. 그는 어린 시절 곧바로 상업미술에 뛰어들었기 때문에 미학적 지식이 전무했고 강한 지적 열등감을 갖고 있었다. 대신 교양이 풍부하고 말솜씨가 뛰어난 이들과 어울릴 때면 적극적으로 배우려는 태도를

보였다. 문제의 핵심은 그가 미학에 취약했다는 것이다. 예를 들어 뉴먼의 작품에 대한 해설을 들어도 잘 이해하지 못했다. 이 때문에 한동안 좌절했던 그는 생각을 바꾸기로 했다. '어차피 따라가지 못할 텐데, 내가 잘하는 것으로 승부하면 되지 않을까?' 그가 잘할 수 있는 것은 명확했다. 워홀에게는 그간 갈고닦은 상업미술의 기술들과 대중들이 좋아할 만한 이미지를 찾아내는 능력이 있었다.

이후에도 갤러리들의 냉대는 계속되었지만 워홀은 자신만의 그림을 찾아갔다. 그는 잡지에서 영감을 얻었고, 당시 유행하던 만화 회화를 시도해보기도 했다. 이런 모색 중에 그는 자신의 미술 경력에서 첫 번째 성공을 가져다줄 아이템을 찾아냈으니 바로 캠벨 수프 캔이었다. 캠벨 수프 캔은 당시에도 압도적 시장점유율로 모르는 사람이 없는 제품이었고, 그에겐 어린 시절을 상징하는 음식이었다. 가난한 집안 형편 때문에 거의 매끼 캠벨 수프를 먹어야 했기 때문이다. 그는 캠벨 수프 캔을 실제와 똑같이 그렸는데, 이 점에서 나름의 미학적 의미 또한 성취할 수 있었다. **회화로 구현한 레디메이드**라는 의미였다. 레디메이드의 창시자인 뒤샹은 워홀에게 우상 그 자체였다. 뒤샹의 작품도 난해하기는 마찬가지였지만, 신기하게도 워홀은 그의 작품이 바로 이해가 되었고, 그뿐 아니라 엄청난 감동도 느끼곤 했다. 이는 워홀만이 아니라 훗날 팝아티스트로 불리게 될 예술가 모두에게 해당되는 이야기였다.

캠벨 수프 캔 작품이 서서히 알려지면서 그의 그림을 보러 오는 이들이 늘어났고, 마침내 전시 계약이 맺어졌다. 얼마나

기다려온 순간인가. 드디어 워홀도 개인전을 여는 화가가 된 것이다. 뉴욕이 아닌 것이 아쉬웠지만 그로서는 찬밥 더운밥 가릴 처지가 아니었다. LA에 있는 페러스 갤러리에서 열린 전시는 인근 갤러리의 방해 소동 등 여러 이슈를 낳으며 흥행 면에서 기대 이상의 큰 성공을 거뒀다. 각 100달러로 책정된 작품도 우여곡절 끝에 결국에는 모두 팔렸다. 처음에는 통째로 사려던 수집가들이 마음을 바꾸는 바람에 다섯 개만 팔렸는데, 이 전시를 주최한 컬렉터 어빙 블럼Irving Blum이 고민 끝에 팔렸던 작품 다섯 점을 도로 사와서 서른두 점 모두를 워홀에게서 구매했던 것이다. 모두 모여 있어야 의미 있는 작품이라 생각했기 때문이다. 당시 작품 구매가로 워홀이 합의한 금액은 할인해서 천 달러였다고 한다. 어쨌든 워홀은 이로써 큰 산 하나를 넘은 셈이 되었다. 이제 어디를 가도 화가 대접을 받게 된 것이다.

첫 번째 전시가 열리던 시기를 전후로 워홀이 공들여 탐색하던 분야는 실크스크린이었다. 그가 실크스크린에 관심을 두게 된 배경은, 우선 너무나 잘 다루는 기술이었기에 그 가능성을 잘 알고 있어서였을 것이다. 그런데 보다 실질적인 다른 이유도 생각해볼 수 있다. 그는 캠벨 수프 캔을 다양한 방식으로 그리면서 한 화면에 50개, 100개, 200개씩 그렸다. 그것도 거의 똑같이. 그런 상황이면 누구나 저절로 복제되는 방법이 없을지 생각할 수밖에 없었을 것이다. 워홀이 실크스크린을 떠올린 것은 이와 같은 복제의 필요성 때문이었다. 다만 예전과 달리 회화적으로 구현하기 위한 새로운 고민은 필요했다. 그러던

앤디 워홀, 〈황금색 매릴린 먼로〉, 1962, 뉴욕 현대미술
관. 먼로의 사망 소식을 들은 워홀이 아이디어를 떠올려
만든 첫 번째 작품이다. 영화 〈나이아가라〉 스틸 컷으로
만든 이 이미지는 워홀을 당대 가장 성공한 예술가로 만
들어주었다.

중 워홀은 충격적인 소식을 듣게 된다. 시대의 아이콘인 매릴
린 먼로가 사망했다는 소식이었다. 온 세상이 발칵 뒤집혔을
때 워홀은 재빨리 먼로의 얼굴을 실크스크린으로 복제했다.
이후 다양한 색조를 시도하면서 가장 먼로다운 이미지를 찾아
나갔고, 그리하여 마침내 〈황금색 매릴린 먼로〉를 완성할 수
있었다.

　위홀의 감은 정확했다. 세기의 섹스 심벌을 추모하는 분위기

속에서 그가 창조해낸 먼로의 모습은 너무나 독특하면서도 꼭 소장하고 싶은 작품이었다. 이윽고 주문이 밀려들었고 그야말로 대박을 만들어낸 워홀은 길을 제대로 찾아냈다는 생각에 들떴다. 왜냐하면 스타는 너무나 많고, 이들이 만들어낼 이슈는 늘 존재할 것이기에. 게다가 실크스크린 작업은 그에겐 식은 죽 먹기인 데다 연이어 동일한 이미지를 계속 찍어낼 수 있는 방식이었다. 예상대로 그는 엘리자베스 테일러, 제임스 딘, 엘비스 프레슬리 시리즈를 연이어 성공시켰다.

일이 많아지자 워홀은 조수를 두게 되었다. 조수는 늘 꼼꼼히 위치를 맞추려고 했지만, 워홀은 그렇게 하지 말도록 했다. 대충하려는 것이 아니라 나름 의도가 있었다. **조금씩 어긋나게 해야 회화적 느낌이 더해진다**는 것을 알고 있었기 때문이다. 때로는 일부러 잉크를 많이 흘려서 망친 것처럼 연출하기도 했고, 같은 이미지가 반복되는 작품에서는 하나 정도 위치를 어긋나게 찍기도 했다. 평론가들에게 이야깃거리를 던져주는 고도의 전략이었다. 성공과 더불어 비판도 늘어났다. 하지만 워홀은 당당히 말했다. 자신에게는 예술성보다 대중성이 중요하다고. 사람들의 관심을 받을 수 없다면 아무리 뛰어난 작품이라 해도 무슨 의미가 있냐고. 그는 어느덧 승리자가 되고 있었다.

워홀이 캠벨 수프 캔을 그리던 무렵, 그보다 조금 먼저 주목받은 이는 로이 리히텐슈타인[11]이었다. 그가 만화를 소재로 유화를 그리게 된 것은 순전히 어린 아들 때문이었다. 미키마우

11 Roy Lichtenstein(1923~1997). 만화를 대형 캔버스에 회화로 그려내 팝아트 분야에서 가장 먼저 성공한 예술가다.

로이 리히텐슈타인, 〈이봐, 미키!〉, 1961, 워싱턴 내셔널 갤러리. 리히텐슈타인이 자기를 무시하는 어린 아들에게 보여주기 위해 그린 것으로 만화 회화는 물론, 팝아트의 시작점에 해당하는 중요한 작품이다.

스를 너무나 좋아하던 아들이 동화책을 읽다가 감탄하며 "아빠는 절대 이렇게 멋지게 그릴 수 없을 거야"라고 말했는데 이 말을 듣고 그림을 안 그릴 아빠는 없을 것이다. 그는 만화책 그림들을 그대로 캔버스에 옮겨 여섯 점의 그림을 그렸는데, 이때 리히텐슈타인은 만화가 크게 그려졌을 때 아주 색다른 매력을 가진다는 것을 깨달았다. 유머감각과 위트가 있었던 그의 손에서 탄생한 만화 회화는 보는 이들 모두를 즐겁게 했는데, 상업미술 출신들에게 절대 문을 열어주지 않았던 갤러리들도 그의 작품에 한해서는 아주 호의적이었다. 전시가 늘어나면서 수집가들도 그의 작품을 속속 사들였고 이로써 리히텐슈타인은 팝아트 분야에서 가장 먼저 성공한 화가가 되었다. 만화

를 유화로 옮기는 회화에 이어 그는 TV에서 인기를 얻은 드라마의 인상적인 장면을 만화처럼 그려나갔고 이를 통해 더 큰 명성을 쌓아나갔다.

같은 뉴욕에서 탄생했지만 1세대인 추상표현주의와 2세대인 팝아트는 너무나 다른 성격을 갖고 있다. 가장 큰 차이점은 현실을 보는 태도다. 추상표현주의는 현실 너머의 미지의 영역을 추구한 반면, 팝아트는 현실 세계를 그 자체로 긍정했다. 그래서 아예 대중매체의 이미지를 예술로 밀어 넣었는데, 상업미술에서 시작한 이들이 겪어야 했던 설움의 세월은 의외로 길었다. 순수미술의 텃세가 만만치 않았던 것이다.

하지만 이들이 일단 미술계에 진입한 뒤로 그 시장을 완전히 장악하는 데 걸린 시간은 그리 길지 않았다. 1962년에서 1964년 사이이니 불과 2년도 안 되는 시간 안에 팝아트는 추상표현주의를 밀어내버리고 가장 인기 있는 미술로 급부상했다. 이는 대중들의 열렬한 지지에 힘입은 것이었다. 당시는 대중문화의 전성기였다. 할리우드 영화와 영미의 음반 산업은 이미 세계를 완전히 장악했고, 사람들은 TV 속에 구현된 세상을 꿈꾸며 살아가고 있었다. 쏟아지는 광고 속 이미지들은 사람들의 시선을 사로잡으며 매혹했다. 이런 물결 속에서 미술은 상업미술의 이미지를 받아들일 수밖에 없었다. 미술은 늘 매혹적인 것을 받아들여왔으니까.

이번 이야기에서 가장 중요했던 순간은 아마도 1962년 페러스 갤러리에서 열렸던 워홀의 첫 개인전일 것이다. 이 생성점

을 전후로 상업미술은 미술계에 확실히 뿌리내린다. 뒤샹과 같은 선구자들이 물려준 유산도 없지 않았지만, 이 생성점은 확실히 과거의 미술에는 없었던 무언가가 미술에 던져진 순간이라 할 수 있다. 철저하게 외부인이었던 상업미술가들이 미술시장을 비집고 들어온 것을 넘어 미술의 왕좌까지 차지하게 되면서, 미술의 규칙은 허물어졌고, 그 권위 또한 크게 타격을 입게 되었다.

앤디 워홀은 어떻게 시대의 아이콘이 될 수 있었나?

워홀이 미술가로만 남았다면 그토록 유명한 사람이 되지는 못했을 것이다. 그는 당대 최고의 스타였고 문화예술계의 중심이었는데 그렇게 된 계기는 영화를 시작한 것이었다. 기존의 작업실이 좁아지자 소방서로 사용되던 2층 건물로 옮긴 워홀은 그곳에서 우연히 영화에 빠져들었다. 당시는 16mm 촬영 장비가 대중화하면서 누구나 영화를 만드는 언더그라운드 영화의 시대가 열리고 있었다.

사람들이 너무나 쉽게 영화를 만들고 또 즐기는 것을 본 워홀은 충동적으로 장비를 사들여 영상 촬영을 시작했고 점점 재미를 붙여나갔다. 영화를 위해 더 넓은 작업장이 필요했던 워홀은 공장으로 사용되던 건물로 작업장을 또 옮기게 되었다. 알루미늄 호일과 은색 스프레이로 치장한 실내는 기괴한 느낌마저 들게 했는데, 워홀은 이렇게 만들어진 작업실을 '공장Factory'이라고 불렀다. 제품을 찍어내듯 작업했던 그의 방식을 그대로 드러낸 이름

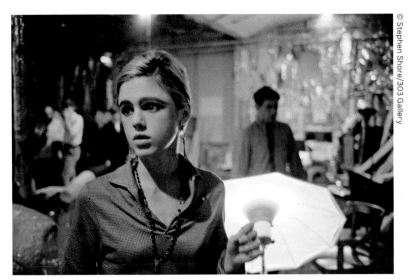

영화 제작이 한창인 팩토리에서 포즈를 취한 에디 세즈윅.

이었다.

당시 워홀의 영화는 각본이나 연출, 편집이 없는 그야말로 통으로 촬영한 그대로였다. 일반적으로 영화에서 기대하는 재미나 완성도는 전혀 찾아볼 수 없었지만, 엉뚱한 소재와 워홀 특유의 발상으로 그가 만든 영화는 점차 유명해졌다. 잠자는 사람을 찍은 영화나 밤에 조명 쇼를 하는 엠파이어스테이트빌딩을 찍은 영화 등은 나름 호평을 받았다. 언더그라운드 영화계의 다크호스로 떠오른 워홀은 이어서 개인기가 뛰어난 무명 배우들을 발굴해 B급 취향의 코믹한 영화를 만들었다. 가장 유명했던 배우는 훗날 〈팩토리걸〉이라는 영화를 통해 우리에게도 잘 알려진 에디 세즈윅이다. 어린 시절 겪은 학대로 인해 정서적으로 불안했던 에디는 워홀의 모델이자 연인으로 알려지면서 톱스타의 인기를 누리

게 되었다. 하지만 불안한 내면은 결국 그녀를 집어삼키게 되는데, 워홀과 헤어진 뒤 약물과 마약 남용으로 불꽃같았던 생을 마감했다.

워홀의 영화가 점점 더 인기를 얻게 되자 팩토리에는 그의 영화에 출연해 유명해지려는 사람들로 북적이게 되었다. 다재다능한 이들이 모이다 보니 워홀의 팩토리에는 늘 화젯거리가 넘쳐났고 사건 사고도 많았다. 그럴수록 워홀은 점점 유명해졌고 언론이 늘 그의 일거수일투족까지 취재하는 현상이 벌어졌다. 이른바 '워홀리즘Warholism'이 탄생한 것이다. 1965년이 되었을 때 워홀은 팝아트는 물론, 미국 대중문화의 아이콘처럼 여겨지게 되었다. 워홀은 극장에 정식으로 걸리는 상업영화로도 대단한 성공을 거두었다. 1966년 제작한 〈첼시의 소녀들〉은 엽기적인 영상으로 가득한 영화였는데, 대단한 흥행을 거두면서 이후 그가 많은 영화 제작을 하는 기반이 되었다.

당신이 보는 것이 당신이 보는 것이다
•
스텔라와 미니멀리즘

　많은 사람이 세로로 된 검은 그림 앞에 모여 웅성거렸다. 그냥 검은 그림 같지만 자세히 보면 얇은 틈새들이 있었고, 상하좌우 대칭으로 검은색 색면이 뻗어나가 십자가 모양을 이루고 있었다. 모두들 제목을 가리키며 이야기를 나눴는데, 제목은 독일어로 '깃발을 높이!Die Fahne Hoch!'였다. 이는 악명 높은 나치 행진곡의 첫 마디로 당시 모르는 사람이 없었던 구호였다. 그러고 보니 전체적인 모양새도 나치 상징 마크를 연상시켰고, 세로로 드리워진 작품의 크기도 나치 깃발의 크기와 같아 보였다. "나치를 찬양하는 미친 사람인가 봐." 이 작품의 제목을 본 사람들의 반응은 대부분 이러했다.

　그런데 옆에 같은 스타일의 작품 두 점이 더 있었는데, 이들을 전체적으로 지켜보자면 느낌이 조금은 달라졌다. 나치를 찬양한다고 보기에는 너무나 음울한 분위기를 풍겼던 것이다. 검은 색면이 풍기는 강렬함은 차라리 '홀로코스트로 죽어간 사람들의 혼령을 기리는 작품이 아닐까'라는 생각이 들게 할 정도였다. 이 작품을 그린 화가는 누구였을까? 그리고 이 화가가 이 작품을 통해서 의도했던 바는 무엇이었을까?

내 삶을 예술에 바쳤다고 말할 수 없다.

예술이 내게 삶을 주었으니까.

프랭크 스텔라

팝아트가 뉴욕 미술시장을 점령하기도 전인 1950년대 후반, 일군의 젊은 화가들은 미니멀리즘을 준비하고 있었다. '미니멀 아트'라고도 하는 미니멀리즘이 본격적으로 등장하는 것은 1960년대 후반이지만, 그 이론적인 모색은 그 10년 전부터 이미 상당한 수준으로 진척되어 있었다. 이 운동의 선구자로 꼽히는 프랭크 스텔라[12]는 당시 20대 초반의 혈기 넘치는 젊은이였다. 당시는 추상표현주의의 시대였기에 그는 당연히 뉴먼과 로스코의 회화를 극복해야 할 주적으로 여겼다. 뒤샹을 존경했던 스텔라는 도발적인 작업도 서슴지 않았는데 그 대표작이 바로 〈깃발을 높이!〉로 대표되는 '나치 연작'이었다. 당연히 엄청난 비난과 욕을 먹었지만 이 작업으로 스텔라는 단번에 유명해질 수 있었다. 이처럼 세상의 주목을 한껏 끌어당긴 뒤 그가 밝힌 작품의 의도는 예상과 전혀 다른 것이었다. 그것은 바로 '사물로서의 회화'였다.

사물로서의 회화란 말 그대로 일상의 물건처럼 되어버린 회화를 일컫는다. 이를 위해서는 우리가 회화에서 기대하는 모든

12 Frank Stella(1936~). 후기 회화적 추상으로 사물로서의 회화를 선보여 미니멀리즘에 영향을 주었고, 팝아트를 비롯한 다른 장르에서도 활약했다.

것이 사라져야 한다. 즉, 스텔라는 무엇을 그린 것인지, 무엇을 표현한 것인지 자신에게 물어봐야 답할 게 없다고 말한다. "그냥 이렇게 생긴 물건이 여기 걸려 있는 것일 뿐이다." 이것이 그의 답이다. 이를 통해 그는 자신이 주적이라고 생각한 뉴먼과 로스코를 공격하고자 했다. 뉴먼과 로스코는 늘 자신의 작품에 '보이는 것 너머의 뭔가가 있다'고 강조해왔다. 그리고 관람객들에게 작품 앞에서 초월적이고 무의식적인 체험을 할 것을 강요했다.

스텔라는 이러한 꼰대 짓을 비웃는다. 그리고 비슷하게 화면을 구성하면서도 **그런 체험이 절대 일어날 수 없는 화면**을 그리려고 했다. 추상표현주의를 연구하면서 스텔라는 그들의 전략을 깨달았다. 스텔라의 발견에 따르면 추상표현주의 화가들은 화면의 비율과 부분 간의 미묘한 균형 맞추기로 장난을 치고 있었다. 그렇다면 비율을 조정하고 균형을 맞추는 것을 거꾸로 하면 된다. 그래서 스텔라는 완벽하게 대칭이면서 정확히 반복되는 구성을 시도한다. 확실히 스텔라의 작품을 보면 패턴에 시선을 뺏기게 되면서 추상표현주의 작품에서 느껴지는 기이한 느낌이 잘 생겨나지 않는다.

스텔라는 여기에 또 다른 장치를 하나 더 추가했다. 그는 캔버스 틀의 두께를 아주 두껍게 만들었다. 스텔라는 그림이 납작해지면 벽에 붙은 유리창 느낌이 들어 뭔가 회화적인 것을 기대하게 된다고 보았다. 7.6센티미터나 되는 틀로 인해 그의 작품은 벽에서 한참 튀어나오게 되었고, 이는 사물로서의 느낌을 훨씬 더 강하게 만들어주었다. 이후 스텔라는 금속 성분의

프랭크 스텔라, 〈깃발을 높이!〉, 1959, 휘트니 미술관.

물감을 사용해 작품의 물질성을 높였고, 형태적으로도 작품의 사물성을 더 극적으로 보여주기 위해 선의 형태에 따라 캔버스를 잘랐다. 캔버스는 사각형이라는 그 오래된 고정관념을 과감하게 깨버린 것이다. 점점 많은 이들이 그의 생각을 이해하게 되자 자신감을 얻은 그는 자신의 작품을 이렇게 설명했다.

"당신이 보는 것이 당신이 보는 것이다."

그 이상 아무것도 기대하지 말라는 것. 이는 미니멀리즘의 가장 유명한 구호가 되었다.

스텔라에게 가장 직접적인 영향을 미친 예술가를 한 명 꼽으라면 바로 그의 직전 세대인 재스퍼 존스[13]일 것이다. 뒤샹을 열렬히 존경한 존스는 레디메이드의 개념을 회화에 적용해 큰 성공을 거뒀다. 그의 대표작은 성조기를 그대로 만들어낸 듯한 〈국기〉인데, 이 작품은 완벽한 재현처럼 보이지만 실은 전통 회화에서 말하는 재현이 절묘하게 제거된 작품이다. 예를 들어보자. 누군가 제2차 세계대전의 한 장면을 그리면서 병사가 들고 있는 커다란 성조기를 묘사했다면 이는 전형적인 재현이다. 그런데 존스의 이 작품은 다른 모든 요소가 사라진 채 '그냥 성조기다'. 게다가 아교와 물감을 잔뜩 발라 두툼하기까지 한 성조기다. 말하자면 존스는 성조기를 **그린 게 아니라 물감으로 만들어버린 것**이라 할 수 있다. 그래서 존스는 자신의 작품은 그 어떤 의미도 없는 물질일 뿐이라고 주장했는데, 이 부분이 미니멀리즘의 탄생에 큰 영향을 미치게 된다.

13 Jasper Johns(1930~). 뒤샹을 계승한 네오다다의 대표 주자. 대중적 소재로 사물성의 회화를 창시해 팝아트와 미니멀리즘에 큰 영향을 미쳤다.

스텔라에게는 작업실에서 함께 작업을 한 동료 조각가가 있었다. 그의 이름은 칼 안드레[14]였다. 이들은 1950년대 후반 긴밀히 서로의 의견을 나누며 자신들의 생각을 발전시켰고, 그결과 스텔라가 회화에서 사물로 나아갔다면 안드레는 조각에서 사물로 나아갔다. 안드레의 작품을 처음 접한 사람들은 황당해하다 못해 화를 내기도 한다. 왜냐하면 그의 작업은 그저 벽돌이나 사각형의 쇠붙이를 바닥에 깔아둔 것이기 때문이다. 그 전형적인 작품이 〈등가〉 연작이다. 총 여덟 개의 작품인데 이들은 각기 120개의 벽돌을 쌓아 만든 것이다. 재료는 완벽하게 동일하며 높이도 2단으로 같다. 단지 차이는 벽돌의 가로세로 조합 방식뿐이다. 이는 마치 아이들이 나무 블록을 갖고 노는 것과 별반 차이가 없어 보이며, 다른 미니멀리즘 작품들과 비교해도 무엇을 만들었다는 느낌이 거의 들지 않는다. 하지만 안드레의 작업은 매우 치열한 탐구의 결과물이다.

안드레는 본래 콩스탕탱 브랑쿠시[15]의 영향을 받은 추상조각을 했다. 그는 주로 기둥 형태의 조각을 했었는데, 그가 늘고심하던 문제가 있었다. 아무리 단순화를 시도해도 **뭔가 비슷한 것이 연상되거나 아니면 신령한 느낌 같은 게 생겨났던 것**이다. 그 역시 추상표현주의에 대한 반감을 갖고 있었기에 스텔라의 사물 회화로부터 큰 동기부여를 받게 되었는데, 자신은 조각에서 이를 구현하리라 결심했다. 치열한 구상 끝에 그는

14 Carl Adre(1935~). 미니멀리즘 조각의 대표 주자. 동일한 재료를 선이나 격자형으로 늘어놓은 작품으로 유명하며, 일생 동안 일관된 주제를 탐색했다.
15 Constantin Brancuşi(1876~1957). 현대조각의 아버지로 추앙받는 루마니아 조각가. 평생에 걸쳐 추상조각을 개척했다.

재스퍼 존스, 〈국기〉, 1955, 뉴욕 현대미술관. 존스의 작품들은 이해하기 쉬우면서도 평론가들의 찬사를 이끌어내는 힘이 있었다. 그는 젊은 나이에 거장의 반열에 올랐으며 미국의 국민 화가로 사랑받았다.

칼 안드레, 〈등가 1~8〉, 1966, 2014 뉴욕 디아 비컨 미술관 전시 장면. 이 작품은 각기 흩어져 전시되기도 하지만, 이처럼 한데 모아서 감상해야 안드레의 생각을 제대로 쫓아갈 수 있다.

조각의 근본적인 속성, 즉 수직으로 세워질 수밖에 없는 속성을 극복하는 것이 사물화의 핵심임을 깨닫는다. 이것이 벽돌을 옆으로 쌓게 된 시작점이었다. 하지만 그는 이를 벽돌쌓기라고 부르는 것을 거부했다. 벽돌이라는 말 자체에서 실용성이 개입하기 때문이다. 그렇다면 무엇으로 불러야 하냐는 질문에 그는 그냥 물질이라 불러달라고 했다. 건축 재료로 만들었지만 그는 자신의 작품에서 건축적 느낌이 나는 것을 싫어했다. 그는 차라리 도로처럼 보이길 원했다. 균질한 같은 양의 재료들이 모여 만들어낸 **같으면서 동시에 다른 상태**. 〈등가〉 시리즈를 완성한 뒤 그는 자신이 마침내 조각을 넘어 사물에 도달했음을 확신할 수 있었다. 과거 추상조각을 할 때 그토록 그를 따라다니며 괴롭히던 '연상과 느낌'이 완전히 사라졌기 때문이다.

훗날 어떻게 늘어놓기 기법을 창안할 수 있었냐는 질문에 안드레는 자신의 과거 경험을 언급했다. 하나는 예술가가 되기 전 철도회사에서 일했던 경험이다. 그곳에서 긴 철도를 깔던 기억이 선적인 영감의 원천이었고, 또 늘 봐야 했던 기차는 벽돌을 이어 붙이는 작업에 아이디어를 주었다는 것이다. 또 다른 하나는 영국을 여행할 때 스톤헨지를 방문했던 경험이다. 거기서 그는 먼 옛날 인류가 남긴 가장 원초적 미술을 보았다고 했다. 모든 문명의 잔재와 찌꺼기를 제거하면 남는 것. 인간의 가장 기본적인 예술적 충동. 그것이 바로 **돌을 늘어놓는 의식**임을 스톤헨지에서 깨달았다는 것이다.

안드레는 진화했다. 그는 공간의 개념을 접목했고 자신의 작품이 어디에 놓이는지를 더 중시하게 되었다. 그가 남긴 다음

칼 안드레, 〈43 으르렁거리는 40〉, 1968, 크롤러 뮐러 미술관. 누구나 그 위를 걸어갈 수 있는 작품이다. 그러면서 이것이 미술 작품인지 아는 사람도 많지 않은 작품이다.

의 유명한 이야기 속에 그 진화의 과정이 담겨 있다.

"어느 시점까지 난 재료를 자르고만 있었다. 그러다 문득 내가 자른 것들이 뭔가를 자르고 있다는 걸 깨달았다. 그래서 지금의 나는 재료를 자르기보다는 그 재료로 공간을 자르고 있다."

이번 이야기에서는 미니멀리즘 예술가 중 프랭크 스텔라와 칼 안드레를 만나보았다. 1960년대 후반을 장식한 미니멀리즘 은 그보다 조금 앞서 등장한 팝아트와 더불어 추상표현주의의

시대를 무너뜨린 주역이다. 팝아트가 상업미술로 제도권 미술을 석권해 미술의 권위를 붕괴시켰다면, 뒤샹과 네오다다를 참조한 미니멀리즘은 오로지 물질성만을 추구하면서 추상표현주의는 물론, 지난 미술이 이어온 대전제들을 부정했다. 그리하여 미술의 경계를 무너뜨렸고, 회화와 조각의 개념 또한 뒤흔들었다. 미니멀리즘이 이후 미술에 남긴 영향이 너무나 지대했기에, 1959년 스텔라가 도발적인 제목의 그림으로 미술계에 등장한 그 순간은 빛나는 생성점이 된다.

그런데 미니멀리즘은 일사불란하게 진행된 하나의 예술운동이 아니었다. 지적이고 개성 넘치는 신예 예술가들의 작업이 우연히도 형태적 공통점이 많았기에, 이들의 생각을 그러모으고 접점을 찾아가며 만들어낸 예술운동에 가깝다. 그러므로 앞서 소개한 핵심적인 내용 외에도 아직 다루지 못한 이야기들이 많다. 그중에서 예술 형식의 측면에서 미니멀리즘이 가져온 변화에 관한 이야기는 좀 미뤄두었다가 다음 장에서 이어가도록 할 것이다. 이제 미술에서 더 무너질 권위와 규칙이 남았을까? 이번 경로선의 마지막 생성점에서 확인해보기로 하자.

정신병자들이 탈출했다!

•

백남준과 플럭서스

관객들은 모두 숨죽이며 바라본다. 그의 손에 들린 바이올린
은 마치 움직이지 않는 것처럼 보인다. 하지만 조금씩, 아주 조금
씩 머리 위로 들어 올려지고 있다. 최고 높이에 올라갔을 때 관
객들은 긴장감에 침을 삼킨다. 여지없다. 타자에 사정없이 내리치
자 바이올린은 박살나버린다. 객석에서 비명이 터져 나온다. 그는
목만 남은 바이올린을 내던지고, 이번엔 피아노로 달려든다. 너무
나 과격한 연주다. 연주를 하며 그는 이유 없이 화를 낸다. 분을
참지 못한 그는 갑자기 옆에 놓인 대패를 집어 들어 피아노를 깎
아댄다. 귀를 파고드는 거친 소리와 함께 피아노의 갈색 칠이 처
참히 벗겨진다. 대패로는 성이 차지 않는지 도끼를 집어 든 그는
온 힘을 다해 내리친다. 피아노의 절반이 갈라지며 건반이 튄다.
피아노가 완전히 허물어질 즈음, 땀범벅이 된 그는 무대 앞에 놓
인 물통에 머리를 박는다. 그리고 옆에 놓인 기다란 화선지에 머
리를 대고 선을 긋는다. 서예가의 일필휘지처럼 힘차게 이어진 검
은 선. 물통엔 먹물이 담겨 있었던 것이다. 이 모든 광란을 끝낸
뒤 그는 무대 중앙에 걸터앉아 관객을 마주 본다. 이어 구두를
벗더니 생수를 구두에 넘치도록 따르고 시원하게 들이켠다. 그제
야 어린아이처럼 천진한 미소를 짓는 이 남자. 그는 누구인가.

예술가라면 먹이 주는 손을 물어야 한다.

너무 강하게는 말고.

백남준

　1960년대는 새로운 미술이 만개하는 시기였다. 다다를 계승한 네오다다와 팝아트가 생겨났고, 유럽에서는 누보레알리슴 Nouveau Réalisme이 득세했으며, 전 세계적으로 플럭서스Fluxus가 펼쳐지는가 하더니 미국에서는 미니멀리즘이 탄생했다. 이들을 아우르는 공통점이 있다면 당대 미술계를 장악한 추상표현주의를 의식하며 또 비판하는 입장에서 시작되었다는 것이다. 이중 네오다다와 누보레알리슴, 플럭서스는 예술의 형식이나 전개 방식에서 유사점이 많았고 합동 전시를 하는 등 교류도 활발했다. 그만큼 1960년대는 현대미술에서도 가장 창조적인 시기였다고 할 수 있다.

　플럭서스는 다른 급진적인 예술운동과 비교하더라도 더 개방적이고 국제적인 운동이었다. 문학, 음악, 공연 등 여러 예술 장르를 넘나들었고, 서양미술사 최초로 동양 예술가들이 주도적으로 활발히 참여했으며, 선불교나 샤머니즘과 같은 동양의 신비적 사상도 적극 수용했다. 플럭서스라는 명칭은 이 운동의 주창자라 할 수 있는 조지 머추너스[16]가 정했다. 그는 사전을

16 George Maciunas(1931~1978). 플럭서스의 창시자. 플럭서스의 이론을 정립하고 국제적 운동으로 확산하는 데 중심적 역할을 했다.

칼로 찔러서 넘겨보다가 라틴어 'fluxus'를 발견했다고 주장했는데, 이는 노골적으로 다다를 모방한 행위다. 많은 이들이 플럭서스 예술을 난해하다고 하는데, 사실 이 명칭만 잘 이해해도 이들의 활동을 그리 어렵지 않게 따라갈 수 있다.

플럭서스는 '흐름'이라는 뜻으로, 이 세상을 고착된 것이 아니라 흘러가는 것으로 본다는 의미를 담고 있다. 쉽지 않은 개념이니 예를 들어보겠다. 나라는 존재는 언제나 똑같은 모습일까, 아니면 시시각각 변화할까? 누구나 후자라고 생각할 것이다. 나만이 아니라 이 세상 만물은 그 무엇도 예외 없이 늘 변화하고 있다. 시간에서 벗어날 수 없기 때문이다. 그런데 사진을 찍으면 어떻게 될까? 그러면 내 모습을 고정시킬 수 있게 된다. 사진 속에는 시간이 존재하지 않으니까. 그런데 사진 속의 나는 이미 내가 아니다. 현실 속 나는 시간을 타고 지나왔기에 사진 속 나와 어느새 달라진 것이다. 그러므로 사진은 진실한(리얼한) 나를 반영하지 못한다.

플럭서스 예술가들은 이런 사진 속의 나를 '과거에 고착된 나'라고 정의한다. 그러므로 이들은 예술 또한 고착되면 안 된다고 주장했다. 회화나 조각은 물론 **그 어떤 형태로든 예술작품을 사물로 만드는 순간, 고착을 피할 방법은 없다.** 그러므로 이제 예술은 사물화되면 안 된다. 그렇다면 남은 방법은 무엇일까? 이에 대한 답으로 이들은 공연과 퍼포먼스, 행위 등을 주로 했다. 이런 예술은 시간과 함께 그저 흘러간다. 결과물로 그 어떤 물질도 남지 않는다. 혹자는 사진이나 영상이 남지 않냐고 반문할지 모른다. 하지만 플럭서스 예술가들은 작품으로

1962년 6월 뒤셀도르프 극장에서 〈음악이 있는 네오다다〉 공연을 하고 있는 백남준. 이 시기까지는 플럭서스와 네오다다의 구분이 명확하지 않았다. 사진 속 장면은 누구나 바이올린을 박살내는 행위일 뿐이라고 하겠지만, 백남준에게는 천천히 들어 올린 뒤 내리치기까지 정확히 2분이 걸리는 바이올린 연주다.

여겨 이러한 기록물들을 만들지 않았다. 이 기록들은 그저 진실한 순간의 추억일 뿐이다.

고착되면 다른 것과 섞일 수 없지만, 흐름은 자유롭게 섞일 수 있다. 이것이 플럭서스에 담긴 또 다른 의미다. 플럭서스 예술에서는 예술과 삶을 구분하지 않는다. 모든 것이 예술이 될 수 있으며 또한 누구나 예술을 할 수 있다고 주장한다. 그러면서 다른 그 어떤 예술운동보다 관람객들의 참여를 강조하는 편이다. 이로써 우리는 플럭서스의 슬로건이자 지향점인 '비예술의 실재Non art reality'라는 말을 이해할 수 있게 된다. 이때의

© Hessischen Rundfunk Dokumentation&Archive

1962년 비스바덴에서 열린 플럭서스 공연에서 〈머리를 위한 선〉을 선보이는 백남준.

예술이란 고착된 예술이며, 실재란 인위적인 예술을 벗겨낸 생생한 삶을 말한다. 즉, **틀에 박힌 예술을 거부하고 삶을 예술로 만들자**는 슬로건인 것이다.

플럭서스에 참여한 예술가 중에서 가장 왕성한 활동을 했던 이는 백남준[17]이다. 백남준의 공연은 독일과 일본에서 대단한 인기를 누렸는데, 특히 일본에서는 여학생들로부터 요즘의 아이돌 스타와 같은 대접을 받을 정도였다. 그를 유명하게 만

17 백남준(1932~2006). 비디오아트의 창시자. 전위음악을 전공했으며 플럭서스에 뛰어들어 명성을 얻었고, 이후 비디오아트를 창시해 세계적 거장의 반열에 올랐다.

든 퍼포먼스는 단연 〈머리를 위한 선(禪)〉이었고, 이는 늘 백남준 공연의 클라이맥스를 장식했다. 그가 짧은 머리에 먹물을 잔뜩 묻혀 긴 화선지에 선을 그어나갈 때면 관람객들은 열렬히 환호하며 화답했다고 한다. 그런데 백남준의 이 퍼포먼스는 라 몬테 영[18]이라는 전위음악가가 만든 곡에 대한 오마주였다. 〈작품 1960 #10: 밥 모리스에게〉라는 제목의 이 곡은 악보에 오선지나 그 어떤 음표도 없이 오직 타자기로 친 다음과 같은 문장만이 적혀 있었다고 한다.

"직선 하나를 긋고 그걸 따라가라."

백남준은 이 악보를 보고 크게 감명받았다. 그리고 그 즉시 이 놀라운 발상을 미술로 구현할 아이디어를 떠올렸으니 그것이 바로 〈머리를 위한 선〉이었던 것이다.

플럭서스 예술가들은 동료의 작품을 가져다 공연을 하는 데 거리낌이 없었다. 요즘의 저작권 개념 자체를 거부했기 때문이기도 했지만, 스스로 예술품의 소유자라는 개념 또한 거부했기 때문이다. 이들은 작곡가들이 악보를 남기듯, 자신의 작품도 악보처럼 기능하기를 원했다. 그 누구라도 그 악보를 가지고 가서 공연할 수 있다는 생각이었다. 같은 악보라고 하더라도 공연하는 예술가가 다르면 작업이 똑같을 수는 없었다. 생각이 더해지고 또한 공연의 분위기도 달라진다. 그러다 보니 하나의 작품이 만들어진 시점에서 완결되는 것이 아니라 여러 예술가의 손을 거치며 진화해가는, 이른바 집단지성의 작업처

18 La Monte Young(1935~). 미국 최초의 미니멀리즘 음악가. 하나의 음만 계속 연주하는 독특한 곡을 선보여 이후 전위음악에 큰 영향을 미쳤다.

림 되곤 했다. 이 역시 큰 틀에서 보면 하나의 흐름, 즉 플럭서스가 된다.

플럭서스 공연 중에서 가장 많이 리바이벌되었고 최근까지도 이어지는 작품이 있다면 오노 요코[19]의 〈컷 피스Cut Piece〉일 것이다. 공연은 단순하다. 오노 요코가 무대 중앙에 정장을 입은 채 앉아 있고 앞에는 가위가 놓인다. 관람객들은 사전 공지를 받는데, 원하는 사람은 한 사람씩 나와서 오노 요코의 옷을 자를 수 있다. 처음엔 머뭇머뭇하던 관람객들도 남들을 따라서 하다 보면 점점 대범해지며 나중에는 오히려 즐기거나 난폭하게 옷을 자르기도 한다. 그런데 행위가 모두 끝나고 모두가 자리로 돌아가 무대 위에 남겨진 오노 요코를 보게 되면 상황이 달라진다. 옷이 난도질당해 겨우 몸을 가리고 있는 오노. 그녀는 공연 중 그 어떤 말도 하지 않고 관객들이 하는 대로 몸을 맡겼을 뿐이다. 그 결과물을 마주한 사람들은 충격을 받는다. 그저 남들을 따라서 했을 뿐이라고 항변할 수도 있지만, 어쨌든 자신도 참여해서 만든 결과가 아닌가. 그리고 이런 폭력은 사회 곳곳에서 약자들에게 벌어지는 중인 너무나 일상적인 일이라는 것을 어렴풋이 깨닫게 된다. 〈컷 피스〉는 관객들이 예술가와 동등하게 참여하는 예술이 무엇인지 가장 잘 보여준 작품으로 기억되고 있다.

플럭서스 역사상 가장 충격적인 공연으로 기억되는 것은 아마도 구보타 시게코[20]의 〈버자이너 페인팅〉이리라. 바닥 전면

19 小野洋子, Ono Yoko(1933~). 일본의 행위예술가. 플럭서스 활동으로 명성을 얻었고 비틀스의 멤버 존 레넌의 아내로 유명하다.

© MoMA

1965년 카네기 리사이틀 홀에서 열린 〈컷 피스〉 공연 모습. 공연이 진행된 뒤 옷이 사정없이 잘려나간 오노 요코가 무대에 앉아 있다.

에 하얀 종이가 깔린 가운데 등장한 구보타 시게코는 가랑이 사이 은밀한 곳에 붓을 꽂고 있었다. 엉거주춤한 자세로 페인트를 찍더니 쪼그린 자세로 위치를 옮기며 선을 그어나갔는데 페인트가 붉은색이다 보니 그 모습은 마치 생리혈을 쏟고 있는 것 같았다. 상상도 못했던 광경에 평론가들은 경악을 금치 못했다. 이 공연에 흥분을 감추지 못했던 한 평론가는 "폴록을 짓밟아버린 위대한 액션페인팅이었다"라며 극찬을 하기도 했다. 먼 훗날 구보타 시게코는 이 공연이 실은 당시 그녀의

20 久保田 成子, Kubota Shigeko(1937~2015). 일본의 비디오 아티스트. 백남준을 흠모해 플럭서스 운동에 뛰어들었으며, 백남준의 아내가 되어 비디오아트를 발전시키는 데 협력했다.

1965년 뉴욕 시네마테크에서 열린 〈영구적인 플럭서스 페스티벌〉
에서 〈버자이너 페인팅〉을 최초로 선보이는 구보타 시게코의 모습.

연인이었던 백남준의 아이디어였다고 고백했다. 백남준은 일본
기생문화에 이런 퍼포먼스가 있다는 것을 알고 있었고, 이를
보여줌으로써 서양 관객들에게 충격을 주려 했다고 한다. 구보
타 시게코는 백남준의 제안을 듣고 처음엔 말도 안 되는 일이
기에 거절했다고 한다. 당시 시대로 보나 자기 성향으로 보나
불가능한 일이었기 때문이다. 하지만 백남준이 아쉬워하는 모
습을 보고 고민 끝에 용기를 내서 이 퍼포먼스를 하게 된다.
이런 사연으로 이뤄진 공연은 단 한 번뿐이었지만, 그 한 번만
으로도 충분했다. 플럭서스 역사상 최고의 전설이 만들어지는
것은.

중요한 이야기를 선별하다 보니 우리에게 친숙한 한국과 일

본의 예술가들만 소개하게 되었다. 하지만 플럭서스는 매우 다양한 나라에서 재기발랄한 예술가들이 펼친 매우 다채로운 운동이었다. 이들의 공연은 대부분 파격적이고 상식을 깨는 것이었기에 초기에 언론에서는 이들을 미친 사람들로 취급했다. "정신병자들이 탈출했다!"라는 제목의 기사가 있을 정도였다. 그런데 이 플럭서스가 현대미술에 미친 영향은 매우 크다. 오늘날까지도 활발히 전개되는 행위예술은 이 플럭서스의 영향을 강하게 받았고, 보수적인 미술에 저항하는 실험미술의 바탕에는 '반드시'라고 할 정도로 플럭서스의 유산이 담겨 있다.

플럭서스는 예술의 차원을 넘어 삶을 바꾸려는 운동이기도 했다. 플럭서스는 고착되지 않는 삶을 꿈꿨다. 삶이 틀에 박혀 반복되는 것, 관계가 익숙해져버리는 것, 기존의 성공이나 추억에 안주하는 것… 이런 모든 종류의 고착을 넘어 다시금 앞으로 흘러나가는 삶을 추구했다. 이 메시지는 오늘날에도 여전히 살아 있다. 그리고 앞으로 정보화 시대가 본격적으로 시작되면 더 중요하게 여겨질 것이다. 고착이 강요되던 학교, 직장, 교우관계, 결혼 등에서 지난 시대의 삶의 방식은 점점 바뀔 수밖에 없다. 앞으로는 플럭서스적 직장생활이나 플럭서스적 결혼생활처럼 모든 생활 영역이 유동적으로 변화하는 것을 염두에 두고 있어야 한다.

이번 이야기의 생성점은 플럭서스 최고의 공연자였던 백남준의 개인 공연이 시작된 1962년으로 잡아보았다. 이 해는 여러 지역에서 동시다발적으로 플럭서스라는 이름을 내건 공연

이 펼쳐지던 시기였다. 단 하루도 플럭서스 공연이 없는 날이 없었다고 할 정도니, 당시의 열기와 호응을 짐작해볼 수 있으리라. 플럭서스만큼 파괴적인 예술운동이 있었을까? 작품의 물질성마저 배제하고, 작가의 지위마저 버리려 했다는 점에서 플럭서스는 기존 **예술의 거의 모든 것을 부정한 최강의 반예술운동**이라고 할 수 있다. 플럭서스가 휩쓸고 지나간 세상에서 이제 권위는 없다. 그리고 규칙도 없다. 모두가 자유다.

틀 밖에서 생각하라 3

탈권위
: 황금 송아지와 거지 차림의 예언자

> 그 어떤 창조 행위도
> 그 시작은 파괴일 수밖에 없다.
>
> 파블로 피카소

20세기 전반부가 '재현 미술을 파괴하는 과정'이었다면, 20세기 후반부는 '미술 자체가 재정의되는 과정'이었다. 이번 장에서는 그 한 갈래로서 **무엇을 어떻게 그리느냐**의 차원을 넘어 **미술의 권위 자체를 허물어버린** 예술가들을 만나보았다.

- 1913년 동료들의 요구에 작품 전시를 포기한 순간

 마르셀 뒤샹, "망막적 미술을 극복하는 게 내 목표다."

- 1916년 카바레 볼테르에서 펼쳐진 음향시 공연

 휴고 발, "기존 문화와 예술을 마음껏 조롱할 것이다."

- 1962년 페러스 갤러리에서 열린 첫 번째 개인전

 앤디 워홀, "대중들이 좋아하는 이미지도 예술이다."

- 1959년 나치를 연상시키는 검은 회화를 전시한 순간

 프랭크 스텔라, "예술은 이제 어떤 감정도 생기지 않는 물질이다."

- 1962년 플럭서스 공연을 본격적으로 시작하던 순간

 백남준, "예술은 물질이 아니며 흘러가는 것이다."

주류 미술을 거부한 가장 급진적이고 파괴적인 예술을 지칭하는 말이 있다. '전위부대'라는 뜻의 '아방가르드Avant-garde'가 그것이다. 뒤샹과 다다는 미래주의와 더불어 아방가르드를 대표한다. 이 중 뒤샹은 기득권 행세를 한 모더니즘을 포함한 기존의 예술 전부를, 다다는 전쟁을 낳은 부르주아와 그들의 문화예술 모두를 거부했고, 미술의 규칙을 조롱했으며 파괴적인 예술작업을 벌였다. 활동 당시 이들은 철저히 아웃사이더였으며 제대로 인정받지 못했지만, 20세기 후반이 되면서 되살아났다.

특히 1960년대에 뒤샹은 그야말로 위대한 예언자처럼 여겨졌다. 황금 송아지를 우상으로 섬기던 세상에 허름한 행색으로 나타나 계시를 전해준 그런 예언자처럼 말이다. 앞서가는 이들 모두가 그를 추종했으며 그의 작업에서 영감을 받았다. 뒤샹이 부순 우상이 '감상하는 미술'이었다면, 그를 추종했던 후배들에게 우상은 1950년대를 대표하는 추상표현주의였다.

팝아트는 상업미술의 이미지를 끌고 들어와 순수미술의 편협함을 깨뜨렸고, 미니멀리즘은 추상표현주의의 과도한 의미부여와 감정 과잉을 거부하고 회화와 조각의 사물화를 추구했다.

플럭서스는 사물화를 추구한 미니멀리즘과 반대의 길을 갔다. 그리하여 온갖 형태의 고착화를 거부하고 시간 속에서 늘 유동적으로 흘러가는 예술을 추구했다. 그리하여 예술과 삶의 경계도, 예술가의 지위도 없애버리려 했다.

1부에서 우리는 모더니즘 미술이 만들어낸 엄청난 변화를 확인한 바 있다. 무수한 천재들의 노력이 모여 고전미술을 흔적도 없이 제거해버린 과정을 말이다. 그런데 뒤샹을 비롯해, 그를 따르며 새로운 우상을 파괴한 신진 예언자들까지 만나고 보니, 모더니즘에 대한 생각이 조금 달라지지 않는가?

이번 장의 첫머리에서 보았던 글레이즈의 작품을 다시 보자. 당시엔 가장 파격적인 작품이었지만, 팝아트나 미니멀리즘, 플럭서스와 비교해보면 오히려 고전미술에 가깝게 여겨진다. 그만큼 예언자로서 뒤샹이 전해준 계시는 온 세상을 뒤엎을 만큼의 파괴력을 갖고 있었다. 자, 이제 미술은 어떤 모험에 나서게 될까? 다음 장에서 이야기를 이어가보자.

리처드 프린스, 〈**무제**〉, 1989, 메트로폴리탄 미술관. 프린스는 사진계에서 악명이 높은 인물이다. 그는 잡지에서 좋은 사진을 보면 그것을 사진으로 찍어 크게 현상한 뒤 전시회를 열었다. 이 〈무제〉도 잡지에 실린 담배 광고 사진을 찍은 것이다. 광고 이미지는 물론 영화 포스터 역시 그의 먹잇감이 되었고, 요즘은 남의 인스타그램 사진을 허락도 없이 전시한다. 그는 평생 저작권과 초상권 소송을 당하고 있지만 크게 상관하지 않는다. 사진을 팔아서 엄청난 돈을 벌고 있기에 그 돈으로 배상을 하면 되기 때문이다. 그는 이른바 훔쳐도 예술이 되고 또 성공할 수 있다는 것을 보여준 인물인데, 당연히 이러한 행동은 여전히 많은 논란에 휩싸여 있다. 그의 이런 행위가 예술이 되는 지점은 분명히 있다. 그는 이미지 홍수의 시대를 살아가면서 '이 사진이 지금의 세상을 제대로 보여준다!'라고 느낀 순간에만 셔터를 누른다. 그래서 그의 사진은 세상을 생생하게 보여주는 연대기가 되는 것이다. 도둑질도 평생 하면 예술이 되는 것일까? 그리고 그 역시 악당 차림의 예언자인 것일까?

벌거벗은 남녀 주변에 숨어 있는 물신들

나치와 일본에 맞서 함께 싸웠던 미국과 소련은 패권국의 지위를 놓고 무한 경쟁을 시작했다. 냉전이 시작된 것이다. 당시 미국은 아시아와 남미 곳곳에서 공산주의 정권이 들어서고, 우주개발에서도 소련에 뒤처지자 심각한 위기의식을 느끼게 되었다. 노동조합을 합법화하고 사회복지 제도를 마련하는 등 수정자본주의를 전격 도입한 것은 불가피한 조치였다. 그런 가운데 미국 경제가 또다시 맞닥뜨린 문제는 생산과잉이었다. 기술 발전 속에 전후 복구도 얼추 끝나면서 물건이 엄청나게 남아돌기 시작했는데, 이미 대공황을 겪었던 미국으로서는 자본주의의 허점을 극복하게 해줄 획기적인 해결책이 필요했다.

이러한 상황에서 돌파구를 열어준 것은 바로 TV였다. TV는 사람들의 눈을 붙잡아두는 놀라운 기계였고, 또한 화려한 광고 이미지를 무한 송출할 수 있는 기계였다. 이를 토대로 광고

산업을 대대적으로 육성한 미국 경제는 위기를 넘어서게 해줄 궁극의 해결책을 만들어낼 수 있었다. 바로 인간의 욕망을 부추기는 것이었다. 인간의 욕망만 활짝 일깨울 수 있다면 유효수요가 늘어나 경제는 얼추 굴러가게 된다. 그렇게 미국은 욕망의 나라로 변신한다. 마케팅의 대두로 제품의 수명은 점점 짧아졌으며 필요 없는 물건도 불티나게 팔려나갔다. 남들이 가졌기 때문에, TV에서 유행하기 때문에 사람들은 지갑을 열었다.

이를 부추긴 것은 대중문화와 스타들이었다. 미국은 영화와 음악 등 대중문화 산업을 지배하면서 수많은 스타를 길러냈다. 엘비스 프레슬리와 매릴린 먼로는 그 시대의 상징과도 같다. 스타들은 욕망의 대상이기에 이들이 가진 것과 입은 것 모두가 욕망의 대상이 된다. 이른바 물신物神이 무수히 만들어지는 것이다. 물신은 명품이란 이름으로, 한정판이라는 이름으로 우리 주변에 빼곡히 들어차기 시작했다. 그러는 사이 자본주의는 서서히 힘을 비축하게 되었고 냉전에서의 승리 또한 준비하게 되었다.

같은 시대에 유럽은 재건의 시기를 보내면서 실존주의로 존재를 고뇌하고, 부조리극으로 전쟁의 허무를 되새김질하고 있었다. 그런 유럽인들에게도 욕망의 시대가 열리고 있었지만, 그들이 보기에 미국은 대책 없이 화려하고 천박한 별천지로 보였을 것이다. 해밀턴이 이 콜라주로 포착하려 한 것은, 미국을 휩쓸고 유럽으로도 몰려오고 있던 물신이었다. 그는 잡지를 열면 넘쳐흐르던 물신의 이미지들을 잘라내 그럴듯하게 붙여나갔다. 거대한 막대사탕을 손에 든 남자와 전등갓을 머리에 쓴

리처드 해밀턴, 〈도대체 무엇이 오늘의 가정을 그토록 색다르고 매력적인 것으로 만드는가?〉, 1956, 튀빙겐 미술관.

여자는 모두 자아도취에 빠져 있다. 이들 주변엔 성적 코드가 가득한데, 이는 물신이 우리의 성적 에너지를 먹고 살기 때문이다. 바닥 양탄자엔 폴록 문양이 그려져 있는데, 여기엔 이들의 허영심이 숨겨져 있다. 중앙의 전등갓에 박힌 자동차 회사 포드 사의 상표처럼 이 작품의 디테일 하나하나에는 해밀턴의 신랄한 풍자가 담겼다.

하지만 이 작품은 어딘지 공허하다. 풍자는 결국 비겁함을 가리려는 방법이 아니던가. 이미 물신들에 점령당한 삶에서 우리는 벗어날 길이 없다. 우리가 물신에서 벗어나는 순간, 자본주의는 순식간에 붕괴하기 때문에. 그리고 우리는 자본주의를 떠날 수 없다. 고삐 풀린 욕망이 이미 삶을 집어삼켰기 때문에.

뉴욕, 세계 미술의 중심이 되다

뉴욕은 1940년대에 세계 예술의 중심으로 발돋움한다. 이는 전적으로 히틀러 덕분이다. 사상 유례가 없는 파괴를 겪은 유럽에서 예술은 발붙일 곳을 잃었고, 특히나 미술을 탄압했던 나치를 피해 많은 예술가들이 대서양을 건넜다. 그러다 보니 뉴욕은 유명한 예술가들로 북적였는데, 추상의 대표 주자인 들로네, 몬드리안이 그러했고 초현실주의 예술가들도 활발히 활동하고 있었다. 전쟁 전까지만 해도 이들은 전설이었다. 피카소를 필두로 유럽 예술가들이 벌인 파괴적인 모험은 미국에서도 신문 1면을 장식할 정도로 늘 화제와 동경의 대상이었던 것이다. 그런데 이 전설들이 뉴욕에 강림하시다니!

한편 미술시장의 기반은 착실히 다져져 있었다. 뒤샹의 활약으로 세계 최고 수준의 현대미술관들이 속속 생겨났고, 미술품을 거래하는 화상과 수집가들의 경쟁도 치열했다. 이러한 미

술시장은 유럽의 거장들이 뉴욕에서 활약하게 되면서 폭발적으로 성장하게 되었다. 반면 이런 호황을 지켜보기만 해야 했던 미국 토박이 화가들의 상대적 박탈감 또한 커져만 갔다. 폴록이나 뉴먼과 같은 뉴욕 화단의 1세대를 이루는 화가들은 화가 생활을 하면서 대공황을 맞은, 매우 운이 나쁜 이들이었다.

이들이 살아남을 수 있었던 것은 루스벨트 대통령의 뉴딜정책 덕분이다. 당시 멕시코 벽화가 큰 인기를 얻고 있던 가운데, 미국 정부에서는 화가들을 살리기 위해 월급을 주면서 공공건물에 벽화를 그리도록 했는데, 이 과정에서 서로 모르던 화가들도 친해질 수 있었다. 이들 대부분은 초현실주의 영향하에서 추상적 작업을 하고 있었는데, 유럽 예술가들만 대우하는 미술계에 불만을 쌓으며 자신만의 미술을 선보이기 위해 치열한 노력을 기울였다. 그 돌파구를 열어준 이가 바로 폴록이었고 그 성공 또한 눈부셨는데, 이는 내심 폴록을 무시하던 동료들로 하여금 분발하게 만드는 계기가 되었다.

뉴욕 화단의 1세대가 이후 1950년대에 세계 미술을 지배하게 된 배경에는 두 세력의 지원이 있었다. 하나는 평론가들이다. 그린버그를 필두로 해럴드 로젠버그^{Harold Rosenberg}, 마이어 샤피로^{Meyer Schapiro} 등은 막강한 영향력으로 뉴욕 미술의 지원군이 되었다. 다른 하나는 미국 정보 당국이었다. 치열한 냉전이 벌어지던 상황에서 미국은 문화적으로도 소련보다 앞서야 했기에 미국적인 미술을 성공시켜야 했다. 이런 과정에서 미 당국의 지원을 받게 된 것이 추상표현주의다. 하지만 처음에 미 당국에서는 추상표현주의를 그리 좋게 평가하지 않았다고

한다. 본래 후원하려 했던 것은 자유주의 체제를 선전하는 아카데미 스타일의 미술이었다. 하지만 이런 미술로는 소련 리얼리즘 미술의 탄탄한 진용에 대적할 수 없다고 결론을 내리고, 그 대안으로서 폴록과 그의 동료들을 전면에 부각시켰다는 것이다.

뉴욕은 이후에도 미술의 중심지로서의 지위를 굳건히 해나갔다. 추상표현주의에 이어 탄생한 팝아트가 큰 성공을 이어갔고, 이후 미니멀리즘이 세계 미술의 변화를 이끌었다. 현재에 이르러서도 예전과 같은 독점적 지위는 아니지만, 여전히 세계 미술의 중심지 중 하나로서 그 위상을 단단히 유지하고 있는 중이다.

ART HUMANITIES

구축주의
블라디미르 타틀린

미니멀리즘
로버트 모리스

신사실주의
이브 클랭

대지예술
로버트 스미스슨

비디오아트
백남준

4장
·

그 무엇을 가져와도
예술이 된다

형식 너머로

예술가가 '저거다'라고 하는 순간,
예술이 된다

마르셀 뒤샹

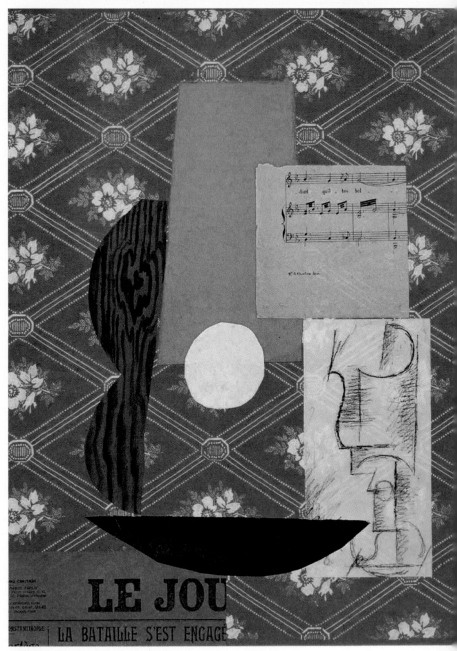

파블로 피카소, 〈기타, 악보 그리고 유리컵〉, 1912, 맥네이 미술관.

피카소가 콜라주를 창안할 수 있었던 것은 브라크가 파피에 콜레, 즉 종이 잘라 붙이기를 보여줬기 때문이다. 이를 보고 충격을 받은 피카소는 즉시 영감에 휩싸여 이것저것 닥치는 대로 붙였는데 그게 바로 콜라주였다. 그는 여러 재료 중에서도 신문을 특히 좋아했는데 활용도가 높았기 때문이다. 활자가 가득한 신문지는 질감 표현에도 좋았고 언어적 유희를 구사하기에도 좋았다. 이 작품은 여러 재료를 사용한 피카소의 전형적인 콜라주로, 왼쪽 하단에 위치한 신문의 일부엔 일종의 말장난이 숨겨져 있다. 헤드라인 제목은 'LA BATAILLE S'EST ENGAGE'라고 적혀 있는데, 이는 전쟁 발발을 알리는 내용이다. 제작 시기를 고려하면 크림전쟁이 아니었을까 짐작된다. 그런데 문장을 여기까지 자르면서 제호 역시 'LE JOU'에서 잘렸는데, 이는 본래 제호인 'Le Journal(르 주르날)'의 앞부분만 남긴 것이다. 소리 내서 읽어보면 이는 놀이나 장난을 뜻하는 단어 'le Jeux(르 주)'와 발음이 같다. 내용을 이어보면 이런 의미가 된다. '놀이-전쟁이 개시됐다.' 피카소 특유의 위트와 풍자가 느껴진다. 사실 그는 평소 부조리한 세상에 대해 진지한 문제의식을 갖고 있기도 했다. 이런 언어유희로 인해 우리는 기타와 전쟁 사이의 이질감을 자연스럽게 생각하게 된다.

회화에 여러 재료를 붙인 콜라주 작업. 이때부터 입체주의는 종합적 입체주의 단계에 진입한다. 그런데 이처럼 콜라주를 시작할 때만 해도 피카소는 이것이 앞으로의 미술을 얼마나 크게 바꿔놓을지 몰랐을 것이다. 피카소는 그저 추격자들을 따돌린다는 생각에 들떠 그림에 재료를 붙이는 방식을 더 다양하게, 더 과감하게 시도했을 뿐이다. 이는 어떤 결과로 이어졌을까? 지금부터 그 이야기를 시작해볼 것이다.

피카소에게 쫓겨난 무데뽀 진상 손님
•
타틀린과 구축주의

 피카소의 작업실에는 늘 그를 찾아오는 이들이 많았다. 그와 거래를 하고 싶은 화상이나 수집가는 물론이고 평론가나 동료 화가들이 그를 보러 찾아왔고, 그를 흠모해 무작정 찾아오는 화가 지망생도 많았다. '오늘은 또 누구야?' 문을 열어보니 말쑥하게 차려입은 키가 크고 깡마른 남자가 서 있었다. 서른 살 전후로 보였는데 나이에 비해 우울한 눈빛이 인상적이었다. 긴장한 듯 잠시 머뭇거리던 그가 어색한 억양으로 자신을 소개했다. 러시아에서 온 화가라고.

 피카소는 불청객을 좋아하지 않았지만, 멀리서 온 화가라고 하니 들어오라고 했다. 들어오라는 말에 비로소 미소를 지은 남자는 집 안으로 들어서는 순간에도 하나라도 놓칠세라 피카소의 작업들을 면밀히 살폈다. 피카소는 그에게 차를 대접하고 이야기를 나눴는데 예상과 그리 다르지 않은 이야기였다. 자신을 존경하며 늘 작업하는 모습을 보고 싶었다는 식의. 마주 앉아 자세히 보니 참 특이한 인상이었다. 윗입술이 특별히 길었고, 높은 코는 위로 솟구쳐 있었다. 그리고 왠지 전체적으로는 물고기가 연상되었다. 그때까지만 해도 피카소가 이 독특한 인상의 남자를 싫어할 이유는 없었다. 앞으로 몇 주간 이 남자가 자신을 괴롭히리라는 걸 이때는 알 수 없었을 테니.

낡은 것도, 새로운 것도 아니다.
오직 꼭 필요한 것만!

블라디미르 타틀린

이 불청객의 이름은 블라디미르 타틀린[1]이었다. 그는 엄한 아버지와 계모 아래에서 소심하고 대인기피적인 성향으로 자랐으나 미술을 반대하는 아버지에 반발해 가출을 하면서 전혀 다른 사람이 되었다. 타틀린은 먹고살기 위해 원양어선을 타고 갖은 고생을 하면서 근성을 갖췄고 돈이 모이면 그것으로 미술 공부를 하며 그림을 그렸다. 그가 화가로 데뷔하던 무렵 러시아에는 파리의 모더니즘 미술이 밀려오고 있었다. 러시아의 부호들이 미술에 뛰어들어 마티스나 피카소 등 당대의 인기 작품을 싹 쓸어가다시피 했는데, 그렇게 모인 작품들 전시가 자주 열리면서 러시아에서도 현대미술의 열기가 생겨난 것이다. 타틀린은 이 중 한 전시에서 피카소의 종합적 입체주의 작품을 접하고 그 실험성과 과격함에 충격을 받았다. 자신은 이제 겨우 입체주의 흉내나 내고 있었는데 피카소는 저 멀리 달아나는 것처럼 느껴졌다. 그때 그의 마음속에는 피카소를 찾아가 직접 배우고 싶다는 강렬한 꿈이 생겨났다.

새롭게 미술에 뛰어든 화가들 사이에서 조금씩 이름을 알리

1 Vladimir Tatlin(1885~1953). 러시아의 화가 및 조각가. 광선주의의 영향 아래서 추상미술을 시작했고, 러시아 예술을 이끈 구축주의를 전개했다.

고 있었지만 당시 타틀린의 마음은 온통 파리에 가 있었다. 피카소를 만나려면 어떻게든 파리로 가야 하는데 현실은 여비조차 구할 수 없는 답답한 처지였다. 그러다 기회가 찾아온다. 길에서 그는 우연히 베를린에서 열리는 러시아 민속 예술전 참가자 모집 공고를 보게 되었다. 보는 순간 '이거다!'라는 느낌이 왔다. 일단 베를린까지 가면 어떻게든 기회가 생기지 않을까 생각한 것이다. 아코디언 댄스에 재능이 있던 그는 공연단에 선발되어 베를린으로 가게 되었는데, 현지에 도착해서야 자신이 지원한 예술전이 독일 황제도 관람하는 제법 큰 행사임을 알게 되었다. 공연장 특별석에 황제가 앉아 관람하는 가운데 자신의 순서가 된 타틀린은 예정에도 없이 갑자기 장님 행세를 하며 공연을 했다. 불안불안한 모습에 객석에서는 연이어 폭소와 탄성이 터졌는데, 공연이 끝난 후 갑자기 누군가 그를 황제에게 데려갔다. 그를 반갑게 맞은 황제는 어려운 여건에서도 최선을 다하는 모습에 감명을 받았다며 갑자기 손목시계를 풀어 그의 손에 쥐여 주었다. 열심히 살라는 격려와 함께. 황제의 시계라니! 그것은 엄청난 보물이었다. 눈을 감고 연기를 하던 그는 황제에게서 물러난 뒤 즉시 공연단을 떠나 전당포에 가서 황제의 시계를 돈으로 바꿨다. 바꾸고 나서 보니 여비는 물론 파리에서 상당 기간 먹고 지낼 큰돈이 마련되었다.

이처럼 믿기지 않는 일을 겪은 그는 파리에 도착한 즉시 제법 깔끔한 옷으로 차려입고 피카소의 작업실로 향했다. 그의 목표는 어떻게든 피카소의 마음에 들어서 동료가 되던가, 아니면 그의 조수라도 되어서 그로부터 많은 걸 배우는 것이었다.

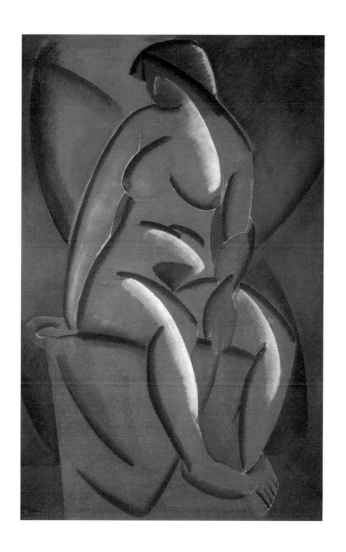

블라디미르 타틀린, 〈여자 모델〉, 1913, 트레티야코프 미술관. 당시 타틀린은
종교화를 연구했으며 기법적으로는 입체주의의 면분할을 적극 시도했다. 이
누드화의 구도는 성모 마리아의 앉은 자세를 참고한 것이다.

첫 방문에서 이런저런 이야기를 나누던 타틀린은 피카소의 눈치를 살피며 어렵게 말을 꺼냈다. 당신의 조수가 되고 싶다고. 청소 같은 허드렛일부터 작업실의 모든 일을 할 수 있다고. 하지만 이는 역시나 떡 줄 사람은 생각도 없는데 미리 김칫국을 몇 사발이나 들이킨 격이었다. 피카소 입장에서 보면 이렇게 찾아오는 이들이 한둘이 아닌 데다, 생전 처음 보는 러시아 사람을 자기 작업실에 들일 이유가 하나도 없었다. 어눌한 말로 열심히 사정해보았지만 통하지 않자 아쉬운 표정으로 일어서야 했던 타틀린. 하지만 그는 끈질긴 남자였다. 그 뒤로도 어떻게든 핑계를 만들어 계속 피카소를 찾아왔고, 나중엔 너무나 노골적으로 매달리다 보니 피카소의 인내심도 바닥이 났다. 피카소는 그 뒤로 타틀린이 또 찾아오자 문전박대하며 쫓아내고 만다. 그런데 이 진상 중의 진상 손님인 타틀린이 얼마나 야심차고 재능 넘치는 화가인지, 또한 그가 앞으로 현대미술을 얼마나 드라마틱하게 바꿔놓을 것인지 미리 알았다면 피카소가 그리 매정하게 대할 수 있었을까? 인생사, 이처럼 한 치 앞도 알 수 없는 것이다.

하지만 결과적으로 이 시기는 타틀린의 삶에 매우 중요한 의미를 갖게 된다. 꿈에 그리던 미술관에서 거장들의 회화를 직접 마주한 것도 좋았고, 갤러리를 돌며 최신 미술의 경향을 직접 눈으로 확인한 것도 의미 있는 소득이었다. 하지만 그보다 더 직접적으로 그의 삶을 바꾼 계기가 있었으니 피카소의 작업장에서 눈여겨본 〈기타〉라는 작품이었다. 두꺼운 종이를 사용해 입체적으로 형상화한 〈기타〉는 보는 즉시 그의 뇌리

파블로 피카소, 〈기타〉, 1914, 뉴욕 현대미술관. 피카소는 1912년에 하드보드지로 이 작품의 첫 번째 버전을 만들었고, 이후 철판으로 다시 만들었다. 이는 그의 콜라주 작업에서 진화한 것으로 전통적인 조각의 방식이 아닌 새로운 형태의 조형물이었다. 그런데 피카소는 이 분야를 더 발전시키기보다 본래의 분야인 회화로 돌아갔다.

에 각인되었다. 새로운 미술의 영감이 심어지는 순간이었다. 그렇게 그는 러시아로 돌아왔다. 황제의 시계가 불러일으킨 마법의 시간도 끝났기 때문에.

피카소의 종합적 입체주의에서 출발해 여러 입체적 조형을 시도하던 타틀린은 마침내 독창적인 미술을 선보이며 이를 '구축주의Constructivism'라고 명명했다. 1914년 탄생한 구축주의는 '구성주의'라고도 하는데, 핵심 개념은 **가공하지 않은 원재료만으로 만드는 미술**이었다. 이는 기존 미술에서는 상상도 할 수 없는 발상이었다. 예를 들어 부조를 만들 때 재료가 나무면 그것을 깎아내서 어떤 모양을 만들 것이고, 재료가 금속이면 녹여서 틀에 붓고 굳혀 주물로 만들 것이다. 필요하다면 캔버스 위에나 가공된 재료 위에 채색을 해서 형상을 또렷이 드러

나게 해야 할 수도 있다. 그런데 이런 일체의 가공 없이 재료를 그냥 붙이면 작품이 된다니, 이게 말이나 되는 소리일까? 피카소조차 기타 모양을 만들기 위해 재료를 자르고 구부리는 작업을 하지 않았던가. 말하자면 타틀린은 구상된 형태를 위해 재료를 변형시키는 것 자체를 거부한 것이다. 그는 왜 이런 생각을 하게 된 것일까?

그가 이러한 구축주의의 아이디어를 떠올리게 된 데에는 우연히 찾아온 한순간이 있었다. 그는 한때 러시아의 전통적인 종교화인 이콘화에 푹 빠져 있었기 때문에 그의 작업장에는 신비로운 느낌의 이콘화가 많이 있었다. 그래서 늘 보던 것이라 새로울 게 없었는데 어느 날 문득 엉뚱한 생각이 떠올랐다. 이 작은 종교화를 성스럽게 만드는 것, 즉 우리로 하여금 묘한 신비감을 느끼게 하는 것이 다름 아닌 금속 재료가 아닐까 하고 생각하게 된 것이다. 그동안은 그저 성인의 모습이니 자연스럽게 그런 성스러운 느낌이 생겨난다 생각했지만, 타틀린은 그것이 고정관념일지도 모른다고 의심하게 되었다.

그는 그림을 그리고 그 위에 금속 장식을 대보면서 자신의 의심을 확인해보았다. 그랬더니 모든 것이 명확해졌다. 금속 장식이나 금박 장식이 없을 때는 이콘화 특유의 아우라가 미약했는데 그것을 붙이니 바로 살아났던 것이다. 그림의 가치를 만드는 핵심은 재료에 있었다. 이 대목에서 타틀린의 생각은 도약한다. '그래, 그림처럼 부차적인 것들을 모두 없애는 거야! 그리고 재료만으로 작품을 만들어보는 거다!' 그는 어찌 보면 엉뚱하다고 할 법한 생각을 실제로 실행에 옮겼다. 구축주의는

이콘화로 그려진 미카엘 천사. 동로마제국 시절부터 그려진 이콘 화는 금속 장식을 많이 사용해 신비로운 느낌을 연출했다.

이렇게 시작되었다.

　구축주의 실험을 하던 초기에 타틀린은 회화적 부조 작업을 했다. 액자 같은 사각의 틀은 그대로 유지하고 회화적 장식을 모두 제거한 뒤 재료만으로 작품을 만든 것이다. 이는 회화도 아니고 조형도 아닌 그야말로 절충적인 형태의 부조였다. 하지만 그는 곧 이러한 작업의 한계를 깨닫게 된다. 기타와 같은 재현의 대상이 사라지긴 했지만, 형태적으로는 종합적 입체주의에서 크게 달라진 게 없다고 느낀 것이다. 부조에 머물러서는 안 된다고 생각한 그는 벽에서 작품을 해방시켰다. 그러

블라디미르 타틀린, 〈회화적 부조〉, 1914, 파괴됨. 구축주의 개념을 시도한 타틀린의 초기작 중 하나다. 액자가 있는 캔버스 작업이다 보니 회화적인 틀에서 완전히 벗어나지 않은 면이 보인다.

고는 3차원 공간 속에서 다시 재료를 결합시키는 새로운 시도를 한다. 이것이 바로 그의 대표작으로 여겨지는 '역부조Counter-Relief'다.

역부조라는 말은 부조의 반대되는 형태라는 뜻이다. 즉, **평면의 틀을 깨고 나와 공중에 걸리며, 전통적 부조의 특징인 볼륨이나 부피가 사라지고 재료들만 남았다**는 의미다. 이 역부조는 미술사에서 여러 중요한 의미를 가지는데, 그중 하나가 바로 공간과의 결합이다. 역부조는 공중에 걸리기 때문에 실제 물리적 공간을 필요로 한다. 작품과 공간이 결합되어야 하

블라디미르 타틀린, 〈코너 역부조〉, 1915, 러시아 미술관. 이 작품이 실내 공간의 구석에 자리한 것도 상당히 전략적이다. 본래 이 자리는 러시아에서 집집마다 이콘화가 놓이는 곳이었다.

는 것이다. 이전에는 이처럼 주변 공간을 작품에 끌어들인 미술 작품이 없었다. 전통 회화나 부조는 벽에 찰싹 붙어 있었고, 조각은 자신의 부피를 꽉 채운 것이라 공간이 비집고 들어갈 틈이 없었다. 역부조에 의해 작품과 결합하기 시작한 '주변 공간'은 이후 뉴먼의 색면회화나 미니멀리즘의 설치조각에서 등장하는 '장소'의 개념으로 진화하게 된다.

타틀린의 작품은 세상에 큰 방향을 불러일으켰다. 구축주의가 본격적으로 데뷔한 무대는 〈0, 10 마지막 미래주의 전시회〉였는데 이는 앞에서 언급했던, 말레비치를 스타로 만들었던 바

로 그 전시였다. 이때 타틀린도 말레비치 못지않은 주목을 받으면서 대단한 성공을 거두었는데, 이후 러시아혁명의 열기 속에서 엘 리시츠키[2]를 비롯해 더 많은 동료와 추종자를 얻게 되면서 점차 말레비치의 절대주의를 밀어내고 러시아 미술의 주류로 올라서게 되었다.

타틀린의 구축주의는 급진성의 측면에서 동시대 그 어떤 예술운동도 압도할 만큼 파격적이었다. 구축주의는 회화나 조각의 대전제를 거부하고, **재료 그 자체가 곧 형태가 되는 미술**을 제안했다. 이는 예술가의 개념부터 근본적으로 바꾸는 것이었다. 과거의 예술가는 물감을 칠하든 돌을 깎든 재료를 가공하고 변형시키는 사람이었다. 그리고 이들에겐 초상화를 그리거나 흉상을 만드는 식의 구체적 목적이 있었다. 구축주의는 이런 개입과 목적 모두를 폐기한다. 그러므로 예술가의 핵심 기술이 필요 없어지는 것이다. 화가는 드로잉을 할 필요가 없고, 조각가는 깎고 다듬는 기술을 배울 필요가 없다. 그렇다면 이제 예술가는 원재료를 직접 다루는 엔지니어처럼 되어야 한다. 그리고 재료의 물리적 특성을 가장 잘 살려내 기계적이고 기하학적 형태를 만들게 될 것이다.

구축주의가 건축이나 도시설계 쪽으로 영역을 넓혀간 것은 자연스러운 결과였다. 구축주의의 유산은 미술에도 많이 남았지만 오히려 현대건축에 더 많이 남겨졌다. 19세기까지의 건축과 현대건축 사이의 결정적 차이는 재료의 가공에 있다. 과거

2 El Lissitzky(1890~1941). 러시아 구축주의 미술가로 유럽 주요 도시에서 활발한 활동을 하면서 러시아의 선구적 미술을 전파하는 데 중요한 기여를 했다.

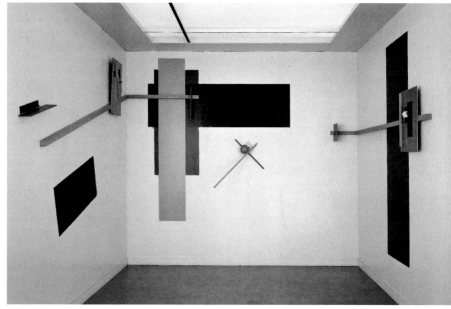

엘 리시츠키, 〈프로운 방〉, 1923, 반아베 미술관. 1919년부터 리시츠키는 절대주의와 구축주의의 성과를 종합하여 3차원적인 공간 구성을 선보였고, 이를 건축 디자인에 접목시키려는 시도를 했다. 〈프로운 방〉은 전시되자마자 대단한 반향을 불러일으켰고, 러시아 미술의 혁신적인 미적 감각을 널리 알리는 계기가 되었다.

의 건축은 고대 신전처럼 장식적인 미를 위해 재료의 모양을 일일이 가공한 것을 멋지다고 여겼다. 하지만 현대에 접어들면서는 그 어떤 장식도 없이 재료만으로 지어진 건물이 멋지다고 평가받는다. 철근콘크리트와 유리만으로 지어진 육면체의 마천루. 재료가 곧 형태가 되는 이런 건축을 이제 우리는 너무나 당연하다고 여기게 된 것이다. 그 놀라운 변화의 시작점에 구축주의가 있다.

4장의 시작을 타틀린이라는 독특한 예술가의 이야기로 열어

보았다. 타틀린의 구축주의도 예술의 근간을 뒤집은 예술운동으로서 다다이즘과 더불어 아방가르드 예술로 분류된다. 회화와 조각이 아닌 새로운 형식을 최초로 창안했으며, 재료 그 자체가 곧 형태가 되는 미술을 추구한 구축주의의 시작점은 타틀린이 피카소의 작업실을 찾아간 바로 그 순간이 될 것이다. 이는 이 책의 네 번째 경로선이 출발하게 되는 첫 번째 생성점이라 할 수 있다. 타틀린은 이때 얻은 영감에 이콘화로부터 떠올린 아이디어를 결합시켜 구축주의를 탄생시켰고, 1915년의 〈0, 10 마지막 미래주의 전시회〉에서 말레비치와 더불어 가장 주목받는 예술가가 될 수 있었다.

이후 대단한 지지를 받으며 러시아 예술을 선도하던 구축주의는 아쉽게도 1920년대 말에 접어들면서 급격하게 시들어버린다. 스탈린이 집권하면서 진보적 미술에 대대적 탄압을 가했기 때문이다. 하지만 구축주의가 현대미술에 남긴 자취는 지금도 또렷하다. 구축주의는 절대주의와 더불어 완전한 추상에 도달한 첫 번째 사례다. 또한 예술과 예술가를 재정의함으로써 이후 미술에 대단히 큰 영향을 미치게 된다. 미술에서 파괴적 선례는 늘 더 과격한 도발을 부른다. 이제 미술은 어떤 모험을 보여줄까? 다음 이야기에서 이어가보자.

이것은 회화도, 조각도 아니다

•

모리스와 미니멀리즘

전시회 주최 측은 골치가 아팠다. 다른 명칭으로 열린 전시에는 별 불만 없이 참석하던 예술가들이 이번에 정해진 명칭에는 모두가 불만을 표시했기 때문이다. 심지어 전시회 제목을 듣자마자 거절한 이도 있었고, 다음과 같이 항의서한을 보낸 이도 있었다.

"난 그 따위 제목의 전시에 참가해달라는 당신의 초청에 매우 불쾌합니다. 거기에 참가하면 사람들이 뭐라고 하겠습니까? 내 작품 또한 경박하고 뭔가 의심스러우며, 게다가 형용사로 된 최초의 미술운동에 속한다고 생각할 게 아니겠습니까?"

과연 어떤 명칭이었기에 이런 반응까지 있었던 것일까? 이 전시회의 명칭은 '미니멀 아트'였다. 지난 4년간 '1차 구조물', 'ABC 아트', '거부미술', '즉물주의' 등 다양한 이름으로 불리던 것을 이참에 통일해볼 계획으로 정해본 명칭이었는데, 작가들의 반응이 이렇게 안 좋을 줄 몰랐다. 그래도 전시회 주최 측은 밀어붙여야 한다고 결론을 내렸다. 이 다양한 생각을 가진 작가들의 공통점을 가장 잘 포착한 책이 2년 전 출간된 《미니멀 아트》였기 때문이다. 이 책의 핵심은 '해체'와 '결정'이라는 두 단어에서 잘 드러났다. 그렇다면 이 예술가들은 무엇을 해체하고 무엇을 결정했다는 것일까?

형태가 단순하다고
경험까지 단순한 건 아니다.

로버트 모리스

남들이 붙여준 별명치고 처음부터 마음에 드는 것이 있던 가. 20세기에 활약한 예술가들 역시 남들이 붙여준 명칭을 그 리 좋아하지 않았다. 야수주의나 입체주의처럼 아예 조롱에 서 시작된 명칭은 말할 필요도 없겠다. 그런데 미니멀리즘처럼 해당 예술가들이 극도로 싫어한 명칭도 없었을 것이다. 하지 만 어쩌겠는가. 모두가 그렇게 부르다 보니 이들도 1968년 전 후로는 마지못해 이 명칭을 받아들이게 된다. 스텔라의 비회화 적 추상에서 시작된 미니멀리즘은 그야말로 형태만 비슷한 잡 동사니 같은 것이었는데, 자신들의 이론을 체계적으로 정립한 이는 도널드 저드[3]와 로버트 모리스[4]다. 저드는 1965년 발간 한 《특정 물체Specific Objects》라는 책으로, 모리스는 이듬해 발행 한 《조각에 대한 노트》로 각자 자신의 이론을 전개했다. 새로 운 미술을 만들어내려는 열정으로 가득했던 이들이 당시 미술 계의 흐름을 예리하게 살피며 내린 결론은 이러했다.

"아무리 봐도 회화와 조각의 시대는 끝난 것 같다."

3 Donald Judd(1928~1994). 미니멀리즘을 정립한 평론가이자 예술가. 회화에서 시 작해 조형으로 나아갔으며 말년에 거대한 스케일의 작업을 했다.

4 Robert Morris(1931~2018). 미니멀리즘 조각가. 저드와 쌍벽을 이루는 미니멀리 즘 이론가이며, 이후 다양한 미술에 지대한 영향을 미쳤다.

추상표현주의가 압도적으로 지배하던 시대이다 보니 예술가들에겐 추종자가 되거나 아니면 도전자가 되는 길밖에 없었다. 도전자를 선택한 이들은 뒤샹과 다다를 부활시켰는데, 그러다 보니 자연스럽게 회화와 조각으로 구분하기 어려운 작품들이 양산된 것이다. 그 대표적인 예가 바로 로버트 라우션버그[5]의 '콤바인Combine'이다. 콤바인은 피카소의 콜라주에서 진화한 것으로 거대한 캔버스에 잡다한 사물들을 붙여나가는 작업이었다. 일상의 물건과 쓰레기들에 의해 테러를 당한 모양새가 되다 보니 액자 속 작품은 더 이상 회화라 부를 수 없게 되었다. 수거를 기다리는 듯한 어떤 사물이 된 것이다. 이후 콤바인은 점점 두꺼워졌고, 점점 더 앞으로 튀어나왔다. 그러다 마침내는 벽에서 떨어져나와 혼자 서 있게 되었는데, 이는 회화의 역사에서 의미심장한 사건이다. 회화가 벽을 탈출해 조각 행세를 한 것이기 때문이다. 이처럼 당시 예술가들은 **스스로를 회화나 조각의 틀에 가두려 하지 않았다.**

이러한 시대의 흐름을 간파한 저드와 모리스는 새로운 미술을 만들어내기 위해 다양한 모색을 했는데, 그러던 중 결정적 돌파구를 찾아낸다. 그것은 바로 러시아의 추상미술인 절대주의와 구축주의였다. 말레비치와 타틀린, 이 두 거장이 가르쳐준 것은 예술가의 개입을 최소화하라는 것. 여기서 미니멀리즘의 첫 번째 전략인 '해체Dismantling'가 등장한다. 그렇다면 저드와 모리스가 해체하려 한 것은 무엇일까? 바로 **예술가의 생**

5 Robert Rauschenberg(1925~2008). 재스퍼 존스와 함께 네오다다를 이끈 예술가. 늘 파격적인 작품을 연이어 선보였고 그중 콤바인 작업이 가장 유명하다.

로버트 라우션버그, 〈운율〉, 1956, 뉴욕 현대미술관.
미술교사를 그만두고 전업화가가 된 라우션버그는 한
동안 캔버스를 살 돈이 없을 정도로 생활고를 겪었다.
그러다 문득 침대 시트가 눈에 들어와 그것을 벽에 걸
어두고 그림을 그렸고, 이어 거기에 베개를 붙여보면
어떨까 하는 엉뚱한 생각이 떠올랐는데 이것이 콤바인
의 시작이었다.

각과 감정이 작품에 개입하는 것, 즉 '구성'이다. 예를 들어 라
우션버그의 콤바인 작업 〈운율〉을 보자. 전통미술에서 기대하
던 아름다움은 찾아볼 수 없지만 그래도 이 작업은 공들여 구
성된 작품이다. 각각의 부분들이 어디에 위치하고, 다른 것들
과 어떻게 관계를 맺어야 하는지 작가는 끊임없이 고심한다.
이 과정에는 매 순간 작가의 생각과 감정, 느낌이 반영된다. 이
것들이 집요해지면 뉴먼과 로스코처럼 감정이 과도한 사태가
벌어질 수밖에 없다. 그러므로 그 싹을 잘라야 한다. 그렇다면

이들 모두를 해체하려면 어떻게 해야 할까? 저드와 모리스가 내린 결론은 이렇다.

"부분이 없이 통짜인 3차원의 구조물을 만들면 된다."

저드는 이를 '하나이자 나눌 수 없는 단순한 형태'라고 정의하고 '특정 물체'라고 불렀다. 그리고 이것이야말로 현실 세계에 있는 그 어떤 것도 연상시키지 않는 완벽한 작품이라 확신했다.

회화에서 미니멀리즘으로 나아간 저드와 달리 모리스는 조각에서 미니멀리즘으로 나아갔다. 그는 자신의 작업을 '단일한 형태Unitary Form'라고 이름 짓고 부분으로 나눌 수 없는 형태를 창조했다. 그는 여러 면에서 저드보다 더 철저하고 극단적이었다. 먼저 그는 저드의 반복, 나열되는 구조물 형식이 어떤 이미지를 연상시킨다고 비판했고, 재질이나 색깔 또한 없애야 한다고 주장했다. 예를 들어 구조물 표면에 거울을 붙이거나 매력적인 색을 칠하는 것은 그 자체가 구성이므로 해체의 원칙에 위배된다는 것이다. 그래서 모리스는 자신의 구조물에 그 어떤 색이나 질감을 입히지 않았고 오직 흰색으로만 작업했다.

그리고 모리스는 조각이 놓이는 좌대 또한 없앴다. 좌대는 일상의 물건과 예술 작품을 구분하는 장치다. 그리하여 심리적으로 관람자와 일정한 거리를 만든다. 모리스는 '단일한 형태'가 예술품이 아니라 사물이어야 한다고 생각했다. 그러므로 좌대에서 내려와 관람자가 위치한 현실 세상에 놓이는 것이 당연했다. 그의 1965년 작품 〈무제〉를 보자. 세 개의 구조물이 배치되었는데 얼핏 보면 모양이 달라 보이지만 자세히 보면 같

로버트 모리스, 〈무제〉, 1965. 우리의 감각에는 이 세 조형물이 전혀 다른 모양처럼 다가오지만, 머리는 이 세 조형물이 같은 것이라고 말한다. 이럴 땐 이성이 옳은 것일까, 감각이 옳은 것일까?

은 모양과 크기라는 것을 알 수 있다. 이 구조물이 전시장 바닥에 놓이면 어떤 일이 벌어질까. 물리적·심리적 거리가 사라지면서 누구나 구조물 사이를 자유롭게 다니고, 어떤 이는 구조물에 잠시 앉아 쉴 수도 있을 것이다. 모리스가 이런 구상을 할 수 있었던 배경은 타틀린을 연구했기 때문이다. 타틀린이 '역부조'에서 제시한 **작품 주변의 공간 개념**을 모리스는 이처럼 **관객들과의 관계성**으로 발전시켰다. 그러면서 그는 사물성에만 집착하는 동료들을 비판했다. 미니멀리즘은 어쩔 수 없이 사물성으로 나아가야 하지만, 거기서 다시 관계성으로 나아가야 한다는 것이다.

"좋은 작품은 관계에서 결정된다. 예술가는 관람자의 시야에

서 펼쳐지는 공간을 창조하는 사람이다."

모리스는 공간의 개념을 다시 시각과 연결시킨다. 그러면서 **작품은 관람자가 볼 때 완성된다**는 뒤샹의 생각을 계승한다. 그에 따르면 작품은 예술가가 제작을 끝냈을 때가 아니라 공간에 설치된 뒤 관람자의 시야에 들어올 때 비로소 완성된다. 그런데 관람자가 계속 걸어 다니면 어떻게 될까? 모리스는 이에 대해 이렇게 결론을 내렸다. 작품은 끊임없이 변화하는 것이라고. 관람자가 움직이면 형태도 바뀌지만 조명의 상태, 배경과의 관계도 다 바뀐다. 그러므로 관람자는 능동적으로 움직이며 최적의 위치를 찾아가야 한다. 이는 마치 사진을 찍는 것과 같은 행동방식으로, 작품을 완성도 있게 만드는 과정이기도 하다. 그러므로 작품에서 어떤 특정 부분이 관심을 독점해서는 안 된다. 이런 능동적 과정이 방해를 받기 때문이다.

"형태가 단순해질수록 우리의 경험은 더 풍부해진다."

모리스는 작품의 크기에도 신경을 썼다. 조각이나 조형물을 감상할 때 사람들은 크기에 따라 다르게 반응한다. 크기의 기준은 관람자의 신체 사이즈다. 우리는 자신보다 작은 것은 가까이 다가가서 보려 하고, 자신보다 큰 것은 멀리 떨어져서 보려 한다. 이는 자동 반사처럼 이뤄지는 행동이다. 그런데 너무 작으면 관람자의 공간이 만들어질 수 없고, 아무리 단순하더라도 귀엽게 보인다. 반면에 너무 크면 건축물처럼 보이거나 크기로 압도하면서 묘한 느낌을 불러일으킨다. 이는 모두 작품에 대한 관람자의 능동적 체험을 방해한다. 그러므로 작품의 크기는 만만해서도 안 되고, 너무 크지도 않아야 한다. 즉, 애매

해야 한다.

　해체에 이어 미니멀리즘의 두 번째 전략으로 제시된 것은 '결정Decision'이다. 결정이란 표현에는 제작으로부터 예술가를 해방시킨다는 의미가 담겨 있다. 초기에 저드는 작품을 자신이 직접 다 만들었으나 이후에는 공업제작소에 맡겼다. 다른 미니멀리스트들도 모두 이런 방법을 따랐다. 당연히 격렬한 논란과 함께 미니멀리즘에 대한 대중의 거부감을 낳을 수밖에 없었던 이 전략은 뒤샹과 타틀린의 생각을 계승한 것이었다. 예술가는 제작하지 않고 결정한다. 발상만 해도 되고, 도면만 그려도 된다. 다만 **작업자들이 무엇을 해야 하는지 결정해주면 된다.** 모리스는 늘 산업적 생산기술이 부각되는 작품을 떠올리고 만들었다. 구상도 추상도 아닌 그냥 공산품이었다. 과거 미술의 낡은 구분은 이제 의미가 없어진 것이다.

　솔 르윗[6] 역시 회화도 조각도 아닌 산업적 구조물을 만들려 했다. 그런데 그는 다른 동료들과는 달리 물질성을 철저히 거부했다. 대신 오직 개념만을 파고들었다. 개념을 거부하고 물질성만을 추구한 칼 안드레와 정확히 반대되는 전략이었던 것이다. 초기 복잡한 벽화 작업을 할 때에도 르윗은 벽화를 그리는 데 필요한 작업 지시문만 완성한 뒤, 이후 그리는 작업에 관여하지 않았다. 마치 건축가가 설계도면만 그리고 인부들을 부리듯 한 것이다. 대신 그의 작업 지시문은 누가 봐도 따라 그릴 수 있을 만큼 명료했다. 그는 이후 뼈대를 이어 붙인 입방

6　Sol LeWitte(1928~2007). 개념미술의 선구자. 지성에 입각한 개념적 미니멀리즘으로 이름을 알렸고, 개념미술이 지배적 사조가 되는 데 크게 기여했다.

체 작품을 많이 선보였는데, 그에게는 **실물로 만든 것보다 머릿속 구상이 더 완벽한 작품**이었다. 모리스의 비판처럼 그 역시 금속재료나 거울 등을 사용한 다른 미니멀리즘 작품을 비판했다. 그런 맥락에서 그의 작품도 모두 하얗다.

르윗은 어떤 모양으로 쌓아도 별 상관없는 안드레의 작품 또한 비판했다. 그에게 가장 완벽한 작품은 조금이라도 움직이거나 변형되어서는 안 되며, 또한 지각에 영향을 받아서도 안 되는 것이었다. 굳이 보지 않아도 지성으로 완벽하게 포착할 수 있는 작품을 추구했기에 그의 작업은 지각을 우위에 두었던 모리스의 작업과도 전혀 다르다. 르윗은 미니멀리즘 단계를 지나 자연스럽게 개념미술로 나아갔는데, 그 이야기는 다음 장에서 이어갈 것이다.

이번 장에서는 미니멀리즘에 대해 살펴보았다. 어쩌다 우연히 비슷한 모양의 작품을 만들고 있었다는 이유로 같은 이름표가 붙은 이들이다 보니, 미니멀리즘 작품 안에 담긴 이야기는 참 다양하다. 저마다 추구한 바는 달랐지만 이들의 노력은 이후 미술에 지대한 영향을 미쳤다. 해체 전략과 결정 전략을 통해 이들은 **수공예로서의 미술을 산업생산물로서의 미술로 데려갔다.** 이는 회화와 조각이라는 낡은 구분을 의미 없게 만들었고, 제작자로서의 예술가 개념도 근본적으로 뒤흔드는 결과를 낳았다. 또한 이들은 재현과 환영을 거부하라는 모더니즘의 슬로건에서 시작했으나, 멈추지 않고 계속 돌진해버렸다. 그 결과, 추상 회화와 추상 조각에 집착하던 모더니즘 미술마

솔 르윗, 〈모듈러 큐브〉, 1979, 베를린 구국립미술관. 네 개의 직육면체는 정확한 계산에 의해 만들어진 것이다. 내부 공간의 높이는 형태를 이루는 틀 두께의 정확히 8.5배다. 르윗은 자신의 작품이 딱딱하게 보일수록, 산업적으로 보일수록 만족했다고 한다.

저도 역사의 뒤안길로 보내버렸다. 모리스의 공간 개념은 이후 관객의 참여를 요구하는 행위예술과 장소예술, 대지예술로 무한히 확장되었고, 르윗은 개념미술의 선구자가 되었다. 이렇듯 미니멀리즘은 20세기 미술의 후반부로 갈수록 큰 영향을 미친 예술운동이었다. 나는 그 생성점으로 미니멀 아트라는 이름이 처음으로 사용된 1967년 전시회를 꼽아보았다. 이 시기를 전후로 하여 회화와 조각에서 해방된 미술은 이후 어떻게 전개되었을까? 다음 이야기에서 자세히 만나보기로 하자.

세상이 관심을 보여야 예술이다
•
클랭과 신사실주의

에콜 데 보자르 옆 갤러리 거리. 밤이지만 기다리는 사람들이 인산인해를 이룬다. 그 시각 오픈하는 전시를 관람하기 위해서다. 본래 수수했던 이리스 클레르 갤러리의 입구는 짙은 청색 커튼으로 장식이 되어 있다. 문 앞에는 공화국 수비대원 두 명이 지키고 서 있고, 거대한 몸집의 경호원 두 명이 표를 확인한다. 만일의 사태에 대비해 소방관과 경찰도 대기하고 있다. 뭔가 분위기가 심상치 않다. 초대장을 받고 가벼운 마음으로 전시장을 찾은 이들도 무슨 일이냐며 궁금해 묻는다. 전시장이 좁다 보니 기다리는 시간은 한없이 길어진다. 겨우 입구를 들어가면 커튼 색과 같은 칵테일 한 잔이 제공돼 스트레스를 조금 가라앉혀준다. 입구에서부터 떠밀리듯 겨우 전시장에 들어가도 역시 발 디딜 틈이 없다. 작가로 보이는 사람은 전시를 다 봤으면 빨리 나가달라고 연신 외친다.

그런데 문제는 빈방이라는 것이다. 이 많은 사람이 들어찬 전시실에 작품이 단 하나도 없다. 그러다 갑자기 작가가 뭐라고 외치자 경호원들이 밀치고 들어와 한 남자를 연행해 나간다. 아무것도 없는 벽에 낙서를 하려 했다는 것이다. 이 광란의 밤에 참석했던 소설가 알베르 카뮈는 이렇게 간단히 논평했다. "텅 빔과 함께 권력이 가득." 작품이 하나도 없는 전시라니. 그날 밤 그곳에서는 무슨 일이 벌어진 것일까?

내 그림은

내 예술이 타고 남은 재에 불과하다.

이브 클랭

스캔들의 예술가. 이브 클랭[7]은 당시 파리 예술계 최고의 스타였다. 그는 오직 하나의 색만을 칠한 모노크롬 회화로 인기를 누리고 있었다. 갤러리를 시작한 햇병아리 시절, 클랭의 작품을 전시하면서 성공 가도에 접어든 이리스 클레르는 이제까지와 전혀 다른 콘셉트의 전시를 준비하고 있었다. 클랭이 원하는 것이라면 무엇이든 해내는 그녀는 인맥을 총동원해 공화국 수비대원 두 사람과 경찰관, 소방대원을 섭외했고, 초대장 3,500장에 정식 우표 대신 가짜 우표를 붙여 발송했다. 물론 우체국장을 설득해 비용을 별도로 지불하긴 했다. 가짜 우표는 작게 축소한 파란색 모노크롬 형태였고 그 옆에 소인이 찍혔다. 초대장에는 동반자 1인이 허용된다는 것과 초대장이 없을 경우 입장 요금이 무려 1,500프랑이라는 안내가 적혀 있었다.

전시 오프닝 행사는 저녁 9시부터 12시까지였는데 초저녁부터 초대장을 든 사람들이 몰려들기 시작했다. 일찍 온 사람들은 골목 뒤편 대기 장소로 안내되었다. 클랭이 워낙 인기 있

7 Yves Klein(1928~1962). 신사실주의를 대표하는 전위예술가. 'IKB'라는 짙은 파란색에 대한 특허를 주장했으며, 대중들의 상상을 뛰어넘는 작품으로 인기를 얻었다.

는 예술가인 데다, 그가 지금까지와는 전혀 다른 작품을 선보
인다고 하니 사람들의 기대감이 높았다. 그런데 막상 전시장에
들어간 사람들은 경악하고 말았다. 아무것도 없었기 때문이다.
진열장이 하나 있었지만 그것도 역시 텅 비어 있었다. 그제서
야 사람들은 전시 제목이 왜 〈텅 빔〉인지 알아차렸다. 작가의
의도를 더 알고 싶어서 다들 전시실에 남아 있는데, 사람들이
끝없이 밀려드니 그야말로 꼼짝도 할 수 없는 상황이 되었다.
그래도 큰 소동은 벌어지지 않았다. 밖에서부터 공권력이 배
치되고 덩치 큰 경호원이 지키고 있어 다들 주눅이 들었기 때
문이다. 그 답답한 공간에서 사람 냄새만 원 없이 맡고 돌아간
사람들은 그 어처구니없는 경험에 대해 이야기를 했고 전시는
최고의 화젯거리가 되었다. 다음 날부터는 더 많은 사람들이
초대장을 들고 나타났고, 초대장이 없어 거금을 내고 관람하
는 사람들도 생겨났다.

　　그런데 새로운 화젯거리가 연이어 터졌다. 첫날 전시를 보고
돌아간 사람들 모두가 다음 날 파란색 오줌을 누었던 것이다.
칵테일에 섞은 성분 때문이었다. 그 덕분에 모두가 전날의 기
억을 다시금 강제소환 할 수밖에 없었다. 갤러리 관장인 클레
르는 여기저기 불려 다녀야 했다. 먼저 통신부 장관에게 불려
가 우편법을 어긴 것에 대해 해명하고 경고를 들어야 했고, 이
어 공화국 수비대에 불려가 사적인 일에 수비대원을 동원한
죄로 벌금을 물어야 했다. 이 모든 것이 언론에 대서특필되었
는데, 이는 클랭이 의도한 바였다. 그는 전시 준비 과정에서 실
제로 공권력에 의도적 도발을 하였고, 현장에서는 관람객으로

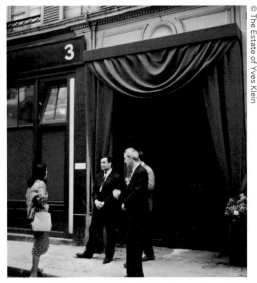

1958년 클랭의 전시 〈텅 빔〉이 개최된 이리스 클레르 갤러리 입구의 모습. 가운데에서 한 여성과 이야기를 나누는 이가 클랭이다.

하여금 권력에 억눌린 분위기를 느끼게 함과 동시에 예술이 공권력으로부터 탄압받는 장면을 연출한 것이다. 벽에 낙서를 하려 했던 사내가 끌려 나가는 장면도 다 연출된 것이었다. 클랭의 의도를 간파한 카뮈의 촌철살인에 고개가 끄덕여진다.

그렇다면 이러한 미술을 무엇이라고 해야 할까? 아마 10년이 조금 더 지난 뒤였다면 아마도 해프닝이나 개념미술이라고 했을 것이다. 하지만 그때까지는 그런 용어들이 존재하지 않았기에 많은 이들이 클랭을 뒤샹의 계승자라고 불렀다. 클랭이 화가로 데뷔한 사연도 상상을 초월한다. 그는 전시가 아니라 작품집을 출판하며 데뷔했는데, 150부 인쇄한 작품집이 지

금도 남아 있다. 그림을 보면 총 10개의 모노크롬 회화를 소개하는 책임을 알 수 있다. 각각의 작품 아래에는 왼편에 'Yves'라고 작가 서명이, 오른편에 '도시명/연도/가로×세로' 형태로 작품 설명이 인쇄돼 있다. 작품 설명에서 언급된 도시는 그가 직전 4년간 살았거나 일했던 장소로 보인다. 그런데 그 도시에서 그린 것인지, 소장처가 그곳이란 것인지, 아니면 그 도시의 느낌을 그렸다는 것인지 분명하지 않다.

크기도 문제다. '100×50' 같은 형식으로 적혀 있는데 상식적으로는 센티미터로 짐작되지만 단위를 정확히 표기하지 않았다. 뭔가 조금씩 이상한 느낌이 드는데, 서문을 보면 완전히 이상해진다. 세 페이지에 걸친 서문은 글자가 있는 척만 했다. 즉, 선만 죽죽 그어져 있는 것이다. 마치 장난이라는 걸 노골적으로 알리고 있는 것 같다. 실제로도 그랬다. 작품집의 내용은 모두 거짓이었다. 그가 모노크롬 작품을 그리고 있던 것은 맞지만, 이 작품집에 등장하는 작품은 그린 적이 없다. 모두가 색종이를 잘라서 붙인 것들이다. 대신 크기는 정확하다. 센티미터가 아니라 밀리미터 단위로 이른바 사기를 친 것인데, 그야말로 진실과 거짓이 교묘하게 교차하는 사기다. 그는 왜 이런 일을 벌인 것일까?

그의 의도를 해석하려면 당시 유럽 미술계도 추상표현주의가 지배하고 있었던 상황을 고려해야 한다. 그 무렵 유럽에서는 색면회화와 더불어 그것의 유럽풍 감성적 버전인 앵포르멜도 유행했는데, 클랭은 형태적으로 유사한 모노크롬으로 이런 기득권 미술을 풍자했다. 클랭 역시 망막적 미술을 혐오했기

이브 클랭, 〈이브 회화〉, 1954. 개인 소장. 어설프기 짝이 없는 이 작품집은 클랭의 위트와 풍자를 엿볼 수 있는 작품이다. 그는 예술가로서의 데뷔를 타인에 의해서가 아닌, 자기 스스로 해버렸다.

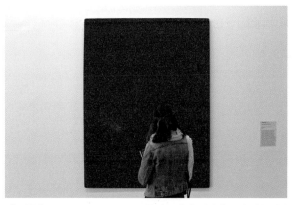

이브 클랭, 〈IKB 3〉, 1960, 조르주 퐁피두 센터. 화가가 특정 색을 자기 것으로 주장할 수 있을까? 클랭은 다양한 색으로 모노크롬 작업을 했으나 점차 울트라마린 계열의 파란색을 자신을 상징하는 색으로 생각하게 되었다. 전문가와 함께 건조한 느낌의 그윽하고 진한 청색 안료 배합법을 완성한 그는 특허를 출원하는데, 실제 특허까지 얻지는 못했고 다만 개발 일자를 등록시킬 수 있었다. 이후 자신의 이름을 넣어 '인터내셔널 클랭 블루International Klein Blue'라고 명명하고 늘 이 색으로 작업했다.

때문에 캔버스에서 의미를 찾는 것이 아니라 미술 자체에 대한 질문을 던지고 답을 하려 했다. 그런 의미에서 이 작품집은 매우 기발하다. 그 숨겨진 트릭을 깨닫는 순간, 뒤통수를 얻어맞은 느낌이 들지 않을 수 없다. 일반적인 작품집은 당연히 실제 작품을 재현한다. 작품이 원본이고 작품집의 그림은 복제본인 것이다. 그런데 〈이브 회화〉에는 원본이 없다. 그러면 어떻게 되는가? 작품집의 이미지는 복제본이 아니라 원본이 된다. 즉, **작품집이 곧 실제 작품인 것**이다. 다시 말해 클랭은 없는 작품으로 사기를 치며 화가로 데뷔한 것이 아니라 실제 작품으로 데뷔를 한 것이 된다. 이는 뒤샹이 소변기를 작품이라고 칭한 것만큼이나 도발적인 발상이라 하겠다.

클랭을 세계적으로 유명한 예술가로 만든 것은 〈인체측정〉 시리즈다. 1960년부터 시작된 이 행위예술은 누드모델을 고용해 이들이 자신의 몸에 IKB 페인트를 잔뜩 칠한 뒤 벽에 붙은 대형 종이에 몸을 대고 찍어내도록 했다. 혹은 몸을 붓처럼 사용해 바닥에 끌고 다니며 자국을 남기도록 했다. 클랭이 전체적인 상황을 이끄는 동안, 실제 퍼포먼스를 리드한 이는 그의 연인이자 나중에 그의 아내가 되는 로트로 우에커였다. 이 장면은 엽기적인 세계 풍물을 다룬 영화 〈몬도 가네〉(1962)에 담겨 더욱 유명해졌는데, 이 영화는 우리나라에서도 상영되었다. 이후 그는 캔버스를 화염방사기로 태워가며 그리는 〈불의 회화〉를 비롯해 사진을 합성해 마술적 장면을 보여주는 작업을 선보이는 등 그 누구도 상상하지 못하던 소재와 작업 방식을 탐구했다.

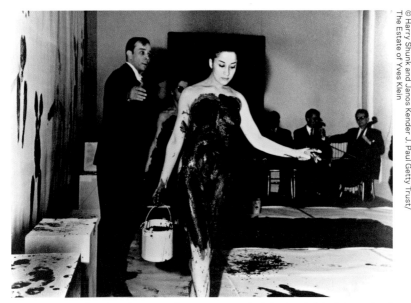

1960년 파리의 갤러리에서 진행된 〈인체측정〉 퍼포먼스의 한 장면. 많은 관객이 지켜보는 가운데 현악 연주가 이어졌고, 정장을 입은 클랭이 공연을 진행했다. 앞에서 페인트통을 들고 걸어가는 모델이 클랭의 연인인 로트로 우에커로, 이 퍼포먼스의 실질적 리더였다.

당시 클랭의 작업에 공감하며 기득권 화단에 저항하는 예술가들이 많았다. 이들은 1960년 가을, 합동 전시를 기획하며 한 자리에 모여 자신들의 작업을 대표할 명칭을 신사실주의(원어로는 '누보레알리슴')로 정했다. 이들은 저마다 개성이 강한 예술가들이었지만 시간이 가면서 이들의 성향과 추구하는 바가 드러났다. 이들 작품의 가장 큰 특징은 **대중들에게 놀라움을 주며 대단한 볼거리를 제공한다**는 데 있다. 이를 우리는 '스펙터클'하다고 한다. 즉, 이들의 작품은 다다처럼 대단히 파괴적인 모양새였지만, 정치적이거나 저항적이라기보다는 대중들에게 보여주기 위한 화려한 쇼의 성격이 강했다. 그러다 보니 점

차 전시 공간이 아니라 광장이나 공공장소에서 작품을 보여주는 일이 많아졌다.

이들의 전략은 선배 예술가들의 유산을 패러디하는 것이었다. 콜라주, 레디메이드, 색면회화 등 20세기 미술의 위대한 업적들은 신사실주의 예술가들에 의해 변형되어 사람들의 눈요기로 소비되었다. 쇼는 관심을 받지 못하면 아무 의미가 없는 것이다. 그래서 이들은 작품 홍보를 효과적으로 할 수 있는 방법을 다양하게 개발해냈다. 이들은 어떻게 하면 언론과 방송이 달려드는지 알게 되었다. 필요하면 비행기에서 수만 장의 삐라를 뿌리는 등 일부러 사고를 치기도 했다. 욕먹는 것도 관심을 받는 좋은 방법 아닌가. 클랭은 전시회 홍보를 위해 하루만 발행한 가짜 신문을 거리에서 뿌리기도 했다. 대부분의 사람들은 이들의 도발을 유쾌하게 받아들였고, 이들이 구사한 전략의 일부는 상업광고에 활용되기도 했다.

이번 이야기는 신사실주의에 대한 것이었다. 그중에서 리더였던 클랭을 조명해보았다. 시대가 낳은 천재 클랭은 그야말로 불꽃처럼 살다가 세상을 떠났다. 그에게 심장마비가 찾아온 것은 겨우 서른네 살이 되었을 때였는데, 당시 그는 아내와 함께 칸 영화제에서 〈인체측정〉을 촬영한 영화 〈몬도 가네〉를 관람하고 있었다. 겨우 살아난 그에게 심장마비는 연이어 닥쳤고, 그는 세 번째 고비를 넘기지 못했다. 그의 곁에는 결혼한 지 이제 겨우 6개월 된 아내 로트로가 있었고, 또 아내의 배 속엔 아들 이브가 자라고 있었다. 그가 더 오래도록 활동을 했다면

어땠을까? 그를 아는 이들은 모두 그 점을 아쉬워한다.

　신사실주의는 일부에서 '짝퉁 다다'라고 비판을 받기도 한다. 파괴의 시늉만 했을 뿐 철저하게 자본과 대중에 결탁했다는 비판이다. 하지만 그런 비판도 역시 하나의 입장일 뿐이다. 그보다는 오히려 신사실주의를 시대를 반영한 예술로 보는 편이 맞을 것 같다. 대중문화가 단단히 자리 잡은 시대에는 예술가들 역시 미디어의 관심을 얻기 위해 경쟁하는 처지에 있으니까. 여기에서 자유로울 수 있는 예술가는 거의 없다. 이러한 관점에서 볼 때 클랭과 그의 동료들이 미술에 불러온 변화는 상상 이상으로 컸다. 이들은 미술을 새롭게 정의했다고도 할 수 있다. 더 멋진 스펙터클을 고심한 이들에 의해 예술은 미디어 이미지로 탈바꿈했다. 신문과 잡지, 그리고 TV에 어떤 모습으로 노출되는지, **사람들의 관심을 강력하게 이끌어낼 요소가 있는지**가 예술 작품의 가치를 결정하는 가장 중요한 기준이 된 것이다. 그렇다면 이제 예술이 굳이 회화나 조각일 필요가 있을까? 전혀 없다. 오히려 회화나 조각은 이런 점에서 불리해 보이기까지 한다. 이 지점에서 누구라도 상상력이 깨어나는 느낌을 받게 될 것이다. 당시 예술가들도 그러했다.

　'그렇다면 무슨 짓을 해도 상관없는 게 아닌가. 미디어 이미지로 세간의 관심만 불러 모으면 되는 것이니…'

　예술가들은 이제 전혀 다른 관점에서 예술을 구상하게 되었고, 이들의 상상력은 마침내 새장에서 탈출하게 되었다.

　이번 이야기의 생성점은 어디였을까? 1958년 파리 한복판

에서 벌어진 〈텅 빔〉 전시의 오프닝 행사가 아니었을까? 그날 밤 갤러리 입구부터 전시실까지 모든 공간은 클랭이 치밀하게 구상한 스펙터클이 완벽하게 구현된 장소였고, 그날 이후 며칠 동안 모든 미디어는 이 스펙터클을 대중들에게 실어 나르느라 분주했다. 이 새로운 미술은 전시장 내부를 완전히 비움으로써 완성되었다. 미술을 하는 데 있어 이제 회화와 조각 같은 물리적 작품은 꼭 필요하지 않게 된 것이다. 오직 주목을 받으면 될 뿐. 그것이면 충분하다. 새장을 탈출한 예술가들은 이제 어떤 모험을 떠날까? 이야기는 계속된다.

네가 비우면 나는 채운다

신사실주의 예술가들의 작품은 모두가 독특했다. 세자르 발다치니(Cesar Baldaccini, 1921~1998)는 세 대의 자동차를 유압 프레스로 압축한 뒤 이를 주사위 모양으로 만든 〈3톤〉이란 작품으로 유명해졌는데, 이는 뒤샹의 레디메이드를 패러디한 것이다. 크리스토 자바체프(Christo Javacheff, 1935~2020)와 잔 클로드(Jeanne-Claude, 1935~2009)는 베를린장벽 설치에 항의하는 의미로 파리의 비스콘티 거리를 240개의 드럼통으로 가득 채운 설치 작품 〈드럼통 벽, 철의 장막〉을 발표해 건물과 도시 공간을 작품 배경으로 삼는 선구자가 되었다. 신사실주의를 대표하는 또 한 사람의 거장인 아르망(Arman, 1928~2005)은 클랭과 어린 시절부터 단짝인 친구였다. 그는 〈절단 혹은 부수기 시리즈〉로 명성을 얻었는데, 주로 악기를 여러 개로 절단하거나 박살낸 모습으로 주목을 받

았다. 이후 그의 작업은 점점 과감해져 나중에는 자동차를 분해하기도 했다

아르망과 클랭은 열아홉 살에 남프랑스 해변에 누워 세상을 나눠 가졌다. 앞으로 미술을 할 때 아르망은 땅을 가지고, 클랭은 공기를 가지고 작업하겠다고 한 것이다. 그 옆에 있던 선배 클로드 파스칼(Claude Pascal, 1921~2017)은 그렇다면 자기는 언어를 가지고 작업하겠다고 했는데, 그는 나중에 유명한 작곡가가 된다. 클랭이 일생의 여인을 만나게 된 것도 아르망 덕분이었다. 로트로는 미술을 공부하러 프랑스에 온 발랄하고 아름다운 학생이었는데, 아르망의 집에서 보모 역할을 하다 클랭을 만났다. 클랭이 아르망의 집을 자주 찾다 보니 둘은 마주칠 기회가 많았고 결국 사랑하게 된 것이다.

실험적인 미술에 관심이 많았던 로트로는 클랭의 머리에서 나오는 무한한 창조력에 매료되었고 그를 열렬히 사랑했다. 〈인체측정〉은 자신의 알몸을 드러내야 하는 일이었으나 로트로는 연인을 위해, 그리고 자신의 퍼포먼스로 생각하며 임했고, 그리하여 클랭이 세계적 명성을 얻는 데 크게 일조했다. 4년간 열애한 두 사람은 1962년 클랭이 기획한 화려한 결혼식을 올리게 되는데, 안타깝게도 불과 6개월 만에 영원히 이별하게 된다. 클랭이 심장마비로 세상을 떠났기 때문이다. 그 뒤로 로트로는 자신의 작품으로도 명성을 얻었지만 동시에 클랭의 작품들을 체계적으로 정리하고 그가 남긴 것들을 세상에 알리는 일에 매진한다.

아르망의 작품 중에서 가장 유명했던 것은 〈꽉 참〉이다. 클랭이 〈텅 빔〉으로 세상을 발칵 뒤집어놓은 지 2년 후 선보인 이 전

아르망, 〈꽉 참〉, 1960, 이리스 클레르 갤러리. 클랭
의 〈텅 빔〉에 대한 아르망의 응답은 〈꽉 참〉이었다.

시는 클랭의 작업에 대한 절친 아르망의 화답이었다. 의도적으로
〈텅 빔〉이 열렸던 장소인 이리스 클레르 갤러리를 전시 공간으로
선택한 아르망은 갤러리를 산더미 같은 쓰레기로 가득 채워 그
공간에 누구도 들어갈 수 없도록 만들었고, 사람들은 갤러리 창
문을 통해서만 작품을 접할 수 있었다. 아르망은 클랭이 죽은 뒤
신사실주의의 실질적 리더로서 동료들을 이끌었다.

흙을 퍼부은 자리에 50년 뒤 찾아가보니
•
스미스슨과 대지예술

1970년 1월 날씨는 추웠다. 켄트 주립대학이 최근 부지를 넓히면서 확보한 농장에는 오래된 장작 헛간이 있었다. 그 앞에 한 남자가 서 있었는데, 그는 손에 든 드로잉을 참조하면서 흙을 퍼부어야 하는 위치를 굴삭기 기사에게 지정해주고 있었다. 그사이 다녀간 트럭만 벌써 10여 대. 막대한 양의 흙이었다. 오른쪽 측면에서부터 뒤편으로 쌓아 올린 흙은 점점 높이 쌓이다가 지붕 위까지 올라왔고, 이제는 창고 전체를 절반 정도 덮어가고 있었다. 그때 갑자기 우지끈하는 소리가 났다. 건물의 지붕을 떠받치고 있던 콘크리트 구조물이 흙의 무게를 견디지 못하고 부러진 것이다. 그러자 그 사내는 갑자기 굴삭기 기사에게 멈춰달라고 하고는 작업을 끝냈다. 그가 원하던 상태가 된 것이다.

이어 그는 곁에 있던 대학 관계자들과 이야기를 나눴는데, 들어보니 놀라운 이야기였다. 흙을 퍼부은 이 창고가 예술 작품이라는 것이다. 그러고는 손을 대지 않고 그대로 방치하면 된다고 당부하며 기증을 마무리했는데, 서류상 가격을 1만 달러라고 적은 것도 신기했다. 말하자면 이는 대학의 요청으로 현장에서 만들어 기증한 작품이라는 것인데, 그렇다면 이 사내가 장작 헛간에 흙을 퍼부어 보여주려 한 것은 과연 무엇이었을까? 그리고 이 사내는 누구였을까?

자연에
완성은 없다.
로버트 스미스슨

〈반쯤 흙으로 덮인 장작 헛간〉. 이 작품을 막 만들어낸 이
는 로버트 스미스슨[8]이다. 그는 켄트 주립대학 미대 교수와 학
생들의 초청으로 이곳을 방문했는데, 대학 내 창작 예술축제
에 작품을 기증하러 온 것이었다. 그의 작업들은 여전히 미니
멀리즘으로 분류되고 있었으나 감각이 예민한 평론가들은 이
미 '대지예술Land Art'이라고 부르고 있었다. 자연을 소재로 거대
한 스케일의 작업을 추구했기 때문이다. 그가 관심을 기울인
주제는 '시간과 소멸'이었다. 지구 위 그 어떤 존재도 피할 수
없는 시간과 소멸. 그는 이를 물리학 용어에서 가져와 '엔트로
피Entropy'라고도 불렀다. 〈반쯤 흙으로 덮인 장작 헛간〉 역시 시
간에 따른 소멸 과정을 보여주기 위해 구상된 작품이었다. 이
야기를 마치면서 대학 관계자가 물었다. 얼마나 그대로 둬야
하냐고. 그러자 그는 이렇게 대답했다.

"영원히 둬야 합니다. 그리고 50년 정도 지나면 모양이 어느

8 Robert Smithson(1938~1973). 대지예술의 창시자. 미니멀리즘 예술가들과 교류
했으며 기념비적인 작품들을 선보였으나 비행기 사고로 사망했다.

PARTIALLY BURIED WOODSHED
1970 JANUARY
KENT STATE U.
OHIO

R. Smithson

스미스슨이 작업 전 그려본 드로잉.

정도 잡힐 겁니다."

그가 이 말을 남긴 시점이 1970년이니, 그 뒤로 벌써 50년이 훌쩍 지났다. 지금은 어떤 모습일지 궁금하다. 다행히 작품은 지금까지 보존되고 있다. 하지만 본래의 모습은 하나도 남아 있지 않다. 콘크리트 기초만 조금 남아 있을 뿐, 이제는 나무들만 무성히 자라났고 언뜻 봐도 도로 사이의 빈 터일 뿐이다. 정말 50년 세월이면 콘크리트 구조의 목조 건물이 이처럼 폐허가 되는 것일까? 가만히 두어도? 그럴 리 없다. 언제 어디서나 존재의 소멸을 앞당기는 것이 있으니 바로 인간의 개입이다. 자연은 절대 서두르지 않는다. 알고 보니 작품이 설치되고 몇 년 뒤 누군가 불을 질렀다. 그로 인해 지붕과 벽면이 심각하게 훼손되었다. 작품 보존과 안전성 문제로 고심하던 대학이 결국 위험한 구조물을 몇 번에 걸쳐 치워버리면서 작품의 본래 모습은 완전히 사라지고 말았다. 하지만 이런 일이 꼭 나쁜 것만은 아니다. 이런 내막을 모르는 이들이 이곳을 찾게 되

면 오히려 스미스슨이 의도한 엔트로피를 더 극적으로 느끼게 되니 말이다. 이곳이 스미스슨의 작품임을 알려주는 유일한 증거는 조그맣게 서 있는 파란색 팻말 딱 하나다.

스미스슨의 작품 중에서 가장 유명한 것은 아마도 〈소용돌이 방파제〉일 것이다. 유타주 그레이트솔트호 북쪽 연안에 자리한 이 작품은 사진으로 보는 것보다 실제 규모가 어마어마하게 크다. 길이 1,500피트(약 460미터)에 폭이 15피트(약 4.6미터)다. 중장비를 동원해 6천 톤이 넘는 흙과 바위를 실어 나른 뒤, 형태를 변경하여 다시 7천 톤을 더 퍼부은 대공사였다. 스미스슨은 이 방파제를 왜 만들었을까? 이름만 방파제이지 실제 방파제로 만든 것은 아니다. 〈반쯤 흙으로 덮인 장작 헛간〉과 마찬가지로 이 역시 시간과 소멸을 보여주기 위해 만든 작품이다. 콘크리트와 같은 인공 구조물을 섞지 않았기에 이 방파제는 호수가 물결치는 대로 서서히 씻겨 나갈 수밖에 없다. 구경하러 온 사람들이 돌조각을 하나씩 몰래 가져가는 것도 소멸에 속도를 더해주리라. 이 작품 또한 벌써 반백년의 시간을 보냈으니, 어떻게 변했을지 궁금하다. 당연히 물속에 잠겨 있을 줄 알았는데 놀랍게도 그 모습이 또렷하다. 어떻게 된 일일까? 혹시 누군가 계속 쓸려나가는 만큼 흙을 쌓고 있었던 것일까? 그렇지는 않다.

〈소용돌이 방파제〉는 사실 오래전부터 물속에 완전히 잠겨 있었다. 그런데 2005년 이후로 놀라운 일이 벌어졌다. 소용돌이가 다시 수면 위로 모습을 드러낸 것이다. 호수의 수위가 급격하게 낮아졌기 때문인데, 이는 지구온난화로 이 지역에 비정

로버트 스미스슨, 〈반쯤 흙으로 덮인 장작 헛간〉, 1970, 켄트 주립대학. 50년 전의
모습은 찾을 길이 없다. 예상보다 빨리 폐허가 되었지만 어차피 시간과 수멸은 계속
되는 것이다. 다시 50년이 지나면 어떻게 될까?

로버트 스미스슨, 〈소용돌이 방파제〉, 1970, 그레이트솔트호. 24시간 개방된 이
곳에는 작품 보존을 위한 엄격한 규칙이 있다. 돌이나 흙을 반출해서는 안 되며, 자
라난 잡초들을 뽑거나 밟아서도 안 된다. 취사가 금지되며 쓰레기는 모두 수거해서
돌아가야 한다. 이를 어길 시 막대한 벌금이 부과된다.

상적인 가뭄이 이어져 벌어진 일이다. 본래부터 낙조가 장관이었던 이곳에 사람들이 다시 몰려왔다. 되살아난 위대한 작품을 낙조와 함께 감상하기 위해서. 하지만 소멸되라고 만든 작품이 다시 살아나다니. 그것도 지구온난화 때문에. 이는 스미스슨이 전혀 예상하지 못했던 상황이라 하겠다.

스미스슨의 출발점은 미니멀리즘이었다. 그는 고고한 좌대에서 땅바닥으로, 사람들이 살아가는 세상으로 내려온 미술에 크게 공감했다. 저드와 안드레는 작품 규모를 키워 야외 공간에 설치하는 방향으로 나아갔는데, 스미스슨은 거기에 거대한 상상력을 더했다. 지구를 작품의 소재로 삼은 것이다. 그의 이런 상상력에 큰 영감을 준 것은 신사실주의의 스펙터클 개념이었다. 거대한 스케일의 '대지예술'은 미디어 이미지로도 대단히 멋지게 보이리라는 확신이 들었던 것이다. 그래서 그는 작업 과정부터 철저히 사진과 영상으로 제작했고, 그의 작품은 늘 여러 매체의 관심과 사랑을 받았다.

스미스슨과 더불어 대지예술의 선구자로 손꼽히는 또 한 명의 작가는 월터 드 마리아[9]다. 드 마리아 역시 미니멀리즘에서 출발했으며 스펙터클의 시대를 살아야 함을 받아들였다. 그는 여기에 대지예술만이 보여줄 수 있는 무언가를 적극 가미했다. 그것은 '숭고함의 시각화'였다. 숭고함이란 간단히 말해 너무나 거대한 존재와 마주했을 때 느껴지는 감정이다. 색면회화를 추구했던 뉴먼이 자신의 작품 앞에서 관람객이 느껴야 한다고

9 Walter de Maria(1935~2013). 대지예술의 선구자. 미니멀리즘을 거쳐 개념미술에서도 활약했으며 깊은 성찰을 담은 작품들을 다수 발표했다.

월터 드 마리아, 〈수직 지구 킬로미터〉, 1977, 독일 카셀 프리드리히 광장. 위에서 내려다보면 특정 위치에서 얼마나 떨어져 있는지 거리를 재는 표지석 금속판처럼 생겼다. 놋쇠봉은 모두 단단히 결합된 상태로 땅에 박혀 있다.

말했던 바로 그 감정이기도 하다. 뉴먼이 모호하고 암시적으로 보여줄 수밖에 없었던 것을 드 마리아는 보다 더 구체적이고 보다 더 스펙터클하게 보여주려 했다.

　그의 이러한 방향성을 잘 보여주는 작품은 독일 카셀의 프리드리히 광장에 설치된 〈수직 지구 킬로미터〉다. 1977년 카셀 도쿠멘타에 출품된 이 작품은 전시 준비 기간부터 이후 이곳에 영구 설치될 때까지 많은 논란을 불러일으켰는데, 우선 제작 과정부터 그랬다. 이 작품은 전체 길이 1킬로미터의 놋쇠봉을 수직으로 땅에 박는 작업이었다. 그 과정에서 석유시추 장비를 동원해 땅을 굴착하느라 무려 80일 가까이 걸렸는데 이 기간 동안 카셀 주민들은 엄청난 소음에 시달려야 했다. 이

과정 자체가 계속해서 언론의 주목을 받은 것은 물론이다.

어려운 공사 과정을 모두 마치고 완성된 뒤에도 논란은 이어졌다. 카셀 시는 이 작품을 영구 보존하기로 하고 지금 화폐 가치로 수십억 원에 달하는 엄청난 비용을 지불했는데, 이에 대해 격렬하게 항의하는 시민들이 많았다. 막상 현장에 가서 보면 가로세로 각 2미터의 사암 판석 한가운데 지름 약 5센티미터의 놋쇠봉 끄트머리만 보이는데, 겨우 이런 보잘것없는 작품에 그런 엄청난 세금을 쓰냐는 것이었다. 작품을 설명하는 그 어떤 팻말도 없기 때문에 지금도 대부분의 사람들은 그냥 아무 생각 없이 이 작품을 밟고 지나간다.

하지만 이 작품이 무엇인지 아는 사람들에게는 다르다. 그들은 오래도록 이 작품에 담긴 숭고함을 체험한다. 이 작품은 철저하게 미니멀하다. 오직 놋쇠봉과 이를 고정하는 사암 판석이 있을 뿐이다. 그런데 그 위에 서서 이 작품이 1킬로미터나 되는 엄청난 깊이까지 들어가 있음을 상상하는 순간, 갑자기 어떤 거대한 존재가 느껴지기 시작한다. 평소의 우리는 바쁜 일상에 갇혀 있다 보니 발을 딛고 살아가는 지구가 얼마나 압도적인 크기의 존재인지 느껴볼 시간이 없었다. 그런데 이 작품 위에 서면 그 지구가 실제로 느껴진다. 1킬로미터도 결코 짧은 거리가 아니지만, 지구의 중심에 이르려면 그보다 6천 배가 넘는 거리를 더 가야 한다! 이는 우리가 마주할 수 있는 이른바 '보이는 것 너머를 보는 체험' 중에서 가장 압도적인 경험의 하나라고 할 수 있다.

드 마리아의 또 다른 대표작은 뉴멕시코주 사막 고원지대

월터 드 마리아, 〈부러진 킬로미터〉, 1979, 뉴욕 디아 예술재단. 〈수직 지구 킬로미터〉의 짝이 되는 작품으로 원작에서 사용된 놋쇠봉과 동일한 2미터 길이의 봉 500개를 100개씩 늘어두었다. 상상만으로 가늠해야 했던 길이를 시각적으로 재현한 것이다.

에 있다. 이 작품은 만들어진 모습 그 자체로도 장관이다. 약 5센티미터 두께의 스테인리스봉 400개가 늘어서 있는 것이다. 이 봉들은 약 67미터 간격의 격자 형태로 세워져 있는데, 가로 1.6킬로미터, 세로 1킬로미터에 이르는 장대한 규모를 자랑한다. 이 작업이 어려웠던 이유는 지면이 고르지 않은데 상단 높이를 균일하게 맞춰 봉을 세워야 했기 때문이다. 가장 짧은 봉은 약 4.5미터이고, 가장 긴 봉은 8.2미터에 이른다. 이 작업의 목적은 번개를 불러들이는 것이다. 고원지대에 금속봉들이 늘어서다 보니 먹구름이 생기면 엄청난 벼락이 동시에 내리꽂힌다. 〈번개 치는 들판〉이라는 작품명은 그렇게 생겨난 것이다.

이를 직접 본 사람들은 그 감동을 잊지 못한다. 그러고는 한목소리로 인간이 상상으로 만들어낸 장면 중에서 가장 장엄한 장면일 것이라고 단언한다. 하지만 정말 안타까운 사실은 뉴멕시코주 사막이 점점 더 건조해지면서 번개가 치는 날이 대폭 줄어들고 있다는 것이다. 애써 차를 몰아 찾아간다 해도 기대는 내려놓는 것이 좋겠다. '그 장면'과 마주하려면 아마도 전생에 나라를 몇 번은 구해야 하리라.

이번 장에서는 대지예술을 만나보았다. 대지예술은 과거 미술의 유산을 끌어안고 있다. 추상표현주의의 숭고함, 미니멀리즘의 물질성과 공간성에서부터 신사실주의의 스펙터클에 이르기까지 현대미술의 성과들이 대지예술로 이어졌다. 하지만 미술의 주제 측면에서 보면 그간 없었던 전혀 새로운 것이 미술에 던져진 사건이라고 할 수 있다. 그림의 배경이기만 했던 자연이 예술 그 자체가 되었으니 말이다. 그간 미술 작품은 전시장과 거실 같은 실내 아니면 건물 주변에 놓이는 것이었지만, 대지예술에 이르면 장소의 제약이 사라지고 동시에 예술가의 상상력에도 그 한계 범위가 없어진다.

작품을 만드는 데 워낙 대규모 예산이 필요해 1980년대 이후 활력을 잃은 면도 있지만, 개념미술과 결합해 장소예술로 진화한 대지예술은 지금도 그 생명력을 뿜어내는 중이다. 이번 이야기의 생성점은 스미스슨이 단독으로 활동을 시작한 1970년으로 잡아보았다. 그중에서도 그해 1월 켄트 주립대학에서 창작 헛간에 흙을 퍼붓던 그 순간이 적당해 보인다. 이때

월터 드 마리아의 〈번개 치는 들판〉이 펼쳐진 뉴멕시코주 사막 고원지대. 사방으로 사람들의 거주지에서 최소 60킬로미터 이상 떨어진 곳에 설치되었다.

월터 드 마리아의 〈번개 치는 들판〉은 실제 벼락이 내릴 때에야 비로소 완성된다. 하지만 이 완성된 모습을 만나보는 것은 일생일대의 행운이다.

낸시 홀트, 〈태양 터널〉, 1976. 유타주 사막에 설치된 이 작품은 홀트의 대표작이다. 해가 지면서 만들어내는 빛의 효과로 유명하다. 홀트는 스미스슨과 10년을 함께한 아내이자 가장 신뢰하는 동료였다. 그가 죽은 뒤 홀트는 남편의 유작들을 완성하고 그의 미술을 계승했다.

를 기점으로 대지미술이 미니멀리즘의 외피를 벗고 홀로 날아올랐기 때문이다. 스미스슨은 안타깝게도 서른다섯의 나이로 세상을 떠났다. 새로운 작품을 기획하기 위해 경비행기로 텍사스 상공을 날다가 조종사의 실수로 추락해 그만 숨진 것이다. 그래도 그의 작업을 계승해 완성하고 또 그를 기리는 활동을 지속해나간 이가 있었다. 바로 그의 아내이자 또 한 명의 뛰어난 대지예술가였던 낸시 홀트[10]다. 이로써 대지예술까지 살펴보았다. 예술가가 대지와 지구 끝까지 품은 가운데 이제 또 어떤 영역이 남았을까? 다음 이야기에서 이어가보자.

10 Nancy Holt(1938~2014). 공공조각 및 설치 예술가. 로버트 스미스슨의 아내이자 동료로서 대지예술을 이끌었으며 미국의 현대미술을 대표하는 여성 예술가다.

TV를 끌어안고 연주한 첼리스트
•
백남준과 비디오아트

1971년 뉴욕 보니노 갤러리. 무어맨은 공연을 준비한다. 그녀는 당시 뉴욕에서 가장 유명하고 또한 욕도 가장 많이 먹는 음악가였다. 이번 공연도 역시 백남준의 작품인데 특이한 점은 실제 첼로가 아닌 다른 걸 연주한다는 것이다. 그녀가 다뤄야 할 악기는 바로 TV. 크기가 다른 세 대의 TV 수상기가 수직으로 붙여져 있는데 아크릴로 지판까지 만들어 얼핏 보면 그럴듯한 첼로 모양이다. TV 뒤쪽 부속 장치를 대폭 제거하고 두께를 줄이니 몸에 바짝 붙이고 연주를 할 수 있게 되었다.

공연 시간이 되자 무어맨은 소매 없는 드레스를 입고 나왔는데 자리에 앉아 특이한 모양의 안경을 착용했다. 작은 TV가 달린 안경이었다. 그리고는 공연을 시작했는데 마치 실제 첼로를 연주하듯 연기를 했지만 줄이 하나만 걸쳐진 것이니 당연히 제대로 된 소리가 나오지 않았다. 공연하는 동안 나오는 음악은 스피커에서 흐르는 것이었다. TV에서는 그녀의 이전 공연 영상이 이어졌다. 흥에 겨워지자 그녀는 악기를 두드리기도 하면서 공연을 이어갔는데, 관객 중에서는 다소 실망한 사람들도 있었다. 그녀가 예전처럼 옷을 벗지 않았기 때문이다. 옷을 벗었다니, 그럼 예전엔 어떠했다는 것일까?

인생에 되감기 버튼은 없다.

백남준

　백남준이 1964년에 뉴욕으로 건너간 목적은 TV를 공부하기 위해서였다. 독일과 일본에서 이미 퍼포먼스 아티스트로 이름을 얻었지만, 그는 늘 새로운 것만 보면 정신을 못 차리는 사람이었다. 그 당시 TV는 선진국의 거의 모든 가정에 보급되고 있었는데, 백남준은 이것이 단지 기계 하나가 집에 들어오는 게 아니라 현대인의 삶을 송두리째 바꿀 것이란 점을 알아차렸다. 그리고 미술도 바뀔 수밖에 없다고 생각했다. 그는 **브라운관이 캔버스를 대체하는** 것이 불가능한 일이 아니라고 생각했다. 백남준은 밥을 굶어가며 돈을 모아 TV를 사서 그것으로 설치미술 작품을 만들어보기도 했다. 하지만 TV로 미술을 하려면 영상을 만들고 송출하며 때로는 임의로 조작하는 모든 과정을 직접할 수 있어야 했다. 알아야 할 것도 많고 해야 할 것도 많았다. 그래서 그는 일본으로 간 뒤 지인을 수소문해 기술자문을 받았고, 이어 첨단 기술이 가장 앞서 있는 뉴욕에서 관련된 지식을 좀 더 배워보려 했던 것이다. 그 기간을 길어봐야 한 달 정도로 생각했던 백남준이 뉴욕에 눌러앉게 된 것은 샬럿 무어맨[11] 때

11 Charlotte Moorman(1933~1991). 뉴욕 전위예술을 대표하는 첼리스트. 플럭서스 그룹에서 활동했으며 백남준과의 공연으로 전 세계적 명성을 얻었다.

문이었다.

무어맨은 타고난 끼를 주체할 수 없는 매력적인 여인이었다. 음악적 재능으로 미국 최고의 음악학교인 줄리어드 음대에서 첼로를 전공했으며 실력을 인정받아 여러 오케스트라에서 수석 연주자로 활동하고 있었지만 그녀는 클래식 연주만으로는 만족하지 못했다. 미술에 관심이 있던 무어맨이 새로운 삶을 시작한 것은 플럭서스 그룹을 알게 되면서부터였다. 자신이 오래도록 갈망했던 삶이 전위예술에 있었다는 것을 알게 된 그녀는 1963년 시작된 뉴욕 아방가르드 페스티벌에 핵심 멤버로 참여했고, 이듬해인 2회 페스티벌 때는 행사 전체를 기획하는 중책까지 맡게 되었다.

그녀는 핵심 공연으로 유럽 플럭서스의 히트작인 〈괴짜들〉을 생각하고 있었다. 당시 퍼포먼스에 참여할 사람들을 다 섭외했는데 딱 한 역할이 문제였다. 동양에서 온 '미친 시인' 역을 해줄 사람이 없었다. 유럽에서 온 동료들에게 물어보니 다들 이구동성으로 한 사람을 지목했다. 백남준. 원작 또한 그 사람을 염두에 두고 쓴 것이라 다른 사람을 구할 수 없을 것이라고 했다. 답답해하던 무어맨에게 이윽고 놀라운 소식이 들려왔다. 그 백남준이 제 발로, 그것도 공연 날짜에 맞춰 뉴욕으로 온다는 것이었다.

무어맨은 일면식도 없던 사이였으나 백남준이 도착하는 날 공항으로 그를 마중 나갔고, 공연에 참여해달라고 간곡히 요청했다. 생판 모르는 미녀가 자신을 너무 적극적으로 반겨서 처음엔 당황했지만, 백남준은 늘 하던 공연이라 참여를 흔쾌

백남준과 샬럿 무어맨, 〈TV 첼로와 비디오테이프를 위한 협주곡〉, 1971. 무어맨은 세간의 보수적 편견과 고정관념에 도전하는 뉴욕 전위예술의 전사였다. 이 사진은 1971년 첫 공연 때의 모습이 아니라 이후 다른 공연에서 촬영된 장면이다.

히 수락했다. 공연 당일 백남준은 그야말로 무어맨의 얼을 저 세상으로 보내버렸다. 플럭서스 그룹에서 나름 '미친' 인간들을 많이 만나보았지만 백남준은 차원이 달랐던 것이다. 머리에 면도 크림을 잔뜩 바르고 그 위에 쌀을 퍼붓더니 무대를 뛰어다니고, 물통에 머리를 처박고 나서는 그 머리를 피아노 건반 위에 그대로 박았다. 그러고는 땀에 흠뻑 젖은 채 신발에

부은 물을 들이켜기까지…. 뉴욕 관객들도 문화적 충격에 정신을 차리지 못했다. 그날 공연에서 가장 사랑받았던 것은 백남준이 공연할 때 공연장을 돌아다닌 로봇이었다. 'K456'이라는 이름의 이 로봇은 백남준이 일본에서 만든 것으로 케네디 대통령 취임사를 중얼거리며 다녔다고 한다.

'백남준의 맛'을 본 플럭서스 동료들은 그가 뉴욕에 남아주길 바랐고, 이미 열렬한 팬이 된 무어맨은 백남준의 뉴욕 정착을 돕기 위해 헌신적으로 뛰어다녔다. 백남준도 꾸준히 공연을 하면 뉴욕에서 어찌어찌 지낼 수 있겠다고 생각하게 되었고, 그때부터 TV와 비디오 기술에 대한 공부를 본격적으로 시작했다. 그 뒤로 백남준과 무어맨은 함께할 시간이 많았다. 무어맨은 늘 영감이 흘러넘치는 백남준과 공연을 하고 싶어 했다. 백남준으로서도 이 재능 있는 첼리스트의 열정에 도움을 주고 싶었다. 그리하여 10여 년에 걸쳐 그 유명한 두 사람의 합동공연이 펼쳐지게 된 것이다.

이들의 공연은 모두의 예상을 뛰어넘는 수준으로 파격적이었기 때문에 널리 알려졌다. 그중 가장 유명했던 공연은 1967년의 〈오페라 섹스트로니크〉였다. 예고된 공연은 행정당국마저 긴장시킬 정도로 도발적이었다. 이들의 계획은 이랬다. 1장에서 반짝이는 비키니를 입고 등장한 무어맨은 2장에서 상의를 완전히 벗고, 3장에서는 축구선수 상의를 입고 방독면을 쓰지만 하반신은 완전히 벗는다. 그리고 마침내 4장에서는 완전 누드로 연주한다. 그런데 2장이 진행될 때 공연장에 있던 사복경찰들이 무대에 난입해 무어맨을 연행했다. 풍기문란

〈오페라 섹스트로니크〉 공연 도중 사복경찰들에 의해 무어맨이 연행되고 있다. 이때 그녀는 상의를 벗은 상태였다.

죄라는 것이었다. 오랜 재판을 거쳐 결국 무죄를 선고받았지만 백남준은 무어맨을 구하기 위해 한동안 정신없이 뛰어다녀야 했다. 이 일은 공연 당일부터 신문과 방송에서 톱뉴스를 장식했다. 덕분에 백남준과 무어맨은 전국적인 유명세를 얻게 되었고, 무어맨에게는 일생을 함께할 별명이 생겼다. '웃통 벗은 첼리스트Topless cellist'가 바로 그것이었다. 무어맨은 이 사건이 터진 직후 오케스트라에서도 해고된다.

이들은 왜 이런 '음란한' 공연을 했던 것일까? 그저 관심종자

일 뿐이라고 여기는 이들도 있겠지만, 이들은 나름의 사명감을 갖고 하는 일이었다. 무어맨은 평소 백남준이 음악계의 경직성에 대해 불만을 가진 것에 공감하고 있었다. 그녀는 문학이나 미술은 얼마든지 파격적인 작품이 가능한 시대가 되었는데 **유독 음악만은 여전히 점잖음을 강요한다**고 생각했다. 그러던 중 아름다운 피아니스트가 누드로 〈월광〉을 연주하는 것을 생각해보라는 백남준의 말에 무어맨은 크게 깨닫고, 그것이 자신이 해야 할 일이라고 확신했다. 그리고 수많은 공연에서 도발적 퍼포먼스를 정말 진지하게 이어갔다. 말하자면 이들의 공연은 음악을 해방시키려는 치열한 노력이었던 셈이다.

〈오페라 섹스트로니크〉까지가 전형적인 플럭서스 공연이었다면, 이후 백남준의 기획은 비디오아트에 방점을 두는 쪽으로 바뀐다. 무어맨의 몸에 다양한 크기의 TV를 부착시키고, 첼로조차 TV 조형물로 바꾸는 등 공연에서 화면 영상의 비중을 점차 늘려갔다. 〈TV 첼로와 비디오테이프를 위한 협주곡〉은 그 전환을 잘 보여주는 사례다. 영상이 중요해지면서 무어맨의 누드 퍼포먼스도 점차 줄여갈 수 있었다. 백남준은 개인전을 통해 비디오 작품도 꾸준히 전시했다. 개인용 비디오 촬영 장비와 TV 관련 기술을 익히며 선구적인 작품을 발표했지만 이 분야에 대한 대중들의 반응은 차갑기만 했다. 새로운 것은 알겠지만 전혀 예술 같지 않고 아이들 장난감처럼 유치한 데다 여러 영상을 봐야 하니 정신만 산란하다는 것이었다. 이런 반응에 의욕이 꺾일 만도 했지만 백남준은 무덤덤했다. 앞서가는 예술을 하다 보면 겪어야 하는 일이라 여긴 것이다. 그

는 늘 이렇게 말했다. **사람들이 이해하려면 적어도 10년은 필요하다고.**

이후 그의 말은 예언처럼 들어맞았다. 그가 미국에 와서 공부를 시작한 지 정확히 10년 만에 대중들로부터도 인정받는 작품을 선보이게 된 것이다. 바로 〈TV 부처〉다. 불상이 '바보상자'라 불리는 TV를 보고 있는 모습은 그 자체로도 웃음을 자아낸다. 그런데 TV에서 보고 있는 장면이 자신의 모습이라니! 이는 나르시시즘 같기도 하고 자신에 대한 진지한 성찰 같기도 하다. 이 작품이 성공할 수 있었던 것은 아이디어가 중요한 개념미술의 요소가 잘 녹아 있었기 때문이다. 또한 서양인들에게는 늘 신비로운 동양적 이미지가 한몫을 했다고도 할 수 있다. 이 작품을 계기로 그는 퍼포먼스 아티스트에서 비디오 아티스트로 자리매김할 수 있었다.

〈TV 부처〉를 만든 해에 백남준의 상상력은 더 멀리 뻗어가고 있었다. 그는 전자산업이 발전함에 따라 점점 정보 전달 속도가 빨라지는 것에 주목하면서 **전 세계가 정보 고속도로로 연결될 것이라고 예언**했다. 이는 그로부터 20년 후에 탄생할 인터넷망을 정확히 예견한 것이다. 그는 전 세계 시청자들이 언제든 자유롭게 자신이 원하는 영상을 시청할 수 있는 비디오 마켓과 플랫폼을 구상했다. 말하자면 지금의 유튜브나 넷플릭스와 같은 개념을 그려본 것이다. 지금 봐도 놀라운 그의 이러한 통찰과 혜안은 백남준이 그간 얼마나 치열하게 최신 기술 동향을 추적해왔는지를 잘 보여준다. 이러한 그의 노력은 마침내 그 누구도 상상하지 못한 전 지구적 스케일의 비디오

백남준 〈TV 부처〉, 1974, 백남준아트센터. 백남준을 비디오 아티스트로 자리매김하게 해준 이 작품은 전시장에서 가장 인기가 높다. 백남준아트센터에 있는 이 작품은 2002년 다시 제작된 것이다.

작품으로 이어졌다. 바로 〈굿모닝 미스터 오웰〉이다.

이 작품은 1984년 새해를 맞아 기획한 작품이었다. 뉴욕 WNET TV와 파리 조르주 퐁피두 센터를 실시간 위성으로 연결해 이원 생방송으로 진행한 이 공연에서는 당시 인기 있었던 밴드들과 백남준의 평생지기들이 총 1시간가량에 걸쳐 두 도시를 번갈아가며 공연을 펼쳤다. 실시간 공연이었지만 영상은 백남준 특유의 왜곡과 변형으로 다채롭게 펼쳐졌다. 미국과 프랑스 전역은 물론 독일과 한국의 KBS에서도 이 공연을 생중계했다. 작품에 조지 오웰이 등장하는 이유는 1984년이 바로 조지 오웰이 소설로 구현한 미래 시점이었기 때문이다. 《1984》에서 오웰은 세상이 거대한 전체주의 국가들로 통합돼

〈굿모닝 미스터 오웰〉에 출연한 무어맨. 그녀는 이 무렵 이미 오래전부터 앓던 암으로 투병 중이었으나 여전히 열정적으로 활동했다.

영구적인 전쟁 상태에 있는 암울한 미래를 그렸다.

백남준이 1984년 새해를 맞으며 오웰을 소환한 이유는 그의 예언이 빗나가 그래도 제법 희망을 걸어볼 만한 세상이 되었다는 메시지를 전하고 싶어서였다. 전 세계적으로 이 기상천외한 공연을 시청한 사람은 2천 5백만 명이 넘었다고 한다. 이들은 무엇보다 이런 상상력이 가능하다는 것에 감탄했다. 그리고 그 상상을 결국 현실로 만들어냈다는 것에도 혀를 내두를 수밖에 없었다. 말하자면 〈굿모닝 미스터 오웰〉은 **인류의 역사에서 가장 먼 거리를 뛰어넘은, 그리고 가장 많은 이들이 참여하고 또한 가장 많은 이들이 동시에 관람한 예술** 작품인 것이다. 이 뒤로도 백남준은 전 지구적 스케일의 위성공연을 연이어 선보였고, TV를 거대하게 집적해 압도적 위용을 자랑하는 비디오 작품들도 만들었다. 지칠 줄 모르는 백남준의 위대

한 행보에 감동한 미국의 한 미술관 관장은 다음과 같이 말했다.

"5백 년쯤 시간이 지나 우리 시대 가장 위대한 예술가를 단한 사람 꼽는다면 그는 백남준일 것이다. 르네상스 시대엔 다빈치였던 것처럼."

이번 장에서는 백남준이 비디오아트를 발전시킨 과정을 간략히 살펴보았다. 백남준을 정의하는 가장 핵심적인 단어를 두 개만 꼽자면, '유목민'과 '기술광'이다. 그의 위대함은 단지 남들보다 먼저 비디오를 미술의 소재로 삼았다는 데 있지 않다. 음악을 전공했던 그는 세속적으로는 지극히 무능한 사람이었지만, 전위예술의 매력에 눈을 뜬 이래 그 어디에도 안주하지 않고 늘 새로운 도전에 나섰다. 그리고 그 어떤 작업도 대충하는 법이 없었다. 그는 새로운 기술을 접하고 나면 독학을 시도했고, 그렇게 해도 도저히 이해가 안 되면 일본으로 미국으로 그 먼 길을 다니며 아는 사람을 찾아다니면서 모르는 부분을 끝내 해결해냈다. 이처럼 TV를 비롯해 기술이 발전하는 과정을 지켜보며 그는 21세기 사람들이 살아갈 세상을 한참 앞서 그려볼 수 있었고, 그 누구도 상상하지 못한 스케일의 예술 작품을 선보였다. 뼛속 깊이 유목민이었던 그는 시대를 앞선 사람이었다.

이번 이야기의 생성점은 1971년 백남준이 무어맨과 펼친 〈TV 첼로와 비디오테이프를 위한 협주곡〉 공연으로 잡아보았다. 미국에서 기술 공부에 매진하던 백남준이 '비디오 아티

스트'로의 변신을 본격적으로 시도한 작품이기 때문이다. 회화와 조각에서 벗어나 그 영역을 확장하던 미술은 이제 영상의 영역으로까지 나아가기 시작했다. 백남준의 개척기 이후 영상 매체는 아날로그에서 디지털로 변화했는데 이에 따라 비디오 아트 역시 컴퓨터 기술의 도움으로 미디어아트로 진화하면서 놀라운 발전을 이뤘고, 이후 21세기의 주류 미술로 자리 잡는다.

탈형식
:정착민과 유목민

> 다른 사람의 삶을 살지 마라.
> 다른 이의 생각에 사로잡히지 마라.
> 스티브 잡스

까마득히 먼 옛날 미술이라는 말도 없었을 그때, 인류는 벽이든 바닥이든 평평한 것만 보면 그 위에 뭔가를 끄적거렸다. 그런가 하면 나무든 돌이든 잘 깎이는 재료를 손에 들기만 하면 뭔가를 만들어보곤 했다. 이것이 먼 훗날 회화, 조각이라 불리게 될 인간의 본능적 행동이었다. 이렇듯 미술은 본래 회화나 조각이었고, 회화와 조각이 곧 미술이었다.

그런데 20세기에 접어들며 너무나 당연했던 이 전제가 허물어졌다. 즉, 미술이 회화와 조각이라는 형식에서 벗어나 새로운 지평으로 뻗어나간 것이다. 이 장에서 만나본 예술가들이 바로 이 놀라운 변화의 주역들이다.

- **1914년 피카소를 찾아가 구축주의 아이디어를 얻은 순간**

 블라디미르 타틀린, "재료 그 자체가 예술이다."

- 1957년 '미니멀 아트'라는 이름을 낳은 합동 전시회

 로버트 모리스, "이제 예술가는 구성과 제작을 하지 않는다."

- 1958년 엄청난 반향을 일으킨 〈텅 빔〉 전시 오프닝

 이브 클랭, "예술은 사람들의 관심을 끌어내야 한다."

- 1970년 켄트 주립대학 장작 헛간에 흙을 퍼붓던 순간

 로버트 스미스슨, "저 대지가 예술의 장이다."

- 1971년 샬럿 무어맨과의 〈TV 첼로와 비디오테이프를 위한 협주곡〉 공연

 백남준, "앞으로 브라운관이 캔버스를 대체할 것이다."

 이처럼 과거에 없던 새로운 형식을 만들어낸 예술가들을 우리는 유목민이라고 부를 수 있다. 유목민은 스스로를 울타리 안에 가두지 않는다. 이번 경로선의 시작점에는 타틀린의 구축주의가 자리한다. 타틀린이 구축주의의 아이디어를 떠올릴 수 있었던 것은 전적으로 피카소 덕분이다. 종합적 입체주의에 몰두하고 있던 당시의 피카소는 유목민에 가까웠다. 〈기타, 악보 그리고 유리컵〉은 과거에 없던 콜라주 작업이었고, 그것을 입체적으로 변형한 〈기타〉 역시 회화도 조각도 아닌 입체 조형물의 선구적 작업이었다. 거기서 한 발짝만 앞으로 더 내디뎠다면 피카소는 20세기 유목민-예술가의 대표 주자가 되었을 것이다. 하지만 피카소는 자신이 가장 잘할 수 있는 회화로 돌아갔고 그곳에 머물렀다. 그는 한평생 아름다운 여성을 탐

닉했고, 이들을 뮤즈로 삼아 솟구
치는 에로스적 충동을 평면 이미
지로 그리는 작업을 했다. 그는 정
착민의 삶이 좋았고, 그런 자신을
잘 알았던 것이다.

그런데 피카소가 정착민으로
남을 수 있었던 것은 그가 당대에
이미 거장의 반열에 올랐던 데다,
회화 중심의 모더니즘 시대가 그가 살아 있는 동안 그 명맥
을 유지하고 있었기 때문이다. 하지만 지금은 상황이 전혀 달
라졌다. 이번 장에서 만나본 예술가들이 회화와 조각이란 형
식 너머로 달려간 이래, 미술에서 정착민의 입지는 점차 사라
져갔다. 이제 예술가가 되려는 이들은 반드시 유목민이 되어야
한다. 미지의 초원으로 나아가 자신의 예술이 남들과 어떻게
다른지를 증명해야만 하는 것이다. 그렇게 성공하고 또 대가의
반열에 오르면 정착민에 안주할 수는 있을 것이다. 혹은 운이
좋으면 부유함도 누릴 수 있을 것이다. 하지만 **유목민으로서의
삶이 멈추면 예술도 멈춘다**. 이젠 새로운 지평으로 나아가는
동안만 예술이라고 불릴 수 있게 되었으니까. 예술가들은 그래
서 잠시도 멈출 수 없는 것이다.

뱅크시는 우리 시대의 신비로운 예술가 중 한 사람이다. 그는 아무도 없는 새벽에 기습적으로 벽화를 남겨놓고 사라진다. 종이를 대고 스프레이를 뿌려 재빨리 완성하는 스텐실 기법을 사용하기에 그는 지금껏 들키지 않고 전 세계 곳곳에 작품을 남길 수 있었다. 홍길동처럼 신출귀몰하며 전 세계를 누비는 뱅크시는 전혀 새로운 차원의 유목민이다. 그의 작품이 사랑받는 이유는 탁월한 위트와 깊은 메시지가 있기 때문이다. 이 작품에서 뱅크시는 낙서처럼 그려진 벽화의 가치와 의미가 무엇인지 묻는다. 벽을 단색으로 칠해버리려는 인부에게 낙서로 그려진 친구가 살려달라며 애타게 설득 중이다. 그런데 낙서를 지우려는 인부 역시 몰래 그려진 그림일 뿐이다.

68년, 세상에 쏟아져 나온 이들

케네디가 암살당하고 비틀스가 등장한 1960년대, 세계를 양분한 미국과 소련은 겉으로는 우주를 향한 경쟁을 벌였지만, 물밑에선 치열한 냉전을 전개했다. 냉전은 곳곳에서 독재와 혁명, 그리고 국지전을 낳았는데 그 정점은 베트남전쟁이었다. 이 전쟁은 예상과는 반대로 미국을 수렁에 빠뜨렸다. 전쟁이 장기화하면서 미국 내에서도 전쟁과 냉전 체제에 반대하는 목소리가 높아졌고, 숨죽이던 세계 곳곳에서도 독재에 저항하는 움직임이 생겨났다.

프라하의 봄은 그 신호탄이었다. 그리고 1968년 5월. 마침내 파리 거리에 학생들이 쏟아져 나오면서 '68혁명'이라고 불리는 거대한 시민운동이 시작되었다. 미국의 베트남 침공과 소비향락주의에 반대하며 시작된 이 시위를 거칠게 탄압했다가 전 국민적 저항에 직면한 드골은 황급히 독일로 도망쳤다. 경제가

멈춰버린 가운데 사회는 극도로 혼란스러웠으나 세상을 지배한 부조리를 물리쳤다는 희열에 취해 시위대는 노래를 부르고, 거리에 낙서를 했으며 구호를 외쳤다.

68혁명의 기운은 이내 다른 나라로 빠르게 번져나갔다. 미국에서도 반전 시위가 격렬하게 벌어졌고, 소련 탱크의 침략에도 프라하 시민들은 장장 8개월에 걸친 저항을 펼쳤으며, 일본에서도 군국주의에 반대하는 적군파의 과격한 폭동이 벌어졌다. 정치적 색채는 가장 희미했지만 이 시기의 저항정신을 가장 상징적으로 보여준 이벤트는 우드스톡 페스티벌이었다. 뉴욕주의 한 낙농장에서 펼쳐진 3일간의 공연에 무려 40만 명의 인파가 몰려들었다. 평화와 연대, 생명과 자연을 테마로 한 공연이 이어지는 동안 비가 퍼붓고 농장은 진창이 되어버렸지만, 우드스톡에 모인 이들은 내내 자리를 지키며 해방을 즐겼다. 마지막 무대는 기타의 신 지미 핸드릭스의 몫이었다. 그는 3일 동안 잠을 자지 못해 극도로 피곤한 상태였지만 무대에 올라 특유의 신들린 연주를 들려주었다. 첫 곡은 미국 국가였는데, 흔들리는 기타 음은 증폭되며 폭탄 터지는 소리처럼 대지에 울려 퍼졌고, 사람들은 그가 베트남전쟁의 참상을 연주하는 것이라고 여겼다.

열정은 타오를 때보다 더 빨리 식는다. 그리고 환희는 늘 우리를 배신한다. 시위에 적극 가담했던 프랑스 노동자 단체들이 대규모 임금 인상안에 합의하면서 썰물처럼 현장을 떠나자 거리에는 사회에서 가장 힘없는 이들만 남게 되었다. 그러자 세상은 다시 잘 돌아가는 듯 보였다. 프라하는 결국 소련에 항복

했고, 세계 곳곳에서 벌어진 시위도 잦아들었다. 이어 시작된 1970년대는 전 세계적으로 대단한 호황기였다. 석유파동으로 심각한 위기를 맞은 때도 있었지만 많은 나라들이 성장했고, 젊은이들은 나팔바지와 미니스커트를 입고 디스코를 추었다.

1968년 5월의 혁명은 실패한 혁명이었을까? 누구나 그리 생각했다. 그 어느 것도 바꿔내지 못한 것처럼 보였으니까. 하지만 그 아래 도도한 물결은 계속 흐른다. 시대는 노동자들이 떠나고 거리에 남았던 사람들, 즉 청년, 여성, 실업자, 성소수자처럼 늘 당하고 살아야 했던 이들의 목소리에 점점 귀를 기울일 것이다. 지미 핸드릭스의 기타에서 울려 퍼지던 평화와 공존의 절규는 그저 허공에 사라진 것이 아니었다. 전 세계에서 메아리가 되어 돌아오게 될 것이다.

후기 모더니즘과 포스트모더니즘

후기 모더니즘과 포스트모더니즘에 대해 정리해보자. '포스트Post'는 '~이후에'라는 의미다. 그렇다면 후기 모더니즘과 포스트모더니즘은 비슷한 용어가 아닐까 생각하기 쉽지만, 실은 그렇지 않다. 후기 모더니즘은 모더니즘의 후반부라는 뜻으로, 모더니즘에 포함된다. 마티스와 피카소에서 추상미술로 이어진 유럽의 경향이 전기 모더니즘이라면, 제2차 세계대전 직후 뉴욕에서 생겨난 미술, 즉 추상표현주의가 후기 모더니즘인 것이다. 전기 모더니즘은 예술가 그룹 중심으로 전개되었다. 입체주의나 청기사파처럼 예술가들은 리더를 중심으로 뭉쳤고, 선언문을 발표하는 식으로 자신들의 예술을 적극적으로 주창했다. 반면 미국의 후기 모더니즘은 평론가들이 주도했다. 예술가들은 철저하게 개인적으로 작업했고, 이들에게 명칭과 의미를 부여하는 것은 평론가들의 몫이었다. 폴록에 이어 뉴먼에

주목하는 식으로 평론가들의 지지가 집중된 예술가들이 시장의 관심을 받는 경향이 두드러졌다.

1950년대는 추상표현주의가 압도적 위세를 자랑하던 시대였다. 그러다 보니 이에 대항하는 여러 예술 경향이 생겨난 것도 자연스러운 일이었다. 유럽의 신사실주의와 미국의 네오다다가 교류하면서 물꼬를 연 이래, 모더니즘과는 확연히 구분되는 예술들이 1960년대 이후 우후죽순 생겨나게 된다. 팝아트, 미니멀리즘, 플럭서스 등에 이어 개념미술과 행위예술이 부각되었으며 대지예술, 장소예술, 비디오아트 등이 연이어 선보인 것이다. 그렇게 모더니즘의 이후의 시대, 즉 포스트모더니즘 시대가 열렸다.

사실 1980년 이전까지는 포스트모더니즘이라는 용어 자체가 없었다. 분명 모더니즘과는 확연히 다른데, 뭐라고 불러야 할지 애매하다 보니 그냥 '모더니즘 이후의 미술'이라고 얼버무린 것인데, 이것이 하나의 명칭이 되어버린 것이다. 하지만 시대의 한 페이지가 넘어가는 것은 분명해 보였다. 1960년대 이후의 예술가들, 특히 진보적 입장의 예술가들은 현대미술의 분위기가 근본부터 달라지고 있음을 실감하고 있었던 것이다.

"피카소가 아무리 새로운 작품을 발표해도 이젠 지겹다. 하지만 뒤샹의 작품은 아무리 반복해서 보아도 점점 더 매혹적이다."

일반 대중들까지는 공감할 수 없을지 몰라도, 예술가들 사이에서는 이런 느낌이 공감대를 넓혀가고 있었다. 피카소와 뒤샹은 동시대 인물이지만, 피카소가 모더니즘 시대의 제왕일 때

뒤샹은 고작 변방의 이단아였다. 하지만 1960년대에 접어들면 그 위상은 뒤집힌다. 피카소는 왕년의 추억을 파는 입장이 된 반면, 뒤샹은 포스트모더니즘 시대의 위대한 예언자로 추앙받게 된다.

1980년대를 정점으로 포스트모더니즘의 위세가 시들었다는 이들도 있지만, 오늘날 우리는 여전히 포스트모더니즘적 세상을 살아가고 있다. 개념미술이나 행위예술, 미디어아트나 네오팝처럼 그 시절 생겨났거나 업적을 계승한 예술이 미술시장을 장악하고 있는 데다, 포스트모더니즘을 대체할 그 어떤 뚜렷한 경향도 등장하지 않았기 때문이다. 하지만 미술은 변한다. 어쩌면 지금도 물밑에선 엄청난 변화가 벌어지고 있으리라. 한 가지 분명한 것은, 21세기 미술은 20세기와 엄청나게 달라질 것이라는 사실이다.

ART HUMANITIES

해프닝
앨런 카프로

피에로 만초니

개념미술
존 발데사리

사회적 조각
요제프 보이스

신체예술
마리나 아브라모비치

5장

·

결과물로서 작품은 없어도 된다

물질 너머로

나의 관심은 오직 아이디어에 있을 뿐,

눈에 보이는 결과물에 있지 않다.

마르셀 뒤샹

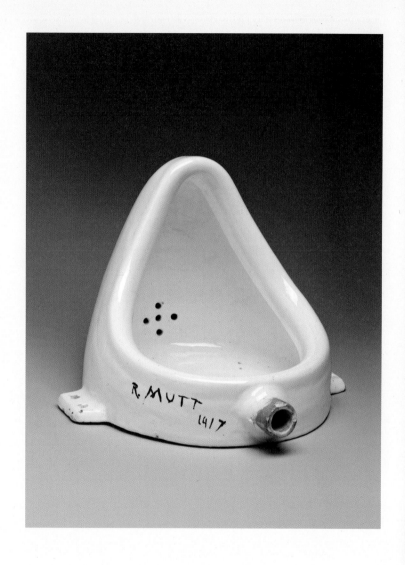

마르셀 뒤샹, 〈샘〉, 1917(1950년에 다시 제작), 개인 소장.

사온 물건에 서명을 하면 예술이 될까? 뒤샹의 〈샘〉은 여전히 반감을 부르는 작품이다. 그런데 왜 이 작품을 미술사에 빛나는 걸작이라고 할까? 뒤샹의 예술관은 개별 작품 하나만으로는 충분히 설명할 수 없다. 그의 일생 동안 이어진 일관된 의도를 읽어야 한다. 벌써 여러 번 언급했지만 그의 의도는 망막적 예술을 뛰어넘는 것이었다. 이를 통해 그는 예술의 개념 자체를 바꿨다.

 a. 예술=(착상+)제작=작품
 b. 예술=착상(+제작)=작품

a는 전통 미술의 도식이다. 예술가는 화가나 조각가이며 그는 눈앞의 대상을 재현한다. 숙련된 손 기술을 발휘하는 것이 핵심이며, 착상이 없지는 않지만 이는 제직 과징에서 부차적인 것일 뿐이다. b는 뒤샹이 생각한 미술의 노식이다. 예술가는 이제 착상하는 사람이다. 그에게는 아이디어가 예술의 핵심이기 때문에 제작은 직접 하지 않아도 된다. 이는 곧 숙련된 손 기술이 없어도 된다는 말이 된다. 괄호 위치만 바꿨을 뿐인데 이 차이는 미술을 근본적으로 변화시켰다. a에서 예술가는 자신이 만들 수 있는 범위 안에서만 상상할 수 있었다. 하지만 b로 변화하면 상상력의 범위에 제약이 사라진다. 이제 무엇이든 예술이 될 수 있게 된 것이다. 거기서 끝이 아니다. a에서 b로의 변화는 다음의 변화로 이어질 수밖에 없다.

 c. 예술 =**착상**+실행(=작품)
 d. 예술 =**착상**(+실행 혹은 제작=작품)

제작이 중요하지 않게 되면, 형태를 갖춘 작품 또한 부차적인 것이 될 수 있다. 공연예술이 그렇듯 실행이 제작을 대체할 수 있으며 결과물로서 작품은 없어도 되는 것이다. 거기서 더 나아가면 어떻게 될까? 이젠 실행도 제작도 배제되고 착상만이 남는다. 이런 예술이 과연 가능할까? 이번 장에서는 뒤샹 또한 진지하게 탐구한 c와 d의 예술에 대해 살펴보기로 하자.

빵과 잼으로 붙인 콘크리트 담벼락

·

카프로와 해프닝

폴록은 젊은 시절 그의 우상이었다. 《라이프》에 실린 폴록의 드리핑 장면은 그야말로 완전한 신세계였으며, 그에게 미술에 대한 꿈을 갖게 해준 중요한 계기였다. 하지만 그가 미술에 뛰어들었을 때 폴록은 슬럼프를 맞았고, 새로운 돌파구를 열지 못해 고통스러워했으며 마지막 3년은 거의 작업조차 하지 못한 채 자신을 망가뜨리다 결국 스스로 삶을 마감했다. 영웅의 몰락을 함께 견디던 그는 결국 영웅의 죽음 앞에 우울해졌고 또 화가 났다. 신화가 되어버린 폴록에 비해 자신은 너무나 초라하게 홀로 남겨진 듯한 느낌이 들었다. 대학에서 제자들을 가르치며, 또한 새로운 배움에 뛰어들면서 마음을 추스르기까지 2년의 세월이 지났다.

어느 날 문득 그는 '폴록이 남긴 게 무엇이었을까'라는 질문을 떠올렸다. 왜 폴록은 그의 마음을 그토록 사로잡았는지, 또한 이후 화가들에게 폴록의 작품 세계가 의미하는 바가 무엇인지 차분히 정리해보기로 한 것이다. 생각을 진전시키면서 점점 확신이 왔다. 자신이 지금 시도하고 있는 새로운 미술이 바로 폴록으로부터 비롯된 것임을. 그리고 모두가 폴록에 대해 잘못 생각하고 있었다는 것을 말이다. 이렇게 결론을 내린 그는 누구였을까? 그리고 그가 폴록에 대해 깨달은 것은 무엇이었을까?

미술관의 걸작보다 내게 더 경이로운 건
14번가를 걸어가는 일상이다.

앨런 카프로

〈잭슨 폴록의 유산〉. 앨런 카프로[1]가 폴록의 죽음을 회상하며 잡지에 기고한 글의 제목이다. 이 글에서 카프로는 폴록의 미술을 재해석하며 자기 미술의 지향점을 밝혔다. 물감 흘리기를 특징으로 하는 폴록의 작품은 추상표현주의 중에서도 액션페인팅으로 분류된다. 액션이라는 말이 붙게 된 결정적 계기는 잡지 《라이프》에 실린 사진과 별도의 다큐멘터리 영상이다. 그만의 독특한 제스처에 매료된 사람들은 그의 작품 못지않게 그가 작업하는 모습을 보고 싶어 했는데, 그의 작품을 이루는 여러 요소 중에서 액션이 중요한 비중을 차지하고 있다고 해서 액션페인팅이라 부르게 된 것이다.

카프로는 그 생각을 더 극단적으로 밀고 나갔다. 즉, **폴록의 회화에서 유일하게 중요한 것이 바로 제스처-액션**이라고 본 것이다. 그렇다면 벽에 걸린 그의 작품은? 카프로에 따르면 그것은 제스처-액션의 부산물, 즉 기록에 불과했다. 폴록의 작품을 이렇게 재정의한 뒤 카프로는 이어서 자기만의 미술에 대한 아이디어를 떠올렸다. 폴록의 제스처-액션은 무엇이었나. 단순하

1 Allan Kaprow(1927~2006). 행위예술의 전신인 해프닝의 창시자. 폴록의 액션페인팅과 케이지의 전위음악을 접목해 새로운 예술을 선보였다.

게만 보면 별것 없다. 그냥 왼손에 페인트통을 들고 캔버스 주위를 돌아다니며, 오른손으로는 붓을 들고 이리저리 휘두르는 것이다. 페인트를 찍어서 다시 휘두르고, 휘두르고… 가끔 담뱃재를 털고…. 이렇게까지 생각을 해보니 새로운 미술이란 그리 어려운 것이 아니었다. '**다른 걸 들고, 다른 행동을 해도 당연히 예술이 되는 거잖아!**' 카프로의 미술은 여기에서 시작되었다.

그렇다면 결과물은 무엇이어야 할까? 그는 폴록의 아류가 될 수 있는 회화는 일단 배제했다. 이어 고심 끝에 집어 든 것이 콜라주였다. 액션콜라주. 여기서 중심은 당연히 액션이다. 폴록이 물감을 뿌렸다면 이번엔 여러 물건을 뿌리면 된다. 그는 캔버스에 접착제를 잔뜩 바른 뒤 별별 물건들을 던졌다. 그렇게 여러 형태로 작업을 해보았는데, 생각보다 만족스럽지 않았다. 그래서 카프로는 이번엔 야외로 나갔다. 지인을 통해 엄청난 양의 폐타이어를 확보한 뒤 조각공원에 산더미처럼 쌓는 작업을 했다. 그러자 그 자리에 본래 있었던 모더니즘 조각이 아예 보이지 않게 되었는데, 카프로는 왠지 뿌듯한 마음이 들었다. 지금까지의 예술을 자신이 제압한 듯한 느낌이 들었기 때문이다. 그는 이 작업을 〈야드〉라고 이름 붙였는데 입소문이 나면서 여기저기서 전시 요청이 있었고, 나중에는 시내 한복판에 있는 갤러리에서도 타이어를 쌓는 진풍경을 연출하기도 했다.

카프로는 이런 타이어 쌓기 작업 역시 일종의 콜라주라고 정의했다. 콜라주에는 다양한 재료들이 사용되는데 카프로는 여기에 음악과 같은 이질적 요소도 결합시켰다. 음악이라고는

5장. 결과물로서 작품은 없어도 된다, 불질 나머지

앨런 카프로, 〈야드〉, 1961, 마사 잭슨 갤러리. 그간 야외에서 타이어를 쌓던 카프로 가 실내 공간에서 최초로 타이어를 던져서 쌓아 올렸다. 카프로 뒤에서 놀고 있는 꼬 마는 그의 아들이다.

하지만 우리가 기대하는 그런 음악이 아니라 물 흐르는 소리나 거리의 자동차 소리 혹은 부엌에서 일하는 소리 등 일상의 소리들이 편집된 그런 일종의 생활 소음이었는데 이런 음악을 작품에 활용하게 된 계기는 스승인 존 케이지[2]의 조언 때문이었다. 카프로는 〈잭슨 폴록의 유산〉을 기고할 당시 대학에서 강의도 하고 있었지만, 동시에 뉴 스쿨 포 소셜 리서치New School for Social Research에서 작곡, 회화, 미술사를 공부하고 있었다. 여기서 케이지는 카프로에게 일상의 소리를 이용한 '우연의 작곡 기법'과 충격적인 전위예술을 가르쳤는데, 이것은 카프로가 '해프닝'이라는 장르를 탄생시키는 데 결정적 영향을 미쳤다.

당시 케이지의 명성은 어마어마했다. 그는 당시 전위음악 분야에서 가장 유명한 인물이었고, 문화계에서는 가장 큰 논란의 주인공이었다. 그의 가장 유명했던 작품은 〈4분 33초〉다. 1952년 우드스톡 매버릭 콘서트홀 피아노 연주회에서 연주된 이 작품은 당시 청중 모두를 경악시켰다. 연주자가 3악장의 짧은 곡을 연주하면서 한 일이라고는 피아노 건반 뚜껑을 닫았다 열었다 한 것밖에 없었기 때문이다. 연주자는 초시계를 보다가 예정된 시간이 지나자 연주를 마쳤다. 피아니스트가 아무 음도 치지 않고 시간만 보내다 나가버리는 연주라니. 이게 말이나 되는 것일까?

케이지가 이 연주에서 의도한 바는 침묵도 음악이 된다는 걸 보여주는 것이었다. 즉, 음악을 구성하는 요소 중에는 지속

2 John Cage(1912~1992). 미국의 전위음악가. 플럭서스 활동을 했으며 예술의 근본을 뒤집는 발상으로 당대 예술가들에게 많은 영향을 미쳤다.

존 케이지가 작곡한 〈4분 33초〉 악보. 피아노 연주를 위한
악보이지만, 음표는 전혀 없다. 이것은 1악장이 악보이며,
전체는 3악장으로 되어 있다.

이 있는데, 이 지속에는 특정 음의 지속도 있지만 음이 전혀
없는 지속도 있다는 것이다. 그래서 자신은 음이 없는 지속만
을 작곡에서 사용했다는 주장이다. 그런데 이 연주는 녹음되
었다. 녹음할 것이 있느냐고 생각할 수 있는데, 여기에 반전이
있다. 연주자가 그 어떤 건반도 누르지 않았지만 의외로 많은
소리들이 녹음된 것이다. 연주자의 발자국 소리, 의자에 앉는
소리, 초시계 누르는 소리, 관객들의 웅성거림…. 케이지는 이런
소리들도 높낮이, 음색, 크기, 지속 등 음악의 핵심 성질들을
갖추고 있기 때문에 이것들이 모이면 음악이 된다고 생각했다.

이런 스승 밑에서 배우면 어떨까? 지켜보기만 해도 상상력의 범위가 넓어질 수밖에 없을 것이다.

케이지는 당시 전위적인 예술을 하는 이들의 스타였다. 특히 〈4분 33초〉는 공연 즉시 대단한 반향을 불러일으켜 많은 예술가들이 그를 따르게 되었는데, 특히 현장에서 공연을 지켜본 라우션버그는 엄청난 충격을 받고는 그 뒤로 케이지를 찾아가 그를 돕는 일에 적극 나설 정도였다. 1960년대에 등장하는 플럭서스도 그에게서 많은 영향을 받았다. 무대 위에 놓인 피아노를 때려 부순다든지, 무어맨이 첼로 대신 상반신을 벗은 백남준을 끌어안은 자세로 연주하는 흉내를 낸다든지 하는 이런 공연들은 대부분 전위음악에 기반한 것으로, 모두 케이지의 영향이라고 보아야 한다. 케이지는 음악 공연에 국한하지 않고 제자들과 함께 연극적 요소를 가미한 퍼포먼스 공연도 자주 했다. 카프로도 여기에 적극 참여하면서 이런 **공연예술의 매력**을 느끼게 되었다. 여기에 **콜라주에 기반한 자신만의 미술을 확장시켜 만들어낸 것**이 바로 해프닝Happening이다.

해프닝도 역시 일종의 퍼포먼스인데 일반적으로 생각하는 공연과는 많이 다르다. 케이지의 작품만 해도 사전에 각본과 배역이 정해져 있고 상황에 맞는 약간의 애드리브가 허용되는 전형적인 공연이다. 해프닝도 초반에는 각본을 세우고 진행했지만 나중에는 그 어떤 각본도 없이 돌발적 상황으로 공연을 이끌어갔다. 게다가 연기자와 관객의 개념 또한 없다. 각본이 없으므로 연기자라는 말도 성립하지 않으며 관객도 언제든 참여할 수 있다. 그러므로 모두가 참여자Performer가 된다. 다만 해

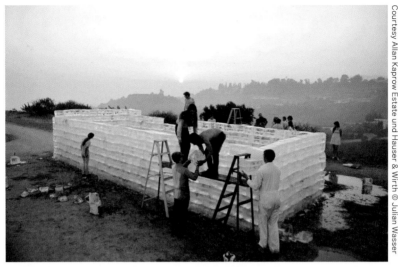

앨런 카프로, 〈유체〉, 1967. 캘리포니아 20개 지역에서 동시에 진행된 해프닝 작업. 얼음벽체를 쌓는 동안 지나가는 사람 누구나 작업에 참여할 수 있었다. 완성된 얼음벽은 며칠 뒤 흔적도 없이 사라졌는데 이는 실행만 있어야 하는 해프닝의 취지에 완벽히 부합했다.

프닝 중에는 그 어떤 이야기도 나눌 수 없다. 그리고 실내에서 진행하던 것도 바뀌어 점차 야외에서 진행되었다.

　해프닝 공연 중에서 가장 유명했던 건 베를린장벽 옆에서 진행했던 〈달콤한 벽〉이다. 이 작품은 길 가던 베를린 시민들이 자발적으로 참여해 시멘트 블록으로 제법 긴 벽을 세우는 작업이었다. 그런데 카프로가 제공한 모르타르는 빵과 쨈이었다. 엉뚱한 재료가 화제가 되면서 많은 이들이 몰려와 작업에 참여했다. 담벼락도 그리 오래 지나지 않아 완성됐다. 그런데 사진을 몇 번 찍은 뒤 카프로와 참여자들은 담벼락을 다시 무너뜨려버렸다. 베를린장벽을 허무는 듯한 연출을 의도한 것이다. 카프로는 이처럼 일상의 현장에서, 일상의 물건들로 예

술을 펼쳤다. 동시대의 플럭서스가 그랬듯이 그 역시 삶과 예술의 구분을 근본적으로 거부했다. 총 200회가 넘는 해프닝이 있었는데 카프로와 참여자들이 찍은 사진을 제외하면 남아 있는 작품은 없다. 카프로가 물질로서 작품을 남기지 않는 것을 원칙으로 했기 때문이다.

많이 알려진 예술운동은 아니지만 이러한 해프닝이 미술사에서 차지하는 위상은 매우 크다. 핵심적인 것은 해프닝이 '제작으로서의 미술'이 아닌 **실행으로서의 미술'을 처음으로 정립했다**는 점이다. 이때 '처음'이라는 말에 의문이 생기는 것은 당연하다. 공연 형식을 취했던 취리히 다다나 케이지 역시 실행으로서의 예술을 했기 때문이다. 하지만 이들은 공연예술이었지 엄밀히 말해 미술이 아니었다. 케이지의 공연은 그 영향력으로 인해 미술사에서도 다루지만 음악사에서 더 비중 있게 다뤄진다. 카프로의 공헌은 자신의 예술에서 공연 요소를 의도적으로 배제해나갔다는 데 있다. 즉, 악보나 각본, 연주자, 배우, 관객에 이르기까지 공연에 필요한 모든 요소를 철저히 부정한 해프닝을 창안함으로써 음악에도 공연에도 속하지 않는 새로운 예술 영역을 만들어낸 것이다.

그렇다면 이 예술은 어디에 속해야 할까? 애매할 수 있지만 결국은 미술이 될 수밖에 없다. 카프로가 스스로를 미술가로 규정했기 때문이다. 이는 매우 중요한 지점이다. 미술이 드디어 공식적으로 **공연의 요소를 자신의 영역 안에 포함시킬 수 있게 되었기 때문이다.** 이런 점에서 해프닝의 영향은 대단하다.

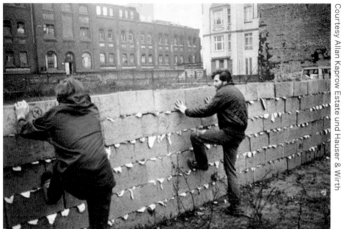

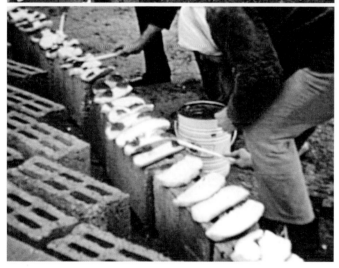

앨런 카프로, 〈달콤한 벽〉, 1970. 베를린장벽을 풍자한 이 해프닝 공연으로 카프로
는 세계적인 명성을 얻었다. 콘크리트 블록 사이에서 빵과 잼이 짓눌린 것도 대단히
상징적이다.

이브 클랭처럼 시대를 한참 앞서간 선구자 정도를 제외하면, 플럭서스나 신체미술, 행위예술처럼 실행이 곧 작품이 되는 미술은 모두 카프로의 영향 아래 있다고 볼 수 있다. 또한 이런 퍼포먼스들이 포스트모더니즘의 대표적 장르로 자리 잡았다는 점에서 카프로는 포스트모더니즘의 선구자 중 한 사람으로 꼽힌다.

카프로가 해프닝을 탄생시키는 과정을 조명해본 이번 이야기에서 생성점은 〈잭슨 폴록의 유산〉 글이 잡지에 실린 순간이 될 것이다. 이때는 카프로가 케이지를 찾아가 그의 제자로서 공부를 하던 시절이기도 했다. 행위가 미술의 전부일 수 있다고 착안한 그 순간은 이 생성점으로부터 뻗어나온 여러 갈래의 장르들이 오늘날 미술에서 큰 지분을 갖게 되었으니, 미술사에 빛나는 한순간으로 삼기에 결코 부족함이 없다 할 것이다.

체스를 두는 뒤샹과 케이지

카프로는 삶과 예술의 일치를 주장했는데 이러한 생각 역시 뒤샹에게서 비롯된 것이다. 뒤샹은 실행으로서의 미술 또한 탐구한 바 있다. 1920년 어느 날 문득 그는 남자로 사는 게 따분하고 지겹다고 느꼈다. 이후 그는 여성으로 분장하고 살았다. 이름도 로즈 셀라비Rrose Selavy라고 짓고 한껏 치장하고 살았다. 이처럼 미술에 한계를 두지 않았던 뒤샹은 이번 이야기에서 만나본 케이지의 스승이기도 했다. 케이지는 뒤샹을 열렬히 따랐고 존경했다. 뒤샹

로즈 셀라비로 분장한 뒤샹을 만 레이가 촬영
했다. 남자로 사는 것이 지겨워 시작한 일이었는
데, 1년 뒤 뒤샹은 이것 역시 지겹다며 다시 남
자로 돌아갔다.

이 미술을 뒤집었다면 자신은 음악을 뒤집을 것이라며 시작한 것
이 '우연성의 음악'이었던 것이다.

　다음 페이지의 사진은 어느덧 중년에 접어든 케이지의 공연 장
면이다. 무대 위에 테이블과 의자들이 놓였고, 그 위엔 체스판이
놓였다. 이 체스판은 전기장치와 연결돼 있어서 체스판에서 생기
는 미세한 소리도 녹음되도록 만들어졌다. 그가 상대하는 사람은
바로 뒤샹이다. 케이지는 날로 건강이 악화되던 스승이 잠시 회
복되자 그를 위해 헌정 공연을 준비했다. 많은 관객들이 지켜보는
가운데 두 사람이 체스 말을 움직일 때마다 끌리는 소리, 내려놓
는 소리들이 크게 증폭돼 관객들에게 들렸다. 주위에서 연신 플래
시를 터뜨리는 어수선한 분위기에서도 뒤샹은 그저 경기에 푹 빠
져 있었는데, 나름 체스 마니아인 케이지였지만 프로 체스 선수
이기도 했던 뒤샹의 상대가 되지 못했다. 케이지가 너무 어이없이

존 케이지, 〈재회〉, 1968, 토론토 라이어슨 극장. 테이블 왼쪽이 케이지이고 오른쪽이 뒤샹이다. 가운데 앉은 여인은 뒤샹의 두 번째 아내이자 역시 체스광인 티니다. 티니는 당시 뒤샹의 건강이 좋지 않아서 그를 돌보기 위해 공연장에 함께 배석했다. 뒤샹은 이 공연이 있고 반년 뒤 세상을 떠났다.

한 판을 패배하자 뒤샹은 조금 언짢은 표정을 지으며 말했다.

"이길 마음이 아예 없는 거 아닌가?"

"제 실력이 딱 이 정도입니다, 선생님."

뒤샹의 핀잔에도 케이지는 그저 흥겹기만 했다. 이제는 많이 연로하신 일생의 스승과 함께 만드는 공연. 그 모든 순간을 영원히 기록할 수 있었으니까.

예술가가 싸면 똥도 예술 작품인가?

•

만초니

"이제 더 없습니까? 그렇다면 54번째 캔은 18만 250파운드에 낙찰되었습니다!"

2015년 크리스티 경매장. 작은 캔 하나가 엄청난 금액에 낙찰되자 장내가 술렁거렸다. 이에 대해 두 친구가 이야기를 나눈다.

"설명을 못 들었는데, 저 캔 안에 들은 건 뭐지?"

"똥이야. 예술가가 싼 똥."

"뭐라고! 똥이 들었어? 그런데 그게 미술품처럼 거래가 되고, 또 저 금액에 사는 사람이 있다는 거야?"

"응. 저건 그래도 제법 유명한 작품이야. 1961년에 제조(?)되었으니 벌써 60년이 넘은 건데, 꾸준히 가격이 오르고 있지. 7, 8년 전에 15만 달러 정도 했는데 이제 25만 달러를 훌쩍 넘겼네."

"뭐라고! 60년이 넘었어? 그럼 안에 내용물은 완전… 야냐, 이제 밥 먹어야 하니 말하지 않는 게 좋겠어."

"그래, 상상하기도 싫다. 그런데 놀라운 게 뭐냐면 당시 90개가 한꺼번에 만들어졌는데, 다 팔렸다는 거야. 그게 요즘 경매에 나오는 거고. 그중 하나는 열어보기까지 했다더군."

"우엑! 토 나온다. 밥 먹긴 다 글렀어. 그런데 정말 이해가 안 돼. 저게 왜 미술인 거야?"

난 아이디어를 파는 사람이다.

캔 안에 든 아이디어를.

피에로 만초니

행위예술과 더불어 포스트모더니즘 시대를 대표하는 개념미
술. 이러한 개념미술은 언제 생겨났을까? 그 기원에도 어김없
이 뒤샹이 있다. 하지만 개념미술이라는 용어가 등장한 시기만
으로 보면 1960년대이며, 가장 분명한 시점으로는 1967년 르
윗이 《개념미술에 대한 작은 생각들》이라는 책을 발간한 때로
본다. 하지만 용어가 없었을 뿐, 1950년대부터 클랭 같은 예
술가들에 의해 개념미술은 적극적으로 모색되며 계승되고 있
었다.

　이런 모색의 시기에 가장 충격적인 작품을 선보인 미술계의
악동이 있었으니 그가 바로 피에로 만초니[3]다. 그를 세계적으
로 유명한 예술가로 만든 작품은 〈예술가의 똥〉으로, 우선 제
목부터 엽기적이라 하겠다. 캔으로 만들어진 이 작품은 내용
설명부터 장난기로 가득하다.

3 Piero Manzoni(1933~1963). 재기발랄하며 장난기 넘치는 작품을 발표한 이탈리
아 예술가. 클랭에게 영향을 받았고, 개념미술의 선구자로 평가받는다.

예술가의 똥

정량 30그램

자연 상태로 신선하게 보존

제조 및 밀봉

1961년 5월

캔 속에 진짜 자신의 똥을 넣었다는 것인데, 더 놀라운 지점은 만초니가 이 캔의 가격을 당시 금값과 동일하게 책정했다는 것이다. 당시 금값이 1그램에 1달러를 조금 넘었다고 하는데 이 캔의 정량이 30그램이니 대략 35달러 정도의 금액을 책정한 것이다. 이는 당시에도 꽤 큰돈이었다. 그러나 특이한 것을 좋아하는 사람들은 어디에나 있는 법. 그런 이들이 재미 삼아 하나둘씩 이 작품을 사기 시작했고, 이어 미술관에서도 구입을 시작하더니 몇 개 안 남았을 때 그야말로 엄청난 경쟁이 벌어졌다고 한다. 당시 그가 왜 이런 작품을 만들었느냐를 놓고 많은 해석이 난무했다. 그중엔 이런 해석도 있었다.

"육류가공 일을 하는 만초니의 아버지는 아들의 예술을 전혀 이해하지 못하고 불만이 많았다. 그래서 어느 날 화를 참지 못하고 '네 예술은 그냥 똥이야!'라고 욕을 했는데, 만초니는 상처를 받기는커녕 오히려 아버지의 욕설에서 영감을 받아서 이 작품을 만들었다. 그뿐 아니라 아버지가 일하는 방식을 그대로 따라서 제작함으로써 아버지에게 응수했다."

상당히 개연성이 있는 해석이지만 실제로 그랬는지는 알 수 없다. 이 작품을 두고 사람들이 치열하게 싸운 또 다른 문제

는, 이 캔 안에 진짜 똥이 들었는지 여부였다. 대부분 당연히 들었을 것이라 생각했지만, 일부는 오랜 시간이 지났는데 똥이 든 캔이 부식되지 않을 수 있냐며 믿을 수 없다고 했다. 하지만 이 역시 진실은 만초니 외에 그 누구도 알 수 없는 문제였다. 그런데 1989년 한 소유자가 이 캔을 땄다. 따는 순간 작품의 가치가 사라질 뿐 아니라 경우에 따라선 정말 처치 곤란한 상황이 벌어질 것이기에, 그야말로 통 큰 대인배의 과감한 결단이었다고 할 수 있다. 과연 그 안에 무엇이 들어 있었을까? 그런데 여기에 엄청난 반전이 있었으니… 캔 안에는 더 작은 캔이 들어 있었다. 캔 안에 캔이 있으면 부딪치는 소리가 났을 것 같지만, 스펀지를 촘촘히 넣어두어 전혀 소리가 나지 않았다. 그 상황에 망연자실한 대인배. 한동안 진지한 고민에 빠져들었던 그는 거기서 멈추기로 했다. 그리고 작은 캔 안에는 진짜 '그것'이 들어 있다고 믿기로 했다. 만초니가 그리도 치밀하게 작업했을 것이라고는 미처 예상하지 못했기 때문이다. 이 결정으로 〈예술가의 똥〉에 대한 진위 논란은 다시 영구미제 사건으로 남았다.

그런데 이 캔은 왜 예술이 되는 걸까? 이 부분을 이해하려면 만초니의 이전 작업들을 함께 보아야 한다. 그러고 나면 이 작품이 개념미술의 선구적인 작품이라는 점도 알 수 있을 것이다. 만초니의 예술 경력에서 가장 의미 있는 순간은 클랭의 파란색 모노크롬 회화를 보았을 때다. 그때 엄청난 충격을 받았던 만초니는 그때까지 진지하게 몰두해 있었던 모더니즘 미술과 과감히 결별했다. 그러고는 클랭을 능가하는 그 누구보다

피에로 만초니, 〈예술가의 똥〉, 1961. 단단히 밀봉된 캔의 윗면엔 작가의 서명과 일련번호가 찍혀 있다. 측면에는 유럽의 네 개의 언어로 내용물에 대한 설명이 적혀 있다.

도발적인 작업들을 시작하게 되는데, 그가 나름의 일관된 주제를 다루게 된 시작점이 바로 〈지문을 찍은 계란〉이다.

동료와 함께 설립한 갤러리에서 자유분방한 전시를 이어가던 만초니는 어느 날 전시장에 70개의 작은 나무 상자를 가져와 전시했는데, 뚜껑을 열어보니 그 안에 삶은 계란이 담겨 있었다. 사람들이 실제 계란과 똑같이 만든 모조품이라 여기자 만초니는 진짜 삶은 계란이라며 꺼내서 보여주었다. 그런데 모든 계란에는 뭔가가 찍혀 있었다. 자세히 보니 자신의 지문이었다. 그는 어리둥절해 있는 관람객들에게 계란을 나눠주면서 이것은 그냥 삶은 계란이 아니라 **예술가의 지문이 찍힌 것이므로 가치 있는 작품이 된다**고 설명했다. 그러고는 계란값보다 훨씬 높은 금액을 책정했다. 사실 누가 삶은 계란을 예술 작품

이라고 사겠는가? 관람객들 중 아무도 선뜻 사려 하지 않자 그는 출출하다며 그 자리에서 계란을 깨 관람객들에게 먹으라며 나눠주었다. 인심도 후하게 마구 깨서 이 사람 저 사람에게 주다 보니 계란이 많이 줄어들었고, 빈 나무 상자만 잔뜩 쌓여갔다. 그러자 갑자기 어떤 관객이 나서더니 계란 하나를 사겠다고 했고, 이어 덩달아 몇 사람이 사겠다며 돈을 지불했다.

그래 봐야 본전도 못 찾은 장사였지만, 이 전시에서 가능성을 본 만초니는 이어 〈공기의 몸〉이라는 작품을 전시했다. 이번엔 종이 박스 안에 담긴 장난감 풍선이었다. 꺼내 보니 고무풍선과 플라스틱으로 된 받침대가 있었다. 그는 관람객들에게 풍선을 팔면서 두 가지 중에서 하나를 선택해야 한다고 말했다. 하나는 박스를 그냥 사가서 자신이 직접 부는 것이고, 다른 하나는 **예술가가 불어서 만들어주는 것**이라며 후자가 몇 배는 더 비싸다고 설명했다. 그러자 그냥 가도 되는데, 관람객들은 줄을 서서 풍선을 사기 시작했다. 그리고 하나같이 몇 배나 비싼 후자를 선택했다. 사실 그냥 풍선을 사야 무슨 의미가 있겠는가. 그래서 사람들은 만초니가 불어준 풍선을 샀다. 자신이 생각했던 것보다 관람객들의 반응이 나쁘지 않자, 그는 관객들이 참여하는 형태가 아닌 미리 만들어서 전시하는 작품도 선보였다. 바로 〈예술가의 숨〉이라는 작품으로, 크게 분 풍선을 작품 제목이 새겨진 나무판에 고정시켜 완성한 작품이었다.

이러한 일련의 작업들을 계속해나가면서 만초니가 던진 질문은 과연 예술이 무엇이냐는 것이었다. 그러면서 어떤 식으로든 예술가에게서 비롯된 것, 즉 예술가의 손길(지문)이나 예술

가 내면의 뭔가(숨)가 어떤 사물을 예술로 만드는 것일지 자문한다. 좀 더 극단적으로는 예술가의 배설물(똥)까지도 말이다. 이처럼 그의 작품들 사이에는 일련의 일관된 질문이 존재한다. 이것이 바로 만초니가 붙든 개념이다. 그를 유명하게 만든 것은 이 개념을 작품으로 제작할 때의 방식이다. 그는 대단히 장난스럽고 풍자적인 방식으로 예술 작품이 가지는 권위를 사정없이 허물어버렸는데, 이 점에서 그는 뒤샹의 후계자이자 개념미술의 선구자로 인정받고 있다. 또한 그는 작업을 발표할 때마다 미디어의 관심을 받으며 대단한 화제를 불러 모았는데, 이를 통해 개념미술이 본격적으로 성장하는 데 큰 영향을 미쳤다.

만초니의 예술은 엄밀히 말해 개념미술로 분류되지는 않는다. 그를 어느 예술운동에 속한다고 정의하기는 어려우며, 굳이 정의한다면 신사실주의의 영향을 받은 오브제 예술가로 불러야 할 것이다. 하지만 개념미술의 범위를 넓혀보면 이야기는 달라진다. 개념미술의 기원을 찾아가면 역시 뒤샹이 등장하며, 뒤샹 이후 전개된 아방가르드 예술도 대부분이 개념미술로 분류되곤 한다. 그렇다 보니 개념미술을 다룬 책이 얇으면 빠지고, 두꺼우면 들어가는 예술가가 만초니다. 그래도 그의 대표작 〈예술가의 똥〉만큼은 대부분의 개념미술 책에서 다룬다. 너무나 유명한 사건이었고, 또한 그의 '예술가 시리즈'가 개념미술의 요소를 명확히 갖고 있기 때문일 것이다.

이런 여러 가지를 고려하여 개념미술이 태동하는 시기를 다

룬 이번 이야기의 생성점은 만초니가 〈예술가의 똥〉을 선보인 순간으로 잡아보았다. 만초니는 아쉽게도 서른 살 생일을 맞지도 못하고 세상을 떠났다. 그의 천재성을 생각해볼 때 참 아쉬운 일이다. 하지만 그가 우리에게 남겨준 작품들은 많은 이들에게 영감을 주어 개념미술이 발전하는 데 중요한 밑바탕이 되었다. 그럼 개념미술의 다음 전개는 어떠했는지 이야기를 이어가보도록 하자.

철학은 개념미술의 친구다

본격적인 개념미술의 시대를 연 예술가로 인정되는 솔 르윗은 미니멀리즘에서 개념미술로 진화했는데, 그의 목표는 강한 지적인 흥미를 유발하는 것이었다. 그는 이를 위해 감성적인 부분들을 없애고 일부러 아주 무미건조한 작품을 만들었다. 그런데 그의 유명한 작품 〈빨간 사각형 하얀 글자들〉(1963)은 조금 미묘하다. 무미건조한 것 같기도 하고 그렇지 않은 것 같기도 하다. 이런 모호함은 다분히 의도된 바다.

이 작품에서 텍스트만 없애보자. 그러면 말레비치나 몬드리안 혹은 뉴먼의 추상과 매우 유사해진다. 어떤 이들은 로스코의 작품을 볼 때 느껴지는 감정을 만날지도 모른다. 강렬한 빨간색은 그 자체만으로도 우리의 감성을 자극하는 힘이 있다. 하지만 텍스트를 없는 순간 어떻게 되는가. 그런 느낌은 모두 사라진다. 왜냐하면 누구나 텍스트를 읽는 데만 신경 쓰게 되기 때문이다. 이

것이 바로 텍스트의 위력이며, 르윗이 우리에게 보여주려던 것이다. 텍스트는 이처럼 자동적으로 의식을 집중하게 만들고, 우리의 감성을 덮어버리며 지성을 적극 가동하게 만든다.

르윗이 이처럼 텍스트의 힘에 대해 깊게 파고든 것은 1960년대 서구의 지배적 사상을 의식했기 때문이다. 바로 구조주의다. 구조주의는 실존주의를 비판하면서 등장했다. 실존주의는 허무한 이 세상에서 인간 개개인에게 주어진 무한한 자유를 강조했지만, 구조주의는 **인간에겐 무한한 자유 따위는 없다**고 단언한다. 생각해 보자. 우리가 태어나서 자라는 과정에서 정말 자유로웠을까? 구조주의는 문화, 관습, 경제 수준과 같은 것들이 어떤 틀을 형성해 우리의 생각까지 지배한다고 설명한다. 그뿐만이 아니다. 더 강력한 것은 언어와 무의식이다. 충동을 억압받는 어린 시절부터, 그리고 말을 배우는 과정에서도 우리는 도저히 벗어날 수 없는 거대한 틀 안에 갇혀 자라게 된다. 구조주의는 우리가 그렇게 다듬어지고 만들어진 존재임을 강조한다. 그런데 그런 모든 틀이 우리에게 다가올 때 그것은 텍스트의 형태로 다가온다고 한다. "착한 아

이는 그러면 안 돼!"라거나 "사내가 울면 되나!"라는 말에 얼마나 강력한 구속이 숨어 있는지 느껴보라. 구조주의에서는 우리 모두가 **거대하고 촘촘한 텍스트의 그물망에 갇혀 살아가는 존재**라고 규정한다.

개념미술은 이처럼 철학과 밀접한 관련이 있으며, 또한 텍스트를 전략적으로 사용한다. 조셉 코수스(Joseph Kosuth, 1945~)는 일생 동안 텍스트의 세계를 탐색했다. 그의 작품에서 텍스트가 자주 등장하는 것은 그가 비트겐슈타인의 언어철학에 푹 빠져 있었기 때문이다. 그의 대표작 〈하나 그리고 세 개의 의자〉(1965)를 보자. 평범한 의자를 가운데 두고 양옆에 실물 크기 사진과 의자에 대한 설명글을 확대해 붙여두었다. 무엇을 말하려는 것인지 이해하기 쉽지 않은데, 다음과 같은 비트겐슈타인의 생각을 참고하면 이해가 된다.

"이 세상은 하나의 이미지다. 이미지는 텍스트로 정확히 나타낼 수 있다. 왜냐하면 이미지와 텍스트는 그 구조가 같기 때문이다."

이를 조금 풀어서 설명하면 이렇게 될 것이다.

'**머릿속에서 그려본 세상**은 실물이 아닌 **이미지**일 수밖에 없다. 또한 **이를 설명할 방법은 오직 텍스트뿐**이다. 텍스트가 이미지를 정확히 나타낼 수 없다면 어떻게 남들과 소통하며 살아갈 수 있겠는가. 밥이라고 말하는 순간 밥의 이미지가 정확하게 떠오르기 때문에 서로 알아듣는 것이다. 텍스트는 이미지와 구조적으로 연결되어 있다.'

오늘날에 와서는 순진하다고 여겨지는 면도 있는 생각이었지만 당시 코수스는 이 생각을 깊이 파고들었다. 그리고 그것을 시각적

으로 재현한 것이 바로 〈하나 그리고 세 개의 의자〉다. 이 작품에
서는 개념이 거의 모든 것이며 결과물로서의 작품은 부차적이다.
이 말은 작품의 소재가 꼭 의자여야만 했던 것은 아니라는 뜻
이다. 탁자가 있든 TV가 있든 전혀 문제가 되지 않는다. 옆에 사
진과 사진 설명만 배치하면 동일한 작품이 되는 것이다.

코수스는 여기서 한 발 더 나아가 전시장에 전시하는 것뿐만이
아니라 기고를 하거나 지면을 사서 잡지에 실은 것 역시 작품 출
품이라고 주장하기도 했다. 관객들에게 이미지를 보여준 것만으로
도 완벽한 전시가 된다는 것이다. 이 또한 많은 논쟁을 불러일으
켰는데, 이처럼 코수스는 세간의 편견과 싸우면서 개념미술이 뿌
리내리는 데 중요한 공헌을 했다.

자기 그림 모두를 화장장에서 불태운 화가
•
발데사리와 개념미술

1970년 여름, 여기는 화장장이다. 한 사내가 여러 동료들과 함께 화로에 뭔가를 열심히 던져 넣고 있었다. 가만히 보니 그림들이다. 나무와 천으로 된 캔버스는 던져진 즉시 불이 붙었는데, 굳어버린 유화물감이 타오르면서 불길은 금세 캔버스를 집어삼켰다. 그림은 모두 100개가 넘는 듯했다. 누구의 그림일까? 아마도 화로 앞에서 가장 열심히 그림을 집어넣는 사내의 그림이리라. 아마도 화가인 듯한데, 그렇다면 그는 왜 자기가 그린 그림을 태우는 걸까? 그리고 동료들은 왜 그를 돕고 있는 걸까?

화로에 재가 쌓이면 긁어내야 한다. 긁어낸 재는 유골함에 담았는데 작업이 끝나고 보니 보통 크기의 유골함이 9개, 작은 유골함이 1개다. 그는 납골당에 안치할 때 필요한 청동 명판도 만들어왔는데, 자신의 이름과 1953년 5월에서 1966년 3월까지 기간이 적혀 있었다. 아마도 태워버린 그림들이 그려진 기간인 듯했다. 그리고 그는 좀 더 특별한 작품이었던 듯 일부 재를 가지고 쿠키를 만들어 병에 담았다. 이 모든 작업이 다 끝나자 그는 시설을 빌려준 분들에게 고마움을 전하고 모든 물건들을 챙겨 떠났다. 그런데 이 모든 일들이 다 뭐란 말인가. 이 사내는 왜 이런 일을 벌였던 것일까?

글쎄, 이건 왜 예술인가?

저건 왜 예술이 아닌가?

존 발데사리

개념미술의 전성기를 연 인물은 존 발데사리[4]다. 발데사리는 미국 개념미술의 대부로 불리며 미국 서부의 여러 대학에서 수많은 제자를 양성했다. 그는 처음에는 회화를 했으나 점차 순수회화가 아닌 사진과 텍스트에 관심을 갖게 되었고, 점차 자기만의 개념미술을 정립해갔다. 그가 회화 작업에 큰 회의감을 느낀 시기는 1966년 무렵이다. 그 이후 그는 개념미술에만 전념하게 되는데 점점 예전에 그린 작품들이 거추장스럽게 느껴졌고, 보면 볼수록 자신의 흑역사처럼 여겨졌다. 그러다 대학을 옮기게 되었는데 이사를 앞두고 예전 작품들에 대한 미련이 완전히 사라졌다. 그 먼 거리를 실어 나를 가치가 없다고 결론 내린 것이다. 그때 그의 머릿속에 어떤 아이디어가 떠올랐다. **'자기 그림을 파괴하는 화가'.** 더불어 개념미술의 완벽한 주제라는 생각이 들었다.

그는 제작 연도나 주제와 같은 작품에 대한 정보는 정리해둔 다음, 작품을 파괴할 방법을 생각했다. 그가 처음부터 작품들을 불태울 생각을 한 것은 아니었다. 처음에 그가 시도한 방

4 John Baldessari(1931~2020). 미국 개념미술의 대부. 개념미술의 가능성을 다각도로 실험했으며 여러 대학에서 많은 제자들을 성공적으로 길러냈다.

법은 날아 차기였다. 촬영 스태프에게 영상을 찍으라고 한 뒤, 그림을 벽에 비스듬히 세워둔 다음 반대편에서 달려가 몸을 날렸다. 그는 캔버스가 완전히 박살나는 장면을 상상했으나 결과는 너무나 달랐다. 캔버스가 그리도 견고할 줄이야. 그는 캔버스에서 튕겨나가 바닥에 그대로 나뒹굴고 말았다. 창피함에 아픔을 잊어버린 그는 바로 일어났다. 그러고는 각도가 안 맞아서 그렇다며 다시 날아 차기를 시도했다. 캔버스 화면과 정확히 90도 각도가 되도록 몸을 날린 것이다. 결과는? 조금은 성공했다. 캔버스에 작게 구멍이 났던 것이다. 슬슬 화가 난 발데사리는 이대로는 될 일이 아니라고 생각하고 도끼와 톱을 가져와 캔버스를 때려 부수기 시작했다. 분은 좀 풀렸지만 그는 다시 난감해졌다. 하나를 부수는 데에도 체력을 너무 많이 쓰게 되는 데다 쓰레기도 너무 많이 나왔기 때문이다. 작품을 몇 개 부수기도 전에 큰일이 날 것 같았다.

잠시 낙담했던 그에게 기가 막힌 생각이 떠올랐다. 바로 동네 화장장이었다. **'작품 장례식을 치른다!'** 장례식이라는 개념을 잡고 보니 여러 아이디어가 봇물처럼 솟구쳤다. 문제는 이런 일로 화장장을 쓸 수 있냐는 것이었다. 관계자에게 알아보니 비수기라 시간이 남는 때가 있다며 시설을 사용해도 된다고 했다. 다행이었다. 더운 여름이라 대단히 고생스러웠고 시간도 상당히 걸리긴 했지만 하고 보니 최고의 방법이었다. 그는 그렇게 자신의 과거를 불태웠고 또한 새롭게 태어났다. 그는 이러한 일련의 작업을 〈화장 프로젝트〉라고 이름 짓고 자신이 그동안 했던 작업 중에서 가장 마음에 드는 작업이라며 만족감

존 발데사리, 〈나는 더 이상 지루한 작품을 만들지 않을 것이다〉, 1971. 개념미술에 선념하기로 결심한 초창기에 발네사리가 행한 삭업이다. 이는 스스로에게 하는 다짐 같은 것이었는데 발데사리를 따르는 제자들에게는 구호와 같은 것이 되었다. 제자들은 강의 첫날이면 백지에 이 문장을 팔이 아플 때까지 반복해서 써야 했다고 전해진다.

을 표했다.

발데사리는 특정한 주제를 일관되게 탐색했다기보다는 개념미술의 영역을 부단히 넓혀나갔다. 마치 개념미술의 영역이 어디까지 가능한지 한계를 시험하는 것처럼. 그는 자신이 뭐든 한번 해보면 그 뒤로는 지루해하는 천성이라고 했는데, 그것을 타고난 복이라고도 했다. 그래도 그가 평생 동안 즐겨 사용한 매체는 사진과 텍스트였다. 이 두 매체의 결합을 기본으로 하여, 유명한 명화 두 점을 옆에 나란히 두기, 순간포착 사진, 사진에서 가장 중요한 부분 가리기, 인쇄 작업, 퍼포먼스와 영화 등 다양한 영역을 개척했다. 이런 예들에서 확인할 수 있듯, 개

넘미술도 대개 어떤 식으로든 작품을 만들긴 한다. 그런데 제작은 대개 간단하게 하는 편으로, 돈이나 시간을 많이 들이는 경우는 별로 없다. 결과물로서의 작품을 그리 중요하게 여기지 않기 때문이다. 이는 개념미술이 자리 잡는 과정에서 무수한 비판과 비난을 받게 되는 중요한 요인이 된다.

그의 초창기 대표작의 하나인 〈의뢰받은 그림들〉은 많은 화가들과의 협업으로 진행된 프로젝트였다. 발데사리는 하나의 테마를 정한 뒤 테마에 부합하는 장소나 물건을 찾아다녔고, 찾게 되면 그것을 손가락으로 가리키면서 손을 포함시켜 사진을 찍었다. 예를 들어 '동그라미'가 테마라면 주위에서 동그라미 모양의 모든 것들을 찾아 손가락으로 가리키면서 찍는 식이었다. 이렇게 많은 사진을 찍은 뒤, 아마추어 화가들을 모집해 이들에게 사진을 하나씩 그려달라고 의뢰했다. 그러면서 이들과 그림의 크기와 배치, 그리고 자신의 서명을 적는 서체와 크기 등을 공유했고, 이를 통해 나중에 모아서 전시했을 때 전체적으로 통일성이 돋보이도록 했다. 아마추어 화가들은 발데사리의 작업에 동참할 수 있어서 모두들 의욕을 갖고 최선을 다했고, 작품 아래에는 아주 자랑스럽게 자신의 이름을 그려넣었다.

그런데 발데사리가 이 작업을 구상하게 된 데에는 하나의 사연이 있다. 그는 미술잡지를 보다가 알 헬드라는 제법 알려진 추상표현주의 화가의 인터뷰를 읽게 되었는데, 그 화가가 내뱉은 한 마디가 그의 눈에 들어와 박혔다.

"개념미술이요? 요즘 요란하게 그거 한다고 하는 사람들 많

존 발데사리, 〈**의뢰받은 그림들**〉, 1969. 발데사리가 끝이 뾰족한 물건을 손가락으로 가리키고 있다. 그는 이처럼 특정 물건을 가리킨 사진을 여러 장 촬영한 뒤, 여러 화가들에게 똑같이 그려달라고 나눠주었고 이를 모아 전시했다. 이 프로젝트는 그가 개념미술에 전념한 이래 그의 대표작이 되었다.

던데, 뭐 그냥 **손가락으로 가리키기만 하는 사람들**이잖아요.”

손가락으로 가리키기만 하는 사람. 이는 뒤샹에 대한 조롱이기도 했다. 헬드로서는 개념미술을 한다는 이들이 그림 실력도 없으면서 말만 번지르르하게 해서 사람들을 현혹한다고 여겼을 것이다. 이는 당시 사람들의 보편적인 생각이기도 했다. 발데사리는 대단히 유머러스한 사람이었기 때문에 손가락으로 가리키기만 하는 사람이라는 표현을 개념미술로 만들어보고 싶어졌다. 그래서 탄생한 작품이 〈의뢰받은 그림들〉이었던

존 발데사리, 〈리본 커팅, 휠체어에 앉은 남자, 그림들〉(v.2), 1988, 개인 소장. '점 시리즈'의 대표작이다.

것이다. 이 작품은 전시 때부터 대단한 찬사를 들었다. 그리고 이 작품으로 발데사리는 개념미술이 단지 말장난에 불과한 것이 아니라 전통 미술과는 접근 방법이 다를 뿐 그 또한 대단히 의미 있는 작업이 될 수 있음을 증명해냈다.

'손가락 시리즈'에 이어 발데사리가 공들였던 또 하나의 시리즈는 '점 시리즈'다. 발데사리는 사진에서 사람의 얼굴 같은 중요한 부분을 색칠한 원이나 사각형으로 일부러 가렸다. 이를 통해서 발데사리가 보여주려 한 것은 **우리의 보는 습관**이다. 우리는 모든 걸 동시에 볼 수 없고 관심 가는 부분을 먼저 보게 되는데, 사진의 경우는 등장인물의 얼굴이나 등장인물들이 보여주는 것에 눈이 가게 마련이다. 발데사리는 이런 것들을 의도적으로 가린다. 그렇게 되면 우리는 매우 불편하고 어색한 느낌을 받게 된다. 그리고 종내에는 우리 자신의 습관을 돌아보게 된다.

이번에는 개념미술이 본격적으로 개화하는 시기의 주역이었던 발데사리를 만나보았다. 개념미술의 역사에서 발데사리는 매우 중요한 인물이다. 그는 개념미술의 영역을 무한히 넓혔고, 뛰어난 제자들을 많이 길러내 개념미술이 미술 전반으로 확산하는 데 결정적 역할을 했기 때문이다. 예술에 몸과 영혼이 있다면 개념미술은 이 중에서 영혼을 붙들고 하는 작업이다. 개념미술가들은 많은 모색을 통해 이 영혼을 다양한 형식으로 구현했다. 이로 인해 개념미술이 아닌 그 어떤 예술 형식에도 이러한 영혼이 녹아 들어가게 되었고, 지금에 와서는 오히

려 **개념미술의 요소가 없는 미술은 상상하기 어렵게 되었다.** 예술운동으로서의 개념미술은 1980년대에 접어들면서 쇠퇴하지만 그 영향력은 결코 줄어들지 않았다.

이번 이야기의 생성점은 언제일까? 짐작할 수 있듯, 발데사리가 자신의 과거 그림을 모두 불태운 1970년의 〈화장 프로젝트〉일 것이다. 그 순간의 결심으로 퇴로를 차단한 발데사리가 개념미술의 전성기를 열어가기 때문이다. 이로써 개념미술의 핵심 이야기가 다 끝난 것일까? 아니다. 만나야 할 사람이 한 사람 더 남았다. 이젠 독일로 가야 한다.

만들 돈이 없으니 일단 생각부터 사시오

작품이 없는 예술이 가능할까? 말하자면 착상만으로도 예술이 될 수 있냐는 질문인데, 이것이 가능하다는 것을 보여준 예술가가 바로 에드워드 킨홀즈(Edward Kienholz, 1927~1994)다. 킨홀즈는 폐품이나 일용품을 비롯해 여러 물건들을 모아 작품을 만드는 아상블라주 작가로 엄밀히 말해 개념미술가는 아니었는데, 개념미술의 역사에 남을 기념비적인 작업을 남겼다. 그가 했던 아상블라주 작업은 규모도 제법 커서 공간을 많이 차지할 뿐만 아니라 만드는 데 적지 않은 비용이 들었다. 아이디어는 많았지만 실물로 만드는 데 부담을 많이 느꼈던 킨홀즈는 어느 날 엉뚱한 아이디어를 떠올리게 된다.

'만들 돈이 없으니 일단 생각을 먼저 팔아보는 게 어떨까?'

그래서 그는 자신의 생각을 글로 인쇄한 뒤 그것을 두 개의 액

자에 담아서 전시회를 열었다. 하나엔 제목이, 다른 하나엔 설명 글이 담긴 이 액자를 그는 '개념 타블로Concept Tableaux'라고 불렀다. 그러고는 액자만 사도 되고, 실물로 갖고 싶으면 제작해달라고 하면 된다고 설명했다. 물론 제작비는 따로 지불해야 했다. 놀라운 것은 그의 전시가 알려지면서 이 개념 타블로가 제법 잘 팔렸다는 것이다. 그리고 글만 읽어서는 어떤 모습일지 잘 모르겠다며 그림으로 보여달라는 이들이 많아지자 킨홀즈는 드로잉 비용을 따로 책정했다.

이렇게 단계가 나눠지다 보니, 그의 아상블라주 작품은 개념 타블로만 살 수도 있고, 드로잉을 추가 구매할 수도 있으며, 마지막으로는 실물 제작비를 지불하고 제작 의뢰도 할 수 있게 되었다. 이는 미술의 역사에서 기념비적인 순간이라고 할 수 있다. 개념만으로도 예술로 인정을 받은 것이기 때문이다. 이에 대해 혹자는 이렇게 반문할지도 모른다. 개념 타블로가 액자로 만들어졌으니 어쨌든 작품이 아니냐고. 물론 그런 측면이 있다. 실제 구매자들도 개념 타블로를 어느 정도는 작품으로 여겼기에 구입했을 것이다. 하지만 킨홀즈의 경우는 개념 타블로가 최종 결과물이 아니라는 점이 중요하다.

그가 개념 타블로를 만든 이유는 제작비 부담 때문이다. 즉, 그는 **제작을 보류한 것이다.** 그러므로 제작이 되지 않은 것이고, 작품은 없는 상태다. 그런데 작가가 개념만을 팔고 싶어 한다. 그러면 방법은 하나밖에 없다. 개념을 텍스트로 만드는 것이다. 액자에 담기긴 했지만 개념 타블로는 엄밀히 말해 작품이 아니라 개념 상태인 것이다. 그런데 개념 타블로가 팔린 것에 비해 실물로

에드워드 킨홀즈, 〈비전쟁 기념비〉, 1970, 휘트니 미술관.
자신의 아상블라주 작품을 글로 설명한 것으로 실물로 만들
어진 몇 안 되는 개념 타블로 중 하나다.

제작된 것은 몇 개 되지 않는다. 이는 킨홀즈의 아상블라주는 개
념 상태일 때가 더 인기 있었다는 뜻이 된다. 사실 그의 작업은
인종차별, 정신병, 부패 등 사회의 어두운 면을 다소 음산하고 잔
혹하게 보여주기 때문에 실물로 마주하기는 다소 부담스럽다. 이
것이 개념 타블로를 구입한 이들이 제작에 소극적이었던 이유 중
하나일 것이다.

어떻게 죽은 토끼에게 작품을 설명할까?

•

보이스와 사회적 조각

그는 기괴한 모습이었다. 얼굴은 물론 머리 전체가 금빛으로 번쩍였다. 오른쪽 신발 밑에는 금속판을 묶었고, 왼쪽 신발 밑에는 펠트 천을 붙였다. 그리고 가슴에는 토끼를 안고 있었다. 죽은 토끼였다. 퍼포먼스를 시작하면서 그는 전시장 문을 안에서 잠갔다. 큰 유리창 너머로만 봐야 하는 상황임에도 밖을 가득 메운 관람객들의 열기는 대단했다. 그 역시 뭔가 들뜬 듯했다. 토끼를 안고 이리저리 돌아다니며 벽에 걸린 자신의 드로잉 작품들을 설명하다가 갑자기 바닥에 엎드리더니 토끼 발을 잡고는 마치 인형을 걸어가게 하는 시늉을 했다. 입으로는 토끼 귀를 문 채로. 바닥에는 전나무 가지들이 펠트 천으로 덮여 있었기에 그가 전시실을 가로지를 때마다 밟고 가야 했다. 그는 시종일관 죽은 토끼와 이야기를 나눴지만 밖에 있는 관객들에게는 전혀 들리지 않았다.

그렇게 장장 세 시간. 쉴 새 없이 움직이고, 쉴 새 없이 말을 하던 그가 마침내 퍼포먼스를 마치고 문을 열었다. 관람객들에게 들어와도 좋다고 허락한 것이다. 그러고는 토끼를 팔에 안은 채 전시실 입구 쪽 의자에 앉았다. 여전히 이야기를 나누는 모습으로 말이다. 그는 토끼에게 어떤 이야기를 들려준 것일까? 그리고 이 퍼포먼스로 보여주고 싶었던 것은 무엇이었을까?

모든 억압에서 우리를 자유롭게 하는
단 하나의 힘은 바로 예술이다.

요제프 보이스

1965년 뒤셀도르프 슈멜라 갤러리. 요제프 보이스[5]의 그 유명한 퍼포먼스가 벌어지고 있었다. 그는 당시 독일 예술계에서 가장 괴상하고 또 악명을 떨치던 예술가였기에 그의 퍼포먼스에는 늘 많은 관람객들이 밀려왔다. 그의 해괴한 몰골과 여러 가지 몸에 부착한 것들, 그리고 품에 안은 죽은 토끼에 대해서는 조금 긴 설명이 필요하다.

보이스는 신비로우며 또한 대단히 카리스마가 넘치는 사람이었다. '신기가 있다'는 말이 있는데 그에게 딱 들어맞는 표현이다. 대학에서 그를 메시아라고 부르는 제자들이 많았다고 하니 대충 짐작이 된다. 그는 중년이 되어 플럭서스 그룹과 어울리게 되었는데 거기서 백남준과 만났다. 백남준도 절대 보통 사람은 아니었다. 그때 아마도 이 둘은 '나만큼 미친놈이 있었네'라며 서로가 놀랐을 것이다. 백남준이 동양식 무당 느낌이라면 보이스는 전형적인 서양식 샤먼이라 할 수 있다. 샤먼도 신물이 있어야 한다. 점을 보러 가면 쌀을 뿌리거나 방울을 흔들어대는 것처럼 말이다. 보이스의 신물은 다양하지만 그중에

5 Joseph Beuys(1921~1986). 독일의 행위예술가이자 설치예술가. 플럭서스 일원으로 활발한 활동을 했으며, 사회 참여적 개념미술로 많은 영향을 미쳤다.

서 가장 중요한 세 가지를 꼽자면 토끼, 지방 덩어리 그리고 펠트 천이다. 일단 그의 의상부터 보면 그는 펠트만 걸치고 다녔다. 모자, 조끼와 재킷, 그리고 신발까지 모두 거친 펠트 천으로 만든 것을 착용했고 여기에 지팡이를 더하면 그의 전형적인 패션은 완성된다.

그가 펠트 천과 지방 덩어리에 집착하게 된 것은 **과거의 기억** 때문이다. 그는 제2차 세계대전에 나치 항공단 소속으로 참전했다. 전장에서 그는 폭격기 후방 사수로서 크림반도 상공을 날다가 대공포를 맞고 추락했는데 낙하산이 늦게 펴지는 바람에 크게 다치고 말았다. 대단히 추운 날씨에 얼어가고 있던 그를 구해준 이들은 디디르 부족민이었다. 이들은 비곗덩어리들과 함께 보이스의 몸을 펠트 천으로 꽁꽁 싸맨 뒤 썰매로 싣고 자신들의 거처로 데려가 그를 살려냈다. 유목민 덕분에 기적처럼 살아났던 것이다.

전쟁이 끝난 뒤 예술에 뛰어든 그는 이 경험을 살린 테마로 작품 활동을 벌였는데, 〈무리〉가 그 대표적인 작품이다. 작품을 보면, 낡은 미니밴 뒷문이 열려 있고, 거기서 많은 썰매들이 쏟아져 나오고 있다. 썰매에는 둘둘 만 펠트 천과 비곗덩어리, 그리고 전방을 비추는 손전등이 올려져 있다. 이 모든 것은 그가 구사일생으로 살아난 장면을 떠올리게 한다. 손전등은 칠흑 같은 현재를 뚫고 미래를 비춰주는 희망, 펠트 천은 생명을 지켜주는 보호를, 비곗덩어리는 고체일 땐 온기를 지켜주고 녹으면 에너지원이 되는 생명의 도우미를 상징한다. 그의 생각이 완전히 이해되지 않아도 괜찮다. 그는 샤먼이므로 일반인이

요제프 보이스, 〈무리〉, 1969, 노이에 갈레리에 전시. 이 작품은 기계문명과 자연을 대비시키고 있다. 미니밴은 앞으로 가려는데, 썰매들은 모두 뒤로 달린다. 환경과 생명을 지키려면 앞만 보고 달려서는 안 된다는 의미를 담았다.

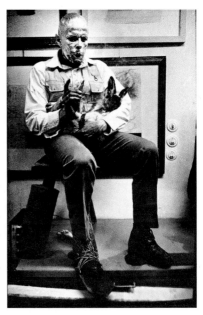

요제프 보이스, 〈어떻게 죽은 토끼에게 작품을 설명할까〉, 1965, 뒤셀도르프 슈멜라 갤러리. 이 공연은 보이스의 샤먼으로서의 모습을 가장 완벽하게 보여준 것으로 평가된다. 머리에 꿀을 잔뜩 바른 후 그 위에 금박을 붙였는데, 금박의 가격만 당시 돈으로 200마르크의 거금이었다고 한다. 그는 세 시간에 걸쳐 그야말로 신 내린 듯한 모습으로 공연에 몰두했다.

보지 못하는 것을 보는구나, 하는 정도로 여기면 된다.

토끼는 그의 퍼포먼스에 자주 등장하는 주인공이다. 펠트 천, 비곗덩어리 등이 생명을 보호하고 도와주는 것들이라면 토끼는 생명 그 자체를 상징한다. 흙 속에 살며, 새끼들을 많이 낳는 토끼는 서구 여러 신화에서 땅에 내려온 천사나 신이 깃든 존재로 여겨진다. 그의 가장 유명했던 퍼포먼스 〈어떻게 죽은 토끼에게 작품을 설명할까〉에서 그가 안고 있던 토끼 역시, 지구와 호흡하며 살아가는 인간을 비롯한 모든 생명을 가진 존재를 상징한다. 보이스가 보기에 이러한 생명을 위협하는 것은 두 가지다. 하나는 이 세상을 불바다로 만들어버렸던 근대문명이다. 근대인들의 탐욕이 제국주의와 나치 같은 괴물을

만들어냈고 많은 인명과 자연을 파괴하는 결과를 만들어냈다. 두 번째는 근대의 병폐를 오히려 더 키워나가는 자본주의와 과학기술이다. 이들은 인간을 더욱더 소외시키며, 생명이 살아가야 하는 터전 자체를 파괴하고 있다.

보이스는 중무장한 상태로 이 퍼포먼스에 임했다. 그가 머리에 뒤집어쓰고 발에 붙인 것들은 그가 가진 최고의 무기들이다. 그를 그야말로 기괴한 모습의 샤먼으로 변신시킨 금박은 모두가 선망하는 것, 우리 모두가 추구하는 가치를 상징한다. 그는 머리에 꿀을 잔뜩 발라 그 위에 금박을 붙였는데 여기에는 중요한 의미가 있다. 꿀은 벌이 자연에서 만들어낸 그야말로 '자연산'이다. 즉, 생명의 유기물이다. 벌은 형제애로 결합된 공동체를 상징한다. 머리의 기능은 생각을 하는 것이다. 인간은 생각의 힘으로 존재하고 또 생각의 힘으로 세상과 맞설 수 있다. 꿀과 금박, 그리고 머리를 연결하면 이런 의미가 된다.

"개인의 탐욕에 기반한 물질적 가치를 추구하면 안 된다. 우리가 추구해야 할 가치는 **생명을 살리고 모두가 형제애로 하나 되는** 방향의 가치다. 우리의 머리는 늘 이러한 생각에 집중해 세상을 파괴하는 힘과 맞서 싸워야 한다."

오른발에 묶은 쇠붙이는 전도체다. 이는 보이스가 지구 전체와 소통하도록 만들어준다. 왼발에 붙인 펠트 천은 지구가 인간을, 인간이 지구를 보호해주는 관계에 있음을 보여준다. 바닥에 놓인 전나무 가지는 자연의 상징이다. 그 위에 펠트 천을 덮은 것도 같은 의미를 담고 있다.

그는 이 퍼포먼스에서 토끼와 무슨 이야기를 나눴을까? 그

는 토끼에게 자신이 그동안 그렸던 그림들을 소개하고 이야기를 나눴다. 그 그림들은 보이스가 앞으로 어떤 싸움을 벌여나갈 것인지 그 내용을 담은 계획들이다. 하지만 이 계획들은 인간에게 설명해도 별 소용이 없다. 그들은 이미 과학문명과 자본주의에 길들여져 마음의 문을 열려 하지 않기 때문이다. 보이스는 인간에게 이야기할 수 없었기에 생명 그 자체인 토끼를 붙들고 이야기를 한 것이다.

보이스의 샤먼적인 모습을 잘 보여주는 또 하나의 퍼포먼스는 미국으로 건너가 사흘간 코요테와 함께 지냈던 〈나는 미국을 사랑한다. 미국도 나를 사랑한다〉이다. 그는 사전에 정해진 대로 미국 공항에 도착하자마자 펠트 담요에 둘둘 말려 구급차에 태워졌다. 그러고는 곧바로 갤러리로 이동했으며 도착 즉시 퍼포먼스를 펼쳤다. 그는 전시장까지 가는 길에 담요 안에서 아무것도 보지 않았고 미국 땅도 전혀 밟지 않았다. 전시장에서는 맹수인 코요테와 함께 지냈는데 칸막이를 열고 한 공간에서 있었던 시간은 총 8시간이다. 코요테는 낯선 인간과 함께 있는 것을 불편해했고 으르렁거리는 공격성을 보였으며 심지어는 그가 두르고 있던 펠트 담요를 찢기도 했다. 보이스는 대체로 담요를 두른 채 지팡이를 짚고 가만히 서 있었지만 장갑을 코요테에게 던지는 등 가끔 돌발적인 행위를 하기도 했다.

사흘이 지났을 때 코요테는 달라졌다. 보이스에 대한 공격성이 사라졌고, 심지어는 보이스에게 다가와 기대는 등 친근한 동작을 하기도 했다. 퍼포먼스가 모두 끝났을 때 보이스는 그

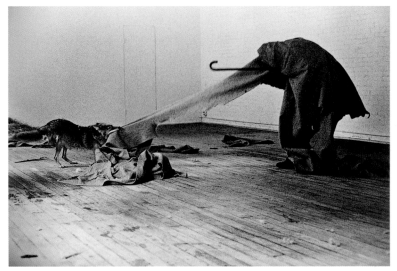

요제프 보이스, 〈나는 미국을 사랑한다. 미국도 나를 사랑한다〉, 1974, 르네 블록 갤러리. 코요테가 보이스에게 달려들어 펠트 담요를 물어 찢으려 하고 있는데, 보이스는 그저 자신의 자리를 지킨 채 버티고 서 있다.

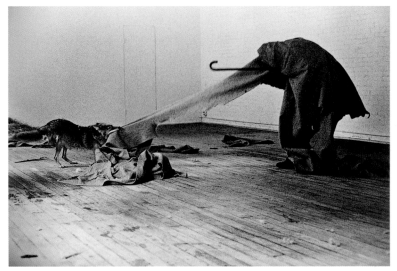

런 코요테를 한참 동안 가만히 안고 쓰다듬어주었다. 그리고 전시장에 올 때 그랬듯이 펠트 담요에 싸인 채 구급차에 실려 공항으로 갔고, 그렇게 미국을 떠났다.

당시 미국과 독일은 동맹국으로서 사이가 나쁘지는 않았지만 문화적으로는 교류가 거의 없었던 시기였다. 따라서 독일 예술가가 미국에서 공연을 한다는 것은 대단히 놀라운 사건이었다. 그랬기 때문에 언론의 관심이 대단했는데 미국인들에게 비춰진 보이스의 방문은 신비로움과 충격 그 자체였다. 그 어떤 인터뷰도 하지 않고, 그 누구와도 만나지 않은 채, 오직 **미국의 대자연을 상징하는 동물**인 코요테와 사흘을 지내고 돌아간 예술가. 코요테가 인간이 사는 곳을 침범하면 사냥해 죽

이는 게 당연하던 시절, 보이스는 매우 위험한 맹수인 코요테와 한 공간에서 지냈고 마지막엔 꼭 안아준 뒤 떠났다. 이 퍼포먼스는 백 마디 말보다 더 큰 호소력이 있었다. 감동의 물결이 미국을 뒤덮었고, 미국 언론에서는 연일 보이스의 예술을 대서특필했다. 이는 이후 독일 예술가들, 특히 보이스의 후계자들이 대거 미국에 진출해 활약하는 계기가 되었다.

보이스의 예술은 전반기 퍼포먼스 중심에서 후반기 '사회적 조각' 개념 중심으로 진화했다. 퍼포먼스가 그의 예술과 사상을 보여주고 호소하는 차원이라면, 사회적 조각은 그것을 이 세상에 직접 구현하는 차원이었다. 사회적 조각이라는 말의 의미를 이해하려면 다음과 같은 그의 두 가지 신념을 먼저 이해해야 한다.

삶은 예술이어야 한다.
모든 사람은 예술가다.

예술 같은 삶은, 말이야 참 멋지게 느껴지지만 현실적으로는 거의 불가능한 꿈이다. 그 누구도 이해관계에서 벗어날 수 없기 때문이다. 예술처럼 산다는 것은 자신의 가치관이나 믿음을 지켜간다는 것인데, 거기에는 엄청난 대가를 지불해야 한다. 그런데 보이스는 자신의 삶이 예술이기를 원했고 또한 이를 위해 치열하게 살았다. 그는 직선제 개헌을 위한 시위현장의 선봉에 섰고, 교수로서 잘못된 학생선발 관행에 맞서 자신의 수업을 개방했다가 해임되기도 했다. 제자들에게 성실함

은 강하게 요구했지만 각자의 미술 활동에서는 완벽한 자유를 보장했다. 그리고 생각하는 예술가가 되어야 한다며, 수업 시간에도 학생들과 둘러앉아 예술의 의미, 민주주의나 차별 등의 사회문제, 그리고 철학적 주제에 대해 오랜 시간 토론했다. 이를 통해 제자들도 예술로서의 삶을 살아가길 기대했다.

이에 더해 보이스는 누구나 예술가라고 생각했다. 이때의 예술가란 말은 사회 전체를 하나의 예술 작품으로 가정한다. 한 사람 한 사람의 생각과 행동이 모여 사회가 만들어지기 때문에 사회는 고정된 것이 아니라 늘 살아 움직인다. 이 살아 움직이는 거대한 예술 작품을 보이스는 사회적 조각이라고 불렀다. 사회적 조각이 뛰어난 걸작이 되기 위해서는 모든 구성원이 각자 예술처럼 살아야 할 것이다. 이것이 가능하려면 하나의 구심점으로서 모두의 열정을 모아줄 예언자와 같은 샤먼이 필요하다. 보이스는 그래서 예술가는 모두가 샤먼이 되어야 한다고 한 것이다.

사회적 조각의 가장 완벽한 예는 1982년 카셀에서 생겨났다. 5년마다 열리는 세계적인 조각 축제인 카셀 도쿠멘타에 초청된 보이스는 〈7천 그루의 떡갈나무〉라는 작품을 제안했다. 이는 사회 전체가 힘을 모아 도시 전역에 나무를 심는 프로젝트였다. 카셀은 유서 깊은 도시였지만 나치 사령부가 있었기 때문에 제2차 세계대전 중 엄청난 폭격을 겪어야 했다. 도시 전체가 폐허로 변해버렸던 것이다. 이후 30여 년에 걸쳐 도시는 재건되었고 공업 도시로 발전했지만, 시 전역에 나무가 거의 없었다.

1982년 일곱 번째 카셀 도쿠멘타 개막식에서 보이스는 〈7천 그루의 떡갈나무〉의 첫 번째 나무를 심었다. 그 후 40년의 세월이 흐른 뒤 카셀은 참으로 푸르른 도시가 되었다. 나무 옆에 서 있는 현무암은 이것이 보이스의 조각 작품임을 말해준다.

보이스는 이 점에 착안했다. 그의 제안에 많은 성금이 쌓였고, 많은 자원봉사자들이 집결했다. 카셀로 나무들이 트럭에 실려왔고, 비석 모양의 제법 큰 현무암도 산더미처럼 쌓였다. 이 돌들은 새로 심어진 묘목 옆에 세워져 이것이 사회적 조각의 한 부분임을 말해줄 것이었다. 도쿠멘타가 시작하던 날, 첫 번째 나무를 심는 이는 보이스였다. 그는 이 사회적 조각이 5년에 걸쳐 만들어지도록 계획했다. 다음 도쿠멘타 개막일에 마지막 7천 번째 떡갈나무가 심어지도록 말이다. 그 나무를 심는 주인공도 자신이길 원했다. 하지만 그는 마지막 나무를 심을 수 없었다. 그 전해에 세상을 떠났기 때문이다. 그 대신 마

지막 나무를 심게 된 사람은 그의 아들이었다.

이번 이야기의 생성점은 〈어떻게 죽은 토끼에게 작품을 설명할까〉 공연의 순간이다. 이 공연으로 보이스는 단지 플럭서스에 참여한 미술 교수가 아니라 그만의 확고한 예술 세계를 가진 예술가로 전 세계적 명성을 얻게 되었기 때문이다. 보이스는 현대미술의 역사에서도 대단히 독특한 예술가로 손꼽힌다. 그 역시 뒤샹과 다다의 영향 아래 있었지만, 그만의 독특한 영역을 개척했다. 그는 예술이 세상을 바꿔야 한다고 믿었는데, 이 때문에 스승인 뒤샹이 너무 예술에 관한 생각만 한다고 비판했고, 이는 플럭서스 동료들에 대해서도 마찬가지였다. 다다에 대해서는 반항과 파괴만 할 뿐, 새로운 세상을 만들기 위한 노력이 없다고 비판했다.

보이스는 근대부터 이어져 온 합리성이 인간에게서 생명력과 창조력을 빼앗아간다고 여겼는데, 이 점에서 그는 니체의 제자였다. 그는 1955년부터 3년간 예술가로서 최악의 슬럼프와 우울증을 앓았고, 그 위기를 겪으면서 샤먼으로 다시 태어났다. 그의 꿈과 비전도 그때 만들어졌다. 그간 권력과 제도, 관습에 얽매여 대자연과 영적인 세계와의 연결점을 상실한 상태를 극복하고, 생명의 에너지와 창조적인 열기를 되찾게 하는 것이 그가 생각한 예술가의 역할이었다. 68혁명의 시대정신을 예술로 승화한 인물로 평가받는 보이스는 우리 시대에 활약하는 예술가들에게 절대적인 영향력을 미쳤다. 그가 주창한 생명, 환경, 민주화, 차별의 극복 등의 주제는 오늘날 예술에서

베르그파르크 빌헬름스회에 산상공원에서 카셀 시내를 내려다본 풍경. 카셀은 도쿠멘타의 도시이자 요제프 보이스의 도시다. 지금도 떡갈나무를 심고 그 옆에 현무암 비석을 세우는 작업이 계속 이어지는 중이다. 물론 시민들의 참여를 통해서. 이는 이 도시를 더 아름다운 조각으로 만드는 일이자, 전쟁 중 잿더미로 변해버렸던 이 도시에 다시 생명의 기운을 불어넣어준 한 예술가의 꿈이 저 대지로 계속 퍼져나가게 하는 일이다.

가장 심층적으로 다뤄지고 있다. 그런 면에서 뒤샹이 20세기 후반을 예고한 예언자라 불린다면, 보이스는 21세기의 지향점을 가르쳐준 예언자로 불리기에 손색이 없다 할 것이다.

수천 리를 마주 걸어와 이별한 연인
•
아브라모비치와 신체예술

1988년, 산시성 위린의 선무현이다. 이제 제법 따가운 햇살 아래 지친 그녀. 발은 감각이 없어진 지 오래다. 체력은 이미 고갈되었고, 그저 지금까지 걸어온 관성으로 걷고 있을 뿐이다. 벌써 90일째. 황해에서 출발한 그녀가 지나온 거리는 어느덧 2,000킬로미터가 넘는다. 만리장성의 동쪽 절반을 모두 밟고 온 것이다. 힘들게 경사길을 오르는데 마침내 반대편에서 내려오는 그가 보인다. 드디어 두 사람이 만난 것이다. 그 역시 같은 거리를 걸어왔다. 고비 사막에서 출발했으니 그는 만리장성의 서쪽을 모두 밟고 온 것이다.

둘은 드디어 만났다는 반가움에, 그리고 그 고생을 함께 해낸 것에 감격해 서로를 끌어안는다. 8년 전 떠올린 아이디어에서 시작해, 여러 난관 속에서 준비만 무려 5년이 걸린 프로젝트가 이렇게 마무리된 것이다. 그와 동시에 12년을 함께 살아온 두 사람의 관계도 이것으로 마무리되었다. 그렇다. 이번 프로젝트는 이별의 순례길이었던 것이다. 두 사람은 중국 당국에서 주최한 몇몇 행사에 참가한 뒤 네덜란드로 돌아갔다. 올 때와 달리 각자가 따로. 그러고는 22년간 단 한 번도 만나지 않는다. 이들은 누구였을까? 그리고 이들은 왜 이별하면서 이런 엄청난 퍼포먼스를 했던 것일까?

> 나는 내 몸을 극한까지 몰고 간다.
>
> 나 자신을 변화시키기 위해서.
>
> 마리나 아브라모비치

행위예술은 개념미술과 더불어 포스트모더니즘 시대를 연주역이다. 행위예술은 해프닝과 플럭서스에서 시작되었다 할수 있는데 신체예술은 그 한 분야로서 1963년 이후 활발히 전개되었다. 신체예술은 몸을 예술의 소재로 다루다 보니 본래특성상 그렇기도 하고, 주목을 얻기 위한 의욕이 더해져 다소자학적일 수밖에 없었다. 초창기 신체예술이 자기 몸을 이빨로물어 자국을 내는 정도였다면 나중에는 사격선수에게 자신의팔을 쏘게 한다든지, 자신의 손에 못질을 해 자동차에 매다는등의 극단적인 자학성을 보여주게 된다. 이러한 엽기적인 성격때문에 하위 장르로 여겨지던 신체예술을 당당히 주류 장르로 끌어올린 예술가가 마리나 아브라모비치[6]다(이하 마리나로 표기함).

마리나는 무수히 많은 퍼포먼스를 했는데 그중에서도 가장유명했던 것은 〈연인들〉이다. 만리장성에서 벌인 이 퍼포먼스에서 그녀의 상대는 12년을 함께 살며 마치 **머리가 둘 달린 한**

6 Marina Abramovic(1946~). 세르비아 출신의 행위예술계의 대모. 고통과 죽음을극복하는 퍼포먼스와 울라이와의 공동 작업으로 유명해졌다.

몸인 양 세상을 떠돌며 공연을 했던 연인 울라이[7]였다. 그 어느 연인이 영영 이별하는 한순간을 위해 각자 5,000리를 걸을 것인가. 5,000리면 서울에서 부산까지 가는 거리의 다섯 배나 되는 거리다. 이 엄청난 스케일의 퍼포먼스에 많은 이들은 크게 감동했고 마리나는 단번에 전 세계적인 예술가로 알려지게 되었다. 이들에게는 어떤 사연이 있었을까? 이를 알아보기 위해 마리나의 삶을 잠시 따라가보도록 하자.

유고슬라비아 혁명의 주역인 부모 밑에서 태어난 마리나는 어린 시절 독실한 정교회 신자인 할머니의 보호 아래 자랐다. 그랬던 까닭에 어린 마리나의 감성은 정교회 특유의 영적인 분위기로 채워졌다. 동생이 태어나면서 부모와 살게 된 마리나의 삶은 불행해졌다. 극심한 가정불화 속에서 어머니는 혁명가답게 군대식으로 아이들을 구속했다. 심지어 예뻐 보이려 한다고 매질을 할 정도였다. 마음에 깊은 상처를 갖고 자란 마리나는 예술을 전공하고 이후 〈리듬〉이라는 제목으로 일련의 신체 예술 공연을 시작했다. 그녀의 퍼포먼스도 자학성이 매우 강했다. 빠른 속도로 칼을 손가락 사이에 꽂으며 상처가 날 때마다 칼을 바꾸는 퍼포먼스부터 불길 속에 머리카락과 손톱, 발톱, 국기 등 자신의 과거 잔재들을 던져 태워버리고 자신의 몸도 불구덩이 한가운데 내던져 서서히 질식해가는 퍼포먼스까지 마리나는 자신의 몸을 극단적인 한계에 내몰면서 내면의

7 Ulay, Frank Uwe Laysiepen(1943~2020). '울라이'라는 예명으로 활동한 행위예술가. 본명은 '프랭크 우베 라이지펜'이다. 마리아 아브라모비치와 '디 아더스'를 결성해 벌인 퍼포먼스로 널리 알려졌다.

이곳은 네이멍구 자치구 경계에 가까운 곳이다. 마리나가 붉은 상의를 입고 지팡이에 의지해 힘겹게 걸음을 옮기는데 저 앞에서 파란 상의를 입은 울라이가 걸어 내려오고 있다. 서로를 끌어안고 둘이 이야기를 나눈 시간은 잠깐이었다. 울라이는 사막의 별빛을 바라보며 그녀와 다시 시작할 수 있겠다는 생각을 했다고 말했다. 하지만 마리나는 험준한 산을 넘고 또 넘으며 그를 완전히 내려놓을 수 있었다고 말했다. 인생은 어차피 혼자가 아니냐며. 울라이기 고개를 끄덕였고 그렇게 둘은 영영 이별했다.

상처를 치유하는 작업을 해나갔다.

　스물다섯에 했던 결혼을 5년 만에 끝내버린 마리나는 보수적이고 갑갑한 동유럽을 벗어나 네덜란드에 정착했다. 그리고 그곳에서 독일 출신의 행위예술가 울라이와 만난다. 이들은 첫 만남에서 어떤 운명 같은 것을 느꼈다. 울라이는 마리나가 거의 이 세상 사람이 아니라는 것을 한눈에 알아보았다. 마녀급의 범접할 수 없는 아우라가 느껴졌던 것이다. 마리나가 보기에 울라이는 길들여지지 않는 짐승이었다. 그는 열정과 매력으로 누구라도 흥분시키는 힘이 있었다. 만난 지 얼마 되지 않아

함께 살게 된 이들은 서로의 독특한 에너지에 고무되면서 무수한 아이디어들을 쏟아냈다.

이들은 자신들을 '디 아더스The Others'(타인들)이라고 이름 짓고, 같은 의상을 입고서 유럽 전역을 순회하며 공연을 펼쳤다. 이들의 공연은 보는 이들의 숨을 멎게 하는 긴박감이 있었다. 양쪽에서 전속력으로 달려와 몸과 몸이 부딪혀 나뒹굴기도 했고, 무대에서 서로 바짝 가까이 무릎 꿇고 앉아 입을 맞춘 뒤 서로의 날숨으로만 숨을 쉬다가 10여 분 만에 둘 다 질식해 쓰러지기도 했다. 〈남은 힘〉에서는 마리나가 활을, 울라이가 시위를 잡고 화살을 마리나의 심장으로 겨눈 뒤 각자 뒤로 몸을 기울여 시위를 당기는 아찔한 상황을 보여주기도 했다. 이들의 퍼포먼스는 그야말로 정신적으로 한 몸을 이루지 않고는 상상도 할 수 없는 수준을 보여주었다. 마리나는 당시를 회고하며 이렇게 말했다. "우린 머리가 둘이지만 몸은 하나인 그런 존재였어요." 그러나 울라이가 워낙 자유로운 영혼인 데다, 경제 관념이 없었기에 이들의 삶은 고달픔 그 자체였다. 이들이 가진 것이라고는 폐차 직전의 미니밴 하나였지만, 불러주는 곳이 있으면 먼 거리를 마다하지 않고 달려가 열정적으로 공연을 했다. 먹고살기도 힘들었지만 이들은 진심으로 서로를 사랑하고 있었다.

어느 날 마리나는 울라이와 결혼을 하고 싶었다. 그것도 만리장성에서. 그녀에게 만리장성은 늘 꿈틀대는 거대한 용을 떠올리게 했다. 한 사람은 그 용의 머리에서, 한 사람은 용의 꼬리에서 출발해 서로를 향해 걸어와 정중앙에서 결혼식을 올리

는 장면을 그려보았다. 걷다가 지치면 쉬다가 그 위에서 먹고
자고, 다시 걷고… 생각할수록 꼭 해야 하는 일이라는 확신이
들었다. 마음에 꼭 감춰둔 이야기를 꺼낸 것은 그로부터 3년이
지난 뒤였다. 이야기를 들은 울라이도 감격했다. 그는 너무나
들뜬 나머지 제대로 알아보지도 않고는, 없는 돈을 탈탈 털어
말린 음식들부터 잔뜩 사들이고 준비를 시작했다.

하지만 금방 차질이 생겼다. 중국 당국에 프로젝트 진행을
위한 허가를 신청했는데, 만리장성에서 취침과 취사는 절대 금
지라는 통보가 온 것이다. 5,000리씩 걸어와 만리장성 한가운
데에서 결혼하겠다는 이 예술가들의 해괴한 계획을 중국 당국
은 도무지 이해하지 못했다. 모든 수난을 동원해 알아보고 호
소해보았지만 가능할 듯하다가도 결국 소용이 없었고, 그렇게
5년의 세월이 지나갔다. 그런데 모든 기대를 내려놓은 순간, 중
국 당국이 갑자기 허가를 내줬다. 그사이 이 두 사람은 제법
유명해졌고, 특히 마리나의 명성이 높아졌기 때문이다. 중국
당국에서는 만리장성을 홍보하는 영상에 협조한다는 조건을
걸어 이들의 프로젝트를 허가했다.

하지만 이 허가는 이미 때가 늦었다. 마리나와 울라이가 헤
어짐을 준비하고 있었기 때문이다. 그토록 사랑하던 이 두 사
람은 왜 헤어지려 했을까? 그것은 예술적 성공을 넘어 세속적
성공까지 찾아왔기 때문이다. 이미 유명해진 마리나는 상업광
고에서 보기에도 대단히 매력적인 여성 예술가였다. 기획사들
이 엄청난 돈을 들고 마리나를 찾아왔다. 울라이는 이런 제안
에 관심을 보이는 마리나에게 화를 냈다. 자신이 한평생 지켜

온 가치가 갈기갈기 찢기는 느낌이 들었기 때문이다. 하지만 마리나는 달랐다. 마리나는 더 이상 집시처럼 떠도는 생활로 돌아가고 싶지 않았다. 세상이 자신을 원할 때 손을 내밀어 좀 더 여유롭고 보다 자유로운 마음으로 예술을 해보고 싶었다. 그 뒤로 그들은 매일 싸웠다. 사랑이 깊었던 만큼 더 격렬히 싸웠다. 울라이는 자신의 모든 것이었던 마리나가 이미 다른 세상에 가 있다는 사실을 깨달았다. 보내줄 때가 되었다는 것도.

둘은 결국 헤어지기로 결론을 내렸다. 대신 그전에 미뤄둔 프로젝트는 함께 해낸 뒤 헤어지기로 하였다. 즉, 만리장성에서의 결혼이 정반대인 영원한 이별로 뒤바뀐 셈이 되었다. 1988년 3월 30일. 두 사람은 만 리 이상 떨어진 곳에서 동시에 출발했다. 실전은 상상과 많이 달랐다. 중국 당국의 규제 속에서 그저 꼬박꼬박 걷는 일정만 반복되었고 쉬는 것은 정해진 숙소에서만 이뤄졌다. 마리나는 낯선 곳에서 낯선 이들과 이야기하는 것을 특히 좋아했다. 그녀는 산골에 사는 노인들에게서 신기한 전설들을 들으며 아이처럼 좋아했다. 그렇게 90일이 지났고, 둘은 만났으며, 또 그렇게 헤어졌다. 아마도 인간의 역사에서 두 연인 간의 가장 장엄했을 이별 의식이 그렇게 끝났다.

그 뒤로 두 사람의 삶은 더 크게 달라졌다. 슬럼프까지 찾아온 울라이는 더 가난해졌고, 마리나는 더 유명해지고 더 부유해졌다. 울라이와 헤어진 뒤 **자기 본연의 신비롭고 철학적인 주제로** 나아간 마리나는 1997년 베니스 비엔날레에서 황금사자상을 수상하기도 하는 등 세계적인 거장의 반열에 올랐다.

2010년 3월 뉴욕 현대미술관에서 열린 회고전은 이를 명확히 확인시켜준 행사였다. 그녀의 지난 퍼포먼스를 보여주는 여러 자료와 함께 메인 공연이 진행되었는데, 공연의 이름은 〈예술가가 자리에 있다〉였다.

자신의 인생을 정리하는 의미를 가진 회고전답게 마리나는 대단히 큰 스케일의 퍼포먼스를 진행했다. 형식은 단순했다. 전시장 바닥엔 사각형 모양으로 테이프를 붙여 예술가의 공간과 관람객들의 공간을 구분하고 가운데에 탁자 하나와 의자 두 개를 두었다. 한쪽에는 빨간 드레스를 입은 마리나가 앉아 있다. 관람객들은 신청한 순서대로 마리나 앞에 앉을 수 있었다. 규칙은 단 하나다. 아무런 말도 하지 않는 것. 앉은 이는 자신이 원하는 만큼 있을 수 있다. 잠시 있어도 되고 하루 종일 있어도 된다. 마리나는 눈을 감고 있다가 누군가 앉으면 천천히 고개를 들어 눈을 뜬다. 그리고 앉은 이를 바라보며 있을 뿐이다. 마리나에게는 영험한 아우라가 있다고 했었다. 나이 든 그녀는 더 신비로운 분위기를 풍겼다. 단지 그녀가 고요히 자신을 바라볼 뿐인데도 다수의 관람객들이 정신을 차리지 못했다. 불안해하고 위축되었으며 어떤 이들은 눈물을 펑펑 쏟았다. 이 독특한 공연은 무려 79일간 이어졌다. 입소문이 나면서 점점 더 많은 관람객들이 이 공연에 참가하기 위해 대기줄에 섰다.

이 장기간의 공연에서 하이라이트는 첫날 밤에 있었다. 눈을 감은 마리나가 고개를 들어 눈을 떠보니 그 자리에 울라이가 앉아 있었던 것이다. 만리장성에서 헤어진 뒤 22년 만에.

마리나 아브라모비치, 〈예술가가 자리에 있다〉, 2010, 뉴욕 현대미술관 회고전 모습. 공연이 길어지면서 사람들의 관심이 조금은 이상한 곳에 집중되었다. 마리나는 미술관 개장 시간부터 폐장 시간까지 자리에 그대로 앉아 있었는데 어떻게 화장실도 가지 않고 그대로 있을 수 있냐는 것이었다. 이는 여전히 풀리지 않는 수수께끼로 남아 있다.

그것도 너무나 나이가 든 할아버지의 모습으로. 그 어떤 말도 할 수 없는 것이 규칙이었기에, 둘은 눈으로만 깊은 대화를 나눴다. 잠시 후 감정에 북받친 마리나가 대리석 같던 자세를 허물며 울라이에게 손을 뻗었다. 이는 이 공연에서 처음이자 마지막으로 마리나가 자신의 몸을 움직인 순간이다. 울리아는 웃음을 지으며 그녀의 손을 꼭 잡아주었다. 마리나는 흐르는 눈물을 참지 못했고, 둘은 그렇게 한참 동안 손을 잡고 있었다.

신체예술의 선봉에서 출발해 이제는 행위예술의 대모로 불

리고 있는 마리나 아브라모비치를 만나보았다. 모든 예술가가 삶을 예술처럼 사는 것은 아니다. 지난 이야기에서 요제프 보이스라는 독특한 예술가를 만나보았지만, 젊은 시절 마리나는 말 그대로 예술로서의 삶을 살았다고 할 수 있다. 자신의 몸을 극단적으로 학대하던 솔로 활동 시기부터 울라이라는 인생의 동반자를 만나 모든 열정을 불사르던 시기까지, 그녀에게 퍼포먼스는 곧 삶이었고 또한 삶이 퍼포먼스였다. 그 절정의 순간이 바로 〈연인들〉이다. 이 '삶-공연'은 가학적이며 때로는 엽기적으로만 여겨지던 행위예술이 다른 예술 이상의 감동을 선사할 수 있음을 증명한 중요한 사례가 되었다. 그래서 이 공연을 이번 이야기의 생성점으로 정해보았다. 행위예술이 오늘날까지도 주류 예술의 하나로 자리매김하는 데 중요한 기여를 한 작품이기 때문이다.

혹자는 마리나가 울라이를 버렸다고도 말한다. 그리고 혼자만 성공을 독차지했다고도 말한다. 하지만 나는 그렇게 일방적으로 보지 않는다. 울라이는 일생을 젊게 살아야만 했던 사람인 반면, 마리나는 그렇지 않았던 것이다. 마리나는 범접할 수 없는, 마치 수백 살 먹은 마녀에 필적할 아우라를 지니고 있었다고 한다. 젊은 육체가 에너지를 뿜을 때 그녀는 그 힘에 의지해 울라이와 하나가 될 수 있었다. 하지만 육신의 젊음은 영원하지 않다. 울라이 또한 시들어버릴 수밖에 없었던 것처럼. 어차피 삶은 혼자 살아내는 것이다. 그녀는 젊음을 벗어야 했을 때 본래의 모습으로 돌아갔다. 만리장성을 걸은 것도 그녀에게는 어쩌면 젊음의 에너지를 모두 소진하는 의식 같은 것

〈예술가가 자리에 있다〉 공연 중 마리나 앞에 앉은 울라이의 모습. 그는 세월이 해준 분장을 그대로 한 채 찾아왔다.

이었다. 그리고 본래의 자신으로 돌아갔다. 이 기품 넘치는 마녀는 지금도 주위를 압도하는 신비로운 분위기의 공연으로 우리를 기다리고 있다.

탈물질
: 제작자, 연기자 그리고 기획자

> 예술가가 '저거다'라고 하는 순간,
> 예술이 된다.
> 마르셀 뒤샹

예술은 작품으로 말하는 것이다. 이는 예술이 존재한 이래 변한 적 없는 명제다. 그리고 작품이란 물감이 칠해진 캔버스든, 정을 맞아 다듬어진 대리석이든 늘 우리 눈에 보이는 어떤 물질이었다. 그런데 20세기에 놀라운 변화가 찾아왔다. 뒤샹이 착상의 중요성을 강조한 이래 제작의 가치가 추락하면서, 이는 개념과 행위가 강조되는 예술, 즉 물질성이 매우 약해진 예술의 등장으로 이어진 것이다. 이는 시대의 흐름처럼 진행된 과정이지만, 다음과 같은 예술가들의 치열한 노력으로 만들어진 것이기도 하다.

- 1958년 〈잭슨 폴록의 유산〉 기고문에서 행위예술을 주창한 순간

 앨런 카프로, "그 어떤 행위도 이제 예술이 된다."

- **1961년 세상을 발칵 뒤집은 〈예술가의 똥〉 전시**

 피에로 만초니, "예술가에게서 비롯된 것이면 똥마저도 예술이다."

- **1970년 자신의 작품을 화장장에서 불태운 순간**

 존 발데사리, "예술가는 손가락으로 가리킨다."

- **1965년 죽은 토끼에게 그림을 설명한 공연**

 요제프 보이스, "예술가는 생명을 되살리는 샤먼이다."

- **1988년 만리장성을 걸어 연인과 이별한 순간**

 마리아 아브라모비치, "행위예술도 깊은 감동을 줄 수 있다."

지금까지 기나긴 이야기를 지나오는 내내, 뒤샹이 소변기에 서명한 그 순간이 미술의 역사에서 얼마나 중요했는지 되새길 수 있었다. 〈샘〉은 제작자에 갇혀 있던 예술가를 해방시켰다. 제작의 부담에서 한결 자유로워지자 예술가들은 이제 새로운 역할로 나아갔다. 바로 연기자와 기획자다. 고전미술에서는 예술가가 연기자라거나 기획자로 불리는 것을 상상할 수 없었으나 현대미술에 접어들면서는 조금씩 달라지기 시작했다. 브라크나 피카소만 해도 기획의 중요성을 꿰뚫어 보고 있었고, 다다나 초현실주의 예술가들 중에는 연기력과 쇼맨십을 갖춘 이들이 많았다. 그러다가 뒤샹이 급부상한 포스트모더니즘 시대 이후로는 기획자이거나 연기자인 예술가들이 주류로 조명받게 된 것이다.

이제 예술가가 기획자나 연기자가 되어야 할 필요성은 점점 더 커지고 있다. 물론 여전히 제작에 중점을 두는 예술가도 많지만 그 어떤 경우도 기획이 빈약한 작품은 설 곳이 없다. 또한 그저 작품을 잘 만들기만 해서는 안 되며, 다양한 미디어 환경에서 작품을 어떻게 노출하고 대중들에게 각인시킬지 기획할 줄 알고, 또한 미디어 앞에서 대단히 뛰어난 연출력과 연기력을 보여줘야 스타 예술가가 될 수 있는 것이 현실이다. 행위예술의 경우는 두말할 나위가 없을 것이다. 보이스는 우리 모두가 예술가라 말했다. 이 부분에서도 같은 이야기를 할 수 있다. 보이스는 우리에게 제작자가 되라고 말한 것이 아니라, 지금의 삶을 멋지게 기획하고 또한 신들린 것처럼 연기하라고 말한 것이다. 그것이 바로 예술가니까.

예술가가 이젠 해저 탐사까지 해야 할까? 데미안 허스트는 2017년 비엔날레 기간 중에 베네치아에서 대규모 전시를 했다. 바다에 가라앉은 고대의 보물선에서 엄청난 유물들을 발견했다는 것이다. 잠수부를 동원해 찾아낸 고대의 조각들은 수백 점에 이르렀는데, 하나같이 기괴한 모습의 대단한 보물들이었다. 그런데 제목부터 조금 이상하다. 〈믿을 수 없는 난파선에서 건진 보물전〉. 실은 이 모든 작업이 쇼였다. 바다에서 건진 유물들도 다 미리 만들어서 바다에 빠뜨려둔 것이었는데, 모두 조각가와 고고학자들에게 의뢰해 만든 것이었다. 허스트는 희대의 사기꾼일까? 그렇지 않다. 그는 일부러 이것이 쇼임을 밝혔는데도, 전시가 끝나고 이어진 경매에서 단 한 점도 남김없이 다 팔려나갔다. 그는 사기꾼이 아니라 가장 앞서가는 기획자-예술가이고, 뒤샹의 진정한 계승자다.

시대를 보는 한 컷

베를린장벽이 무너지던 날

1980년대에서 2000년까지 세계는 두 차례의 세계대전 시기 못지않은 급격한 변화를 겪었다. 가장 중요한 변화를 두 가지 꼽자면 공산주의의 붕괴와 세계화다. 변화는 컴퓨터라는 정보화 시대를 상징하는 발명품과 함께 찾아왔다. 이러한 변화를 가장 극적으로 보여주는 순간을 꼽자면 1989년 베를린장벽이 무너진 그 순간일 것이다. 영원히 베를린을 분단하고 있을 것 같았던 장벽이 무너진 것은 너무나 순식간이었다. 미국과의 냉전에서 점차 밀리던 소련은 스탈린 체제의 비효율성과 경제 위기 극복을 위해 고르바초프의 주도로 개혁과 개방을 추진했는데, 기대했던 경기회복은 얻지 못한 채 오히려 체제가 붕괴하는 결과만 얻게 되었다.

강력한 통제로 유지되던 사회가 어설프게 개방정책을 실시하자 그간 억눌려 있던 민중들의 욕구와 욕망이 터져 나왔다.

소련 내에서도 여러 나라들이 독립을 요구하게 되었고, 동구권 위성국가 내에서도 민주화를 요구하는 시위가 들불처럼 번져갔다. 이러한 시대 변화를 애써 무시했던 동독에서는 대략 20만 명이 서독으로 탈출하는 충격적인 사건이 터진 뒤, 전국적인 대규모 시위가 벌어져 정권이 붕괴하고 말았다. 베를린장벽은 이런 혼란 속에서 무너졌다. 이후 서독 정부의 주도면밀한 전략으로 이듬해 독일이 통일되었고, 발트해 3국을 시작으로 각국의 독립을 막지 못해 소련도 결국 해체되었다. 이는 제2차 세계대전 이래 이어져 온 세계질서가 완전히 무너졌음을 의미한다.

기존의 세계질서가 무너지고 새로 찾아온 세계질서는 어땠을까? 공산주의 이후의 새로운 세계는 보다 자유로운 세계였다. 자유롭다는 것은 구속이 없다는 의미이기도 했지만, 그

만큼 강자들의 세상이 되었다는 것을 의미한다. 문화적으로도 다양성의 가치가 대두되었으며 힙합과 언더그라운드의 성장과 함께 사회 곳곳에서 권위는 속속 허물어졌다. 하지만 신자유주의가 대두되면서 거대 기업과 거대 자본의 세계 지배가 공고해졌다. 세계화는 돈의 세계화도 포함한다. 국제 투기자본들이 세계 곳곳에서 활개 치면서 많은 나라들이 어려움을 겪었고 우리나라는 IMF 사태라는 더 큰 고통을 겪었다. 인터넷의 상용화는 정보화 시대를 성큼 앞당긴 사건으로 이후 지금의 세상을 만드는 데 결정적 역할을 하게 된다.

21세기의 미술은 어떻게 전개될까?

2021년, 테슬라의 창업자 일론 머스크의 동반자로도 유명한 캐나다의 음악가 그라임스가 제작한 디지털 미디어 작품이 65억 원에 낙찰되면서 블록체인 기술에 기반한 디지털 자산 거래에 많은 이들이 관심을 갖게 되었다. 인터넷에서 누구나 볼 수 있는 짧은 영상 작품을, 그것도 작품 자체도 아닌 소유권만을 가지는데 그 엄청난 가격을 지불했다는 것에 많은 이들은 충격을 받았다. 가상화폐를 이용한 이러한 NFTNon $^{Fungible\ Token}$(대체 불가 토큰) 거래는 현재 그 규모가 폭발적으로 증가하고 있으며 여러 영역으로 확대되는 중이다. 크리스티에서도 이러한 시장이 크게 성장할 것으로 보고 이미 유명한 디지털 예술가들의 작품들을 거래하기 시작했다. 낙찰되는 가격도 놀라운 수준이다.

이것이 버블이라는 논란도 있지만 늘 그랬듯 조정기를 거친

뒤에는 미술시장에서 디지털 영역이 차지하는 비중이 비약적으로 늘어나 있을 것이다. 블록체인 기술이 지금보다 보편화하면 미술 작품 거래 시장도 변화할 수밖에 없다. 블록체인은 등기소나 관공서처럼 공증해주는 기관이 없어도 모든 것의 소유권을 분명히 해주는 획기적인 시스템이다. 그러다 보니 지금까지는 미술 작품을 거래할 때 한 사람이 소유하는 것만이 가능했지만 앞으로는 소유권을 쪼개서 거래할 수도 있게 된다. 즉, 특정 기업의 주식을 많은 이들이 나눠서 소유하듯 예술 작품도 그렇게 소유할 수 있게 되는 것이다. 이는 미술 작품 거래의 대중화를 부추길 것이다.

장삭과 관련해 21세기 미술이 어떻게 선개될시 성확히 예측하는 것은 어렵지만, 한 가지 분명한 것은 정보화 시대에 맞춰 대단히 역동적으로 변화해가리라는 사실이다. 그 변화의 단초들은 이미 드러나 있다. 먼저 이미 우리에게 익숙한 인공지능의 영향을 생각해볼 수 있다. 인공지능이 작품 제작을 할 수 있는지 여부의 논란은 이미 의미가 없어졌다. 인공지능이 회화나 조형물을 만들어내는 것이 당연한 일이 되어버렸기 때문이다. 하지만 인공지능의 한계도 분명하다. 인공지능은 스스로 창작의 동기를 갖지 못한다.

인공지능이 수행한 작업이 세상이 원하는 작품이 될 수 있는지도 판단할 수 없다. 창작을 구상하고 인공지능을 학습시켜 작업을 시키며, 만들어진 많은 작업물 중에서 선택하고 수정해 작품 제작을 종료하는 것은 여전히 인간의 몫이다. 그러므로 인공지능은 예술가의 경쟁자가 아니라 매우 강력한 도구

임이 명확해지고 있다. 예를 들어 누구든 뛰어난 알고리즘을 만들어 인공지능을 가르치면 대단히 독특하고 멋진 이미지를 만들어 보여줄 수 있다. 말하자면 영감을 떠올리는 과정을 인공지능이 대신해주는 것이다. 그러면 인간은 그것을 적절히 수정해 예술 작품으로 완성할 수 있다. 앞으로는 손 기술이나 소재를 찾는 일이 아니라 독특한 기획으로 멋진 알고리즘을 만드는 것이 뛰어난 예술가가 되는 조건이 될지 모른다. 이는 예술 분야의 진입장벽이 보다 낮아짐을 의미한다.

디지털 세상에서는 미디어아트의 중요성이 더 커지게 된다. 미술과 음악, 공연, 영화 등 여러 장르가 뒤섞이는 것은 불가피하다. 이 외에도 메타버스Metaverse라고 불리는 가상현실이나 VR 등 새롭게 대두되는 분야도 미디어아트와 결합해 새로운 영역을 만들어낼 것이다.

ART HUMANITIES

이 세상 어디에도
본래 있었던 길은 없다

당신도 예술가다.

요제프 보이스

바람 불고 비도 제법 내려 시야가 탁 트인 날 산에 올라본 적이 있는가. 지평선이 가까이 보이는 그런 날 앞뒤로 끝없이 펼쳐진 도시를 보면서 나는 이런 상상을 해보곤 했다. 콘크리트와 아스팔트로 덮인 도시 전체를 싹 걷어내보면 어떨까. 그럴 때면 그 아래에서 숨 쉬고 있는 대지가 상상 속에서 그려지곤 했다. 그런데 상상으로도 쉽게 그려지지 않는 것이 있었다. 그것은 바로 길이었다. 계획적으로 만들어진 도시일수록 길은 격자 모양으로 이어진다. 이는 누군가 도면에 그린 것이지 실제 있었던 길과는 완전히 다르다.

자연에는 격자 모양이 없다. 도시가 들어서기 전에 있던 길은 삐뚤게 이어지다가 굽어지고 또 가로질렀다. 이는 기나긴 시간과 더불어 만들어진 것이다. 산길을 많이 걸어본 이들이라면 알 것이다. 길은 누군가 처음으로 남긴 발자국 위에 무수한 발자국이 더해져 생겨난다는 것을. 그러므로 그 오랜 시간을 거슬러 올라가면, 길은 점차 희미해지다가 마침내 사라진다. 이 세상 어디에도 본래 있었던 길은 없다. 길에는 그 시작이 있고, 또한 첫발을 디딘 이가 있다.

틀 밖에서 생각하기 위해

스물다섯 개의 생성점을 지나는 다섯 개의 경로선. 당신은 이 많은 이야기에서 무엇을 생각하게 되었는가. 서두에 밝혔듯이 이 책의 화두는 '틀 밖에서 생각하기'였다. 여기에는 무엇보다 독창성이 강조되는 지금의 시대를 살아가기 위한 고민이 담겨 있다. 무작정 틀 밖에서 생각하라고 하면 정말 막연한 일이 아닐 수 없다. 무엇을 대상으로 해야 할지, 대상을 정했다면 그다음에는 어떻게 해야 할지 알게 된다면 좋을 것이다. 우리가 예술가들의 빛나는 순간을 탐색한 데에는 여기에 중요한 교훈이 있기 때문이다. 그것을 다음의 세 가지로 정리할 수 있다.

- 대상: 뭔가 불편하고 진부한 것을 찾아라.
- 분석: 그것의 본질과 형식을 구분하라.
- 전략: 이면에 숨겨진 강력한 고정관념을 뒤집어라.

예술가들은 과거의 예술과 싸운다. 이들은 과거의 미술이 불편해졌다는 것을, 어느새 진부해져버렸다는 것을 감지한다. 이때 본질이 문제인지 형식이 문제인지 구분하고 어디에 집중할 것인지 정하는 것이 중요하다. 고전미술에서 본질은 시각적 매혹이며, 형식은 원근법적 재현이었다. 브라크는 이 중에서 형식을 집중 공격했다. 이때 그가 뒤집은 것은 '원근법이 맞아야 제대로 된 그림이다'라는 매우 강력한 고정관념이었다.

그런데 본질과 형식 중에서 뒤집기가 좀 더 어려운 쪽은 아무래도 본질일 것이다. 시대가 근본적인 변화를 겪고 있을 때

본질은 불편해지고 또 진부하게 여겨진다. 세잔은 현대미술이 시작되는 대전환기에 미술의 본질은 물론, 형식마저 뒤집었기에 위대한 화가로 인정받는 것이다. 시대가 아직 변화할 기미도 보이지 않는데, 미술의 본질을 뒤집는다는 것은 매우 놀라운 일이다. 그런 면에서 뒤샹은 정말 위대한 천재로 불릴 만하다. 그가 '틀 밖에서 생각한 것'이 거의 반세기가 지나서야 열렬히 받아들여졌기 때문이다. 그가 뒤집은 고정관념도 최상위 수준으로 가장 강력한 것이었다. '미술은 놀라운 손 기술로 제작된 작품을 눈으로 감상하는 것이다.' 이 고정관념이 허물어지며 지금의 미술이 생겨났다. 우리는 그가 열어젖힌 미술의 세상을 살아가고 있다.

틀 밖에서 생각하기는 달리 말해 새로운 지평을 여는 것이다. 즉, 넓이의 확장이다. 그런데 우리가 어떤 창조를 하기 위해서는 넓이만으로는 완전하지 않으며, 반드시 깊이 또한 갖춰야 한다. 이때 말하는 깊이란 통찰력이다. 통찰력이 발휘되려면 그 분야에 제대로 몰두해야 한다. 누구나 최고조의 몰입 상태에서 문득 떠오른 아이디어로 문제를 해결해본 적이 있을 것이다. 통찰력은 그렇게 찾아온다. 한 분야를 정하고 거기에 몰두할 수 있다면 통찰은 반드시 온다. 절대 배신하는 법이 없다. 여기에 틀 밖에서 생각하기를 결합해보자. 통찰이 발휘되어 모두가 갖고 있는 고정관념을 멋지게 뒤집을 때의 희열을 경험해보자. 창조는 그렇게 이뤄진다.

횡단하고 질주하는 삶으로

4차 산업혁명, 포스트 코로나…. 우리는 두려움 가득한 마음으로 새로운 시대를 맞고 있다. 말하자면 인공지능이 무엇인지 경험해보지 않았으면서도 모두의 일자리를 빼앗아갈 것이라고 걱정만 하고 있는 것이다. 이럴수록 정보화 시대가 정말 무엇인지 체험하기 위해 이제 직접 발을 디뎌볼 때다. 인공지능을 조금이라도 경험해본 사람이라면 그것이 심각한 위협이 아니라 오히려 무한한 기회라는 것을 명확히 깨닫게 된다. 5년 전, 알파고가 등장해 최고의 바둑 기사들을 가볍게 제압했을 때를 떠올려보자. 당시 모두가 바둑 기사들이 곧 사라질 것처럼 이야기했었다. 하지만 바둑 기사들은 사라지지 않았다. 오히려 그들은 인공지능의 도움을 받아 실력을 비약적으로 발전시켰다. 그리하여 과거에는 상상도 못했던 고차원의 수읽기로 바둑을 더 흥미진진하게 만들었다. 의사나 회계사들이 사라질까? 기우에 불과하다. 의사나 회계사들 역시 인공지능의 도움으로 더 수준 높은 서비스를 제공하게 될 것이다. 물론 인공지능에게 밀려나 사라지는 분야도 어쩔 수 없이 생겨나겠지만 이는 비전문적 분야에 국한된다. 그러므로 앞으로 직업 세계는 이렇게 양극화된다고 한다.

- 전문성을 갖춰 인공지능을 부리는 자유시민
- 언제든 인공지능으로 대체될 수 있는 노예

노예들은 점점 좁아지는 취업문 앞에 줄을 서지만 자유시민

들에게는 취업이 필수가 아니라 선택이다. 많은 대접을 받고 취업할 수도 있고, 구속 없이 자유롭게 생활할 수도 있다. 앞으로 어떤 삶을 살아갈 것인지를 묻는다면 누구나 자유시민을 선택할 것이다. 노예가 취업을 위해 들이는 노력만큼이나 자유시민이 되기 위해서도 많은 노력이 필요하다. 자유시민이 되려면 먼저 직장인 마인드와 결별해야 한다. 직장인 마인드란 주어진 일을 성실히 하는 것이 직장생활이라고 믿는 사고방식이다. 그 바탕에는 안전한 홈에 안주하려는 마음이 깔려 있다. 하지만 이런 일들은 언제나 대체 가능하기 때문에 대단히 열악한 처우가 제공될 수밖에 없다. 그것마저도 자동화되고 인공지능이 도입되면 밖으로 내몰려야 한다.

자유시민이 되려면 그다음으로 인공지능을 부릴 수준의 전문성과 역량을 갖춰야 한다. 전문성이 있더라도 인공지능을 얼마나 효과적이고 독창적으로 활용할 수 있는지 여부가 극단적 차이를 만들어낼 것이다. 인공지능을 다루는 능력은 개념미술에서 말하는 개념이나 착상과 유사하다. 즉, 프로젝트를 기획하며, 차별화 포인트를 잡은 뒤 제작의 다양한 과정은 인공지능에게 맡기는 것이다. 이후 인공지능이 만들어낸 작업을 골라내고 수정하며 완성하는 것도 역시 전문가의 몫이다.

이런 전문가들은 홈에서 나와 대지 위에 선 이들이다. 이들은 러브콜을 받고 멋진 홈에 들어가 활약할 수도 있겠지만, 기본적으로 대지 위를 횡단하고 질주하는 이들이다. 그래서 이들을 유목민이라고 부르는 것이다. 앞으로는 유목민들의 세상이 활짝 열린다. 유목민들의 세상엔 엄청난 규모로 플랫폼이

깔리게 된다. 인스타그램, 유튜브 등은 이미 널리 알려진 플랫폼이고, 메타버스처럼 새롭게 뜨고 있는 플랫폼들도 있다. 기회의 장이 점점 넓어지는 중이다.

'헬조선'에서 자부심으로

놀랍게도 2020년이 되어 '헬조선'이라는 단어가 사라졌다. 그리고 전 세계 사람들이 한국과 관련된 것들을 무척 좋아하기 시작했다. 세상의 변방인 한국에서 태어난 우리는 늘 선진국들, 특히 영어권 세계를 동경하며 살았었다. 이젠 세상이 우리의 음악에, 드라마에, 음식에, 의상에 그리고 정보화 인프라에 폭발적인 관심을 갖는다. 우리말을 배우려는 젊은이들이 늘어나 전 세계에 한국어 학원과 학과들이 급증하고 있고, 세계 젊은이들에게 가장 가고 싶은 나라로 한국이 첫손에 꼽히고 있다. 그렇다면 우리 문화에 관심을 쏟아보는 것도 좋겠다. 세계가 좋아할 만한 우리의 것들은 무엇인지에 대해서도 감을 키워보는 건 어떨까.

그럼 이제 마지막으로 지금의 삶을 변화시키기 위해 무엇부터 해야 할지 정리해보자. 각 장이 끝날 때마다 '틀 밖에서 생각하라' 꼭지에서 각 장의 내용을 정리한 비유를 설정해보았었다. 이들을 하나하나 짚으며 차례로 연결해보니 나누고 싶은 이야기가 잘 정리되었다.

• 해머와 다리미

먼저 지금의 삶을 점검해보자. 만약 홈에 머물러 있다면 직장인 마

인드부터 버리자. 미련의 잔재가 남아 있을 땐 깔끔하게 다려서 미
련의 싹을 없애자.

• 보이지 않는 신과 거대한 신전

산업시대부터 섬겨온 불편하고 진부한 신들을 버리자. 학벌, 인맥…
정말 많은 신들이 있을 것이다. 이 모두를 부숴버린 뒤, 마음속에
나만의 신전을 짓자. 그리하여 나를 돌아보고 나를 깨닫게 해주는
두려운 신과 마주하자. 중요한 실마리를 얻을 수 있을 것이다.

• 황금 송아지와 거지 차림의 예언자

홈에서 빠져나와 대지에 발을 딛고 섰다면 다시 우리를 유혹하는
황금 송아지에 현혹되지 말고, 위대한 예언자를 찾아 열심히 배우
자. 자신의 지평을 만들어가는 이들과 만나고, 꼭 필요하다면 그의
제자가 되어 뒤를 따르자. 만약 필요하다면 스스로 예언자가 되어
도 상관없다.

• 정착민과 유목민

인공지능을 부릴 만큼 스스로 전문성을 확립하게 되었다면 이젠
유목민의 삶에 도전하자. 스스로 지평을 열어가며 안주한다는 자
각이 들 때마다 다시 새로운 대지와 마주하자.

• 제작자, 연기자 그리고 기획자

제작은 이제 인간의 일이 아니다. 독창성에 통찰력을 더해 탁월한
기획자가 되자. 필요하다면 멋진 연기로 사람들에게 감동을 주자.

이렇게 현대미술을 만들어낸 영웅들이 들려준 이야기가 끝났다. 이 이야기는 결국 우리 모두의 이야기이기도 하다. 왜 그럴까? 요제프 보이스가 알려주었듯, 우리 모두는 예술가로 태어났고, 지금도 그러하니까. 그리고 앞으로도 그러할 것이니까. 절대 잊지 말자.

그대는 예술가다.
그리고 그대의 삶은 예술이어야 한다.
그러니 무작정 남의 뒤만 따르지 말라.
이제 그대가 가는 곳이 곧 길이다.

〜

내게 이 멋지고 장엄한 지구별 여행의 기회를 주신,

가장 소중한 여행 동반자를 지구별에 살게 해주신,

두 어머니께 이 책을 바칩니다.

〜

참고문헌

현대미술 개괄

《1900년 이후의 미술사》(3판), 할 포스터 외, 세미콜론, 2016.

《20세기의 미술》, 노버트 린튼, 예경, 2003.

《단숨에 읽는 현대미술사》, 에이미 템프시, 시그마북스, 2019.

《모더니즘 이후, 미술의 화두》, 윤난지, 눈빛, 1999.

《발칙한 현대미술사》, 윌 곰퍼츠, 알에이치코리아, 2014.

《세계 100대 작품으로 만나는 현대미술 강의》, 켈리 그로비에, 생각의 길, 2017.

《세븐 키: 일곱 가지 시선으로 바라본 현대미술》, 사이먼 몰리, 안그라픽스, 2019.

《진중권의 서양미술사: 인상주의 편》, 진중권, 휴머니스트, 2018.

《진중권의 서양미술사: 모더니즘 편》, 진중권, 휴머니스트, 2011.

《진중권의 서양미술사: 후기 모더니즘과 포스트모더니즘 편》, 진중권, 휴머니스트, 2013.

《컨템퍼러리 아트북: 현재 가장 중요한 미술가 210명》, 샬럿 본햄 카터·데이비드 하지 공저, 미술문화, 2014.

《코끼리의 방: 현대미술 거장들의 공간》, 전영백, 두성북스, 2016.

《테마 현대미술 노트》, 진 로버트슨·크레이그 맥다니엘 공저, 두성북스, 2011.

《한 권으로 읽는 현대미술》, 마이클 윌슨, 마로니에북스, 2017.

《현대미술 강의: 순수 미술의 탄생과 죽음》, 조주연, 글항아리, 2017.

《현대미술의 개념》(2판), 니코스 스탠고스, 문예출판사, 2014.

《현대미술의 결정적 순간들》, 전영백, 한길사, 2019.

《현대미술의 이해》, 팬 미첨·줄리 셸던 공저, 시공사, 2004.

《현대예술의 혁명》, 한스 제들마이어, 한길사, 2004.

《현대조각의 흐름》, 로잘린드 크라우스, 예경, 1997.

미학과 철학

《니체가 뒤흔든 철학 100년》, 김상환 외, 민음사, 2000.

《들뢰즈 철학과 예술을 말하다》, 정정호·추재욱 공저, 동인, 2015.

《들뢰즈: 재현의 문제와 다른 철학자들》, 윤성우, 철학과현실사, 2004.

《미를 욕보이다》, 아서 단토, 바다출판사, 2017.

《미학으로 읽는 미술》, 오병남 외, 월간미술, 2007.

《미학의 문제와 방법》, 미학대계간행회, 서울대학교출판부, 2007.

《미학의 역사》, 미학대계간행회, 서울대학교출판부, 2007.

《예술의 종말 이후》, 아서 단토, 미술문화, 2015.

《일상적인 것의 변용》, 아서 단토, 한길사 2008.

《현대미술 들뢰즈·가타리와 마주치다》, 그린비, 2019.

《현대미학 강의》, 진중권, 아트북스, 2013.

《현대의 예술과 미학》, 미학대계간행회, 서울대학교출판부, 2007.

《세계의 모든 얼굴: 현대 회화의 사유》, 이정우, 한길사, 2007.

20세기 전반기

《20세기 추상미술의 역사》, 안나 모진스카, 시공아트, 1999.

《감각의 논리》, 질 들뢰즈, 민음사, 2008.

《눈과 마음》, 모리스 메를로 퐁티, 마음산책, 2008.

《다다와 초현실주의》, 매슈 게일, 한길아트, 2001.

《다다이즘》, 디트마 엘거, 마로니에북스, 2008.

《뒤샹과 친구들》, 김광우, 미술문화, 2001.

《디스 이즈 마티스》, 캐서린 잉그램, 어젠다, 2016.

《메를로-퐁티의 '지각현상학' 읽기》, 류의근, 세창미디어, 2016.

《미래주의》, 리처드 험프리스, 열화당, 2003.

《세기의 우정과 경쟁: 마티스와 피카소》, 잭 플램, 예경, 2007.

《어떻게 이해할까, 입체주의》, 하요 뒤히팅, 미술문화, 2008.

《예술에서의 정신적인 것에 대하여》, 바실리 칸딘스키, 열화당, 2019.

《욕망, 죽음 그리고 아름다움》, 할 포스터, 아트북스, 2005.

《위대한 실험 러시아 미술 1863~1922》, 캐밀러 그레이, 시공사, 2001.

《인간의 피냄새가 내 눈을 떠나지 않는다》, 프랑크 모베르, 그린비, 2015.

《자코메티: 영혼을 빚어낸 손길》, 제임스 로드, 을유문화사, 2006.

《점, 선, 면: 회화적인 요소의 분석을 위하여》, 바실리 칸딘스키, 열화당, 2019.

《초현실주의》, 로라 톰슨, 시공아트, 2014.

《초현실주의》, 카트린 클링죄어 르루아, 마로니에북스, 2008.

《추상, 세상을 뒤집다》, 박우찬, 재원, 2015.

《추상미술》, 멜 구딩, 열화당, 2003.

《칸딘스키와 클레의 추상미술》, 김광우, 미술문화, 2007.

《표현주의 화가들》, 가브리엘 크레팔디, 마로니에북스, 2009.

《표현주의》, 노르베르트 볼프, 마로니에북스, 2007.

《피카소 만들기》, 마이클 피츠제럴드, 다빈치, 2002.

《피카소》, 거트루드 스타인, 시각과언어, 1994.

《피카소》, 쥘리 비르망, 미메시스, 2016.

《피카소의 삶 마티스의 생애》, 이도훈, 마들북, 2017.

《피카소의 파리》, 쥘리 비르망 외, 미메시스, 2016.

20세기 후반기

《Between landscape architecture and land art》, Udo Weilacher, Birkhauser, 1996.

《Clement Greenberg, Late Writings》, Clement Greenberg, University of Minnesota Press, 2003.

《Joseph Beuys im Lenbachhaus und Schenkung Lothar Schirmer》, Helmut Friedel, Schirmer, 2013.

《Joseph Beuys oilcolors: 1936~1965》, Franz Joseph van der Grinten, Prestel-Verlag, 1981.

《Joseph Beuys, coyote》, Caroline Tisdall, Thames & Hudson, 2008.

《Joseph Beuys: zeichnungen》, Joseph Beuys, Kerber, 2013.

《Land and environmental art》, Jeffrey Kastner, Phaidon Press, 1998.

《Land Art》, Gilles Tiberghien, Princeton Architectural Press, 1995.

《Landscape art》, Dorothy McGrath, Atrium Internacional de Mexico, 2002.

《The Essential Joseph Beuys》, Alain Borer, Thames and Hudson, 1994.

《개념미술》, 다니엘 마르조나, 마로니에북스, 2008.

《개념미술》, 로버트 모건, JRM, 2007.

《개념미술》, 토니 고드프리, 한길아트, 2002.

《마리나의 눈》, 김지연, 그레이파이트온핑크, 2020.

《미니멀 아트》, 다니엘 마르조나, 마로니에북스, 2008.

《미니멀리즘》, 데이비드 배츨러, 열화당, 2003.

《백남준: 해프닝 비디오 아트》, 김홍희, 디자인하우스, 1999.

《백남준을 말하다: 아직도, 우리는 그를 모른다》, 백남준 외, 해피스토리, 2012.

《숭고의 미학: 파괴와 혁신의 문화적 동력》, 안성찬, 유로서적, 2004.

《앤디 워홀 일기》, 앤디 워홀, 팻 해켓 편, 미메시스, 2009.

《앤디 워홀의 철학》, 앤디 워홀, 미메시스, 2007.

《예술과 문화》, 클레멘트 그린버그, 경성대학교출판부, 2004.

《워홀과 친구들》, 김광우, 미술문화, 1997.

《추상표현주의,》 바바라 헤스, 마로니에북스, 2008.

《팝 아트: 예술과 상품의 경계에 서다》, 루시 R. 리퍼드 외, 시공아트, 2011.

《팝 아트》, 클라우스 호네프, 마로니에북스, 2006.

《폴록과 친구들》, 김광우, 미술문화, 1997.

《플럭서스 예술혁명》, 조정환 외, 갈무리, 2011.

《행위예술: 퍼포먼스 아트》, 로스리 골드버그, 동문선, 1989.

도판 제공

아트인문학:
틀 밖에서 생각하는 법

초판 1쇄 발행 2021년 8월 27일
초판 2쇄 발행 2023년 5월 31일

지은이 김태진
펴낸이 민혜영
펴낸곳 (주)카시오페아 출판사
주소 서울시 마포구 월드컵북로 402, 906호(상암동 KGIT센터)
전화 02-303-5580 | **팩스** 02-2179-8768
홈페이지 www.cassiopeiabook.com | **전자우편** editor@cassiopeiabook.com
출판등록 2012년 12월 27일 제2014-000277호
편집1 최희윤, 윤나라 | **편집2** 최형욱, 양다은, 최설란
마케팅 신혜진, 조효진, 이애주, 이서우 | **경영관리** 장은옥

ⓒ김태진, 2021
ISBN 979-11-90776-90-5 03600